U0073845

1997年的賀年卡是使用『魔法公主』的第一波海報的賽璐璐畫（原畫／宮崎駿）。1999年的賀年卡為使用當年上映的『隔壁的山田君』的圖樣，所以此處並沒有刊載。

謹賀新年

二〇〇一年 元旦

「ぼくも出演します」大鷲の神さま
千と千尋の神隠し

お元気ですか
2001 年

GHIBLI

今世紀も
いろいろ
やります

謹賀新年

二〇〇二年

謹賀新年
2004

A
HAPPY
NEW YEAR
2003

STUDIO GHIBLI

2005

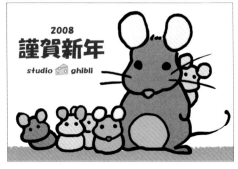

折返點

1997～2008

宮崎駿

折返點 1997～2008 目次

『神隱少女』（2001）

※基本上，本書乃依作品時間編排介紹，但某些部分會因內容的關連性而調整先後順序。

『魔法公主』（1997）

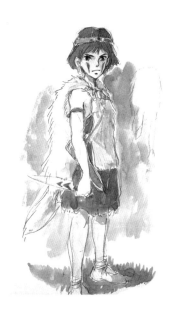

凶暴諸神與人類的戰爭

——這部電影的主旨

在這部作品裡面，經常出現在時代劇裡的武士、地主、農民幾乎都沒有露臉。即使偶爾現身，也是配角中的配角。

主要角色群包括：鮮少在歷史的正式舞台上登場的人們與凶暴的山中諸神。被稱為達達拉人的製鐵集團裡的技術人員、勞工、鐵匠、砂鐵採集工、燒碳工。以馬匹或牛來運送貨物的人們。他們各自都有武器裝備，且各自成立可說是工廠制手工業的組織。

與人類對抗的凶暴諸神，分別以山犬神、豬神、熊的模樣登場。

而擔任故事要角的山豬神，則有著人類的面貌、野獸的身體，以及樹木的尖角，完全是幻想出來的動物。

擔任主角的少年，是被大和政權毀滅而從古代消失的蝦夷族的末裔，至於其中的少女角色，若要說她像什麼，則可以說和繩文時期的某種土偶長得有點像。

主要舞台設定在人跡罕至、住著許多山神的深山，以及用鐵打造、有如城寨般的達達拉城。

向來擔任時代劇舞台的城堡、鄉鎮、擁有水田的農村，都只不過是遠處的背景而已。我想重現的是一個高純度的自然。在那裡，不見水壩而有深邃的森林，觸目所及，皆是那個人口稀少時代的日本

12

風景。到處是深山幽谷、豐沛清冽的流水、不含砂礫的泥土小路，以及眾多的鳥類、野獸、昆蟲……等等。

做這些設定的目的，在於打破傳統時代劇的常識，不被先入為主、偏見所束縛，以便型塑出較為自由的人物羣像。根據最近的歷史學、民俗學、考古學的研究所得，日本這個國家的歷史，其實比一般流傳的印象還要來得豐富多樣。時代劇之所以那麼空洞貧乏，完全是電影的情節所造成的。這部作品的舞台──是充滿了混亂和變動的室町期的日常世界。那個時代有從南北朝傳承下來的下剋上、婆娑羅（註）的風氣、惡黨橫行，以及新藝術的混沌，是造就今日日本的時代。它既不像戰國時期常備軍進行組織戰的時代，也和赴湯蹈火的剛烈鎌倉武士時代有所不同。

那是個更加曖昧模糊的變動期，不僅武士和百姓之間的區別不明顯，連女人們也出現在百工圖裡，可以說是非常自由的時代。在這樣的時代裡，人的生死輪廓相當明顯清楚。人們認真地生活、工作、愛與恨，然後死去。他們的人生並不是曖昧模糊的。

面對二十一世紀這個混沌的時代，我製作這部作品的意義就在於此。

我並不是想解決世界整體的問題。因為凶暴諸神與人類之間的戰爭是不可能以喜劇收場的。但是，即使在憎惡和殺戮之中，還是找得到生存的意義。還是存在著美好的邂逅和美麗的事物。

描繪憎惡，為的是描繪出比這個更重要的事情。

描繪咒術對人的束縛，為的是描繪解脫的喜悅。

我更想描繪的是，少年對少女的了解、少女對少年逐漸敞開心扉的過程。

少女在最後應該會對少年說：

「我喜歡阿席達卡。可是我無法原諒人類。」

少年則是會微笑著回答：

「那樣也無所謂。請和我一起活下去吧。」

我想製作的就是那樣的電影。

（節錄自『魔法公主』企劃書〈一九九五年四月十五日〉。收錄於電影簡介〈東寶　一九九七年七月十二日發行〉）

註解：

婆娑羅／室町時代的流行語，意指放縱風流。

魔法公主

張滿的弓上抖動的弦啊
在月光下喧囂的，是妳的心

磨快了的刀刃的美麗
與那刀尖鋒銳相似的，是妳的側臉
能夠瞭解潛藏在悲傷與憤怒中的妳的心的
只有森林中的精靈們了

阿席達卡誌記

誌記

是被埋沒於雜草之中　透過口耳相傳留存下來的故事

正史裡沒有記載　生存於邊境之地的　一位年輕人的故事

人們　不曾遺忘地傳說至今

名字叫做阿席達卡的　那位年輕人

是多麼地雄壯威武　多麼地勇敢……

即使被殘酷的命運捉弄

依舊深深地　關愛著人們和森林……

那雙眼眸　依舊澄淨明亮……

生活於山林　堅忍不拔的人們　在困苦的生活當中

不斷重複　不斷重複　述說給小孩子們聽

46

『魔法公主』（1997）

要像阿席達卡那樣守護一切

要像阿席達卡那樣堅強過活　他們說……

消失的子民

當這個小島　還被濃密的森林所覆蓋時

東邊的盡頭　山毛櫸和栖樹繁茂生長之地　住著一群自豪的人們

男人們騎著傳說中的紅色野鹿（大型麂鹿）

發射著用翡翠當箭頭的箭

勇壯無比地　馳騁在山野間

女人們　清爽地編結起頭髮　配戴玉製飾品

抬頭挺胸　高雅又美麗

每個人　都崇敬著森林之神　傾聽著森林的呼吸

唱著森林之歌地生活著

當有人神之稱的力量　從西方之地蜂擁而至時

他們果敢地戰鬥

時而獲勝　把將軍們趕回平地　並掠奪其糧倉

『魔法公主』（1997）

時而戰敗　躲回森林深處
戰爭持續了無數個年頭

無法阻止西方勢力的流入
他們　只好　捨棄故鄉　消失在森林之中

他們最終於被遺忘　被歷史的黑闇所淹沒
當時光飛逝　西方王朝勢力衰弱　將軍們逐漸衰老
土地上充滿憎恨和紛爭時
消失的子民　是否還會歸來
一如古代那般　踏上旅程　騎在紅色野鹿上
帶著對森林的敬畏　和清澈的眼神
如風般穿過被詛咒的土地

為什麼呢　只因消失的子民的血
至今仍殘留在人們的心底……
無論再怎麼被壓抑　被遺忘　被輕忽
依然在人們心中　確實流傳著

山豬神

凶暴之神　來自西方之地

全身被黑色詛咒之蛇纏繞著

一邊燒光其所接觸之物

一邊行遍黑暗之地

只因山裡的古神　遭到人們攻伐　被奪走了森林

巨大的豬形山神

骨頭碎裂　肉身腐壞　因為傷口的痛楚和憤怒而發狂

奔過山巔跑過谷底

收集了充斥在大地上的詛咒

終於　變成了巨大的邪魔

只因人世間所有的前世報應　全都化成了生物的模樣

所有的東西　在憤怒的山豬神面前全都失去了力量

既無法靠近　也無法阻擋
只能屏住氣息　等待祂的通過

可憐的古神啊
如果可能的話　我願意賜給您　安詳的睡眠
偉大的山神啊

犬神莫娜

那傢伙的眼睛　你絕對不可以窺看

那傢伙　會因絕望　而把你撕裂

那傢伙　會將你的心　生吃活吞

犬神是　舊世界裡的　殘存者

銀色的硬毛和二條尾巴　是太古諸神的　模糊印記

莫娜是　原始自然的一份子　是世界的鏡子

絕望是　生命的本質

殘忍是　生命的本性

那傢伙的溫柔　是生命的溫柔

然後　那傢伙從人類那裡學會了憎惡

黑帽大人

無所畏懼的　鐵石心腸

意志堅強　對弱者給予照拂　對敵人絕不留情

白皙的頸項和纖細的手腕以及蠻力

對自己所選定的道路　絕不遲疑　勇往直前的女人

集手下的崇拜於一身

妳　凝神望著遠方

那雙眼眸　是在眺望未來嗎

抑或是　過去曾見過的地獄　如今　仍在凝望著呢……

小精靈們

正想著他們出現了
卻又喀噠喀噠喀噠地　笑著　消失無蹤
正想著他們在腳下　走著
卻已在遙遠的　黑暗之中　微笑著

一出聲呼喚　他們便害羞地　散去
裝作若無其事　他們卻又全靠了過來

小小的孩子們　森林之子們
啊啊　有你們存在的　這片森林　多麼地豐饒呀

亞克路

高貴的　偉大的　麤鹿啊

是滅亡　種族的　後代啊

您的那雙腳　毫不懼怕險峻

就像飛鳥般　飛馳而過

我所　懷念的　老友啊

忠實的　野獸啊

您身上的毛　如此滑順

您的眼神　則如同母親般　溫暖慈祥

來吧　我們一起前往　大地的盡頭吧

山獸神的森林

從世界誕生之時就已存在的森林

在那充滿精氣的　暗沉沉的世界裡

在人界　應該早已滅亡的　許多生物　安住其間

山獸神　依然存在的森林

犄角有如樹枝　有著恍惚的人面和鹿的身體　不可思議的野獸

與月亮一起死去　和新月一起甦醒

擁有森林誕生時的記憶　和赤子之心

殘酷又美麗的神　生與死的主宰者

祂的蹄碰觸之處

草兒萌芽　群樹恢復了生氣

受傷的野獸再現活力

祂的氣息所及之處

『魔法公主』（1997）

死亡　隨即降臨　草兒枯萎

樹木腐朽　野獸們死去

山獸神棲息的森林是　生命閃耀的世界

是拒絕人類的森林

※這些詩，是宮崎駿導演為了將作品意念傳達給『魔法公主』的音樂製作人久石讓氏而作的。

（『THE ART OF The Princess MONONOKE　魔法公主』德間書店／吉卜力工作室　一九九七年

八月二十日發行）

森林所擁有的根本力量也存活於人類的心中

談『魔法公主』的導演工作

明知打開這扇門會很棘手，卻還是把門給打開了

——這次觀賞了『魔法公主』之後，深深覺得宮崎先生的作品果然部部都是傑作，而且覺得『風之谷』『龍貓』『魔法公主』似乎是其中的三大巨柱。我知道這樣說，或許您會因為常聽人這麼說而感到厭煩，但是這三部作品的主題，似乎都放在探討人類和自然的關係上面。這是一個相當現代性的主題，但不知是什麼樣的契機讓您想要致力於這個主題？

宮崎　我在製作『風之谷』和『龍貓』的時候，雖然這樣說有點怪，但那時的世界要比現在幸福一些。無論是在製作電影時，或是在製作孩童相關東西時，都不可以避開生態系的問題。因為我們心中最重要的部分，總是會受到周遭的植物、水或是生物等等的影響，而以為只有人類之間的問題才是這個世界的問題的話，不是很奇怪嗎？正因為有這樣的問題意識，才製作出『風之谷』和『龍貓』，不過在那之後，整個世界就開始變得奇怪了。這不僅關於創作，也涉及精神層次。人們基於危機意識，開始覺得生長在自己周遭的植物其實是脆弱又容易受傷，因此需要好好珍惜保護。如此一來，人們的認知便完全脫離了自然的真正樣貌。和人們這種想法同步出現的，就是把

28

「關懷綠色、關懷自然」當成是吉卜力的品牌標籤。我想打破那些奇怪的觀念，而『魔法公主』就是基於這樣的意識做成的。因為所謂人類和自然的關係，其實可以用因果報應來形容，是一個和人類的存在本質息息相關的問題啊！假如明知道這個問題卻闔上蓋子，只挑愉快的部分分給大家看，然後光用嘴巴講：我們要更加珍惜自然、不可以濫砍樹木，這和對外宣揚「本公司是愛護自然的企業」又有什麼差別呢？

　——這可說是『風之谷』『龍貓』的主題延伸吧！

宮崎　說到人類和自然之間的關聯，最近有『環境考古學』（邁拉‧夏克立著，加藤晉平譯，雄山閣出版，一九八五年）、『綠的世界史』（上下兩冊，克萊弗‧彭丁著，石弘之等譯，昭日選書出版，一九九四年）等優秀的文獻相繼提出。自然和人類之間確實存在著兩難的情況，人類想要生產卻導致自然破壞、甚至一個文明的滅亡，人類總是不斷重複著這樣的失敗。而且，這些原本只在各個地區進行的行為，現在卻逐漸擴大成全球規模。在討論這究竟是好是壞之前，我們要先想到這既然是人類本於善意所造成的結果，那就不可一口咬定是惡，否則問題將會複雜得無法收拾。以一個娛樂事業來說，選用這樣的素材，當初當然也是猶豫難決，不過到最後還是認為應該要面對這個問題就是了。因為已經知道有一扇門在那裡了，那麼即使明知打開這扇門會很棘手，還是應該將門打開正面迎對才是。假如不正面面對問題，光是讚嘆旁邊的花草好美，這樣做好嗎？我覺得現在這個時期已經不再是光說花草很美麗的時候，而是應該正面切入，下定決心的時候，所以我才著手製作『魔法公主』。其間當然也會

有許多的疑惑和不安，比方說這樣的內容是否稱得上「娛樂」、不知道自己是否有這個能耐等等。不過煩惱到最後，我還是做了。雖然其中有一些無法補救之處，但事到如今也只能硬著頭皮面對了（笑）。

—— 我終於能夠明白，向『魔法公主』這樣的主題挑戰果然是一項大冒險。

宮崎 這問題就像這個時代的通奏低音（註）一樣不斷地鳴奏著，我想孩子們早就基於本能察覺到了。他們感覺自己不被祝福，感覺就像抽到鬼牌倒楣透頂般氣憤，可是我想大人卻無法給他們一個明確的回答，頂多只能告訴他們：要珍惜種在那邊的樹木。而即使孩子們在感覺上似乎能夠接受這個答案，但等到成為本質問題時，他們終究還是一知半解。我們只能吸引大家來看作品，卻不敢說我們已對此問題做出了明確的答覆，不過，至少可以把心中的想法拍成電影，想想，還是值得一試。在製作的過程當中，我什麼都沒有多想，也沒有考慮到觀眾年齡層等問題，直到電影試映會結束之後，我才察覺到這其實是我最想讓小學生觀賞的一部電影。孩子們會如何看待這部電影？說不定有的小孩只覺得這是一部出現許多可怕妖怪的電影。但即使這樣，我還是希望他們來觀賞。看不太懂也沒有關係。因為這個世界上本來就有許多未知的事物。即使看不懂也沒有什麼好可恥的。總之，現在想想，這是一部我希望所有小孩都能來觀賞的電影。當初看『龍貓』或『風之谷』的孩子們都已成長到一定的年紀，我認為這部電影應該也能與他們當初的那個世界相通，因此我很想知道，人們在觀賞完這部電影之後，對我所描述的內容會有何感想呢？

善良的人覺得「好」而去做的事，反而會出大問題

——就時代而言，『風之谷』『龍貓』『魔法公主』的順序是未來、現在、過去，但就主題的內容而言卻是越來越現代化呢！

宮崎 是嗎？從思想來看，我認為『心之谷』和『魔法公主』才是建立在同一個基礎上。

——您是指哪方面呢？

宮崎 『心之谷』以故事說到這裡為止，接下去的事情就不去碰觸為原則，也就是劃了一條相當明確的線。而當時沒有碰觸的東西，就出現在『魔法公主』裡的某些部分。若論生活在水泥道路之間的人們要如何活下去，我想除了回歸傳統生活方式之外，應該就沒有其他新的生活方式了，所以我想指出那種生活方式是好的，想為以那種生活方式過活的人們加油打氣。從而告訴大家，我們生活的世界是怎樣的世界。順序雖然相反，但『心之谷』和『魔法公主』都是在這樣的理念下製作而成的。

——黑帽大人這位女性，就是具體呈現宮崎先生您所說的，明知棘手卻偏要把門打開的角色吧。

宮崎 人類的歷史本來就是這麼回事啊。女性也是託戰爭的福，才能逐步進入職場工作。假如我她開墾森林建立了達達拉城。就這點來說，她是個破壞自然的壞蛋，但她畢竟成立了達達拉城，並藉生產鐵礦讓女性掙脫封建的藩籬，對飽受歧視的病人也一視同仁。就這點來看，她可說是在行善。不過，她卻利用那些鐵礦製作槍砲，濫殺人類和動物。實在很難界定這個人究竟是好人還是壞人。

捨掉複雜的部分，只想看單純的善與惡，我想我將無法掌握事物的本質。而既然這部電影是在這個前提之下製作而成，當然也就不會刻意去區分哪個角色是壞人，哪個角色不是壞人。不過基本上，小桑（魔法公主）和阿席達卡算是尚未弄髒雙手的人。話說回來，那是因為他們畢竟是小孩子，還不需要到弄髒雙手的地步。而可以想見的是，他們接下來將開始過那樣的生活，困難也必定接踵而至。至於其他人的雙手，則大多都已經弄髒了。雖然原因各不相同，但那並不是排除污染源就可以解決的單純問題，因此，我們如果想要活下去，就必須連麻煩棘手的部分也一起承擔下來。更何況就人的角度來說，破壞自然的人說不定反而是好人一個。正因為這些人不是壞人，是出於一己私利而砍伐林木、濫墾山坡，有時反而會引發嚴重問題。假如是一個任誰看了都討厭的傢伙，因此我才決定如實呈現出糾結紊亂的那個部分。但我或是去關閉諫早灣的防洪閘門（註）的話，應該就可以輕鬆判斷善惡吧（笑）。正因為事實並非如此，所以人類所背負的問題才會那麼複雜難解，因此我才決定如實呈現出糾結紊亂的那個部分。但我並不是刻意那麼做，而是等到電影製作完成之後才發現的。

宮崎　——我倒覺得如實呈現出糾結紊亂的部分，正是這部電影的魅力所在。

　我就是想讓小學生們看那個部分啊。雖然有一些殘酷的畫面，說不定會讓幼稚園的小朋友放聲大哭。不過就我而言，既然是攸關性命的問題，我當然要盡力把它描繪得讓大家都看得懂才行。

　此外，關於血的問題，我也不希望大家把它當成令人發毛的東西。魔法公主的血並沒有受到污染，而是被血洗滌得更加純淨，我希望大家能夠這樣想。同為地球生物的那些動物，是因為遭受人類的大肆

32

攻擊，才創造出可怕的詛咒，變成恐怖的邪魔。我想將牠們的無奈描寫出來。總覺得假如不描寫這部分，就無法針對人類和自然的關係提出看法。雖然不知道這樣做算不算是娛樂，但總之，我是一頭栽了進去。

將從身體毛孔鑽出邪惡的真實感表現在山豬神身上

——說到山豬神，祂全身會跑出一種像水蛭般的東西吧。那個影像實在太震撼了，非常符合宮崎先生的風格。

宮崎　我是一邊猶豫是否要做這樣的處理，一邊把它做出來的。像山豬神那樣的東西應該給祂一個形體嗎？我實在很猶豫，因為祂本來是沒有形體的東西。所以當我決定給牠形體時，工作人員都不禁感到疑惑。可是，那對我而言，真的很有真實感，也可以說是親身體驗過的排山倒海的感覺。我曾經因為無法壓抑內心的某種感情，情緒整個爆發開來，頓時感到身體的每個毛孔都「啪」地跑出滿是邪惡的東西。

——的確有耶！我自己也有過那樣的經驗。所以您就把它具像化嗎？

宮崎　我以為大家都有這樣的經驗，後來才知道原來有此經驗的人是少之又少。我先請年輕的工作人員來畫，畫出來的東西卻缺少攻擊性，結果變得像墨魚義大利麵一樣（笑）。不過，吉卜力所培

育的年輕人都養成無論多麼花費時間都必須咬牙努力完成的習慣，所以就算再麻煩棘手，他們還是默默地把它做出來了。

——要將它做成動畫應該是非常費工夫吧！

宮崎　的確是非常非常費工夫。後半段才登場的乙事主身上那種黏糊感也很費功夫。他們做得非常好哦！不是有一種一到夜晚就爬出地面，把附近的植物啃得亂七八糟，名叫夜盜蟲的昆蟲嗎？

——是的。

宮崎　我家老婆每天晚上都會拿著手電筒，去消滅當天晚上爬出地面的夜盜蟲，所以當她看完這部電影之後，她就對我說：爸爸，你做了一個很荒謬的東西耶，那隻山豬神很像一大群夜盜蟲的集合體耶（笑）。

——山獸神的出現，也給人十足的震撼力呢。

宮崎　那是出現在巨人傳說裡的角色。由於他的體型太過龐大，在日本神話傳說當中，好像從來不曾被人類收服過。聽說他兩腳跨立在佐渡和越後之間（即現今日本北陸的新潟縣），諸如此類的龐大巨人傳說，在日本民間故事裡可說是相當多。祂的真正名稱叫做大太法師（註），但各地稱呼不盡相同，或稱「daidarabochi」、「deirabochi」等。這些巨人傳說的由來，應該是生活於山村的人們前往危險的森林或深山裡的時候，看到了在那裡劈柴生火、冶鐵鑄造的不可思議的人群，而且有許多人遭到他們攻擊而眼盲或缺腿斷胳膊，有了這些目擊者，巨人傳說才會代代相傳下來。這其實是非常有趣的

疙瘩大人的參考範本是這世上隨處可見的企業人

接收下來製作成動畫。

——森林的精靈，那群小精靈也是傑作呢。

宮崎 我想每個人都會覺得，森林裡應該住著那種東西才對。但如何把它表現出來則是個大問題。有個人說他能看見森林許多看不見的東西，我就請他把它們畫出來，結果就具體成形了。有人說它像水子地藏（註），也有人說它很可愛。我個人雖然沒有特別感受，但在作畫的過程卻覺得非常有趣。它什麼都沒做，只是以目擊者的身分存在於畫面裡。如果以對自然有無益處的觀點來看的話，小精靈根本是毫無用處，而就某種層面來說，自然界其實存在著許多無用的生物。因此我們若想確實解決環境問題，就應該要改變思維，不是因為對人類有益所以才要把它保留下來，而是正因為對人類無益所以更應該要將它保留下來。不徹底拋棄一切以對人類有無益處為考量的想法是不行的，也就是必須建立無論有無益處它們全都是自然的一份子的觀念才行。我無意說教。只是因為我針對自然和人類之間的關係這個議題做了不少的買賣。比方說『龍貓』就讓我大賺了一筆（笑），因此我必須筆直前進，去打開最麻煩最深重的門扉，否則我會過意不去，我是以這樣的心情來製作這部電影的。

——這條筆直前進的道路，走起來似乎比想像中還要麻煩吃力，對吧？

宮崎　真的是不斷地迷路。所以根本好好地俯瞰整體。因為這個緣故，即使做好了一個鏡頭，也無從判斷究竟是否真正需要，因為這一切都得等到能夠俯瞰全局之後才能做出正確判斷。總之，分鏡遲遲無法完成，一直等到今年（一九九七年）的一月才總算畫好。在完成的那一刻，全體工作人員才鬆了口氣，心想：這部電影終於完成了（笑）。因為當我在畫分鏡的時候，大家還看不到結果。所以，在完成分鏡之後，大家的速度都突然加快了，而且幸運連連——因為他們得到了強力的支援——

於是，本來我以為絕對趕不上的，大家卻以令人驚訝的速度給趕出來了。沒有歷經呼天搶地或是痛哭流涕的艱難考驗，而是在謹慎蕭穆的氣氛之下完成。不過，在四月的時候還看不到任何能夠順利完成的跡象就是了。我那時本來還留著鬍子，一想到這樣絕對無法完成，就索性把鬍子給剃了。心想：還是回歸當個凡夫俗子，不然電影恐怕永遠都無法完成（笑）。雖然我這樣說好像是在說笑，但當時我可是經過認真思考才剃掉鬍子的。不過，我現在又很想留鬍子了（笑）。

——疙瘩大人這個角色我不是很明白，他是怎樣的一個存在呢？

宮崎　我覺得他也是這世上比例最高的人。好人一個，有問必答，態度親切。以為他會為組織和人之間的分裂關係而苦惱，但其實他向來依據利害得失行事，根本就不會煩惱。即使分裂當前，也是一派輕鬆。組織的命令一旦下達，不問善惡好壞絕對遵從。所採取的態度就是，雖然莫可奈何，但只要是命令就必須去完成。而且他十分懂得拿捏分寸和表

——身為企業組織裡的一份子，當然要善盡職責。以為他會為組織和人之間的分裂關係而苦惱，但其實他向來依據利害得失

現時機，總會在黑帽大人面前適時輸誠，可說是個老江湖。他就算深知自己的所作所為令人厭煩不愉

快卻還是明知故犯，如果因此就認定他是壞人，好像又不盡然。

——那他有聽命於誰嗎？

宮崎　他聽命於師傅團的師傅們。至於那些尊貴的師傅團成員們在想些什麼？那些人又是何方

神聖呢？面對工作人員的質問，我回問：你是德間集團的成員吧？那你知道德間集團的領導在想什麼

嗎？你知道他是如何決定政策，依據什麼方針處理事情的嗎？即使不知道這些事情，你還是做得下去

吧？因此，疙瘩大人也從不去想居高位者在想些什麼，不去做任何解釋。而且他同時也是石火箭隊的

現場指揮首領。

——他應該是和尚吧？

宮崎　日本的室町期尤其是這樣，總有一大堆來路不明的人。那種人屬於半俗半聖，有點像是在

山野虔心修練的修行者。而所謂的修行者，並不是和尚。雖然不是和尚，但也不是一般的凡夫俗子。

關於這方面，到現在始終還是曖昧不明。總之，那種人在那種時代特別多，而且沒有人知道他們究竟

在做什麼。畫卷中，他們總是一身怪異的穿著，昂首闊步走在大街上。而像唐笠那種東西一般人應該

不會拿在手上，衣著襤褸的他們卻毫不在意地拿著。正因為那是個渾沌的時代，所以才會有那麼多的

黨團，那麼多的組織。唐笠團和石火箭隊都算是其中之一。至於養牛的那群人，在電影裡雖然不活

躍，但其實也算是武裝集團之一，並不只是一般的壯丁而已。他們自有一套命令系統，一旦需要挺身

戰鬥，就會立刻做好武裝準備。至於若要問師傅團到底在想些什麼，我想他們那些人所想的應該都差不多，若真要我說明的話，我也只能說：看了電影不就知道了嗎？孩子們就算不知道，也不太會去在意。話說回來，我一點都不想殺掉疙瘩大人。因為一旦否定這種人，就等於必須否定這世上絕大多數的人（笑）。畢竟大家的父親都是這樣掙得生活的啊！雖然有人因此而身心分裂或是心靈飽受創傷，但所謂的企業人幾乎都是這個模樣吧。現在雖然有許多銀行或證券公司被發現從事不法勾當，也因此掀起軒然大波，但假如這些不法勾當沒被發現的話，他們一定不覺得自己是在做壞事，而且還會持續去做相同的事。疙瘩大人的長相普通，看起來並不像是壞人，但我卻打算讓他保有人的那些複雜。

即使雙腳沒有踏入，仍然覺得深山綠地就是故鄉的日本人

宮崎　我讓黑帽大人也擁有複雜的個性，也盡量讓犬神莫娜複雜一些。莫娜同時擁有溫柔體貼和狂野粗暴的矛盾性格。如果以為這兩者是對立的，因而想要去除或推翻其中一者的話，我認為這種想法非常無聊。假如無法認同暴力不是一種病，不是人類的否定面，而是人類的一種屬性的話，那麼我們對人的理解將會變得非常狹隘。就像日本在戰敗之後，就一直刻意去否定那個部分，認為只要好好地教育下一代，人就可以免除暴力。時至今日，這樣的認知在許多方面都產生了破綻，不是嗎？

——從波灣戰爭那時候起就出現了大破綻。

宮崎　那之後就破綻百出了。就某種意義來說，阿席達卡的立場其實很像碰到波灣戰爭的我們。遲遲無法決定應該支持哪一方。因為海珊的作為固然讓人憤怒，但支持美國也不是一件光彩的事。結果我們就在猶豫著不知該站在哪一邊才好的過程中，被迫付了稅金（笑）。那種事情，我想今後無論是在國內或整個世界都會經常發生。一旦演變成像南斯拉夫的內戰那樣，可就讓人無從支持起了，當然，也沒人會逼迫你去支持誰就是了。然而，阿席達卡雖然無法去支持任何一方，卻想要拯救自己心愛的人，到最後也終於省悟，他只能做到這點，所以我安排了那樣的結尾。不過，看過電影之後，應該有人覺得最可憐的是山獸神。

——什麼壞事也沒做卻被斬首，的確很可憐。

宮崎　如果要說可憐的話的確是可憐，但我覺得他是超越可憐這個層次的。那片甦醒的美麗綠色大地，正是現今的日本風景。對日本人而言，那樣的宜人風光、蒼鬱森林，感覺最是舒暢。你可以認為那就是自然，但若誤以為那是日本自古以來的自然，可就不夠了解日本人的精神史的變化了。因為像饅頭山那樣不見闊葉樹林帶，只見平穩宜人的故鄉風景，是日本人經年累月所打造出來的。假如試著回顧一下過程，就可以發現為那樣的風景定形的，應該是從鎌倉到室町的時代。至於在扼殺樹林帶的過程中將那些坑穴填平的，就我的理解來說應該是鎌倉佛教。

——我非常明白片尾的那片綠意是日本人心靈的故鄉。

宮崎 所謂的日本神明並沒有善神或惡神之分，而是同一個神有時會變成凶暴的神，有時又會化身為帶來恬靜綠意的神。這是日本人一直以來的信仰。而且，儘管已經是現代人，在心靈深處卻依然存在著一種感覺，那就是一旦要走進陌生的山林深處，就會以為那裡面一定有著鬱鬱的森林、美妙的綠意，以及清流潺潺的夢幻之地。我總覺得，擁有這種感覺和人類能夠保持心理正常是息息相關的。我不知道這個世界上究竟有多少個民族，但總覺得擁有這種感覺的民族應該不多才對。那說不定是一種原始性，在人類為了求生存而汲欲保護自然環境之前，早已根植於我們心中的民族性，而這民族性有一股來自於森林的根本力量在支持著。無論再怎麼大聲疾呼放寬限制，那種東西都絕對不可以捨棄。那種民族的記憶，並非源自於父母親傳授給下一代，而是從古至今在許多人之間傳承下來，一種存在於心靈某處的神聖之物。我們所相信的，並不是在我們死去之後會帶我們去天國，或是帶我們去所謂的極樂世界，或在最後的審判時會把我們放在秤上秤重量的那種器量狹小的神。我們相信森林深處存在著自然無所為的神聖之物。那裡是這個世界的中心點，我們相信有朝一日自己將會回歸到那個聖潔之地。因此，日本人只要到達一定的年紀，就會崇拜良寬禪師（笑）。推崇他的「貧」與「清」，嚮往他的「無一物」。不過，這裡所說的並不是沙漠裡的無一物，而是處於正常的森林之中或是清澈的流水之間，心中能夠不存一物。我到屋久島時就確實感受到了。那裡的水量豐沛，樹木閃耀生輝，巨大的樹木上有著許許多多的生物，高處的樹梢上還有其他種類的花朵綻放。那大樹並不只是吸取母樹的生命而已，而是有許許多多的生物齊聚生長其間。看到那樣的風景，使我突然覺得應該

40

再早一點看到才對；一股感動頓時襲上心頭，原來這風景在被我們看到之前就一直在這裡了。心想：

這究竟是怎麼一回事呢？這種心靈的悸動是不屬於近代人所有的。

——原來如此。原來這些是激發宮崎先生您創作這部電影的根源啊。『魔法公主』的確傳達出那

種無法說清楚的複雜東西。只可惜時間已經到了。感謝您百忙之中撥空接受訪問。

（電影雜誌『シネ・フロント』シネ・フロント社　一九九七年七月號）

註解：

1.通奏低音／Basso Continuo，又稱數字低音，是巴洛克時期的典型音樂風格之一。

2.位於日本西南部長崎縣境內，於一九八六年進行近年來東北亞最大規模的溼地開發計畫，結果卻引發一場生態災難，溼地開發後造成附近海水水質惡化、漁業資源銳減、新生地土壤劣化、環境受創，迫使日本政府於二〇〇八年六月重新開啟諫早灣的防洪閘門。

3.大太法師／daidabousi，傳說中的巨人。聽說他在一夜之間做出富士山，而且以榛名山（位於群馬縣）為坐椅，將腳伸進利根川（位於群馬縣和新潟縣境內）清洗，而且附近的足形湖沼或窪地都是他的傑作等等，相關傳說不勝枚舉。

4.水子地藏／前掛紅色圍兜的石像，樣貌似嬰兒，藉以超渡因小產或墮胎而未成形之嬰靈得以脫離血海。

5.良寬禪師／一七五八年至一八三一年，日本史上的名僧，一代禪師。

自然界的生物，皆擁有相同的價值

希望能和所有的生物和諧共生

所謂的自然，並不光只有森林和樹木。它包含了各式各樣的事物。有陽光、有飢饉，還有蟲害和獸害，所有這一切都是自然。

我們的祖先為了安定生活而墾伐森林，以確保生活空間。但是，砍伐樹木絕對不是他們的主要目的。我們的祖先開墾森林純粹是為了生活，但時至今日，大家卻開始採取行動要將森林保留下來。也就是說，如果不讓森林留存下來，人類的生活將會受到影響，因此人類才開始提倡保護森林。

這實在是非常容易理解的想法。不過，當我們在提倡保護自然時，到底應該只留下對自己有利的部分呢？還是連同不利的部分都要加以保留呢？這是我們在思考人類和自然的關係時，必須認真檢討的問題。

這不是單純的哪邊比較好，哪邊比較不好的問題。因為人類和自然的相處之道，是會隨著時代而改變的。

因此當我們在思考人類和自然之間的糾葛時，如果不先以人類是罪孽深重的生物為前提的話，我

42

『魔法公主』（1997）

想應該很容易會判斷錯誤。不，應該說我們已經錯很久了。

比方說，現在有醫師主張「不要和癌症對抗」，也有人提出「癌細胞也是身體的一部分」的想法。意思是說，希望大家能夠建立「不和癌症對抗」的觀念。儘管如此，萬一我被告知罹患癌症，我想我還是會極其慌亂的。我有這個自信（笑）。

我們深信只要將細菌和病毒全部消滅，人類就可以永保健康。不過，這樣的自然觀其實是錯誤的，不是嗎？人類應該要和細菌、病毒和平共處，一起活下去才對啊。

如今，人類卻以為只有對自己有利的東西才是自然。人類不需要蒼蠅和蚊子，所以這兩者就不是自然。因此就算把牠們給殺了也無所謂。但是，像這種以人類為中心的想法根本就是大錯特錯。無論是人類、野獸、樹木、水，自然萬物所擁有的生存價值一律平等。因此人類不應該只想到自己的生存，而應該給予野獸、樹木、水相同的生存空間。這樣的思想，在日本古代就已存在了。

這次的電影『魔法公主』就是基於這樣的理念所製作出來，因此整個過程可說是複雜又麻煩（笑）。而且雖然已經製作完成，但我到現在還不知道它究竟是怎樣的一部作品。

山折哲雄說：「日本人從自然萬物中看見神佛。原本，它就是個深具宗教性的民族。」這雖是一種萬物有靈論，但就西洋的概念來說，並不算是一種宗教。由此可知，日本人擁有一種無法命名歸類的信仰。例如將庭院打掃乾淨，對日本人來說就是一種宗教性的行為。

試著以昆蟲的眼睛，重新審視這個世界

我擁有一棟山間小屋，只要有時間我就會獨自前往。進入森林，有助於精神衛生。這點是無庸置疑的。只要在那裡待上一陣子，大概是因為想念人的緣故吧，整個人就會變得親切和氣，而且很想找人說話。儘管附近的鄰居可能以為我是個製作電影的怪人，但還是開心地與我來往。

每次到山間小屋，我就會自己做飯、洗衣服、劈柴、擦玻璃、散步。重複做著同樣的事情。每天走在同一條道路上，有時會因光線或風向改變而看到前所未見的新風景。時常都有新的發現呢。

即便如此，假如有人勸我乾脆拋開一切定居山上，我肯定會拒絕。我知道那樣做的確很幸福，但可惜我沒有那種能力。我有個朋友當真捨棄一切到北海道以農耕過活，那是他的一項才能。

至於我，還是今天住本家、明天住姜家，過著隨意來去的生活比較好（笑）。所謂的本家……當然是指位於都市的家囉（笑）。

總之，即使是硬擠出時間，也要和自然多接觸比較好。千萬不要以忙碌為藉口，不然會沒完沒了的。好像有許多人想著要等退休之後再去親近自然，但我覺得還是趁著身強體健的年輕時期養成習慣比較好。

話雖如此，我可不喜歡駕著四輪驅動車趴趴走，從事所謂的野外活動。假如無法外出的話，從窗邊遠眺風景也很不錯。我喜歡從這扇窗所看到的風景（二樓的窗邊有著無

盡的群樹新綠，高壓電塔聳立其間，再遠一點則有廣闊的晴空（天天都在變化。因此，重點不在於視野空間有多少公里遠，而在於是否有眼光去欣賞周遭空間裡的自然美景。只要你肯這麼做，就必定能從生活的周遭找到一條適合散步的美妙道路。

不要用人類的眼睛去看自然，你可以想像自己是昆蟲，在周遭空間裡飛翔，然後試著停在一片葉子上，想像著你將會看到什麼。

你應該可以看到一個迥然不同的世界。只要能用那樣的視線去觀察自然，即使無法改變我們的自然觀，應該也能擴大我們的自然觀。

無論遇到任何狀況都要活下去！

我不想讓今年夏天上映的『魔法公主』，成為助長觀眾不信任人類的電影。不過，我也將人類是善類的觀點予以捨棄。畢竟每個人的心裡都同時有愚昧的部分和聰明的部分。這才是真正的人。

人類自以為高貴的特質，諸如「無私」或「純粹」，是路邊隨處可見的石頭也擁有的特質。但若論最人性化的特質，諸如「權謀」或「計策」，則是自然所沒有的特質。

可見得我們所認為的高貴特質，全部來自自然界不是嗎？當我們看到陽光從雲朵之間射出，「莊嚴」的感覺便油然而生，心想：雲朵的彼方一定有什麼東西存在。那種東西肯定有著超越人類的力

量……。那種力量肯定是不合邏輯又具有壓倒性。例如引發洪水的大蛇或龍，或是住在深山裡的巨大老虎……。在遠離人類世界之外的地方一定住著什麼，這是日本人的自然觀。因此，我們向來以謙虛又謹慎的態度來面對自然。

可是，當我們取得優勢之後，卻捨棄了對自然的敬畏之心，開始為所欲為。古人若是看到現今的孩子們受到過敏等各種疾病所折磨，大概會認為這是輕蔑自然所得到的懲罰吧！

由於人類實在太過殘暴，因此到目前為止我都盡量將自然描寫得溫和一些，但其實自然有時是非常殘忍，而且不合理的。為何這個個體存活了下來，那個個體卻非死不可呢——根本就是為所欲為嘛！自然對於個體的善惡好壞是完全不在意的。

就生物本身來說，個體的死亡和物種的滅絕是完全不同的。個體遲早難免一死。但人類卻只把問題焦點放在個體，而不得不跟自然界訣別。因為當我們在採取行動保護個體時，往往會讓人類此一物種陷入危機。那麼，個體和物種之間該用什麼思想來加以統合呢？老實說，我到現在還想不出來。我知道萬物有靈論是個有效的想法，但絕不是解決之道……。

根據已故的司馬遼太郎先生的說法，昔日鎌倉時代的日本人口約有五百萬。森林蒼翠茂密，水質澄澈潔淨。一旦發生飢荒，就會導致大量人口死亡。在美麗的自然中，人類有時還是會發生不幸的，不是嗎？但儘管如此，人類還是努力地活了下來。

由此可知，今後即使世界的人口超過一百億甚至二百億，自然遭到破壞，各式各樣的問題接連

『魔法公主』（1997）

發生，人類應該還是有辦法存活下去。因為現今人類最重視的雖然是自然問題，但在過往的其他時代裡，還是有各種嚴重的問題發生，而人類還不是努力活了下來。順帶一提，最新作品『魔法公主』的廣告標語是「活下去吧」。

在電影裡面，我盡量避免講述一些艱深難懂的道理。畢竟我們現在就生活在一個說起大道理就顯得虛偽的時代。

我已經點出問題了。接下來，該是每個人認真去思考自己該做些什麼的時候了。大家只要做自己能力範圍所及的事情就好。因為我覺得保護樹木和打掃附近環境，在價值上應該是相同的。

（採訪　藤木健太郎）

（『清流』清流出版　一九九七年八月號）

沒有凶暴殘忍的部分，就無法描繪出野性

與佐藤忠男氏的對談

佐藤　昨天觀賞了『魔法公主』，內心十分感動。真的是一部非常出色的作品。

宮崎　哪裡哪裡。我聽了好多種說法。就連今天早上在床上時也想著：當初應該還有其他的做法吧，結果還因此冒冷汗，真傷腦筋啊（笑）。

佐藤　我覺得就很多意義來說，它都稱得上是劃時代的作品。話說回來，宮崎先生的作品主題似乎更加往前邁進了，或者應該說是更加往下深掘了，就這點而言倒是挺有趣的。

還有，以下雖然算是我個人的感想，但是我經常一邊旅行一邊觀賞亞洲、非洲、中南美洲一帶的電影，我發現從那些地方的電影裡，可以看到許多所謂先進國家的電影裡所欠缺的主題。那就是萬物有靈論，在歐洲或美洲的電影裡鮮少出現這種東西，但是

在非洲或中南美洲一帶的電影裡卻經常出現。尤其是韓國和東南亞更是屢見不鮮。這樣的主題，我之前雖然曾在宮崎先生的電影裡隱約看過，但感覺上這次似乎是集大成。換句話說，我從以前就認為這些長久以來電影史所欠缺的部分，只要試著去留意，就會發現它其實是非常重要的部分。就題材而言，比方說達達拉的師傅們，就是目前為止的日本電影裡從未出現過的。舉凡描寫近世以前的那些電影，畫面幾乎都只出現農民，所以更加顯得珍貴罕見。可見您在電影裡加進了許多前所未有的構想，但不知您這些靈感是從何而來？

宮崎　我在學生時代第一次知道古代的鐵匠是在山林之間漂泊，到處製鐵維生。從那時候開始我就一直想要把它畫出來，只可惜空有想法卻遲遲無法將它

48

『魔法公主』（1997）

具體成形。不過在高畑（勳）先生的『太陽王子 霍爾斯的大冒險』裡，倒是借用過一小部分。

這次我之所以想要使用製鐵業，是因為大家對製鐵業的研究大有進步，市面上也出現一些我自己就能看得懂的相關書籍。還有另外一個理由就是，我實在很想製作一部以日本為舞台的電影，無奈卻只會區分武士和農民，但假如照那樣做下去，又擔心會落入前輩們的那些窠臼，這是我所無法忍受的。尤其我特別喜歡黑澤明導演的『七武士』（一九五四年），可是我知道的確有農民雇用武士的例子，而且相關的記載也確實存在。只是那些農民們的形象活脫就是軍閥時代從昭和至戰敗至不景氣到後那段期間的農民翻版。

佐藤　怯懦卑鄙又狡詐，對吧？

宮崎　那樣的形象非常真實，讓人覺得有趣，同時又不禁覺得那對我們而言簡直是魔咒，每當我們想製作時代劇時，總會因此裹足不前。白土三平先生在『卡姆依傳』裡所追求的就是那種農民的典型，但顯得膚淺而無聊。

結果卻是破綻百出。因為那樣一來，所有的人民都是死路一條。其結果證明，從階級史觀的角度是無法了解日本的歷史的。既然如此，那究竟要用何種形式才能找到入口呢？我好幾次想要付諸行動，卻都只到了入口便又折返。不過，就在我在吉卜力不斷嘗試的過程中，竟被貼上了「製作關懷自然的電影的吉卜力」的標籤，那讓我感覺非常不愉快。因為我覺得自然和人類之間的關係，明明有著更加罪孽深重的可怕部分，但我們卻仍停留在討論給予對手迎頭痛擊，並善待倖存的少數生物的做法究竟是對還是錯的層次上，這不是非常好笑的事嗎？我以為繩文時代應該不是這樣，沒想到繩文時代居然好像也是這樣。攻擊自然並加以改變，製作出符合自己需求的東西，那對我們而言的確是心情舒暢又美好，可是，自然的真正樣貌其實是更加凶暴殘忍的。假如到現在還不願意面對生命本身是暴露在凶暴殘忍之下，且毫無道理可循的這個事實，那麼，一旦談論起環境問題或自然問題時，就會顯得膚淺而無聊。

雖然事情就是這麼一回事，不過就娛樂的角度來說，難免會擔心打開那扇門走進去之後，情況恐怕會變得不可收拾。畢竟就我的認知而言，所謂的娛樂事業就是有義務要將花出去的錢回收回來。不過，我們公司畢竟已經靠它吃了十年，接下來當然就要加以歸還才行。所以，我們應該要將那扇門打開。雖然我不斷地跟製作人這麼說，但我認為我們現在的力量正達到巔峰。換句話說，力量正達到巔峰並不是指處於頂峰的最佳狀態，而是指無論在金錢方面或是力量方面，今後都將慢慢走下坡。可是，換做是別人的話，說不定會再去創造另一個新的高峰。於是我對他說：既然現在就很多層面來說我們都正處於顛峰，那就更應該勇於做決斷，此時不做，更待何年？我知道這是對製作人的一種「恐嚇」。結果他對我說：「如果你努力製作的話，我就會拚命去推銷。」雖然我回他說：「我才不管咧」（笑），但我終究還是決定打開門扉闖進去，不，應該說我是非進去不可。

佐藤　宮崎先生是一個會不斷地自我批判的人

啊（笑）。雖然這點我在以前就已經注意到了。『魔法公主』與『風之谷』有絕對的關聯，可說是同一主題的變奏，可是那樣好像有點走過頭了，或者應該說走過頭之後才發現，橫在眼前的問題其實更加嚴重深刻，我想您應該是這樣想的吧。

另外還有一點，您幾乎被認定為生態論者的領袖，我非常清楚這種感覺非常不好，可是不管宮崎先生您喜歡或是不喜歡，都無法改變您是其中佼佼者的事實，真是莫可奈何啊。

宮崎　雖然是我自以為是的想法，但我總覺得我們不可能永遠一直這麼做下去。但是只要這次放手一搏，也就是投入吉卜力所有的財產當作擔保——把二十億鉅款撒下去，才發現其實也不算多嘛（笑）——撇開這個不談，我說不定就有權利獲得十年的時間去製作過去那種悠哉又好玩的電影。雖然我自己本身並不想做，但假如有人想做『龍貓』那種東西的話，我想一定會比之前更加輕鬆暢快。

所以，與其說我是對自己過去的作品做自我批判，倒不如說我是想針對過去作品裡的某個主題做更加深入的探討。大家都說『心之谷』是一部平和的電影，但它的主題其實和『魔法公主』是同一根源。就這層意義來說，『風之谷』可說是如我所願的作品，而這次我也是懷抱願望，想要再往下挖深一些。不過，從娛樂的角度來看，究竟應不應該這樣做，我自己並不是很清楚就是了（笑）。但因為是不得不做，所以就做了。

佐藤 可是我覺得既然是那個時代最重要的主題，那就一定要從娛樂的角度切入才行。

宮崎 是啊。不過，那可是一項需要驚人力量的工作啊。

『心之谷』所展現的表現技術，『魔法公主』進一步超越

佐藤 整體而言，電影界瀰漫著自己並非文化主流的自卑氣氛，但可以肯定的是，電影依然是影像文化的先驅。而宮崎先生您則是走在最前端的開拓者。並以這部『魔法公主』跨越到了新的階段。

宮崎 我是個非常講求實際的人，時時刻刻會將我們的力量、預算和時程表放在腦海裡，每次都想在這有限的範圍內製作，無奈卻常常超出範圍。儘管如此，我想我基本上算是一個會設定範圍，不大會魯莽行事的人。不像高畑先生，從頭到尾都沒有把這些放在心上。害我好想大喊：製作人要有條件概念啦（笑）。但是這次我告訴自己，我要照高畑先生的做法去做……。

佐藤 或許有人說『心之谷』是一部非常甜美的電影，但是，諸如裡面的街道風光、樹葉搖曳的風采、室內木材的紋理，我們知道這些都可以藉由美術、照片表現出來，不過大家壓根都沒想到，動畫居然能夠把它們表現出來。宮崎先生向我們證明，動畫反而更加能夠表現出這些事物的姿態，不但逼真寫實，還進一步突顯出他們的肌理。

除了故事主題和歷史的著眼點之外，那片森林真是完美啊！

宮崎　因為那是負責美術的工作人員拚了老命努力畫出來的。

佐藤　動畫是值得再三鑑賞的繪畫作品，老實說，迪士尼沒能實現這個境界。手塚治虫先生也沒能實現。直到宮崎先生才第一次將它實現。我這樣說，宮崎先生會感到困擾吧。

宮崎　因為這是我和高畑先生從共同作業之初便一直堅持的理念主軸。至於當時為何會決定這樣做，我們倒是沒有太多的論點。只是覺得人類無法脫離生產關係，而且生活在形形色色的萬物之間，如果只把主角們的心情、想法等人際關係表達出來，就未免太奇怪了。比方說人類是如何吃飯的這件事，我們在製作『阿爾卑斯少女海蒂』這部電視卡通系列時就經過不斷的討論，後來才決定一切根據事實來製作電影，結果，剛開始只是在討論，而且努力朝著這個目標前進。

論生產與分配的問題，漸漸的意識到必須提高水準，從人類和自然之間的糾葛關係去探討才足夠。因為人類是被許多東西所包圍住的，比方說居住的空間、季節、天候、光線等等。如果再加上自然的植被問題等等的話，就知道我們對這個世界的確應該謙虛一點。

我們製作的是虛構的故事，每個人都知道所謂的虛構就是什麼都可以畫，因此若想為那個虛構世界增添幾許存在感的話，就必須謙虛地去對待人類以外的東西才行。如果真要說我們的美術階段，其實就是單純的自然主義，而且我們一直都停在那個水準哦。只不過，我和高畑先生一路走來都堅持要在電影裡放入這個謙虛的態度就是了。時至今日，它也就成了我們的工作的最大特色，不是嗎？

佐藤　例如隔著水所看到的物體的光澤。無論是油畫或日本畫，甚至運用其他的繪畫技巧，都無法將它表現出來。因為在素材上原本就有限制。就這方面來說，這或許稱不上是宮崎先生的功績，但就技術上來說，螢光幕會發光，製造出來的光澤自然不同於繪

畫。不過我想到目前為止，應該沒有人想到動畫可以表現出那種水的光澤吧。真的是太棒了。

宮崎 聽到您這樣說我非常開心，不過事實上，這是我和至今在許多場合認識的美術界的巨頭們努力討論出來的結果。一開始，我們是從既然是水就應該塗淡藍色這個觀點開始的。當時有個跟我差不多年紀的男性，後來在四十多歲時就過世了，他極力主張「水是黑色的」。結果，我們的看法就突然整個改變了。在那之前，當大家在畫湖水的時候，都以為只有一種畫法。因為大家擔心湖水如果跟著鏡頭切換而改變顏色，觀眾可能會看不懂，但事實並非如此，水的顏色是會隨著角度改變的，因此我們開始嘗試把這個理所當然的道理放進畫面裡，但這並不是我個人的功勞，而是和美術工作夥伴們共同努力的結果。只是，當我在心裡想著要畫自然的東西時，就會想：室町中期的城郊到底是長什麼樣子？而我也因此會對人說：這部電影的背景在室町中期。

佐藤 不可能知道的，沒有人會知道吧？

宮崎 沒錯。可是在想的過程當中，卻有一種怦然心動的感覺（笑）。只是等到畫好一看，就覺得其實也沒什麼就是了。不過畫面裡的確有河川，還有道路，但並不是石子路。當時還沒有車子，應該畫泥土道路就行了吧。而且還要有車轍痕跡才對，我就那樣自言自語了一大堆。後來我乾脆把它畫得既像車轍又似乎不像，心想這樣總該行了吧（笑）。然後在描繪生長其間的植物時，我心想：這些沒有實際的東西可以參考。只好憑空想像了。不過認真投入之後倒是挺開心的。光是想到少年正走在人跡罕至的地方，就覺得好開心。

但是那種愉快心情僅限於剛開始的時候，等到進入故事情節，我就開始暈頭轉向，光是為了處理大小事就費盡了心力。而且我必須畫闊葉樹林之類的東西才行，但那樣的景色太過茂密陰暗，非常不好畫，不過像鏡頭一開始進入森林的畫面，就處理得非常好。那部分的畫面，是由九州出身的美術人士負責繪畫。至於東邊的山毛櫸森

他等於是在描寫自己的故鄉。至於東邊的山毛櫸森

林，則由秋田出身的美術人士負責繪畫。而且我還特地到屋久島和白神山地尋找外景場地，這讓我感到好玩又有趣⋯⋯。

宮崎　嗯，的確是這樣沒錯。

將自然與達達拉製鐵作對比，這樣的著眼點非常有趣

佐藤　將焦點放在達達拉（註）製鐵，我覺得這樣的著眼點非常有趣。柳田國男之前曾寫過一篇有名的論文「一目小僧」（註），針對一目小僧做了各式各樣幻想式的解釋，而谷川健一先生則說：一目小僧的傳說源於達達拉地區（即今之日本島根縣奧出雲町）。因此有一種說法是，那是因為有許多人在達達拉的製鐵作業中眼睛受傷的緣故。我也因此首度對達達拉這種東西感興趣，不過我想這種作業方式應該不僅止於煉鐵，在製作磚瓦時，砍伐森林也是一項非常重要的作業。

其實就我們的周遭來說，也充斥著許多艱深的漢字、謎樣的咒語或是祭文，我們對這些東西看似熟悉，實則對其本質根本是一知半解。因此每當看到電視上或其他媒體在報導古老的祭神儀式時，總會覺得非常有趣，同時又覺得還是難以理解。總覺得事物的本質似乎離我們非常遙遠，而且是越來越遙遠，就像看神明一樣，那些神明實在太多了，多到讓人分不清楚。我們的時代劇也有同樣的問題。或許應該說我們是被漢字給誤導了吧⋯⋯。舉「足輕」（註）為例，若說「五、六個足輕一躍而出」，以電影的角度來說，這些人肯定是擔任被殺的角色。但如果說成「五、六個士兵一躍而出」，感覺就完全不同了。雖然「足輕」的意義隨著時代的演變而有所不同，但是在戰國時代末期，「足輕」可是正規軍，全身佩帶齊全的戰鬥裝備，不可能不堪一擊才對。可是當我們看到「足輕」這兩個漢字時，馬上會覺得他們好像風一吹就會飛走似的（笑）。用諸如此類的事情來建構時代劇的世界，並且跳不出那個思考框架，總覺得這樣

54

的做法不夠客觀也不具普遍性。真不懂為什麼不直接稱他們為士兵呢？假如不做這些改變的話，時代劇勢將無法風雲再起，我也希望有機會可以用不同的眼光來製作時代劇，而且我在好久以前就跟高畑先生說過這個想法了。「你嘴上雖然這麼說，但其實是想用近代主義切割日本的歷史吧？」高畑先生毫無顧忌地這麼回答（笑）。我對他的回答一直相當反彈，為了證明才不只是這樣，我花了好幾十年的時間，達成了這個沒人能懂得任務。

佐藤　存在於日本民眾心中的那股凶暴的力量，到了現代之後，幾乎都被侷限在黑道電影裡面，而且感覺上好像是被硬塞進去的，其實黑道在自稱為××組之前，是各種工匠師傅的組織。那些工匠師傅各自組成自治團體，當自治團體彼此之間有利益衝突時，便以互鬥爭戰的方式來解決。所以那些人具有相當凶暴的民眾暴力，而且那是在前近代時期就已形成，也就是說在將其歸類侷限為黑道之前，這種組織已經代代相傳了好久，直到近代都還存在著。不過當時的規

矩的確像『七武士』那樣，農民必須畢恭畢敬地臣服於武士就是了……（笑）。

宮崎　那是騙人的啦（笑）。不，與其說是騙人，或許應該說那樣的時期和地區都曾經短暫存在過。可是，這樣的題材卻在戰後的那個時代裡被拍成了電影，讓人感覺格外真實。我想，那份真實應該可以跨越時空，讓人只要一看到這部電影就會怦然心動、興奮莫名。或許有人會說如果換成在我們這個時代裡製作的話，肯定沒人會擁護。但我個人覺得，那些前輩所製作的時代劇，如果無法碰觸到現代人真正的喜好，是稱不上好作品的。

佐藤　事實上，除了武士和農民之外，我幾乎想不出時代劇裡還出現過什麼樣的角色。電影『鯨神』（田中德三導演，一九六二年）裡描寫的雖然是捕鯨的漁民，但也僅止於此。至於描寫古代的電影，登場的角色頂多只有國王和他身邊的奴隸。因此，我們根本無從想像一般民眾的生活究竟是如何。不過，歷史學方面也一樣就是了。

宮崎　是直到最近才有改變吧？

佐藤　就是啊。直到最近，歷史學才開始想要弄清楚這方面的事情……

宮崎　我對蝦夷族很感興趣。只可惜與蝦夷族相關的繪畫或風俗都沒有被留下來。史料蕩然無存。但是無論再怎麼被抹滅，他們都還是日本人。我想，在日本成為統一國家之前，他們應該是一個獨立的國家才對。那些人有什麼風俗習慣呢？我對這也很感興趣，但因為一無所悉（笑），所以才能隨心所欲地創作。我從以前就覺得，他們的服裝應該跟不丹或雲南邊境的少數民族的服裝非常相似。而且一定是日式和服。這樣一路推想下去，就覺得他們應該頭上剃著月代（半月形），綁著髮髻，我還為此特地請教司馬遼太郎先生。「您對月代有什麼看法？」，結果得到「他們應該有剃才對吧」的回答。所以我就幫他們畫上頭巾之類的東西。男主角就讓我傷腦筋，不知如何是好了。因為在幫他畫上傳統髮髻的過程中，忍不住就會受到時代劇的角色影響啊。不過幸好缺乏史料可

參考，我就為他改畫上中國唐朝的髮髻。至於女人們的服裝，我則非常滿意。一身黑色裝束，在動畫裡雖然無法鉅細靡遺地表現出來，但衣襟上應該有許多漂亮的刺繡。因為泰國邊境的山岳農耕民和少數民族就是那樣的穿著，所以我就擅自拿來當參考了……好高興啊。

製作時代劇對我而言是陌生的領域。就像今天這裡也有擺放一樣，最近出版了好多繪卷的復刻版。甚至連如何閱讀繪卷之類的書籍也出現了，因此在史料的取得方面，可以說是變豐富了。只是那些年輕的工作人員似乎不懂日式和服的正確穿法，居然像在穿洋裝一樣把衣領移到胸前正中央（笑）。還有腰帶，也弄得像平常在繫皮帶那樣。其實那時的和服應該是短袖短衣才對，直到江戶時代樣式才變得豐富多樣，長度也變長了。話說回來，畫的時候只要稍微一不注意，就很容易畫出個江戶小混混就是了。像這類的群眾畫面，到目前為止我大部分都直接使用原案所畫，因為修改起來太麻煩了。可是這次卻無法這麼做。只

因大家的意見很多，諸如為什麼女人那麼漂亮可愛、男人卻那麼難看不體面等等。不過我實在無暇顧及那方面。只好逼迫早已忙翻天的年輕工作人員，而他們也的確做到了。

還有這次總共畫了十三萬張的賽璐璐片，這樣的張數約為一般長篇的一點五倍。雖然這部電影的長度的確很長，但假如能再多畫個三萬張，應該會更有說服力才對。不過那是做不到的。因為以我們現在的能力來說，這真的已經是極限了。

事實上，我曾經跟前來參與宣傳計畫的美國工作夥伴們聊天，深深覺得我們真的是住在幸福的島嶼上。

因為這個島國還有許許多多待發掘的新奇主題。幸虧前輩們只用了武士和百姓的題材，因此現在我們可以發揮的範圍就很多。只要從中發掘，相信可以為畫面增添許多趣味。不過，有鑑於當時的建築物實在太過寒酸，所以在明知當時的達達拉製鐵場不可能那麼龐大的情況下，仍在畫面上做了極其誇張的表現，硬是把它變大了（笑）。就某些層面來說，我們的祖先其

實沒那麼無趣貧乏，日本其實是個豐富題材俯拾皆是的島國，我一邊工作一邊這麼想著。

假如把自己無法控制的「憤怒」影像化的話……

佐藤　您將神明這樣的東西具體表現出來，實在是了不起啊。

宮崎　這個嘛，也不知道該說是膽大包天還是戒慎恐懼，我想任誰來做都抓不準的。我也不知道祂究竟是啥模樣，所以當有人問：「這樣好嗎？」的時候，我就會回答：「這個嘛，我也不知道」，然後有氣無力地繼續做下去。

佐藤　我曾經看過奈及利亞一部描寫水神的電影，而且將神明具體影像化的構想，在一些不算知名的國家的電影裡可說是經常出現。比方說有一部巴西電影描述的是有一位男性因為同時具有人類和動物的靈魂，而被教會視為異類。可見得這是非常重要的主題，而且您將它表現得非常好。

宮崎 哪裡哪裡，因為直到最近為止，日本人都還覺得深山裡可能住著大蛇或是可怕的生物。同時也以為只要往這座島嶼最深處的森林挺進，一定可以看到美麗的深山幽谷，那兒有清澈的潺潺流水，日本人深信著只要能走到那裡就能滌淨心靈。日本人始終相信，在這座島嶼的某個地方，存在著一個不同於藏污納垢的人界的美妙世界，這是非常重要的關鍵。尤其當我們在探索自己的心靈深處時。

雖然接下來的發言可能又會遭到誤解，但是日本人在東京的正中央構築皇居，讓天皇安居其間，目前住在裡面的是昭和天皇，大家把所有的責任都推到他的身上，繼續耕種，並在其周邊心安的進行著凶惡的經濟活動。這讓我不禁感嘆：這究竟是怎樣的一個國家？但我想說的並不是這樣究竟是好或壞，而是由此可知日本民族的心靈深處，潛藏著尚未解開的、與這種生態系緊緊相依的黑暗。雖然這件事現在經常被拿出來談論，但卻有漸漸拉丁化的傾向，我有這種感覺。因為拉丁化就是會逐漸摧毀這個生態系，讓人變

成享樂派。假如你去普羅旺斯或義大利的話，會發現那裡的人都很會享樂，而且懂得肯定自己，讓人感到心情舒暢，可是一旦到了法國北部，或許因為保留了較多的自然吧，總覺得那裡的人個性似乎都有灰暗的一面。聽說北法的年輕人自殺率偏高，南法則比較低。

佐藤 只要前往歐洲就會發現，他們的確將自然修整得相當漂亮，但是道路兩旁種的是雜木林，至於在日本則一律是杉樹。而且他們會盡量保留雜木原有的樣貌。

宮崎 應該是戰敗的打擊太大了吧。如今回想起來，會覺得當初怎麼會做出那種蠢事，我想那種打擊應該是巨大而沉重的。由於過於震撼，便只知道種植落葉松和杉樹，不過，既然已經知道得那麼透徹，我想接下來就應該往前看了。深思今後將往哪裡走，並不是去思考該往前看。但是問問自己，自己能否具有省思的能力，隨時提醒自己不要濫殺無辜。我總覺得，即使不藉助佛教之類的宗教名義，本

著信仰心，我們都會知道在某個深山裡一定有著幽靜的泉水，而那對我們而言是非常重要的。只要試著去發覺這種感覺，即使不懂艱深的哲學，也自然懂得承擔一點風險，為其他生物在這個世界多留一些生存的空間。這其實是我們生活的島嶼所面臨的環境問題等諸多問題的根源，但我深深覺得應該不要像德國人那樣，因為大力提倡「掌控環境便可為人類帶來幸福」而肆無忌憚，應該去尋求其他的方法才對。我從來沒想過這次要製作一部環保電影，因此就把自然描寫得既殘忍又愚昧。我知道假如循一般的模式將人類描寫得愚蠢無比，設定成壞人濫砍樹木、好人保護樹木的話會很輕鬆，但這其實和人類的本質是完全無關的，我反而覺得那種勤奮又對鄰居很親切的人，才會去開墾山林、追趕野獸，努力想要改善自己的生活呢！

佐藤　當時的製鐵業應該算是尖端技術，是最優秀的人才可以從事的行業吧。

宮崎　雖然有點離題，不過民間傳說裡不是有很多「痣姬」之類的故事嗎？但無論是述說臉上長

著一顆痣的公主，或是方才提到的「一目小僧」裡的小和尚，或是「大太法師」之類的巨人，這類民間傳說的特色就是感覺上沒有起承轉合，既沒有快樂的結尾，也沒有什麼內容，就只告訴人，有這樣的人會自然出現。這種讓人畏懼的民間傳說，在日本可說是相當多。我一直很想把這類題材放進電影裡，但總猶豫著在女孩的臉上畫一顆大痣好嗎？會有娛樂效果嗎？經過再三考量之後，我在少年的手腕上畫了顆痣。至於畫在魔法公主臉上的，則變成了刺青。或許有人會因為只在老婆婆的臉上看到過刺青而感到有些發毛，但我覺得年輕女孩的臉上如果有刺青，應該會比較漂亮而且有女人味。這是我一廂情願的胡思亂想啦

（笑）。

佐藤　山豬身上長著像水蛭一樣的東西吧。那東西讓我很驚訝，那究竟是什麼樣的東西呢？

宮崎　那是存在於我內心的東西，我以為每個人都有這共通的部分呢！（笑）有時因為某種狀況而感到憤怒莫名，這時就會感覺到從身體的毛孔裡面，

從那些數不清的孔洞裡面似乎跑出了許多黑色的黏稠物體。那是一種自己無法控制的感覺。讓人弄不清自己為何會在突然之間暴怒異常。不過我最近已經比較懂得自我控制了。我原本以為大家應該都有這種感覺。於是就請一個天真單純的年輕人來畫，誰知他居然把可怕的怪物畫成了可愛的東西。工作人員在看毛片時，都忍不住笑了出來。我一邊想著這下傷腦筋了，一邊嘗試從手法、品種等方面做各種的改變，儘管努力想要將它形體化，無奈像邪魔這種東西是看不見的。我只好拚命想……如果看得到會是什麼樣呢？假如建商在孩子們捕捉小龍蝦的水田裡填土立基蓋大樓的話，孩子們應該會以為大樓下方埋藏著許多小龍蝦吧。有朝一日那些小龍蝦一定會作祟讓大樓傾斜倒塌吧（笑）。其實那大樓是不可能倒塌的，對吧。在日本的西部，不是有砍伐老樹會招來不幸的說法嗎？結果當地政府最後決定變更道路原有預定路線而保留老樹，我想在東部應該也有這樣的事例才對。生物擁有不可思議的力量，我們千萬不可得罪，這是日本人根

深蒂固的觀念，西部尤其更加強烈，而且越是古代越明顯。

佐藤　原來如此。

宮崎　可是，我們現在卻變得不在乎了。滿心以為那種東西是不存在的。把世上萬物歸類為非常明快單純的東西，只問它們對這世界是有利或無益，以及能否賺錢。關於剛才所說的暴力也一樣，假如我們將暴力解讀為：它原本不存在，是後來因為挫折的累積才爆發出來的話，就會越來越無法理解人類的所作所為。因為人類的體內本來就潛藏著暴力。人類結黨營社、組織團體，可說是將暴力正當化的作為。在節慶活動中常常會發生大的爭執，而且好像不會出現傷亡活動就無法進行似的，但若是刻意避開這些，只求粉飾太平的話，久而久之必定會變得無趣乏味。

佐藤　對於樹木、河川、水就不用說了，我們對於動物凶暴的一面，似乎也漸漸遺忘。只因為現今的動物幾乎都成了家畜或寵物。而在大眾文化之中，雖然偶爾會出現怪獸，剛開始也的確非常恐怖嚇人。像

前幾代的酷斯拉就很可怕，大金剛也一樣。但是不久之後，電影公司就為了考慮適不適合小孩子，而讓牠們變得溫馴又可愛，像摩斯拉那樣越變越可愛。

到目前為止，宮崎先生您雖然畫了不少可愛動物的精靈，但是您這次又難得畫出了恐怖的邪魔，真的是凶惡又嚇人呢。

最後的那句「活下去吧。」是面對此後時代必備的眼神

宮崎　總之，我們必須思考的是，要心懷仇恨或者無法痊癒的遺憾去寫歷史，或是以死者已矣，生者必須努力活下去的觀念來述說世界。「活下去吧。」這句代表本片的標語，雖然是糸井重里先生連寫了好幾十個都不行之後，最後才留存下來、最簡單不過的標語，但我覺得若缺乏這樣的眼神，人類將無法在今後的世界裡存活。而且有時我甚至會覺得，這樣的時候應該就快要到來。不過，當『心之谷』裡的少年和少女啟程想要尋找自己未來的人生時，我願意給他們最大的聲援。我一點都不覺得那是在騙人，因為我十分清楚眼下的那個城鎮有許多未知在等著他們。儘管如此，身為大人的我怎能不去碰觸這一塊，做出只會用嘴巴說、只能為他們加油打氣的電影呢？總覺得這樣未免太虛偽了。所以我想，只要『魔法公主』具有說服力，應該就能為『心之谷』立下另一個真實的基礎……。不過我想，觀眾應該不這麼看才對。

佐藤　可是，我一點都不覺得『心之谷』虛偽。

宮崎　我在製作這部電影的時候也不是這樣想的。不過我覺得，有些少年和少女應該會這樣想才對。我不知道其中有多少人是真正有這樣的自覺，但認為自己倒楣透頂才會生在這個時代的肯定不在少數。也難怪他們會沒來由的生病。而且現在對抗疾病的方法，就只剩下勤洗頭、洗手、勤洗髮、保持身體乾淨了。早上起床非得洗頭、洗手、刷牙、換上衣服，把全身上下打理得整整潔乾淨不可。只是，這種自然觀在

碰到0157之類的細菌病毒之後就被破壞殆盡了。

人類這才發現，保持清潔就可以保持正常的觀念是不正確的。我們若無法回歸正確的自然觀，勢必將無法了解疾病。戰後經過五十多年之後，我們又回到了原點。不過，只是回到原點，而非有了新的開始。不是有一段期間大家深信任何事物都能以壓制的手段來處理嗎？以為只要削除惡劣的東西，人類就會變得優秀出色；甘願被金錢所侮辱、為物質而苦，以為只要克服貧窮，人類就可以活出健康自信，而現在，我們終於知道這樣做只會讓人漸漸生病。各式各樣的事情都做過一輪之後，現在正是得出結論的時候啊。於是我就想，究竟要製作什麼樣的電影才能因應這個變化呢？假如要以城市為題材的話，『心之谷』那種電影應該是當時的我唯一能夠做到的。我以為那樣做是有意義的，所以就主張要製作那部電影了。

可是，又不能只製作那一類的電影啊。因此，雖說『魔法公主』的觀眾年齡層在小學高年級以上，但其實我壓根沒想過什麼觀眾年齡層，只是覺得這樣的內容對年紀太小的小孩來說似乎太過刺激，不要給他們看有可能比較好，至於孩子們看完之後的感想如何……我可是完全猜想不到。包括這種完全無法把握的狀況在內，我從一開始就不確定它是否具有娛樂性，也不曉得投資的金錢能否回收。

佐藤　我覺得，它算是非常有趣的動作電影。尤其是每隻動物都威風凜凜，可說是目前為止的動作電影，或許應該說是大眾娛樂電影的王道呢。那個山犬，體型比牛還大。我覺得這個構想很好。

宮崎　日本狼的標本不是留存在倫敦嗎？牠的體型只有這麼小。我覺得野生生物的體型，會隨著環境的漸趨惡劣而逐漸變小。就像以前的山豬就比現在的大多了。因為騎著山豬勇敢殺敵的英雄傳說至今仍在流傳啊。可是一看到現在的山豬，只會覺得牠的肉很適合拿來做料理，覺得山豬是一種可憐的動物。所以，這雖然是我的胡思亂想，但我總覺得當自然欣欣向榮，深奧寧靜之時，棲息其間的野獸們的體型應該是比較大才對。聽說野生犛牛的體型，足足有家畜犛

『魔法公主』（1997）

牛的二倍大。雖然牠們的數量正在銳減當中，但每當我看到牠們佇立在空氣稀薄的西藏高原的英姿，就覺得好感動。同時，也覺得只要是野生生物就具有殘忍又無情的特性。每當看到牠們，我首先想到的形容詞必定是「殘忍」二字。而且我認為去除這部分，必定是「殘忍」二字。而且我認為去除這部分，將野生生物想成可愛、健康、清爽，無疑是一種錯誤的矮化。唯有確實保留凶暴且殘忍的部分，才能深刻描繪出野生生物，不是嗎？「這是日本」，我堅定地說：「當然是日本」，然後又說：「你所知道的日本是在這之後的日本」……（笑）。

作人員這樣問我（笑），我堅定地說：「當然是日本」，然後又說：「你所知道的日本是在這之後的日本」……（笑）。

將動物們描繪得威風凜凜，
是對現代文明的一大貢獻

佐藤　若問我們所知道的日本，應該就是歌舞伎所形成的印象吧。

宮崎　日本人會舉行地鎮祭，搬動一下石頭，砍

一下樹木，再奉上神酒之類的東西，舉行很簡單的儀式，那是一種極端簡化的儀式。而之所以會被形式化成那樣，應該是肇始於鎌倉時代。鎌倉佛教對日本而言，是一項重大的宗教改革，我總覺得是鎌倉佛教為以人為本的社會帶來保證。不過，這完全是我個人的任意想法就是了。

佐藤　不會不會，很有趣呢。

宮崎　然後到了室町時期，歷經南北朝的混亂時代，就某種意義來說，現今日本人對事物的觀感和想法，應該就是在室町期形成的。從那時候起就已經定型而無法回頭了。而且一直支配著日本人到現在。因此才會有深山幽谷裡存在著美麗事物之說，還有這個世界雖然充滿污濁，但只要人生結束就可以前往極樂世界的說法。這些想法上的轉變，應該都是從這時候開始的。因此，真正無可救藥的時代應該始於混沌的鎌倉時期，而生於現代的我們，則是被逼得更加走投無路。

到某個時期為止，也就是到戰爭末期為止，日本

佐藤 我剛才說那些動物都顯得威風凜凜，並不是單純指牠們非常凶暴嚇人，而是指牠們非常有威嚴。我想這算得上是宮崎先生對現代文明的一大貢獻。因為您創造了有威嚴的動物。

宮崎 可是，我希望也能讓人類有威嚴耶（笑）。

佐藤 沒錯，人類也需要（笑）。

宮崎 我喜歡黑帽大人這個角色。她代表的是二十世紀的人類，關於現代人，大概在某些時代的人的眼中，就跟惡魔一樣吧。因為她非常懂得目的和手段，一方面為達目的而不擇任何手段，同時卻能繼續保有某些純粹的東西。簡直就是個惡魔。昂首闊步的惡魔。

在維多利亞時代的某本小說裡，出現一位魅力非凡的惡魔角色。故事內容敘述有個惡魔來到人間購買偷取某寺院大鐘的男人的靈魂。那個惡魔雖是初次前來投宿，卻好像長住在那裡一般，對旅館的一切瞭若指掌，表現得開朗又大方。到處請人喝酒，而且非常

人對自然都還是非常地溫柔，直到戰後的經濟高度成長時期才態度不變，對自然變得凶暴殘忍。就現象面來看或許是這樣沒錯，但其實日本人的態度應該是始終沒變才對。因為光禿禿的山林經常可見，以經濟活動為名義進行植樹造林，關東地方的山林變成雜木林等，都是始於明治中期，也就是說，在昭和的都市天然瓦斯尚未完全普及之前，日本的山林是最美麗的。

之後就為了追求最高的經濟效率，工程做得可說是最為徹底。同時也得到了諸如國木田獨步等文人的詠嘆。從這個角度來看，日本人應該不是突然變不行，而是從老早以前就開始做著同樣的事了吧。這樣想之後心情就輕鬆多了（笑）。因為會在心裡想著：應該還可以改變做法吧。而且可以稍微冷靜一些。告訴自己：雖然無法考量到全世界，但也只能下定決心，就算變得支離破碎，也要繼續在這個島國生活下去。只要用不同的視線再度眺望這個被我們認定為污穢不堪的城市，它應該也能成為故事的舞台，我是在這樣的假設之下創作出『心之谷』的。

64

『魔法公主』（1997）

會說笑，炒熱了旅館的氣氛。入夜之後，旅館主人從窗口一瞄，看見惡魔站在旅館前面似乎和誰在交涉。到了隔天，惡魔早已帶著那個小偷的靈魂消失無蹤。我覺得那個惡魔活脫就是現代人。我本來打算把這個角色設定為男性，結果它卻變成了女性。我就是很想塑造出那種惡魔。不過，我對惡魔的前身之類那種莫名其妙、半調子的東西一點都不感興趣。我覺得這人心中理想的現代人其實裡面都住著惡魔。我覺得這個構想想非常有趣。

佐藤　黑帽大人的確很有趣。還有動作表現也非常的吸引人，不是嗎？

宮崎　不，看到完成後的畫面時還是會難過啊。因為我畢竟是四分之三個動畫繪製者，在繪製的過程，難免會遇到自覺表現不佳或是無可奈何之處，一等完成後再看，就會覺得有問題的地方特別多。負責作畫導演工作的人，如今正氣餒地蹲坐著呢（笑）。我對他說：假使你有盡力就行啦。因為假如沒有盡力還留有餘力的話，完成後就必須花很多時間才能重振

旗鼓。我看他努力到整個人都癱了，就知道他應該沒問題的。

佐藤　從預告篇的階段起，大家的評論幾乎都是：這是一部非常殘酷的電影，裡面也的確不乏殘酷的畫面，但感覺是過癮的。

宮崎　我不喜歡血花飛濺的感覺。只不過，人類的體內畢竟有血液，所以在必要的時候我還是會把它呈現出來。從以前的繪畫便可得知，斬首時因為頸部有頸動脈，所以鮮血會噴濺而出，但畫成那樣其實並非我的本意。我原本打算將這個故事描寫得更加悽慘，但在製作的過程當中，我漸漸明白自己的心裡似乎帶著要懲罰人類的念頭。因為我對於人類這個群體的某些部分感到厭煩。心想：這樣做應該不行吧，於是就去找製作人商量：「這個畫面到底該不該畫？」誰知製作人是個怪人，說：「不會啊，我喜歡。」（笑）。不過做出來的結果不算盡善盡美就是了。

這部電影其實有很多漏洞。比方說我經常被問

到師匠連是什麼樣的組織。可是，這並不是導演所該
說明的事情吧，因為電影本身就必須具有說服力才行
啊（笑）。有很多地方的善後工作都沒有做得很好。
不過如果想將電影裡的所有事物都處理得完美無缺的
話，電影的格局就勢必會變小。

佐藤　這真的是一部很難將所有細節處理得好的
電影。各式各樣的主題從畫面中溢出來，很難有個定
論。

宮崎　我不知道其他國家的人看了這部電影有何
感想。在日本的中國地方，尤其是出雲的附近一帶，
就是製鐵百姓不停地削山採礦的地區。不過現在前往
當地一看，斐伊川流域真的是好漂亮。山巒給人和緩
穩重的印象，因為整個被填平了嘛。那裡的自然徹底
改變了。讓人不禁對自然的恩澤深深感嘆。當然，也
有些地方不是這麼一回事。比方說在中國，一旦變成
禿山或岩山就再也無法挽救了。不，說不定還有挽救
的方法才對。

若以為中國四千年來境內皆是禿山，可就大錯特

錯。那片土地直到漢代為止應該還有許多樹木才對，
這純粹是我個人的想法。因此我覺得假如中國要拍攝
歷史片的話，應該從這個觀點出發才對。如此一來，
才可讓世人正確了解中國的變化。假如中國的電影繼
續停留在鄧小平如何如何、諸葛孔明如何如何的水準
的話，對人類來說是非常糟糕的一件事。我們應該從
環境考古學的觀點去思考，比方說，試著以這樣的觀
點去追溯東京的武藏野是如何變成今日的風貌。雖然
我不知道這樣做是否有娛樂性，但我相信若拍成艱深
難懂的學術電影，肯定會有很多地方讓人看不懂。所
以有時我就想，乾脆來拍一部讓人以為我在開玩笑，
卻又不得不半信半疑的短片，應該也很不錯。

佐藤　因為您的這番話，讓我想起了『風之谷』
的發想。同時也因而明白，原來這兩部電影的主題是
一貫的，只不過『風之谷』有點跑太快，所以您想藉
著『魔法公主』重新探尋根源，實在是非常有趣。

總之，這部電影裡面既有凶暴的部分也有具威嚴
的部分，又有純淨的部分，同時也有讓人最感嫌惡的

憤怒的部分。您讓這些元素全部對立，成就了一部難得的好作品。

宮崎　謝謝。

佐藤　謝謝您寶貴的談話。

（『キネマ旬報　臨時增刊　宮崎駿和「魔法公主」和吉卜力工作室』キネマ旬報社　一九九七年九月二日號）

佐藤忠男（SATO TADAO）

一九三〇年出生於日本新潟縣。電影評論家。日本電影學校校長。新潟市立工業高等學校（現・新潟市立高志高等學校）畢業。曾任『映画評論』、『思想的科學』總編輯，後成為電影評論家。一九九五年，以『日本映画史』（全四卷）榮獲每日出版文化賞、藝術選獎文部大臣賞。並曾獲頒勳四等旭日小綬章、紫綬褒章、韓國王冠文化勳章、法國藝術文化勳章騎士章等。著作有『日本映画的巨匠們』（全三卷、學陽書房）、『吾之電影評論五十年　佐藤忠男評論選』・『草之根的軍國主義』（上述二書皆由平凡社出版）、『增補版　日本映画史』（全四卷、岩波書店）、『從映画了解世界和日本』（キネマ旬報社）等。

註解：

1. 達達拉／漢字寫成「踏鞴」，tatara iron making method，需要大量使用木炭做原料，是古代傳承至今的一種傳統煉鐵技術。

2. 一目小僧／日本神話傳說中的生物，外貌像十歲孩童，禿頭又像僧侶，特徵是一隻眼睛長在臉的正中央。

3. 足輕／指最低階的步兵，通常是臨時徵召來的農民或浪人。

『魔法公主』和中世的魅力

與網野善彥氏的對談

森林從中世開始消失

網野 前些日子，我去看了宮崎先生的『魔法公主』試映，老實說，關於去電影院看電影，這是十多年來難得一見的「痛快」之事呢（笑）。

這部電影的時代背景好像是在室町時期，也就是十五世紀、中世過渡到近世的轉換期，不過我發現以往經常出現在時代劇的武士或農民，在這部作品裡幾乎都看不到。他們充其量只不過是故事的背景罷了。取而代之的是被稱為「達達拉者」的製鐵人民，以及棲息在闊葉森林裡的山犬神或山豬神等自然界的眾神們。

宮崎 一說到時代劇，大家想到的就只有武士和農民或是村人，我總覺得這正是把歷史變得無趣，讓我們的國家變得無聊的原因所在。

而我對於漂泊於山林間的製鐵人雖然感興趣，但由於不夠用功，再加上身邊又找不到合適的書參考，所以就憑空把他們造出來了。而且我明知道出現在電影裡的大型達達拉製鐵場，即使在江戶時期也不可能出現，但我還是把它畫上去了……（笑）。

不過工作人員當中，也有傢伙提出「這不是日本」的意見就是了（笑）。

網野 您太謙虛了。其實您做了很多方面的考量，而且也很用功，我非常佩服。

宮崎 可是，製作人說我「幾乎都是憑直覺在做」呢！（笑）

不過，自從與中尾佐助先生的「闊葉樹林文化複合」的觀點相遇之後，我就深深受到它的衝擊。因為

我一直非常在意，日本的本州西半部原本被常綠闊葉森林所覆蓋，那麼，那片森林究竟是在何時又是為了什麼原因消失呢？

於是我就胡猜瞎想，應該是在室町時期消失的吧！在那段過程當中逐漸演變成以人類社會為中心，所以鎌倉佛教才應運而生吧。我就那樣不停地妄想，最後終於把電影舞台設定在「室町期」。

黑帽大人是二十世紀的理想人物

網野　就故事來說這部電影非常有趣好看，尤其是在深山山麓率領達達拉集團的女性「黑帽大人」，她讓許多的女性和在我們看來等同於「非人」（註）的人和養牛人，以及被排擠在社會之外的人們有一份工作，深受大家尊敬。她看起來很像是遊女（娼妓、藝妓）或舞孃，您是基於什麼樣的想法才讓那種女性登場呢？

宮崎　我記得有個傳說，說的是名叫立烏帽子的絕色美女如何收服惡路王的故事。事實上，我的山間小屋所在的村落就叫做烏帽子（笑）。說不定這就是故事的出發點。搞不好她是被賣到海外，成為中國倭寇大王的妻子，練就一身的本領，回到日本來啦（笑）。後來殺了倭寇大王，搶走金銀財寶，回到日本來啦（笑）。我們的想像大概就是這樣的程度。

網野　雖然山之神是個被稱為「OKOZE」（虎魚）的醜女，但是製鐵之神——金屋子神可是個乘著白鷺的女神。您應該是從這裡找到靈感的吧。

宮崎　其實在一開始，我有想過把這個角色設成男性。但在問遍所有工作人員之後就改變主意，覺得「還是漂亮的女性比較好」（笑）。將黑帽大人裝扮成遊女模樣也是基於同樣道理，漂亮的女性比較好（笑）。

我覺得黑帽大人這位女性應該是二十世紀的理想人物。懂得拿捏目的和手段之間的差異，雖然也會做非常糟糕危險的事，卻又不失理想。勇於面對挫折，無論失敗多少次都能重新振作，這是我一廂情願的想

像。

網野　還有男主角阿席達卡，原本應該是蝦夷族之王，卻因祖先無法抵擋大和民族「日本國」的侵略，只好隱居在北國之地的盡頭，將主角設定為「蝦夷」族後裔，是為了要跟大和民族「日本國」作對照呢。

宮崎　這可說是正合我意啊。

網野　蝦夷族的風俗等等，我都憑自己的喜好去想像。比方說因為隼人（註）使用盾牌，因此我就想，古代的蝦夷人應該也使用手盾吧。總之，只要有不明白的地方，我就憑空想像。

宮崎　如果有不明白的地方，我覺得與其太過忠於事實倒不如憑空想像比較好。這對總是被現實緊緊糾纏的我們來說，看了心情也會變好呢（笑）。

「百姓」也會佩帶刀子

宮崎　我覺得在十五世紀左右有很多人會在腰間配戴一把刀，這點應該不會錯。

網野　當然，那個時代每個人都武裝備戰。雖然是最近才獲得確認，但是好像直到江戶時代，百姓都還習慣佩帶腰刀哦。儘管那和武士佩帶的武士刀不一樣，但的確是一種武裝。有的百姓甚至還擁有大砲呢。

宮崎　雖說豐臣秀吉曾經沒收武士以外的人所擁有的武器，但應該不可能一下子就沒收乾淨。不過話說回來，時代劇裡所見到的武裝武士和手無寸鐵的農民，這樣的設定究竟是從何時開始的呢？

網野　應該是從近代才開始的吧。而且，解除武裝的農民和武裝的武士這樣的區分還深深影響了電影的時代劇。誠如藤木久志先生所寫，黑澤明導演的『七武士』的設定，也完全被這樣的說法所綑綁束縛。可見得歷史學家的責任有多麼重大。

宮崎　『七武士』描述的是一群戰敗歸鄉的武士們，因糧食短缺而外出採買時，遭遇到的百姓的各種態度，是一部相當寫實的電影。我時常覺得，就是因為這部電影太過生動有趣，彷彿魔咒般束縛住了日本

70

的時代劇，以致武士對農民這樣的階級史觀在後來便固定成型。

網野　那部電影也令我非常感動，不過根本沒有百姓無法化裝這回事。而且，百姓們可以從事各種行業。甚至還有人從事博奕業。因為百姓並不等於是農民。

宮崎　百姓的意義是廣泛的，包含了各行各業才對吧。

網野　是的。百姓之中有商人或工匠師傅等各行各業的人，農業只是其中之一而已。因此，若將「百姓一揆」想成貧困的農民武裝起義可就錯了。各項確切的證據使得那樣的看法在逐漸瓦解。自由民權運動的時候，在秩父事件當中打頭陣的不就是博奕業嗎？田代榮助（註）總裁就是以經營賭博起家的。

話說回來，『魔法公主』裡面並沒有出現賭博行業。

宮崎　因為，我們這種從事電影行業的，本來就像是在下下注賭博啊（笑）。

士農工商是誰制定的？

宮崎　現在，「百姓」這個原帶貶抑之意的用語已經越來越少人用了，但是，士農工商這個語詞到底是哪個像伙制定的呢？有哪個為政者有足夠的能力，會強制將階級作如此明顯的區分呢？

網野　士農工商是一種意識形態，而不是實際狀態。那時的儒者將中國大陸的東西帶進日本，為了方便說明便經常使用這個語詞，但那並非事實。以江戶時代的身分制度來說，基本上分為武士、町人（指住在都市的商人和工匠師傅）、百姓三種身分，僧侶、神官或包括被差別民在內的部分職能民則不在上述三種身分之內。但是，這樣一來海民或山民就被排除在外了。只因為在這個時代能夠被認定為都市的，幾乎只有城下町（以諸侯的居城發展起來的城邑），其他的都市規模再大都只能稱作「村」。奧能登的輪島和瀨戶內海的倉敷都屬於「村」的等級，因此住在那裡

的商人或船主等都只能視為百姓、貧農啊。

宮崎 如果沒住在都市，無論經濟能力再雄厚，都只能當「貧民百姓」對吧。而所謂的貧民百姓給人的感覺，明明就是窮得沒東西可吃只能喝水止飢啊（笑）。

網野 不僅是沒有土地的人，就連沒必要擁有土地的大商人、大運輸船船主都變成了貧民。若從這個角度看去，我們對江戶時代的印象可就要大大改觀了。

到目前為止大家都認定當時的農民占日本總人口的八成以上，但實際上再怎麼估算大概都只占四成左右。而之所以清一色被當成農民，其實是因為當初明治政府在編製戶籍時，以士農工商來做區分，所以就把漁民、從事林業的人、「村」裡的商人、工匠師傅和「百姓」都登記為「農」了。

宮崎 將人民硬性區分為士農工商的，原來是明治政府啊（笑）。

網野 可以這麼說。到目前為止，由於發生一向

一揆（註）的加賀國都被當成「百姓」之國，因此被解讀成那是農民發動戰爭所建立的農民王國。當然，一向一揆不能說和農民毫無關係，但是淨土真宗的僧侶蓮如所走過的地方全都是都市，而加賀也是個商人、大運輸船船主、手工業者雲集的富裕之地啊。由此可知，一向一揆的支持者大多是都市的住民。

錢財歸女性所有

網野 最近，歷史的研究學家之間開始使用「都市般的場所」這個用語，它的意思是指雖然不是都市，卻擁有和都市相同狀態的場所，而我覺得，這次電影裡的達達拉場活脫就是「都市般的場所」。我覺得這種說法是準確的。

宮崎 太過寫實的話容易流於貧乏，所以，就想要畫得氣派一些。於是，有些部分畫起來就不免覺得真是飽受折磨（笑）。

例如達達拉場的鎔爐外觀，就是取材於我在小

72

時候所看到、中國大躍進時代的照片。建立在黃色大地上的鎔爐，讓我留下深刻的印象。因此，即使在後來我知道日本的鎔爐並非那模樣，但我無論如何都想把它畫成那樣（笑）。而且，我擅自以為鎔爐應該很大，實際上卻是小小一個。

網野　出現在電影裡、像達達拉場那麼大型的煉鐵場，應該是在室町期以後才有的吧。用小規模的鎔爐來煉鐵比較簡單省事啊。所以直到中世前期為止，百姓煉鐵和在山野中修行的僧侶之間的關係密切，室町期以後，山中僧侶在山林間行走時都會特別尋找礦山呢。

宮崎　漂泊在山林間製鐵，聽起來非常有趣，不過，這些鐵是透過什麼樣的管道交到消費者手上的呢？是花錢購買，還是以物易物呢？這在當初是怎樣的一個情況呢？

網野　室町期完全是金錢交易的經濟哦。除了使用現金之外，由於十四～十五世紀是匯票流通的時代，所以大量金錢運輸的商業行為極為少見。

宮崎　那時候可是非常先進的。不過大家都以為匯票是在江戶時代才盛行的。

網野　江戶時代當然是更趨安定，不過，當時的女性負責養蠶、織布製絹，並自己帶到市場去販賣，所以錢財都歸女性所有。而且直到江戶時代都是這樣。

不過，由於土地屬於公有，因此田地在名義上屬男人所有。但是貨幣或衣物之類的動產則歸女性管理，所以有位名叫路易斯‧佛洛伊斯的傳教士說：「在日本，夫妻各自擁有財產，妻子會向丈夫放高利貸。」我想這應該是真的。女性自己所賺的錢不可能輕易交給男人，而借錢給男人時索取利息也是不足為奇（笑）。

只不過，在公共秩序方面是以土地為基礎，若從這個立場、也就是土地的觀點來看，女性就無法浮出檯面了。

宮崎　嗯，這和從教科書學到的歷史非常不一樣（笑）。

時代劇的交戰場面是真的嗎？

宮崎　人類將自然做了很大的改變。可是卻逐漸把這件事遺忘，而誤以為現在的風景在老早以前就有了。中國人也一樣，以為孔子曾在今日的風景之中踱步徘徊。但事實上，舉萬里長城為例，它在孔子的時代還是個植物叢生的荒野。綠意是在那之後才漸漸消失的。

網野　日本列島昔日的景觀也和今日完全不同吧。宮崎先生的電影裡雖然出現「森林」，但其實日本列島直到中世為止全都是「水」。現在所謂的肥沃美田在當時幾乎都是出海口或濕地。新潟的美田地帶一如字面的「潟」般，是一片廣闊的水景，關東平原和大阪平原也一樣。茨城縣內陸的三和町如今雖然不見任何水氣，但在十六世紀時卻是「船戰」的發生之地。

宮崎　所以，川中島（註）的交戰場面也和我們在電影裡看到的完全不一樣吧。那一帶盡是凹凸不平的土地，應該無法讓馬匹勇往直前才對。不然牠們鐵定沒三兩下就骨折了（笑）。

此外，日本的小型馬若是讓穿著胄甲的武士騎乘，應該無法跑得很快才對。頂多跑個三分半就氣喘吁吁了吧。如此一來，諸如黑澤明導演的『影武者』（一九八〇年）或角川電影的『天與地』（角川春樹導演，一九九〇年）所出現的交戰場面就全是子虛烏有，因為日本的戰士應該無法像歐洲的輕騎兵那樣，在平原裡展開突擊才對。

網野　首先，除了北海道之外，日本列島根本沒有那樣的地方。

我想，應該連森林風光也和現今差距很大。從古老地名裡隨處都可以看到「野」或「原」等字。雖然但是我想，所謂的「原」應該是指雜草叢生卻還能遠眺前方之處，「野」則是指高大的雜草叢生的地方。只不過，那昔日的風光如今都已不復見。

不過，在日本的地名裡很少看到「森」這個字。「林」和「山」則很多。但若說山林就是指有山又

74

『魔法公主』（1997）

有林的話，可就錯了，因為位居平地的樹林也稱為「山」。關東平原上就有許多那樣的「山」。

不再對自然心存恐懼的室町時代

宮崎　我一直在想，以前的森林會是什麼模樣呢？只要看到平安時期的宮殿式建築的庭園，就會覺得那時的人們為何能把它建得如此空蕩呢？是因為它的前方正好有深山幽谷嗎？還是等到四周的深山幽谷不見了，就要在庭園再現深山幽谷呢？我就擅自這麼解釋。庭園之所以被建在東山等地，肯定是因為周遭都已變得空曠，而時間點應該也是在室町時期。

網野　象徵深山幽谷的枯山水（註）就是從室町時期開始的吧。商業買賣和金融業正式運作也是在室町時期。

一旦整個世界變得富裕，金錢也開始流通，合理的計算行為就應運而生，對財富的慾望自然變得非常強烈。而且這個慾望還會超越對自然的恐懼。因為在

那之前，日本人的潛意識裡總認為山或海是人類的力量所無法到達的神佛世界，所以只要他們碰觸到那個世界，例如每年上山打獵或出海捕魚的時候，他們總習慣獻上首次收穫，或用某種形式去向神佛致謝。

宮崎　就是啊。因為他們的心裡還存留著畏懼和崇敬啊。

網野　借錢給別人也一樣。他們認為自己是出借神佛的東西給別人，所以當然要拿取利息當作謝禮。不過也不能拿取太多利息就是了。

栽種栗子樹是始於繩文時代的一種習慣，到了中世，幾乎每個部落都會主動種植栗子樹。國家也會去調查栗子林的種植面積。所以，一直以來大家都以為林業活動是從江戶時代才開始，但其實早在很久以前，古人一旦砍伐樹木，便會改種其他樹種來回報自然。至於那種感覺開始消失的時間點，很顯然是在金錢流通、匯票開始盛行的室町時代以後。因為大家開始以賺錢為出發點。儘管如此，由於住家和商家聚集的場所相當於人界與神界的疆界，因此具有聖地的特

性。達達拉場也是其中之一。

以農業為中心的想法即是破壞自然

網野　古代日本人的生活基本上和自然相當協調。兩者開始失衡是從室町期開始，到了江戶後期，人人都以為種稻便能賺錢，因此發展農業的想法便自然形成。在這樣的確信之下，大家開始填平湖泊和沼澤，致力於水田的開發，原本協調均衡的各行各業也就從此崩解了。

宮崎　山本周五郎先生在昭和二十八年時曾寫過一篇隨筆。當時雖然正值糧食不足的時代，但他卻寫道：如此一般將國土糟蹋成水田做什麼呢？小心會讓事情變得無法挽回啊。

網野　以農業為中心的想法是近代以後才從歐洲傳過來的，我總覺得問題應該是出在他們的歷史學本身。因為森林、河川、海洋各自擁有許多的意義，但他們卻加以忽略。至少被介紹到日本的歐洲歷史本身

就有偏頗，而那應該就是讓近代的日本歷史學加速扭曲的原因。

反過來說，這顯示我們似乎把自己評價得太低了。江戶時代末期，日本的庶民在業務的能力、商業帳簿的組織等方面都擁有非常高的水準。因此在與歐洲接觸時，才能把直寫的字一下子就改成橫寫。而最佳證明應該就是，商業方面的用語全部都是日本原有的語詞。

宮崎　沒錯。像日語的「手形」或「為替」（皆為匯票之意）都不是外來語啊。

網野　股票用語中的「寄り付き」（開盤）或「大引け」（收盤）、「取引」（交易）、「相場」（行情）、「切手」（郵票）等，都是古老的語詞啊。

　　工匠的世界也一樣，西歐的建築傳入日本之後，木匠們只花了五、六年時間就全部學會了。轉瞬之間，外表是西洋建築、內部的技術卻全是日本製的建築便出現了。因此，日本近代化腳步神速根本不是

76

什麼奇蹟。這絕非一小撮的居上位者所能改變，而應歸功於當時日本的一般百姓原本就擁有非常高超的技術，能夠將來自歐美的東西迅速消化的緣故。基礎早就有了，但真正的出發點則是在室町時代。

我覺得我們有必要對這樣的歷史事實作重新的審視和評價。

宮崎 如果真能做到，娛樂的世界肯定會呈現完全異於今日的風貌（笑）。

（『潮』潮出版社 一九九七年九月號）

網野善彥（AMINO YOSHIHIKO）

一九二八年出生於日本山梨縣。歷史學家。畢業於東京大學文學部。專攻日本中世史、日本海民史。曾擔任日本常民文化研究所所員、都立北園高校教師、名古屋大學文學部副教授、神奈川大學短期大學部教授、神奈川大學經濟學部特任教授。著作有『增補無緣・公界・樂』、『異形的王權』（上述皆為平凡社LIBRARY）、『重新閱讀日本的歷史』（筑摩書房）、『中世的非人和遊女』（講談社學術文庫）、『網野善彥著作集』（全十八卷・別卷、岩波書店）等。二〇〇四年歿。

註解：

1. 非人／江戶幕藩體制下，居於士農工商四民之下，身分階級最低下者。

2. 隼人／居住於古代的九州南部，因風俗習慣的差異，而經常反抗大和政權的民族。

3. 田代榮助／一八三四～一八八五。江戶至明治時代的俠客，秩父事件時任困民黨總理，指揮暴動群眾，後被判處死刑。

4. 一向一揆／室町末期，在越前、加賀、能登、三河、近畿等地所發生的宗教暴動。一向宗（即淨土真宗）的僧侶及其農民門徒聯合新興的小領主、土財主，反抗大名諸侯的統治。

5. 川中島／位於日本長野市南部，千曲川和犀川的匯流點附近一帶。武田信玄和上杉謙信自一五五三年起數度在此交戰。

6.枯山水／不使用池塘和流水，而以石頭和沙子表現山水風景的庭園形式。

關於日本的動畫文化

——最近，日本的國產動畫在歐美非常受歡迎。例如押井守導演的『GHOST IN THE SHELL／攻殼機動隊』榮獲全美錄影帶出租排行榜第一名等，這或許可以說日本的動畫文化正在朝國際化發展吧？

宮崎 日本的某些錄影帶作品、電視卡通系列、電影等，的確是出乎我們的意料，在美、英、法、義等國相當受歡迎。不過冷靜觀察一下即可知，這並不代表歐美的一般家庭已經認識日本的動畫。而是因為世界各地的年輕人文化都已經被馬賽克化，而日本的動畫，充其量只不過是無數馬賽克中的一小片罷了。如果因此而產生類似「日本動畫的時代已然來臨」的錯覺，就只能說是民族的自卑感在作祟了。

——這次的『魔法公主』已經決定將全世界的發行權交由美國的迪士尼公司代理，這也證明日本動畫的品質很高，不是嗎？

宮崎 這是製作公司之一的德間書店和迪士尼公司之間交涉的結果，他們是很嚴苛的，假如賣不了錢的話，應該就會馬上縮手了吧。這和自以為「日本動畫」是世界第一的錯覺一樣，根本沒什麼好驕傲自誇的啦。我覺得因為這種事情而大驚小怪是很奇怪的。

——宮崎先生從以前就一直說，您想製作的是「電影」而不是所謂的「動畫」。可是，現在您被

海外人士所接受的卻反而是「動畫」。不知宮崎先生所說的「動畫」問題在哪裡？

宮崎　由於日本動畫的最大根源來自於漫畫，而漫畫表現方法中的最大特徵就是以「感情」為中心。為了表現感情，它可以任意扭曲空間和時間，也就是說，缺乏現實感。動畫在受到漫畫的影響下，不僅本身產生變化，也有了一些既定模式，進而形成一個非常特殊、有如一個蘿蔔一個坑的世界。因此若是打算看「電影」的人，看了「動畫」之後肯定會覺得不知所云。我無法想像那樣的作品能為日本的動畫開拓未來。

──您的意思是說，所謂的「動畫」是基於創作者和粉絲之間的許多「共同約定」所成立的世界嗎？

宮崎　你說得沒錯，但我覺得這樣實在有點無聊。只因現今歐美有一些人開始喜歡那些不同氣味的作品，就沾沾自喜地以為「御宅族這個詞彙已經廣為世人所知」，這樣好嗎？

──您製作『魔法公主』就是想要突破這種狀況嗎？

宮崎　我想盡量拍成「電影」，而不是「動畫」，這是我們一貫的理念。也就是說，在時間和空間的表現上，盡量讓它具有普遍性。比方說，出現在畫面上的鄉下歐吉桑，盡量表現得讓觀眾一看就能明白之類。

──那就是宮崎先生所說的真實感吧！不過話說回來，讓「動畫」變成那麼特殊的世界，其原因會是什麼呢？

『魔法公主』（1997）

宮崎　原因不就出在現今的日本（大眾）文化是以漫畫為出發點嗎？以漫畫為藍本去製作電影和戲劇。當然，漫畫原本也是受到電影的影響，不過，漫畫這種形式的咀嚼力實在太過驚人，在不知不覺間，居然成了日本文化的最大公約數。我想，這正是日本文化所面臨的危險。

——連結創作者和接受者之間的共通語言變成了「漫畫體驗」，對吧！

宮崎　我想，漫畫這種表現形式對日本文化浸透之廣泛深入，恐怕是連日本人自己都沒察覺到。當然，日本漫畫所開拓出的表現的可能性是非常大的。因此，若將這些遺產全給拋棄，無疑是一種愚蠢的行為。但若是直接將漫畫的世界當作是自己人生的導師，自己的出發點，又覺得不太適切。因為那突顯出日本人在現實體認方面是缺乏真實感的。即使處於人與人之間必須彼此糾葛纏鬥、毫不保留地互相衝撞的場所，也還是會讓人覺得欠缺一種真實感。我知道這是日本人喜歡的部分，但它真的很複雜。

——宮崎先生您也是從立志當漫畫家轉而踏上動畫之路的。面對這樣的文化現狀，該如何尋求新的表現才好呢？

宮崎　正如手塚（治虫）先生對迪士尼心懷敬意而無法掙脫迪士尼的魔咒一般，我的繪畫也陷入手塚先生的魔咒，電影方面則陷入黑澤明導演的魔咒之中。不過我想等到下一個世代，應該就能從這些魔咒中掙脫而出才對。

——這表示您對年輕一代的創作者有所期待，對吧！

宮崎　現今年輕人的成長環境和以前不同，可說是在一個無法預料未來的時代下長大成人，因此其中一定會有人領悟到現今表現上的脆弱之處，進而立志製作「電影」而非「動畫」。總之，創造前所未有的魅力角色，在表現上力求深刻並貼近普遍的人生，這樣的方向是絕對不能捨棄的。不過我覺得，這件事和日本的動畫產業展翅飛向全世界是毫無關係的。

（『讀賣新聞』　一九九七年八月八日晚報）

大人的一整年相當於小孩的五分鐘

我的推薦繪本『尋寶』

我喜歡的繪本有很多，要我從其中只挑選出一本，實在很難。不過，若要說和孩子們一起看得最開心的，我一想到的就是『尋寶』（「たからさがし」，中川李枝子・文，大村百合子・繪，福音館書店）。小孩子和小孩子相遇，一開始不是扭打成一團，而是自吹自擂，吹噓自己有個非常厲害的哥哥等等，然後越講越誇張……。這樣的感覺，讓人不禁回想起『湯姆歷險記』裡的故事情節。這本繪本裡的小孩裕二和小兔子吉克也是又比賽跑、又比腕力的。再搭配上傳神的圖畫，感覺非常獨特。

儘管心裡明白動畫的主要觀眾群是小孩，但是，大人認為好的東西和小孩認為好的東西，之間的差距是非常大的。若從這點來看，這本『尋寶』的確是討小孩子歡心的作品。很多畫面都會殘留在腦海裡。比方說「咻——」地高高跳起的躍動感、兩人比賽跑步時的流線感……。看著看著讓人忍俊不住。不過，主角們可是比得很認真哪。和同作者其他作品『古利和古拉』比起來，這部作品在角色特性方面或許弱了一點，但是裕二和吉克很迷人，插畫本身也很流暢，感覺很舒服。而且他們最後也順利吃到點心了。像這樣的作品，結尾簡潔有力，其中的趣味實非言語所能形容。

若論繪本和動畫之間的關係，我們最常討論的問題就是，將好的繪本製作成動畫好嗎？因為繪本有很多留白，倒著看也沒關係，只挑自己想看的部分也行。總之，在讀過一遍之後，就可以隨心所欲

地重複閱讀，而且我認為，如果身邊隨時有繪本，那是個不錯的狀態。

所以，當我想把它製作成電影時，就會和工作人員討論：應該怎麼做才好了。而得出的結論就是：當看過電影的小孩再度回到書本上時，如果我們能扮演加分的角色就好了。所以絕對要避免太過強烈的刺激，以免小孩在回到書本時會覺得無聊。如此一來，電影和繪本之間相輔相成的關係才告成立。

不過基本上，打開繪本的行為，在本質上是完全不同的。

因為影像屬於單向刺激，無論你有沒有在觀賞，它都會以一定的速度放送，但是繪本就不一樣了。而正因為現在的小孩越來越依賴影像，所以在今後的現實生活中，他們不就越需要有諸如閱讀繪本之類的時間嗎？對小孩子而言這樣的時間絕對是寶貴的。因為無論是發呆，或是無聊到去拉扯褟褟米的毛邊，都應該是有意義的。

儘管身處在「看這邊」的單向刺激當中，現在的孩子們還是必須努力不讓自己想做的事情被扼殺掉才行。對孩子們而言，他們正面臨難以生存的狀況啊。可是，光是嘆息也無濟於事。於是我就想，身為大人的我們能做什麼呢？那就盡量讓有緣相遇的每個孩子快樂吧！這就是我現在的心情。

由於在我孩子還小的時候，我是個每每等到孩子們睡著才回到家的父親，因此只要電影製作告一段落，我就會利用時間大大地彌補孩子。

我曾經一個人帶著自己的小孩，加上甥姪在內約十人前往沖繩的竹富島，那時真的很好玩。他們長大之後還告訴我，那段日子讓他們有身在天堂的感覺。而且聽說他們還自己存錢，打算再去一趟

呢。他們平常總是打打鬧鬧，那時候卻變了個樣，年紀大的會主動照顧年紀小的，年紀小的也會乖乖

聽年紀大的話。但這並不代表那些三孩子與眾不同，只不過對孩子們而言，那是他們的天堂，是亞瑟・

蘭薩姆（註）的『燕子號和亞馬遜號』（『ツバメ号とアマゾン号』，神功輝夫譯，岩波書店）的世界。

我在那天晚上還說說恐怖的故事給他們聽。結果，「我不敢去上廁所——」孩子們鬧了起來。我則

是更加帶勁，一邊發出「咿嘻嘻嘻嘻」的可怕笑聲，一邊加油添醋繼續往下說。然後氣氛就更被炒

熱。那種樂趣，是我成人之後所未曾有過的。對親戚的孩子們來說，我是「第一次讓他們搭新幹線的

叔叔」、「第一次讓他們搭飛機的叔叔」，仔細想想，他們倒是從我身上得到不少甜頭啊！

今後，我打算繼續當那種「怪老頭」。讓孩子們會為了想了解世界上的神奇事物而擅自展開冒險

行動，那是我所樂見的情況。所以我才說，孩子們的周遭有越多莫名其妙的神奇事物越好啊！

雖然我不清楚小孩在孩提時代所獲得的東西會以什麼樣的形式留存下來，但我相信那一定對小孩

有著決定性的影響力。那樣的五分鐘，可以說相當於大人的一整年哦！

（『こどものとも』（「兒童之友」，福音館書店　一九九七年十月號）

註解：
亞瑟・蘭薩姆／Arthur Ransome，一八八四～一九六七年，英國作家。

想要填補與觀眾之間的空白

去年夏天公開放映的動畫電影『魔法公主』票房收入突破百億日圓，創下日本國內最新紀錄，且至今仍在長期上映中。可是在「自然對人類」的沉重主題之下，主角並沒有大大的活躍，結局也顯得曖昧模糊，以致得到「太過天真」、「向觀眾提出問題」的兩極評價。同時，也不見宮崎動畫裡經常被喻為「令人雀躍的漫畫電影」的影子。

宮崎　這是我即使打破「娛樂電影就必須如此」的規則也想要把它傳達給觀眾的故事，因此我是刻意把它弄得偏離常識的。一直以來，我都在顛覆前一部作品的路線。冒險武打劇『魯邦三世　卡利歐斯特羅城』的下一部是關於人類滅亡的故事『風之谷』，所以我不覺得這次有何特別之處。反倒是很清楚的告訴自己：要是把它做成『龍貓2』就完了。

二十三億五千萬的製作費和兩年的歲月，就條件來說相當充足。因此若說作品有問題的話，那問題肯定出在我和工作人員的才能上。假使給再多的時間和金錢，創作者肯定會吃不消吧。不過我可以很有把握的說：結局只有那一個。

我想，評價要整個底定大概要花五年左右，但聽到來自成熟男人「無論輸得再慘都非得活下去不可」的感想卻令我很開心。這是一部有緣能與廣大觀眾相遇、分享的幸福電影。

『風之谷』之後，您在大型出版社，德間書店的出資贊助下，將自己的企劃拍成電影。這對每週得推出一集三十分鐘電視作品的其他創作者而言，您製作動畫的環境似乎是得天獨厚。

宮崎　只要給我兩年的準備期，電視作品，我半年能推出二十六集哦！但不知那兒的資金要打那兒來（笑）。若以現在的情況，根本製作不出像樣的作品。電視台在企劃和營業方面做得非常徹底，只要第一集的收視率不佳，馬上就著手進行下一個企劃。而企劃力當然不可能永不衰竭。這時就只好便宜行事，從漫畫原著下手。多媒體組合（madia mix）這個名詞雖然好聽，卻是個人慾望的集合體啊。

我現在和傾注全部心力製作『阿爾卑斯少女 海蒂』（後稱『小天使』）的時候不同，最艱難的作畫部分也發包給海外，可說是輕鬆多了。我不知道究竟是何者比較幸福，但總覺得以賺錢又安全為前提的電視作品只會磨損年輕人的人生。所以，我們就這樣一路用電影來考驗觀眾。

吉卜力的主力老手都已離去，今後將由三十出頭的夥伴來擔任核心。我也退出吉卜力，今後將以外來者的身分參與工作。屆時他們會如何來衝撞我這個多嘴又愛管閒事的人呢？我非常期待。

可以放心讓孩童觀賞的「宮崎駿品牌」已經完全紮根定型，『魔女宅急便』等過去作品的廉價版錄影帶也非常暢銷。可是您卻認為「沒什麼好高興的」，不屑一顧之餘，早就在著手構思新作品。

宮崎　我製作人的女兒的朋友看了『魔女宅急便』之後，好像說「我永遠都想看它的續集」。還說她很羨慕歷盡千辛萬苦、能夠體驗戲劇化人生的魔女主角。我心想：這可糟糕了。

現在的年輕人缺乏像魔女琦琦那種開拓人生的動機。即使描繪的是一個人的成長軌跡，他們也

認為「那僅止於電影而已」。在我小時候，貧窮的境遇是支持我活出熱情的動力，可是，今日日本的富裕在世界名列前矛。這讓故事和觀眾之間的鴻溝、空白加深加大了。所以，現在的觀眾，很不好應付。

但我之所以說那是空白而不是牆壁，是因為我總覺得絕對能找出地方搭座橋樑。電影不僅止於消除人生的憂愁苦悶，還蘊藏著讓人發現心靈飢渴的力量。現在，我正在想一部以青春期之前、十歲左右的女孩為對象的作品。那個故事不是以戀愛為動機，因此算是一場嚴肅認真的比賽，所以若能贏得她們的喜愛，我就贏囉（笑）。若她們說「唉，就只是電影嘛」，我可就輸了。我看二十一世紀要提早到來囉。

（採訪　渡部淳記者）

（『北海道新聞』　一九九八年三月六日晚報）

海外記者向宮崎駿導演提問，關於『魔法公主』的四十四個問題

—— 『魔法公主』的基本構想是什麼呢？

宮崎 日本的電影在描述日本的歷史時習慣以都城為舞台，出場人物也僅限於武士或特定階級，我覺得這很奇怪。我總覺得真正的歷史主角，應該是住在邊境之地或是原野之間，過著更加豐裕、更有意涵的生活才對。所以我想讓那樣的人當主角，把舞台設定在非都城的地方，挖掘出被隱藏的事物，這是要因之一。

還有一個原因是，生活在人開始對人的存在抱持疑問的時代裡，我總覺得這個疑問不只是大人或哲學家的問題，孩子們基於本能應該也逐漸察覺到了，因此我必須告訴他們我對這個疑問的想法才行。所以我製作這部電影的最大理由就是，我察覺到日本的孩子們心中產生了「為什麼非活下去不可呢」的疑問。

—— 您的意思是說，『魔法公主』是以小孩為對象的電影嗎？

宮崎 我原本設定的觀眾是13歲到19歲的青少年，但是在製作的過程中，因為面臨了這部電影能否順利完成這個比為誰而做還要嚴重的問題，所以到最後根本弄不清這部電影究竟是為誰而做了。事實上，有許多不同年齡層的人前往電影院觀賞這部作品，我也聽到了許多反應與迴響，其中青少年的

反應和我的想法最為一致，印證了我最初的計畫是正確的。

——您認為在海外也一樣會成功嗎？

宮崎　我這個人在預測事物時，向來習慣往最壞的情況去猜想，因此無論發生任何事情我都不會驚慌。我已經做好心理準備了（笑）。

——看過電影之後，覺得您好像受到黑澤明導演的影響，對吧。

宮崎　我最喜歡黑澤明導演的『七武士』。不過喜歡歸喜歡，他所描述的那個日本並非真實的日本。總覺得那和日本的歷史不一樣。所以當我以日本的古代為舞台時，總會告訴自己：一定要做出自己的時代劇才行。

在『七武士』裡登場的武士們，是以與俄國知識階層對戰失敗而陷入悲慘窘境的日本眾多勞動者為雛型。可是，在日本的歷史裡並沒有那樣的武士和農民。農民反而比較像武士。那時每個農民都擁有武器。不過對戰後那時的日本人來說，『七武士』卻非常有真實感。但是在二十世紀即將結束的現代，製作以日本為舞台的電影時，假如還依樣畫葫蘆的話，我認為就不對了。一切只因為黑澤明導演的作品實在太了不起，以致變成一種魔咒，束縛住大家，人人都被它所深深影響，以為日本的歷史應該就是這樣。因此，為了逃出這個魔咒，我也花了好多的時間。

人類這種生物，對於本身的存在必須更加深思才行

『魔法公主』（1997）

——這次的電影『魔法公主』，在技術上和內容上都包含了各式各樣的要素，對導演而言，其中最難的是哪個部分呢？

宮崎　那當然是故事情節囉（笑）。

——您說故事情節最難，原因是出在哪裡呢？

宮崎　故事的做法有一定的方程式。只要套用那個公式再斟酌調味做一下改變，故事內容大概就完成了，但是我覺得這部電影不可以那樣做，所以做得很辛苦。

而且這個影響遍及整部電影，比方說為了更加清楚的表現出主角的感情，一般來說應該要多加幾個鏡頭，可是這部作品卻有好多地方是不可以這麼做的。也就是說，這部電影並不是為了身心健康強壯的人所做，而是想要讓心靈受創的人們在看到阿席達卡和小桑的遭遇之後能夠產生共鳴。不過，我是在製作完電影之後才明白，那種事對健康且幸福的人來說是無法理解的。

——和導演至今為止的作品比起來，這部作品似乎非常不一樣。

宮崎　就某種意義來說，我反倒覺得它是在很無奈的情況下，進入了我過往作品的延長線上！

——『魔法公主』裡面的故事，哪個部分是虛構的，哪個部分是真實的呢？

宮崎　日本人的自然觀在十五世紀時產生了相當大的變化，這部分是真實的。剩下的其他部分幾乎都是虛構的吧。煉鐵作業也是真實的。那時正值人民深入山區，削山砍樹，大量燒炭煉鐵的時期。

91

不過當時應該沒有那麼大型的工廠，女人們也不可能在工廠進行煉鐵作業才對。我把虛構和非虛構的部分全部混雜在一起，畢竟欺騙觀眾是電影製作行業的精髓。

——您認為，十五世紀和現代之間有什麼相似之處呢？

宮崎　據說現今日本人對於事物的想法和觀感，是在十五世紀左右形成的。十五世紀同時也是產業大躍進的時期。換言之，在經濟高度成長的時候，人類往往會採取許多未經深思熟慮、缺乏理想的行動。

——也就是說，這部電影的舞台雖然設定在過去，但描述的卻是對現代日本社會的批判嗎？

宮崎　與其說是對現代日本的批判，我倒覺得人類這種生物，對於本身的存在必須更加深思才行。就結果而言，那也算是對日本社會現況的批判，不是嗎？不過若僅止於批判，將無法產生任何新的東西，所以我認為應該想辦法創造出新的感覺才行。

作夢都沒想到會以神話為基礎來製作電影

——就印象來說，『魔法公主』似乎是以日本的神話為基礎。

宮崎　與其說是日本的神話，不如說是受到吉爾格美斯（Gilgamesh）王的故事所影響。還有，這雖然不算是神話，但是據說古代住在山麓之間的人們或農民們，會把漂泊在山林間以煉鐵維生的人看

成是怪物。日本各地流傳著這樣的民間傳說，諸如關於被火燒傷而皮膚潰爛的公主的故事，因為工作傷害而缺腿斷臂的巨人的傳說等等。以日本來說，流傳著這種傳說的地區幾乎都集中在煉鐵人漂泊的山區。這個傳說對我的影響非常大。

——可以具體說明一下取材自日本民間傳說的東西嗎？

宮崎　例如外表長得很像鹿的山獸神，現今日本就還保留著戴上鹿角婆娑起舞的古老舞蹈；至於身材巨大的大太法師，日本各地現在也還流傳著各式各樣的巨人傳說。不過在影像方面就完全沒有運用這些靈感了。因為我十分清楚必須賦予它不同的形體才行，就連大太法師這個名詞，我也賦予它不同的意義。所以說日本神話的確給了我靈感，但我作夢都沒想到會以神話為基礎來製作電影。

——山獸神和小精靈都是導演想像出來的嗎？

宮崎　加味的人雖然是我，但我總覺得類似的東西應該有很多。不只是在日本，只要是住在森林環繞的國度的人，腦中應該都擁有這樣的東西。正如凱爾特人（古代歐洲的種族之一）的心中至今仍有這樣的東西一樣，我想日爾曼人（羅馬帝國時期居住在中歐地方的民族）應該也不例外。只是，隨著人類的力量逐漸增強，森林的陰鬱逐漸消失，那種生物最後也只能存在於童話世界之中了。

小精靈誕生自森林所擁有的陰森恐怖和不可思議

——我對小精靈很感興趣，可否詳細說明一下。

宮崎　森林不光只是植物的聚集之地，於是我就想，要如何才能將森林還具有精神上的意義時的模樣具體表現出來，並不是有許多大樹、陰森幽暗的地方就是森林，而應該要表現出踏進裡面時那種不可思議的感覺，比方說好像有人在後面窺看、似乎隱約聽到不可思議的聲音等，當我正想著該如何將那些「跡象」化為具體形象時，小精靈就出現了。那是一種看得到的人就看得到、看不到的人就看不到的生物，時隱時現，超越好壞善惡的存在。

——宮崎先生您曾經看過小精靈，或感覺到它的存在嗎？

宮崎　我感覺「森林裡一定有什麼東西」。

——是感覺到有生物存在嗎？

宮崎　這個嘛，總之就是感覺「有什麼東西」。應該是一種生命吧。因為和我一起進入森林的小兒子突然感到害怕，所以我曉得。在日本的許多山村裡都有那種不可以隨便進入，也就是「禁止進入的山林」。因為，即使是平時經常獨自穿梭林間的大男人，一旦進入那種山林，就會突然感到恐懼害怕。至於那究竟是什麼，科學上雖然眾說紛紜，但似乎無法肯定究竟是野獸、鳥類或樹木。

我想，都市人其實也有機會去感受森林裡的那種東西。因為日本的每個小村莊裡都有小神社，而那種神社幾乎都等同於那種地方。因為神社本身就是建築在好像有什麼東西存在的場所。因此每當人們前往祭拜時，必定會祈求「請保持鎮靜」、「請不要危害人類」。他們前來祭拜的目的，絕不是希

望自己的靈魂可以得到救贖。

因此，阿席達卡說了好多「鎮靜，鎮靜下來」，「讓我鎮靜下來」可說是日本人自然觀之中的主軸觀念。

誰都無法說明，災厄為何會降臨在自己身上

——接下來想請問的是關於山獸神的問題，牠為什麼會成為森林之神呢？

宮崎　這是一個「不合邏輯」的問題。跟「為什麼他會生病而我卻不會生病」的問題是一樣的。

若以近代醫學來說明的話，問題的答案應該是「因為他在這裡被感染了」，但醫生卻無法說明為何他受到感染而我卻沒有。也就是說，對絕大多數的人類來說，他們是無法說明災厄為何會降臨在自己身上的。

除此之外，『魔法公主』裡面還有一個非常重要的主題，那就是要如何才能控制已經失控的憎恨情緒。而這個主題分派給我的課題就是，阿席達卡的愛情能夠緩和小桑對人類的憎恨嗎？

小桑對人類的憎恨是不會消失的。但她卻接納了阿席達卡。而阿席達卡雖然對小桑說：「那樣也無所謂，請和我一起活下去吧。」但在那之後，小桑還不是三番兩次拿刀劃向阿席達卡的胸口（笑）。說出「那樣也無所謂，請和我一起活下去吧」的阿席達卡，是個心甘情願選擇最艱辛的道

路、決心在最艱困的地方生活下去的少年。也就是說，鐵礦又是非得開採治煉不可，若從這個角度來看，他勢必要活在現代當個現代人才行。可是，他想讓達達城的人們和小桑同時活下去。也想讓山林存活下去。真是為難（笑）

達達拉城的人們雖然和善親切，但是在比方說小桑入侵的時候卻變得非常殘酷。將她團團包圍住想要取她性命，還不斷地嘲笑她。不過，他們畢竟是普通人。阿席達卡也沒有因此將他們全部否定。反而一心一意想要接納他們。而且，阿席達卡還嘗試各種努力想要控制自己那隻失控的手臂。那種過程，正是盡可能想要控制從內心爆發而出的憎恨的努力過程。但是我並沒有針對此事做任何說明。因為我覺得一旦說明就會顯得虛假，同時也無法回答看了這部電影之後，孩子們的疑問：「為什麼阿席達卡可以控制憎恨，我卻不行呢？」但正因為如此，我才會製作這部電影。

小桑和阿席達卡正在孩子們的心中努力活著

——不只是黑帽大人，出現在『魔法公主』裡的女性個個都非常強悍，這是為什麼呢？這跟日本女性給人的印象很不一樣。

宮崎　日本人以為日本的女性從古至今都非常地溫柔，但那其實是騙人的。日本男性之所以將女性完全壓倒，要她們乖乖聽話，肇始於面臨美國和歐洲的頻頻叩關而不得不現代化的時候，男人開始

96

擅自進行一些經濟活動，轉而要求女性能夠完全認同所致。不然在那之前，日本女性其實擁有相當多的權利和行動力。

我試著去查證日本的歷史，發現約一百三十年前的日本女性，其實是強悍自由又爽朗，不但從事各項生產，也擔任各種重要的角色。在國內的當權者之中，女性雖然只占少數，但是在實際的生活當中，女性們不僅擁有充分的力量，也非常有主見。

——黑帽大人被描寫成一個革命性格十足的人物，她削山砍樹、破壞自然，但不知您是基於什麼樣的想法才做這樣的結合？

宮崎　假如把破壞森林、破壞自然的人當壞人，認定他們是水準很低的野蠻人的話，那人類的問題可就好解決了。但事實並非如此，那些一心一意想要將人類良善的一面發揚光大的人，卻無法不去破壞自然，這正是人類的不幸。因此，若不好好正視這方面，我想人類對歷史的看法、不，應該說對地球的看法將會變得很奇怪。

也就是說，只要解決生態問題人類就能得到幸福，這樣的觀念是錯誤的。當我們在解決生態問題的同時，我們也有必要去想，人類的存在本身就是一種不幸。因為無論動物、植物或人類，生命的價值都是一樣的。人類是自然的一部分，是自然的破壞者，同時也是在毀壞的自然中生息的生物，我們必須先有這樣的理解和認知，然後才能更加審慎深入地探討這個問題。

——小桑和阿席達卡分別站在自然和人類的立場，有對照的意味存在嗎？

宮崎　小桑不是自然的代表，她是對人類所犯下的錯誤行為感到憤怒和憎恨。也就是說，她所代表的是生活在現代的人類，對人類本身所產生的疑問。

事實上，小桑和阿席達卡正在我們周遭小孩的心中努力活著。因此，或許大人們並不知道，但是當阿席達卡對小桑說「活下去吧」的時候，有很多小孩也在心中告訴自己「我要活下去」。我收到許多這類來信。

人類的歷史總是不斷重複著同樣的事

——這部電影似乎想要表現出人類與自然的關係。

宮崎　應該說，我想述說出人類的歷史，以及人類的所作所為。

——這部電影裡所描寫的自然和人類的關係並不是單純的對立，而是一種非常複雜的東西。

宮崎　所謂的自然，它具有非常美好溫和、令人心情舒暢的一面，但同時也具有恐怖可怕又殘忍、凶暴的一面。人類的文明一直想方設法想將它馴服，結果卻面臨自然破壞的危機。因此在述說自然的問題時，如果無法秉持正確的自然觀，製作出來的電影肯定會很無趣。所以，我想描寫的並不是現今所流行的生態觀點中的自然，而是人類原本就已面臨的自然。

——日本觀眾會認為這部電影是您對自然環境的建言嗎？

『魔法公主』（1997）

宮崎　會往這方面想的人，基本上都是在尚未看到電影之前就已經這樣認定了，但我製作這部電影的目的並不是想對自然環境的問題提出建言，而是打算對一般人口中所說的、對於自然環境問題的看法提出異議。

也就是說，我在電影裡想表達的是，地球環境與人類不應該區分開來，在這個包含著人類和其他生物、地球環境、水和空氣的世界裡，不知道人類能否順利克服在人類心中逐漸滋長的憎恨情緒。

我想破壞美好的自然與愚蠢的人類這個關係圖

——電影的最後是森林甦醒的畫面，請問您為何會那樣描寫呢？

宮崎　所謂的自然，其實並不會因為人類的破壞就一下子全部沙漠化。自然會不斷復甦。只是不知道人類屆時會從自然身上學到什麼。假如人類犯錯一次自然就再也無法復原的話，只怕人類早就已經滅亡了。

現在的日本人在說到自然時，總會說現在的自然難看又貧乏，還是五十年前的自然比較豐饒富裕，但事實上，五十年前的自然也是林木遭到砍伐、被種植其他樹種的自然。

真正的自然是充滿恐怖可怕事物的自然，與運用文明的力量所復甦的自然不一樣。

因此在說到生態學時，假如認為眼前的自然消失就是一種破壞的話，顯然就是對於人類與自然的

99

關係考量得不夠深入。

這部電影的最後是自然甦醒的畫面，就好像是歐洲在產業革命的過程中森林遭到破壞而消失，但在那個時間點，森林還是照樣復甦了。另外，也像日本人為了冶鐵砍伐了不少樹木，但那片森林到最後還是復甦了一樣。只不過，復甦的森林或許顯得明朗，但卻已非昔日生命力旺盛的豐富自然。在考量自然和人類的關係時，若無法明白這點，恐怕對於今後的事情將無法做出正確的判斷。

人類想逃離不幸才把地球弄得亂七八糟

——這部電影讓人覺得，人類之間或自然與人類之間都在戰爭，雙方根本不想展開對話。

宮崎　現實中也沒在對話，不是嗎？（笑）可是，除了對話，是再也沒有其他辦法了。所以我才說阿席達卡選擇了最艱辛的道路。今後的世界也一樣。可說是來到了非得選擇最艱辛的道路不可的地步。

——宮崎先生您現在住在山裡，這和您對自然的看法有關聯嗎？

宮崎　我想是有關聯的。現在的山林逐漸被開發成城鎮，就這層意義來說，越往山裡走，心中的危機感或不安就會越強烈。也就是說，和待在城市裡的家比起來，待在山裡的家讓我更加強烈感受到自然逐漸遭到破壞的危機感。所以人在山裡反而會心神不寧（笑）。

——日本境內之所以會出現自然環境的問題，最大的原因是出在日本地理上的特徵嗎？

宮崎　當然跟這也有關係，不過，我最大的危機感在於日本人珍視自然的民族特性正在逐漸崩解。

日本至今仍有許多森林。綠意隨處可見。但是日本人卻對綠意本身和對待綠意的方式抱持著危機感。其實如果光考慮日本的話，只要再過個五十年，日本應該就會穩定許多，成為綠意盎然的國家。

在我年輕的時候，總覺得「日本真是個愚蠢的國家」，可是當我知道其實鄰近的韓國、中國、新加坡、菲律賓、馬來西亞也做著同樣的蠢事時，我感到非常地不安，眼看著現實中的人類基於想過富裕的生活、想逃離因貧窮所帶來的不幸而努力，結果卻把自己所住的星球弄得亂七八糟，實在是不知如何是好。以為只有日本是愚蠢的那時候反而輕鬆多了。但照這樣發展下去，只會覺得人類愚不可及。既然身為大人，就必須告訴生活在這個問題之下的地球上的孩子們該如何存活下去。我一邊想著這個義務一邊製作出了這部電影。

——這就好像今日的先進國家極力主張巴西不可以濫砍樹木，但其實他們自己也在做同樣的事情。您是想針對這樣的矛盾提出質疑嗎？

宮崎　不是的。人類這種生物其實並不聰明，人類的存在本身也是不被祝福的，儘管如此，我們還是必須活下去才行，我想製作的是這樣的一部電影。

也就是說，出現在這部電影裡的主角都是否定人類的。認為人類的存在本身是醜陋的。這同時也

是現今居住在地球上的多數人類所抱持的問題。他們開始覺得：人類並非高貴的生物，在地球上的所有生物之中，人類說不定是最醜陋的。我想，這樣的觀念在十九世紀是無法想像的。

而且這個問題是沒有答案的。我並不認為自己所想的就是正確答案，我只是想要和大家一起苦思解答罷了。

——接下來想問的是關於萬物有靈論方面的問題，請問您對宗教有何看法？

宮崎　在大多數的日本人心中，至今仍然殘留著強烈的宗教情感。那是深信在自己國家的最深處，有個人類所無法進入的清淨無垢之地，那裡有著豐沛的流水，守護著深邃的森林。人類若能回歸到那種具有清淨觀的場所也是最美好的事情，這種宗教感覺深植在我的心底。那是一個沒有聖經也沒有聖人的地方。因此若以世界的宗教水準來說，那也許不被認為是一種宗教，但確實是日本人的一種宗教情感。

『魔法公主』的舞台是在森林裡，但我想描寫的並不是真實的森林，而是存在於日本人心中、肇始於古代的那片森林。

我想同時描寫出事物的善惡兩面

——這部電影包含了複雜難懂和暴力的要素，不知您對這方面有何看法？

宮崎　我自己也知道它很複雜，而且事先已做好心理準備，但我總覺得在製作電影時若想著「觀眾應該會看不懂吧」「應該會無法理解吧」的話，是一種傲慢。因為在描繪世界時如果以能讓觀眾明白、理解為前提的話，世界將會變得狹小又貧乏。但是，由於生活在現代的人們，包括看過這部電影的人們都實際感受到「世界是無法用那麼簡單的圖解來解釋的」，所以如果我的說明越簡化，那麼，我所描繪的世界就越顯得虛偽。也因此，我在正面迎向這個問題時，才會放棄全部說明的做法。

例如犬神母莫娜這個角色，極端溫柔卻又殘忍。但如果不把她塑造成那樣的話，將無法理解她存在的意義，畢竟對她來說，小桑這個女孩是非常可愛同時又醜陋無比的生物。因為小桑是人類啊。

由於我想在這部電影裡描寫出舉凡事物必有善的一面和惡的一面，所以在製作上可說是非常地困難。

——這麼說來，導演您是刻意表現出角色的二元性嗎？

宮崎　這部電影不是決定善惡的電影。每個人的心中都有善念和惡念。我想，所謂的世界原本就是這個樣子。

——但是，我覺得給孩子們看的話似乎太過暴力了。

宮崎　我非常了解有些人會有這種看法，但孩子們的內心確實存在著暴力。假如不去碰觸這一塊的話，我覺得對孩子們將會欠缺說服力，而且我自認為這不是一部以暴力為樂的電影，所以我想基本上應該沒有這方面的問題。

——對於那樣的暴力畫面，日本的孩子們不會感到震驚嗎？

宮崎 應該是很震驚吧！而且會印象深刻。不過大家在看過電影之後，都能理解這並不是一部以暴力為樂的電影。現代畢竟是個連一般的溫和小孩都蓄積著無法控制的暴力和憎恨的時代。假使以為小孩著想而只給他們糖果和巧克力的話，他們是不會信服的。所以我想傳達給孩子們的是，流血有時也是一種美。

因此，我讓阿席達卡的行動全部花在如何控制從自己心中產生的憎恨上面。那和日本現代的孩子們對自己身體裡潛藏的暴力感到猶豫是一樣的。他們往往會疑惑：我為什麼會對自己感到生氣、為什麼會憎恨他人、為什麼交不到朋友等等。

存在他們心中的疑問，除了暴力，還有人類的存在本身是否被祝福。關於這方面，大人們和文部省（教育部）都沒有回答。他們只教孩子們如何活得好，如何輕鬆過人生。在希望孩子好好唸書時，日本的父母也只會說：因為學問很重要所以給我好好唸書。這樣持續幾十年下來，就使得整個世界全都停滯不前。

暴力是人類的屬性之一，是人類與生俱來的特性。可是，無法控制暴力的人通常都會招致極大的不幸。近年來，憎恨所有人的人逐漸增多。而探討人類能否控制並化解這些心中的憎恨，正是這部電影的製作動機之一。因此對於將暴力放入這部電影這件事，我並沒有任何的猶豫。而且我敢拿出自信說：孩子們在看過『魔法公主』之後，絕對不會加以模仿而做出傷害他人的事情。

104

『魔法公主』（1997）

吉卜力工作室的作品最大特色在於描寫自然的方法

——和以前的作品比起來，『魔法公主』在美術方面似乎表現得更加完美，那是因為技術向上提升的緣故嗎？還是導演您所要求的呢？

宮崎　不僅是我，其實吉卜力工作室的作品最大特色就在於描寫自然的方法。我們不認為自然應該附屬在登場人物之下，只是充當舞台背景，我們的想法是應該先有自然，然後才把角色安插進去。因為我們覺得這個世界好美麗。不僅人與人之間的關係非常有趣，就連整個世界，包括風景、氣候、時間、光線、植物、水、風，所有的一切都非常美麗，所以我們才會竭盡所能地努力想要把它們全部放進自己的作品裡。不過有時我們會忍不住想，為什麼要這麼辛苦（笑）？

——既然對自然如此講究，為什麼不進行實景攝影呢？

宮崎　日本的實景攝影把日本的風景給糟蹋了。在黑白攝影的時代，由於底片的特性，因此黑澤明導演、溝口健二導演都拍攝出魅力獨具的畫面，可是進入彩色攝影時代之後卻變得非常無趣。我覺得原因就出在日本電影把我們自己所住的世界給拍壞了。因此刺激不了廣大觀眾。難看又貧乏。其實，我們所住的島嶼是美麗且深奧的。若要將它表現出來，我覺得用我們笨拙的繪畫會比較好。

還有另一個原因是，風景被過度破壞。因此若要採用實景攝影，就必須花很多工夫進行修補。因為電線桿必須讓它消失，蓋在對面山上的建築物也要讓它消失，河川兩旁的水泥護堤也必須把它拆

105

除。這些都是相當困難的作業。

——那麼，您從來沒想過要製作實景攝影的作品嗎？

宮崎　因為我覺得自己沒有那種才能，而且日本也沒有那麼優秀的演員。不覺得現在日本人的臉都很難構成一個好看的畫面嗎？不過，說不定再過個五年左右就會出現美好的臉蛋了（笑）。現在的那些臉蛋都缺乏認真面對生活的光彩啦。因此我看了一下日本女星的臉，根本沒有一個我喜歡的。不過假如是坐在我身旁的話，說不定我就會喜歡了（笑）。

——導演您覺得您製作動畫的長處，還是在於描寫自然這方面嗎？

宮崎　是的。所以當我畫好十五世紀的小鎮郊外風光，並且將它拍成底片時，我心想「這是實景攝影的人所無法做到的」，因而高興得不得了。不過由於那並沒有運用特寫鏡頭，所以我想應該沒有觀眾會發現吧（笑），我真是幸福無比。

製作一部主角有著小眼睛卻依然討喜的動畫是我的夢想

——我想請問的是『魔法公主』技術上的部分，那些主角都有一雙大眼睛，這是為什麼呢？

宮崎　理由有兩個。一個是我們的作品並沒有跳脫日本大眾文化的框架。因為一旦跑出框架，在商機的部分就會帶來莫大的風險。另一個理由則是，我們自己認為那樣很美。

106

不過，製作一部主角有著一雙小眼睛，卻非討人喜歡的電影是我的夢想哦。我想，這項作業在動畫繪製上面或設計動作上可能需要投注更多的時間，必須仔細觀察孩子們的動作舉止才行，因此可以說是聚集在吉卜力的年輕人今後必須勇於挑戰的新主題。因為經由這個測試可以得知，我們的作品可以架構在距離大眾文化的常識多遠的地方，是一個魅力非凡的主題。

——如果您被稱為「日本的迪士尼」的話呢？

宮崎　華特・迪士尼是製作人。我則是現場的動畫繪製人、或者說是導演，所以被拿來做比較，我感到很困擾。不過，我和與華特・迪士尼一起共事的九位老人（nine old men，九位動畫繪製人，迪士尼動畫王國的開拓先鋒）中的幾個人見過面，我很尊敬他們。

——您尊敬的是九位老人的哪方面呢？

宮崎　雖然很抽象，不過我尊敬他們的人品。我不清楚他們每個人做了什麼，但在和他們說話時，感受到他們對於自己曾經創造了一個時代的那種自信和驕傲，讓人覺得非常舒服。

——我想，很多動畫都受到迪士尼的影響，但不知它帶給導演的影響是在哪方面？

宮崎　大我十歲以上的世代都受到了迪士尼的影響，而且就技術層面來說，華特・迪士尼的早期作品，例如『白雪公主』或『幻想曲』或『木偶奇遇記』也確實都非常優秀，但是在人性心理的描寫方面，實在太過簡單以致讓人無法盡興。反倒是一九五〇年代法國所製作的動畫『國王與鳥』、蘇聯所製作的『雪之女王』、日本所製作的『白蛇傳』等，這些作品的震撼力絕對強多了。因為它們深刻

描繪出了人類的意念和想法。這些作品讓我很感動，讓我深信若要描寫人類內心，動畫是最能發揮力量的表現手段，因而讓我走進了動畫的世界。

——您對於動畫產業的未來有何看法呢？

宮崎　電影最大的優點就是，電影院裡的觀眾如果覺得難看就會生氣大罵。電視不好看不了關掉，漫畫或小說很難看就乾脆不要看。但若是電影的話，大部分的人都會從頭看到尾。所以好看的時候就很開心，生氣的時候就會火冒三丈。也就是說，還有容許評論存在的空間。還可以讓評論家去生氣批評。我覺得這是電影的最大的可能性。因此，先不論它以後是否仍然具有商業價值，至少從賜與我們的人生喜怒哀樂的機會這點來看，我想電影應該是不會消失的。

——聽說『魔法公主』將是導演的最後一部作品。

宮崎　我本來就是動畫繪製人，只是後來兼作導演罷了。不過，我想我應該已經無法再畫下去了。

——就這層意義來說，這是我擔任動畫繪製人的最後一部作品。

——今後有什麼新的計畫嗎？

宮崎　雖然已經在思考了，不過得先和自己的體力商量，問自己「你還做得來嗎？」才行啊。不過，隨著年紀逐漸變大應該越來越做不來才對，可是我卻變得越來越想做（笑）。我想今後我會注意這點的。

（『ROMANALBUM Animage Special　宮崎駿與庵野秀明』德間書店　一九九八年六月十日發行）

動畫與萬物有靈論 「森林」的生命思想

與梅原猛・網野善彥・高坂制立各氏的座談會 司儀・牧野圭一氏

司儀 首先，感謝各位今天來到京都精華大學。

老實說，我真的沒想到可以實現與在座各位舉行座談會的想法。這讓我又驚又喜。至於契機，則是宮崎先生的電影『魔法公主』裡達達拉場的畫面。因此，為了讓各位對此次的座談會有共同的印象，首先放映三分鐘『魔法公主』裡的相關畫面。（『魔法公主』達達拉場的影像——阿席達卡將養牛的甲六送上船，載往達達拉場。甲六的妻子。阿時咒罵著甲六和護衛裡的首領，並向阿席達卡道謝。然後，達達拉場的大家長・黑帽大人登場）。

前日去世的黑澤明導演在『七武士』中，以武士和農民為兩大主軸，刻畫出一部電影傑作，而宮崎先生則敢於在電影裡描繪出達達拉者・達達拉場。聽說富山縣光德寺的住持高坂先生在看了這部電影之後，覺得「這不就是我家寺院的歷史嗎」？

高坂 我的祖先好像是「山師」之類，曾擔任探勘礦山的職業集團的首領。而蓮如上人在前往吉崎之前曾繞道至此傳道，對象除了百姓之外，還包括山民們。聽說這就是他特地繞道的最大目的。到目前為止，我並不覺得身為達達拉者、山民、山師的後裔會特別卑賤，不過這次看了這部電影之後，雖然沒有出現在電影畫面，但總覺得骨子裡有蓮如的存在。這令我非常感動，以致連續觀賞了好多遍。

司儀 剛才的談話中出現了「百姓」這個名詞。我一直以為「百姓」就是農民，後來在雜誌『潮』看到網野先生和宮崎先生的對談（詳見68頁），才知道它其實包含了許多人所從事的各種行業。在方才的影像當中，也的確出現了各式各樣的行業，但是，像那

種達達拉場，我們可以把它想成確實存在過嗎？

網野 是的。我有去參加試映會，當我看到那樣的場景設計時，老實說很感動。雖然這說不定只是我最近的隨性發言，但是百姓絕對不是單指農民而已。那純粹是因為當時一向一揆所統治的加賀變成了「百姓所擁有的國家」，而它一直以來就被認定為「農民王國」，但那其實完全是錯誤的。

高坂 那是錯誤的。

網野 沒錯，是完全不對的。因為當時的山民或海民都是都市人，一向一揆是在這些人的支持下才壯大的。不過，在剛才的影像中，卻將達達拉場描繪成現實中的「町」，也就是都市，我覺得這非常有趣。但請恕我直言，養牛人家的那身裝扮並不符合當時的事實。正確來說，髮型不同於一般人，而是綁著馬尾。

宮崎 喔，原來是綁馬尾啊。

網野 還有，出現在達達拉場的那些人並非百姓。他們絕不是百姓意義下的農民，而是各行各業的

人民。

高坂 說到一向一揆，淨土真宗這邊全部是山民。農民則是他們的敵人。因此，受到所謂的天台宗或真言宗保護的是山民以外的人民。例如豪門貴族之類。受到蓮如感化的山民們揭竿起義，和他們那些人對抗戰鬥。

司儀 既有歷史上已經確認的部分，又有憑空想像描繪的部分，所以才會有趣吧。不知梅原先生在看過這部電影之後，對於遵照史實的部分和發揮想像製作出歡樂影像的部分，有何感想……。

宮崎 我可沒有遵照史實哦（笑）。

梅原 我覺得沒有必要遵照歷史事實。因為我所寫的『ヤマトタケル（日本武尊）』，有些歷史與事實不同啊。就像我所看過這種東西本來就跟歷史有些不符合的。之後肯定會說「這和事實不符，容易遭到誤解，請作修正」（笑）。我知道那與事實不符，但為了讓故事逼真一些，所以也就不在意了啊。事實上，我和宮崎先生有許多過節（笑）。

110

宮崎　是什麼呢？

梅原　我有一部作品叫做『ギルガメシュ（吉爾格美斯）』。這是我根據巴比倫神話為基礎所創作的戲曲，我認為它是我所有的作品中最棒的一部。雖然最棒的作品就代表銷量欠佳，但它真的是一部好作品。它很難被改編成戲劇。可是，手塚治虫先生卻注意了，並且寫了一封「我想把它拍成動畫」的情書給我。我不清楚手塚先生為何會對這種作品感興趣，但在大感驚訝的同時，我回信表達「請務必把它拍成動畫」的意願，只可惜當手塚先生著手進行之際，卻因生病而過世了。我還是希望有人能將它拍成動畫，於是就去找人商量詢問，得到的建議是「能夠接替手塚先生的，只有宮崎先生」，於是我就去拜託宮崎先生。可是，卻收到了「雖已試讀過，內心卻沒有被觸動」的委婉來信。我那部作品的題目就叫做「森林之神被殺害」啊。而這次，在『魔法公主』製作完成後，宮崎先生拜託我幫忙寫推薦文，我一問內容，主題居然是「森林之神被殺害」。於是我心想，既然這樣就應該先告訴我一聲嘛，不過現在想想，宮崎先生是個非常害羞的人，恐怕……。

宮崎　在那之後，我有寫一封信給梅原先生哦。

梅原　沒錯。然後，我直到昨天第一次觀賞『魔法公主』。觀賞過後，才發現果然完全不同。即使「森林之神被殺害」的靈感來自我的作品，內容也是大不相同。我述說的是世界文明的故事，「森林之神被殺害」是有關美索不達米亞都市文明的創造故事。『魔法公主』的主題設定雖然同樣是「森林之神被殺害」，但內容包羅萬象，有達達拉場等等。時代設定則大概是在室町時期吧。

宮崎　是的。

梅原　所以說，完全不一樣啊。手塚先生若能將我的『吉爾格美斯』製作成漫畫肯定是一大傑作，可是我覺得，宮崎先生的動畫也是一部優秀的作品。昨天晚上，電視台正好放映了黑澤明導演的『亂』。看過那部作品之後再看宮崎先生的『魔法公主』，總覺得好像有點相似。若說相似之處，應該就是畫面和戰

爭場面的流動性和激烈性，還有美感。雖然黑澤先生是個對於畫面美感相當講究的人，但宮崎先生動畫中的風景卻也是美麗無比。還有一個共通點，那就是對於世界的深沉絕望。而且對於人與人之間的愛深信不疑。我覺得這點也和黑澤先生相似。

宮崎 黑澤導演的『七武士』也是我非常喜愛的電影，但它卻是時代劇創作者的一個魔咒。因為農民和野武士，以及武士們這樣的架構，在戰後的那個時期是非常具有真實性的，我想這正是那部電影的生命力之所在。至於它所創造的農民形象或武士形象，其實和日本的歷史相差甚遠，我甚至懷疑有不少歷史學也因此而受到誤導。我本人也是在看了網野先生的著作之後，有好多地方才恍然大悟，這才知道我們祖先的歷史其實是更加豐富的，若只用單純的階級史觀或武士是壞人、農民是好人的方法做區分的話，只怕會忽略許多真正有魅力的部分，或非知不可的部分。

還有，我對冶煉鐵礦向來非常感興趣。儘管我知道出現在達達拉場的巨大鎔爐鐵礦實際上並非長那模樣，但因

我對孩提時在報上所看到的、中國大躍進時代所鑄造的原始鎔爐印象太過深刻，從那以後就再也擺脫不了那樣的印象。心裡總想著：一定要畫個像那樣的大鎔爐。再來就是關於常綠闊葉林方面，雖然中尾佐助先生已經說過，但我還是在意覆蓋在日本西半部的森林是如何消失這件事。每次提到自然保護或其他許多事情時，我們總習慣將自然描寫成具有更加凶暴可怕的部分才對。但是我總覺得自然應該具有更加需要人類保護的模樣。而所有的想法全部混在一起，就變成這樣了。

雖然聽起來很像是在辯解，不過向您提出請您在宣傳小冊上寫短文的請求，可說是我所始料未及的事情。我是在後來仔細一想，才驚覺這部作品好像混入了當初閱讀『吉爾格美斯』時的印象，於是就找製作人商量，想說要找機會向您打聲招呼，所以最後就變成這樣了。

梅原 假如您早點那麼做就好了（笑）。

宮崎 就是啊。不過，我的靈感可是從許多地方得來的哦（笑）。

梅原　有那麼多的靈感，也是理所當然囉！

司儀　大部分的人不是選擇依據事實的學術性論文，就是選擇創作性的東西吧。梅原先生則是兩邊的工作並重兼行，但不知您是如何為它們定位？而且聽說您現在正在寫小說。

梅原　其實我最想當的是作家。我在中學時代曾經從事類似同人雜誌之類的工作，在同期生裡面，有個叫小谷剛的男生在二十三歲那年就得到了芥川賞，那證明他比較厲害，而我則不行。於是我就想，概很難成為作家了。而無法成為作家，一輩子就只能當個落後者。不然就當個學者好了，至少努力就可以有口飯吃啊（笑）。

網野　是這樣嗎？（笑）

梅原　只要努力就不會輸啊。因此我才得以進入京都大學哲學科任教，可是想成為作家卻無法如願的心情依然潛藏在心底的某個角落。然後，由於和市川猿之助交往，我就在偶然的情況下寫了劇本。結果居然大受歡迎。網野先生也來寫一下怎麼樣啊（笑）。

網野　不行不行，我是無論如何都⋯⋯。

梅原　因此我就想，說不定我是有才能的，於是就在將近七十歲的時候寫起小說來了。我寫了三部戲劇，包含『吉爾格美斯』在內的話是四部。不過，戲劇這種東西會隨著導演或演員的詮釋而改變，稱不上是原作者所創造的藝術。所以，雖然猿之助把它詮釋得非常完美，但我總覺得有點寂寞。

司儀　所以您才要寫小說？

梅原　沒錯。我寫了兩部短篇，現在正在寫一部長篇。

司儀　然後又在學校教書。不知您是如何為這些工作定位呢？

高坂　我完全不覺得我是在做不同的工作。我只是在做理所當然的工作。也從來不想去做特別的工作。因為我一向覺得真正的工作必須是任何人都會做的。而且，我雖然做很多事情，但其實全部都是一樣

的工作。我完全沒想過要做和尚之外的工作。因此，我固然喜愛民藝品，但是收集的目的並不在於炫耀，而是想要買一些可以磨練自己、從中有所學習的東西。

司儀　您的整座寺院就是民藝館啊。尤其收藏了許多棟方志功先生的作品。原本我們的計畫是一邊觀賞達達拉場的遺跡一邊舉行座談會，後來因為大家都很忙，所以就將場地改為大學。

網野　光德寺裡面有達達拉場嗎？

高坂　對，就在我們寺裡。達達拉場的遺跡上還立著石碑。我們寺裡的主佛，好像是由蓮如親自熔金打造而成。

宮崎　是在達達拉場鑄造的嗎？

高坂　是的。聽說是由蓮如親手打造。

梅原　大概是在什麼時候呢？

高坂　應該是在室町吧。因為光德寺保留著述說定在日本的特定場所嗎？佛起源的文章，而且就記載在達達拉場裡。那上面還記載著當初蓮如為了鑄造佛像，在達達拉場上所吟唱的歌曲。也就是達拉者之歌。

宮崎　那些我全都不知道，我好像做得太馬虎了（笑）。

高坂　還附有舞蹈。「チョンガレ」民謠在我們那個地方非常流行，每到盂蘭盆節就跳「チョンガレ」舞是我們附近所有村莊的傳統。從蓮如走在達達拉場時所唱的歌開始，大家一邊跳著盂蘭盆舞蹈一邊將圓圈擴大，然後唱到釋迦一代記或地獄巡禮或目蓮尊者之物語等歌曲時，大家便開始跳念佛舞。大概就是這樣。

司儀　光看到達達拉場這個詞彙實在很難去想像，可是一旦製作成動畫，就能產生強烈的印象呢。

網野　就是啊。

梅原　宮崎先生，您是將『魔法公主』的舞台設定在日本的特定場所嗎？

宮崎　不是。因為一旦那樣做，就會出現許多破綻。

梅原　感覺上好像是在九州。

114

宮崎　我是設定在中國地方的某處，不過實際上那個地方並不存在。假如是九州的話就必須渡海才行，但我是將舞台設定在不必渡海即可到達的範圍之內。而雖然我不清楚那時候是否殘存著那種森林，但我是以依然殘存為前提來進行製作。

梅原　我想，應該還殘存著哦。

宮崎　因為我是東京人，所以就以東京近郊的農村風景作為原型。因此，西部的農村或山林風景，基本上並不存在於我的腦海裡。我是前來旅行之後才明瞭。原來『里之秋』（故鄉的秋天）是這裡的歌，而不是關東地方的歌曲。

梅原　是哪裡不一樣呢？

宮崎　我居住的地方是江戶中期的開拓村，無論在慶典或歷史上都比較短淺，階級問題或歧視問題也比較不明顯。可是一來到西部，不僅農村的風貌不一樣，連地名也給人一種「古老」的感覺。我們那裡的地名，盡是長窪、荻窪、沼袋、砂袋之類（笑），幾乎都是根據地形來命名，可是一去到出雲那一帶，

有好多地名都讓人一看就感覺到「這應該是出自神話」。

龍貓是森林的精靈嗎？

司儀　今天的另一個關鍵詞是「森林」，記得在宮崎先生和網野先生的對談中也曾以常綠闊葉林的消失為討論話題。那之後已經過了一年，不知在歷史上是否已經有新的確認？

網野　這個嘛，似乎沒什麼……。

宮崎　在那之後我也完全沒有長進。還是不清楚常綠闊葉林究竟在哪裡、那裡面是否真能住人。比方說，繩文時期的聚落很少出現在常綠闊葉林裡，而大多集中在山毛櫸林或橡樹林裡。因此，東北地方雖然有許多繩文時期的遺跡，但是九州地方也出現了大型遺址。如此一來，就會讓人猶豫：到底要如何下結論才好呢？

司儀　梅原先生，您覺得呢？

梅原　我不想說那是「常綠闊葉林文化」。我覺得在思考繩文文化時，不要侷限在常綠闊葉林文化比較好。而應該把它想成是包含常綠闊葉林在內的狩獵採集文化會比較適切。因此，若根據中尾佐助先生的常綠闊葉林文化論，日本東半部的繩文文化可就要落後多了。

宮崎　既有源自於常綠闊葉林的邊緣的說法，又好像有許多北方起源說興起，所以就結論來說，應該是屬於今後討論的範圍吧。

梅原　所以我才覺得，不要把繩文文化和常綠闊葉林文化重疊在一起比較好。

司儀　當您聽到「森林」這個語詞時，會出現什麼樣的印象呢？

高坂　雖然有點離題，不過有位名叫黑田辰秋的木工家兼漆藝家。他專門製作名為「金輪寺」的棗（存放抹茶的木製容器）。金輪寺的棗是以長春藤編織而成。因此必須找尋大型的長春藤才行，對吧。而就在我正想著「有那種東西嗎」的時候，才猛然想起我家附近的山毛櫸林裡以前好像有大型的長春藤。所以我認為那地方以前一定是森林。那是絕對不可砍伐的森林呀。因此，當我看到『魔法公主』時，就感覺「啊，這完全是我家附近以前的景象嘛」。跟達達拉場的印象完全吻合。不得不佩服導演的研究。而且，還有一條河。流過達達拉場下方的那條河叫做金腐川，也就是能使金子腐爛的河川。

梅原　那就是所謂的達達拉吧。

高坂　達達拉場的周圍有低緩的群山環繞，生長其間的大多是雜木。所謂的雜木，就是可以不限次數砍伐的林木。用途是燒成木炭。再往深處走，則是似乎無法燒成木炭使用的山毛櫸林。那裡是採集各式各樣的菇類做為食材的地方。以前，我有一位放槍打獵的朋友，每次我跟他一起上山採菇，他總能精準掌握菇類生長的地方。因為他很清楚砍伐的林木經過多少年後會長出什麼樣的菇類。所以，他總能迅速往菇類生長的地方前進。我想，那種地方應該就是「森林」。

梅原　就網野先生最近的歷史觀來說，您是以農

民以外的人民，也就是以狩獵採集維生的繩文人民為中心來看日本的歷史。如此一來，就可以深入了解至今混沌未明的一些事情。不過我也注意到了，結果似乎與常綠闊葉林文化有所出入。

網野　您說得沒錯。我們現在雖然說是森林，但是綜觀歷史資料，卻幾乎不曾出現「森林」這個語詞。我想，「木」邊加上「土」的「杜」這個字，或許才是原有的說法。

梅原　那不就成了神佛所在的地方。

網野　沒錯。我是不清楚當時的人們是根據什麼樣的想法或概念來使用「杜」這個字。不過若就文獻記載來看，「林」這個字出現的比率顯然比較高。而且有趣的是，「林」所指的幾乎都是栗子林。我在三內丸山（註）的栗林刺激下，便著手調查鎌倉時期的文獻資料，並試著推估栗林的面積。總之，那是人類造林現在幾乎確定造林活動在繩文時代即已展開，但是中世時期的祖先們顯然也有從事造林活動。說不定他們還把木材當作建築材料使用

呢。像這樣的樹木文化對日本列島來說是很重要的。

宮崎　有神社鎮守的森林即是常綠闊葉樹林，但這是因為什麼緣故呢？是因為常綠闊葉樹會去包覆神佛所在的地方嗎？

梅原　我想，所謂的日本文化，基本上是以繩文文化為基礎，然後再衍生至彌生文化。這和網野先生的想法正好有共通之處。不過歷史雖然會推演變化，但神佛則非接續繩文時代的神佛不可。這就是柳田國男所提出的思想——森林之神變成田之神，然後再回歸到森林之神。而且，由於那個神是繩文時代的神佛，所以依舊棲息在「森林」之中。而既然有神佛所在之地即是「森林」的想法，那麼，即使在水田遍布的平地，還是會將神佛所在的那片森林保留下來。

高坂　我覺得，那就像是海人們的燈塔。海岸的目標。由於是常綠闊葉，每到月夜應該就會發亮。而那剛好成為最佳目標不是嗎？人類以為那裡有神佛居住，所以就不敢砍伐了。

宮崎　進入那種茂密的森林時，會覺得裡面一定

住著某種生物吧。相較之下，山毛欅林之類的雖然讓人感覺漂亮多了，但應該不大會給人裡面住著可怕生物的感覺吧（笑）。

司儀　接下來，請欣賞『龍貓』的片段內容。

（『龍貓』的影像——雨中，小月背著睡著的小梅，和龍貓一起站在公車站牌旁邊。小月把雨傘借給龍貓，並收下一個小包裹當作謝禮。貓巴士駛來。待龍貓坐進去，貓巴士便駛離了。）

宮崎　我經常被問到這個問題，但我只能回答「不，牠是龍貓」（笑）。因為我擔心一旦說出答案就變無趣了。

梅原　那片森林是常綠闊葉林嗎？還是山毛欅林呢？

宮崎　基本上應該是里山（註）的山林。因為它畢竟是一個固定的場景。不過，我希望那裡的樹種以樟樹為主，所以就隨心所欲去做了。所以關於龍貓，我也沒想太多想太難，只是覺得我們從小生長在日本，因此很想對自然說：「雖然我們做了許多過分的事，但是承蒙您照顧了。」這是一種愛的呼喊，我想藉由那片森林來表達這種感覺。

司儀　還有，「貓巴士」這類的東西，假如用文字來表現的話，真的會讓人不知如何是好。果真是唯有動畫才能表現出來的東西呀。

宮崎　我自己感覺有點勉強（笑）。假如舞台是在古代或許就可以讓龍貓坐轎子出場，但考慮到牠畢竟是日本的神明，很喜歡新奇的事物，於是我想，模仿巴士的造型應該不錯，然後就把它畫出來了。

梅原　我覺得，有兩個人稱得上是森林的詩人。一位是宮澤賢治。他所描寫的顯然是山毛欅林。明亮快活的森林幻想世界。另一位是南方熊楠。他雖然是位學者，卻有詩人的情懷。他們筆下的森林雖然性質

不同，但相同的是，多虧他們兩人森林才得以進入學問或藝術的殿堂。至於，以動畫創造出新的森林幻想世界的，應該是宮崎先生吧。

司儀　就連不知道理論或歷史的人或孩子們，也都能從中感受到森林的不可思議和魅力啊。

梅原　藝術這種東西，是即使有理論也不能讓它顯露於外，否則就完蛋了。

司儀　遠野的河童也是同樣的道理……。遠野（位於日本岩手縣，河童故事的發源地）車站前面的河童雕像的臉是紅色的吧。有一個說法是，那是因為製鐵人在製鐵時風箱的火焰會映照在他們臉上，所以是紅色的，但是我總覺得，當時的人們之所以把製鐵人當成是河童或鬼怪，肯定有什麼歷史淵源在裡面。

梅原　這應該是網野先生的研究範圍（笑）。

網野　當時的人確實把製鐵的世界看成奇怪的世界，這點是絕對不會錯的。關於這方面，我覺得您在『魔法公主』裡費了許多心思，同時表現得非常好。

宮崎　日本各地流傳著許多漂泊於山林間的製

鐵人的故事，諸如獨腳巨人或獨臂巨人、長痣公主等，既沒有快樂結局也無足輕重的傳說。我被其中的長痣公主所吸引，一直想要以身上的痣會逐漸變大的公主為主角來製作一部電影。但是，或許是我的能力有限吧，我總覺得假如照那樣去做的話恐怕會讓人看不懂，於是，我就把那顆痣移到少年的手臂上了。不過，那顆痣似乎容易被聯想成是火災所留下的傷疤。

還有一個問題就是，照以前的習俗來說，小村落裡的年輕人在另立門戶，想要獨立謀生的時候，該如何去籌措生活所需的鐵製器具呢？因為當時不可能有五金行，而且就算拿錢去買人家也不見得要賣啊。關於這部分，目前還沒有人能夠為我指點迷津。

還有一點，假如有個一身襤褸的人突然下山來，亮出閃閃發光的鐵器，對村人說「用穀物和我做交換」的話，人家肯定以為他在變法術。我一直有野心，想要用那樣的方式具體描繪出達達拉。只可惜，到最後盡力有未竟，於是就變成現在這個樣子了。

網野　您將就我們看來應該稱為「非人」的群

眾集團，設定為支撐達達拉場的人們，是有什麼原因嗎？

宮崎　關鍵就在於要用什麼角度去描繪人。假如將人看成荼毒自然的元凶，那他們就會變成建築商或不動產買賣商之類的團體。但我並不想用那樣的方式去描繪人類，從而製作一部人類受到天譴的文明批判電影，我只想盡自己所能去描寫人類良善的一面。正因為現代的能源危機等問題，是人類想方設法想要改善生活而不斷努力的結果，所以若是因而否定人類的話未免……。我承認我在心情上是討厭人類的，但我明白在製作電影時不可以放任自己的情緒。此外，這部電影裡的「百姓」並不是單純普通的「農民」，而是穿著鎧甲、攻擊達達拉者的農民，也就是「鄉下武士」，原本我在這方面也想多著墨，但是礙於電影的節奏只好把它割捨掉。假如真要做的話，我想光是描述達達拉場的一天，整部電影大概就結束了（笑）。

建構新的世界觀

司儀　棟方志功先生住在光德寺的時候，也描寫過河童吧。那個河童真的跟達達拉毫無關係嗎？

高坂　該怎麼說才好呢。我是不大清楚啦，不過棟方先生說「河童確實存在」。

梅原　河童，應該跟怨靈有些不一樣吧。

宮崎　山豬實在是很可憐。我覺得牠們以前的體型應該比現在大多了。聽說英國保存有日本狼的標本，我看過照片之後，發現牠的體型比現在的山犬好小。但是，出現在江戶時代的山犬，體型比牠還要大哦。

梅原　您說的是狼吧？

宮崎　對，是狼。聽說被人類消滅的食人狼從頭部到尾巴的長度足足有九尺，而就算古老文獻的記載不見得可靠，但是我想，所謂的野生動物應該就是會隨著環境的轉趨惡劣而逐漸小型化，而且最後一隻在面臨滅種時，肯定是死得非常慘烈不甘吧。因為心存懊悔而無法安息。

梅原　對時代的一種批判或絕望，化身成了「作祟」（指鬼怪為禍害人）或「妖魔鬼怪」對吧？

宮崎　我想在今後的時代裡應該會出現許多「作祟」哦。可愛的少女在一夕之間就因先天過敏而變了樣，看到這種情況，真的會讓人來不及追究原因或會意過來，就先產生「為什麼會變成這樣呢」的感慨，覺得老天爺真是不講理。所以我覺得，今後我必須以生在這種時代的少年或少女為主角來製作電影。不可以再一味地製作劇情明快、活力十足又積極正面的電影了。

梅原　說得也是。

宮崎　總覺得若是沒有認真地做一次看看，至今的所有作品似乎都會變得虛偽。

梅原　以黑澤明導演的『七武士』和『亂』來說，『亂』比較殘酷。而且，感覺非常地絕望。而若拿宮崎先生的『魔法公主』和『風之谷』做比較的話，無論是怨靈或「妖魔鬼怪」，前者的色彩都明顯濃厚多了。這難道也是因為時代的緣故嗎？

宮崎　嗯，我想應該是。我其實有將『風之谷』

畫成漫畫，但是，漫畫和電影卻成了截然不同的兩樣東西。因為當時的我對於「電影一定要在既有的範圍內製作」的意識太過強烈。而『魔法公主』卻是我本著「必須做成能打破既有範圍的電影才行」的態度所製作出來的……。但可能是自認為沒有被包袱所包覆住，所以穩定性很差。因此，只要稍微碰觸到，就會緊張得心跳加快呢（笑）。

司儀　所謂的百鬼夜行圖（十六世紀室町後期的繪卷），是指「妖魔鬼怪」附身……也就是說那本繪卷賦予妖魔鬼怪真實形體，並描繪出牠們半夜在京城道路上遊蕩的模樣。我想，當時假如有動畫繪製技術的話，人們肯定不會把它畫成繪卷，而會以動畫來呈現吧。不過，像那樣將鬼怪擬人化，是從何時開始盛行的呢？

網野　我想，人們開始認為古老的傢俱或生活用具有靈魂附體的時代，其實並不算久遠。不過，百鬼夜行圖真的很有趣，「妖魔鬼怪」就像動畫那樣接連出現呢（笑）。

宮崎　賦予「鬼怪」真實形體，就某種意義來說，是人們不再那麼害怕鬼怪的證明。

網野　說得也是。所謂的鬼怪，在以前就是指讓人沒來由地感到非常害怕噁心的東西。比方說，生產的時候一定要有「靈界的人」在場。而那個人其實就是女巫。而且有趣的是，那個女巫好像必須玩骰子擲出雙六才行。那似乎是引導鬼怪附身在她身上的一個契機。

宮崎　總之，就是要把不好的東西轉移到她那邊去，對吧。

網野　是的。因為「妖魔鬼怪」只會出現在異常時刻啊。鬼怪附身在產婦身上就表示可能會難產。因此「靈界的人」會運用各種方法，防止鬼怪附身在產婦身上。例如試著「乒乒」地敲打素陶、拋撒米粒等，製造出巨大聲響。

梅原　在日本的漫畫歷史上，水木繁的『ゲゲゲの鬼太郎』讓那些鬼怪登場，應該算是劃時代的創舉吧。

司儀　因為他本身對妖怪非常熱中，既是研究家也是表現者。

梅原　『魔法公主』和那有些不一樣吧。水木先生筆下的鬼怪帶著親切可愛。而『魔法公主』裡的鬼怪則會「作祟」。

網野　我想，那是因為宮崎先生想表現出鬼怪的恐懼吧。和『風之谷』的時期相比，看得出來考慮得更加多元周詳了。而且留給人「尚未解決的事情還有好多哦」的感想。

司儀　我的知識算是現學現賣，我聽說有荒魂和和魂之說。荒魂會附身作惡。若是能夠獲得供奉祭祀就會變成和魂。至於會進行恐怖「作祟」的「妖魔鬼怪」，則是無法得到寧靜安息的荒魂之魂。佛教和神道在日本雖然是一體，但不知原本的佛教對於這方面是如何歸類整理的？是分不開的嗎？

高坂　親鸞上人不是適切地把它排除掉了嗎？他把那種東西視為根本不存在，歸類為純粹是心理作用使然不是嗎？大概是把它當成沒有實體的東西吧！

梅原・網野　大致如此吧。

宮崎　在處理森林的問題時，例如無論是常綠闊葉林或山毛欅林，其實都是日本歷史上某個時期的植被。也就是說，是以某個氣溫狀態為基礎所形成。可是前陣子ＮＨＫ電視台的某個節目卻建構一個假設──地球的暖化等問題原本就非常激烈，是到了最近的一萬年它才比較安定，真可說是奇蹟似的一萬年。那一萬年正是人類的農耕文明時期，但是今後的農耕文明卻極可能會化為烏有。因為在我們所想的森林的基準之下還有一個基礎，那就是地球，地球這位萬物之母有時會變身成破壞之神，有時化身成創造之神，是個更加可怕的存在。一旦出現這樣的概念，我們就必須思考：該如何將這些概念一以貫之，以及該抱持什麼樣的世界觀、生命觀或歷史觀才好。總覺得，我們所在的時代，是一個會隨著時間變化，而使得整體更趨柔軟的時代。如此一來，以「森林」為固定基礎去創作電影的話，將無法解救潛藏在森林下方

的問題。但究竟能夠解救多少呢？這就是我們現在的課題。

之前，我曾和荒川修作先生這位藝術家對話，他說「我想建造千年永續的街道」，但若是將那個千年永續的街道建造在臨海副都心的話，一旦海平面上升還是會整個沉沒啊（笑）。如果有考慮到海平面上升的問題，就會知道選擇建在那種地方原本就是個錯誤。

網野　人類已經脫離青年時代，進入完全成熟的壯年時代，我想這點是沒有錯的。而您剛才說，人類今後必須好好處理位於「森林」下方、那個超乎想像的自然世界。

宮崎　就是啊。

網野　儘管我們已經知道那顯然完全超乎人類的力量，但還是必須把它當成問題去面對，因為今後就是這樣的時代。

年輕人今後必須秉持這樣的態度去眺望這個世界不可。在覺得那樣的時代已然來臨而感到有趣好玩的同時，我本身其實是不知道該如何是好（笑）。

宮崎　那是巨大的虛無。

梅原　我想網野先生的想法是說，不能再像以前那樣以農民為中心、以稻作農業為中心思考，而必須將農民之外的人民也納入視野之中，否則將無法了解日本的歷史。接下來，我們還必須將人類以外的東西納入範疇才行。我們終究走到這一步了。我們終於要面對一個難以捉摸的世界觀。

宮崎　是這樣沒錯。

梅原　不可因混亂無秩序而放棄，必須以某種形式去構築那樣的世界觀。那既是文學的工作也是哲學的工作，我想，我們正來到一個非常困難的時期。因此，與其寄望文學，不如用漫畫來詮釋反倒比較輕鬆容易啊。

宮崎　我也是這樣對年輕人說。告訴他們：這就是你們的工作。

梅原　所以，在座談會的最後就來討論「文學輸給漫畫了」吧（笑）。

「童子」是山民的驕傲

網野　最近，我刻意遠離至今為止的「常識」，開始重新閱讀歷史，這才發現，被我們忽略掉的地方實在很多。比方說古代不只有旱田和水田，還有生長在山上或原野上的樹林，以及像今天所見的達達拉場或木炭和木材等山產，總之，至今被忽略掉的東西實在是非常的多。可是，歷史學家卻幾乎沒有在研究那些問題。例如，最近最令人驚訝的一件事就是，養蠶工作從彌生時代到最近為止應該都是由女性在負責。但是，每次討論到女性的社會地位這個問題時，卻找不到包含養蠶在內的相關學說。就這層意義來說，我們今後非做不可的事情真的是非常多。對年輕人來說，有趣的問題堆積如山。但相對地，今後的時代將會變得越來越艱難。而漫畫的力量遠勝於一本論文，這點是無庸置疑的吧（笑）。

梅原　年輕人缺乏戰鬥意志啊。反倒是像網野先生或我這種老人，比較活力充沛呢（笑）。真

『魔法公主』（1997）

傷腦筋。三十歲左右的人很有活力，但是中間的人（三十五歲左右）就缺乏活力了。戰中派或戰後的世代則還在努力（笑）。

網野　活到七十歲了還在做這種事情，真是……。

梅原　然後，我在京都新聞開始撰文連載「京都遊行」，這可說是我在讀賣新聞所連載的「京都發現」的後篇。而最初走訪撰寫的就是八瀨童子（註）。

所謂的八瀨童子就是披散著頭髮吧。江戶時代人人都梳著髮髻，只有八瀨村人因披散著頭髮而被稱為「童子」，但是，他們為何要披散著頭髮呢？於是就有以下的傳說。聽說八瀨村人原本住在比叡山上，後來因為最澄（平安時代僧人，天台宗的開創者）進入才被逐出比叡山。而帶頭反抗的首領其實就是酒吞童子（註）。酒吞童子原本住在八瀨的山洞裡，後來逃到大江山，並在那裡被擊敗。這就是傳說中的故事。

這個民間傳說實在非常有趣。於是我就想，說不定他們才是真正住在比叡山的繩文人民。因為在以前，八瀨當地幾乎無法從事農業活動，他們被允許進出比叡山砍柴，挑到京都販售以維持生計。他們該不會是碩果僅存的繩文人民，因而以童子裝束來顯示他們的驕傲吧。我想，如果能把這個畫成漫畫應該會很有趣吧（笑）。

宮崎　所謂的繩文人民是有很多時間的，總覺得他們應該很講究化妝，而且頭髮也梳得非常整齊漂亮才對……。

梅原　沒有沒有，是披散著頭髮。而且蝦夷人也是披散著頭髮。不過他們會化妝打扮。他們覺得頭髮本來就不該修剪，所以才不梳什麼髮髻。

宮崎　沒有挽髮髻嗎？

網野　養牛人家是童子裝束哦。所以即使已經長大成人還是被稱呼為「牛飼童」。在中世，童子裝束是有其獨特的意義。

梅原　沒錯，至少不是農民。

網野　說得淺白一點就是，八瀨童子是燒炭砍

柴的人群，不折不扣的山民。京都北郊聚集了許多這種集團。不過，由於早在繩文時代就盛行以物易物的交易方式，因此他們自給自足等等的說法應該是騙人的。人類首先求自己溫飽，然後才將剩餘的東西出售，我覺得這種看法是近代才形成的新人類觀。事實絕對不是那樣。

梅原　意思就是說，繩文人民有從事商業買賣囉。

網野　就像以前的黑曜石也是以交易為前提進行開採，鹽也一樣啊。

宮崎　貝塚裡的貝類，也是打從一開始就為了製干貝才採集堆疊的。

網野　市場應該也是從繩文時代就有了。

高坂　應該是設在靠海或靠河的地方吧。像我住的地方雖然距離海岸三十公里遠，但是卻能夠製鹽。就在河川底下。

網野　所以有製鹽囉。

高坂　對。有製作鹽的土器。

網野　啊，是製鹽土器吧。在極為內陸的地方也有製鹽土器出土。那好像是當時的人運過去的哦。

高坂　這樣啊。

宮崎　海鹽就藉由這樣的管道，不斷往內陸地區深入。

網野　好像有些就那樣被運往內陸了。所以，有時內陸也可以挖掘到古代的製鹽土器。不過，富山的話，自古以來就是海水深入到內陸的地區吧。

高坂　沒錯。所以那裡也發生過一向一揆的百姓揭竿反叛事件。

司儀　關於被逐出比叡山的人群變成酒吞童子的事情，不知是否可以把酒吞童子說成等於鬼？

梅原　是可以這樣說，不過，八瀨村人都不喜歡稱自己為鬼的子孫，因此都會將鬼字上面的那「一撇」故意省略不寫。

司儀　也就是說，沒有長角。

梅原　有的鬼的確沒有長角。

司儀　雖然大江町（位於京都府加佐郡。於二

〇〇六年被福知山市合併而不復存在）還在時尚未成立，不過聽說那裡好像有座鬼的博物館（日本鬼的交流博物館）。誠如您剛才所說，他們將鬼卡通化，不再只把鬼畫得猙獰可怕，而賦予鬼可愛討喜的一面。

宮崎　每次聽到這類的話，都會讓我覺得：我所居住的所澤果真是江戶的開拓村啊（笑）。雖然無跡可尋。由於那是江戶中期人工開墾而成的村莊，為了便於砍柴伐木而種植雜木林。當我明白櫟木行道樹也是當時種來當作防風林之後，就知道那裡不會有酒吞童子了（笑）。總之，那裡始終是一片蘆葦草原。

司儀　應該有吧。沒有嗎？

宮崎　可是，那裡正好位於關東平原的正中央……。

網野　平原的正中央應該沒有，不過以前的關東平原有著許多生長茂盛的蘆葦或茭白筍之類，是個舉目不見前方的地方哦。

宮崎　感覺好像風一吹整個就會翻倒過來似的……。

網野　平將門（註）躲藏在蘆葦之間，劃動著小船。在那種世界裡，說不定存在著不同於山鬼的東西，例如「妖怪」之類。

宮崎　當時的古江戶灣不知是什麼樣的風貌，這令我非常感興趣。

網野　那裡以前是個海水深入到內陸的水鄉。現在完全看不到海水的茨城縣三和町（今‧古河市），在戰國時代可以行駛戰船。

司儀　好像也有人主張說，被追趕到山上的人民是鬼或天狗，被追趕到河邊或海邊的人民則是河童。

梅原　被追趕到山上的人民是鬼，最早提出這個說法的人是柳田國男。他說：「山上有原住民。」然後，被排除在外的會變成鬼或天狗。

網野　這是柳田先生的初期說法吧。

梅原　沒錯。他在中途就改變說法了。

無法逃避的「禁忌」

網野 讓人聯想到山鬼的達達拉者都不是百姓，

而且，顯然是一群遭到歧視的人，就算他們不算是部落民，肯定也是和歧視問題有所關聯的集團。不過我想，年輕觀眾在電影院裡看到那座達達拉場時，可能完全不會想到這方面的事情。我曾經問過神奈川大學的學生們，為什麼電影裡會出現諸如蒙著面、身上裹著紗布之類各式各樣的人群，他們似乎完全不懂其中的意義。舉例來說，關於癩瘋病，現今的年輕世代和我們這個世代在認知上是截然不同的。因此即使看到那些人的模樣，也無法馬上聯想到。看得懂這種角色設定的人，根本不知道那是什麼樣的疾病。年輕人根本不知道這個世代在認知上是截然不同的。因此即使看到那些人的模樣，也就是所謂的內行人肯定會說「哇，很多事情都經過精心安排耶」。既有女性，又有白拍子帶頭，還有養牛人、非人、癩瘋病患，光是這樣的安排就已經很不容易，更何況場景還設定在達達拉場，若是內行人當然會心知肚明，知道導演考慮得相當周詳。但是，當一無所知的外行人看到畫面時，又是作何感想呢？請問宮崎先生，您是基於什麼樣的考量而作出那種設定

呢？當您看到大家的反應時又有何發現呢？

宮崎 因為我覺得我不能去逃避。因此，即使知道大部分的人可能都無法了解，但我相信其中必定也有反應非常敏感的人。當然，觀眾的反應如果太過敏感，說不定會捲入問題的漩渦當中。比方說，有人應該對天皇的字條送到達達拉場的畫面有反應。還有，裝有擴音器的車子眼看就要停在玄關前的畫面，假如將這些全部都刪除，只做一些象徵性的東西的話，整部電影不就太無趣了嗎。因此，這部電影雖然預計在美國公開上映，有些東西我卻不知該如何翻

梅原 如果是美國，翻成EMPERROR不就行了嗎？

宮崎 還有非人、養牛人、白拍子，即使跟他們說，他們應該也完全不懂吧。

網野 當然不懂。現在的年輕人對於這些東西的理解程度，應該跟美國人差不多吧。我看是一半以上的觀眾都……

梅原 在關東和在關西，差別很大。

宮崎 完全不一樣。

128

『魔法公主』（1997）

梅原　在關西，即使是小孩子也多少看得懂一些。

網野　像我任教的神奈川大學的學生，即使跟他們講「同和問題」（註），他們也都聽不懂。甚至還有人以為是「童話問題」。

梅原　只要是描寫日本的社會，這類問題就絕對無法避免。

網野　宮崎先生您對這方面的描寫可說非常地大膽，但不知年輕人是如何理解的。

宮崎　我原本就打算把主角設定為受到歧視的人類。可是，由於後來描寫得太過含蓄，以致年輕人根本不知道阿席達卡是被趕出村莊的。好像有很多人都理解成阿席達卡是出外冒險的。

網野　連那個「作祟」到最後也沒能解決。

宮崎　痣的顏色有變淡一些。因為我覺得現在的年輕人不會認同喜劇收場。因此與其讓主角的痣完全消失，還不如讓他帶著這不知何時還會復發的東西活下去，這樣反而更有真實感。

梅原　一種歧視的印記吧。

宮崎　嗯，沒錯。

梅原　日本的近代文學，若是將未解放部落、各種歧視問題排除的話，就幾乎沒什麼好說的了。因為有許多用文字美化現實的作家，都和這個問題有所關聯。這和當大家在講述歐洲的歷史時，無法避免提及猶太人的問題是一樣的。

他們都用某種形式肩負起歧視的重擔。因此我們必須承認，是這些人創造了近代日本文學。

宮崎　同時，假如我們不談全體人類和自然之間的糾葛的話，將無法探討人類本身的問題。當地球的海流問題、地殼變動有二千八百萬年的周期問題之類的資訊都能掌握時，我們就必須思考，我們要以什麼樣的視野高度去看世界。洋流方面，我們應該是處理不來了。其實我覺得，那是年輕人的工作才對。不過，我們人類長期以來對於自然採取改變、破壞、奪取的態度，想要讓日子過得幸福些。直到今日意識到人類做得太過分，才產生了許多的反省聲浪。但是，

129

做得太過分裡面的「過分」二字，原本就是人類的存在本質中的問題吧。我們非得好好去面對不可。光拘泥於人類之間的問題是不行的。

梅原　那不容易啊。比起作家，宮崎先生所想的問題更複雜（笑）。

宮崎　所以我才對年輕人說，那是你們的工作……（笑）。

文學輸給漫畫了嗎!?

司儀　那麼，接下來放映的是，山獸神的頭部和『風之谷』王蟲的影像。（節錄自『風之谷』，王蟲與巨神兵對戰的畫面。接著是節錄自『魔法公主』，阿席達卡和小桑將山獸神的首級歸還山獸神的畫面。）

請各位觀賞這兩個象徵性的畫面。

宮崎　王蟲真命苦啊（笑）。

司儀　讓人印象非常深刻的畫面啊。

梅原　所謂的山獸神是什麼呢？

宮崎　這個嘛，是痛苦的折磨。代表的是「黑夜」。在黑夜裡巡行、培育森林。白天消失不見，化身成棲息於森林裡的一種生物。長著鹿角，有著人面、鳥腳和山羊的身體，是胡亂畫出來的東西。

司儀　那王蟲該如何解釋比較好呢？

宮崎　太久了，我都忘了（笑）。因為我對將神佛形體化這件事還是有些戒慎恐懼，因此才把山獸神畫成階級非常低的神。我知道應該有階級稍微高一些的神，但因為只畫不出來，到最後只好把山獸神當作「森林之神」了。

司儀　接下來，話題將回到剛才所討論的漫畫和文學。跟是否擁有高深的知識無關，不論對象是幼兒或是語言不通的人，只要是作者想表達的東西，即使是「靈魂」之類難以詮釋的東西，也能用具體的形狀或動作來表現、傳達，這就是「漫畫」，對吧。不過，這樣說似乎有些草率。

宮崎　的確很草率（笑）。

司儀　身為司儀的我，膽敢做出這麼草率的提示，就是為了聽聽各位的意見。

梅原　我在小學階段看很多漫畫，但是上中學之後就幾乎不看了。然後，長大成人之後也很少看。我經常看的是橫山泰三和水木繁的作品，除此之外就很少閱讀其他人的作品，不過我對漫畫的觀念之所以改變，應該源於手塚先生說他想要把『吉爾格美斯』畫成漫畫的時候。當時我所知道的手塚先生的作品，僅限於『原子小金剛』，我覺得那是一部充滿健康的人道主義思想、科學文明禮讚思想的作品，因此不大明白手塚先生為何會對『吉爾格美斯』感興趣。

後來手塚先生過世，我受託撰寫追悼文，於是便試著閱讀手塚先生的全集。然後我才明白，無論是身為作家或日本人，手塚先生都是一個很有哲學想法的人。像尼采的永劫回歸的思想就出現在『火之鳥』之類的作品裡。而且，裡面的對話都充滿哲理。所以，我對於沒看過手塚先生的漫畫，而被手塚先生的風貌和『原子小金剛』所欺騙，以致從沒和手塚先生對話

過一事感到十分後悔。

而且，仔細想想，若說能以日本的藝術風靡全世界的，畢竟還是黑澤明的電影和手塚治虫的漫畫啊。這是我們無法否定的。在藝術的領域裡還有其他方面能夠擁有如此強勁的力道嗎？至少在文學和繪畫的範疇裡是沒有的。由此可知，我們能夠稱霸世界的，僅限於電影和漫畫的領域。所以我深深覺得，我們必須重新去看待漫畫這個東西才行。然後，我最近看了夏目房之介先生的作品。

司儀　是關於「漫畫的文法」的書嗎？

梅原　是的。他好像是漱石（夏目漱石）的孫子，寫作手法和漱石的『文學論』非常相似，令我非常訝異。不過，種類從文學類變成漫畫類就是了。他從被認為是沒有文法的漫畫裡找出文法，然後，非常有邏輯地說明漫畫。漱石的才能，原來是以那樣的方式傳給孫子了。我好開心。

不過，有兩位少女漫畫家因為看了我的書而畫出暢銷漫畫。那就是描寫聖德太子的山岸涼子小姐和池

田理代子小姐。他們兩個都承認是以我的書為範本。

有一次鶴見俊輔先生在介紹我的時候說：梅原為漫畫帶來影響，所以是個偉大的哲學家。我聽了好感動，心想原來有人對我有此評價。雖然我不大了解少女漫畫，但是在讀了夏目先生的書之後，才明白表現出人類心理層面的，其實是少女漫畫。而且是以獨特的分隔方式來表現。大家都說日本的私小說擅長描述人類的心理層面，但是少女漫畫家居然可以用那樣的方式來表現技法，實在令人驚訝。所以說，我們必須重新看待動畫、漫畫這種東西才行。

在我那個世代通常是小時候才看漫畫，但是現在五十歲以下的人，是無論年紀多大都會看漫畫的世代啊。而且，日本的漫畫是最發達的。夏目先生是這麼說的。他還說，漫畫是世界觀的表現，是教育的場所。而今天聽了宮崎先生這番談話的感想就是，這個人看了各式各樣的書，思考著各式各樣的事情。所以今後我必須重新審視將這些東西一一表現出來的漫畫才行。我是這麼想的。

此外還有一件事，根據宮崎先生的說法，有的漫畫會從其他生物如何看待人類這個觀點著手，我認為那是必要的。出現那種漫畫家就意味著，漫畫已臻成熟，或者可以說它已經跑在小說的前頭。

司儀 網野先生，您認為這種視覺的東西和您本身的研究、接觸點是在什麼地方呢？您本身也出版繪本。

網野 觀賞過『魔法公主』之後，我受到許多刺激，而且我以前覺得白土三平的作品非常有趣，所以也受到了那種漫畫的刺激。不過，由於我本身從事的是實證性的工作……

梅原 歷史之類的東西應該不能那樣吧。不過我覺得，也不見得都那麼實事求是就是了。

網野 我在參與繪本『河原にできた中世の町（在河灘形成的中世都市）』（岩波書店，一九八八年）的製作時也一樣，藉由和自己完全不同領域的畫家修司先生之間的討論過程，彼此反覆思考琢磨，當時的我覺得我們應該是進而產生某種程度的共鳴。當時的我覺得我們應該是

建立了良好的合作關係。而由於那是繪本，說不定得花上五、六年或更長的時間。我們一邊喝著酒一邊不斷討論，我說「絕對做不到」，編輯卻說「做做看吧」，結果那本書就在不知不覺中完成了。假如那樣的合作關係也能擴及到其他領域，例如漫畫世界的話，肯定會很幸福。

漫畫家必須留意的地方

小說家被要求的地方

司儀　今天雖然沒有科學家或企業人士在場，但是科學家似乎走在漫畫家的想像前面，因為無論是無性繁殖、人體的冷凍保存或ＤＮＡ重組等，超乎手塚先生所想像的事情都經由科學家建立假設，並且一個個付諸實現。如此一來，當科幻作家所創作的故事在市場銷售時，將會發生故事內容都已獲得實現的情況。生在這樣的時代，漫畫家必須走在更前面，否則就會失去先機。

言歸正傳，萬物有靈論（animism）和動畫（animation）這兩個英文單字的語源是一樣的。

梅原　這樣啊。真有趣。

司儀　梅原先生您剛才說，保護共存於森林中的豐富多樣的生命，是二十一世紀的思想，對吧。而我覺得，把那種深遠的思想繪製成動畫，希望孩子們能夠盡早了解的，應該就是動畫電影吧。關於這方面，不知宮崎先生有何看法？

宮崎　這個嘛，我通常不大去想理論的事。因為受限於技術水準的問題，要製作一部稱得上是萬物有靈論的動畫非常不容易。我從小就是個沉浸在漫畫世界的人。到了現在我才發覺，當我想以漫畫的方式去切割世界時，很容易失去普遍性。也就是說，由於我可以讓時間和空間無止盡地變形，所以就會逐漸看不到現實世界。由於漫畫在描寫時，傾向將部分的感覺或心理過度放大，所以我們有必要讓習慣於閱讀這種漫畫的眼睛，回歸到有限的時間或空間來進行調整，我覺得今日的漫畫已經來到了這個境地。

梅原　可是，那正是漫畫的優點啊。不受限於時間和空間，那種想像力是……。

宮崎　我覺得那是建立在危險的平衡之上。

梅原　相反地，文學、尤其是私小說則被時間或空間所侷限。今日的日本文學已經失去了朝氣。來到了若不設法稍微擴大範圍將無法描述這個世界的時期。因此，漫畫家需要留意的地方，和小說家被要求的地方是相反的。

司儀　我也是這麼覺得。

宮崎　在製作實景拍攝的電影時，已經有人使用動畫或漫畫的手法來拍攝。如此一來，當我們在截取現實世界的片斷，再藉由蒙太奇手法加以拼湊時，就可以自由自在地伸展作為基底的空間，當我們可以藉由繪畫來做改變時，每個人便都可以成為表現者了。

梅原　假如缺乏那種意識的話，的確容易往空想的世界擴散，但是只要具備那種意識，並以時空為主軸自由創作，肯定能成就一部漫畫佳作。可是，文學就有點行不通了。因為它不像漫畫那樣，可以自由變

形。正因為漫畫有這樣的優點，所以我認為它是表現這個時代的最佳藝術。

司儀　我想，身為表現者的宮崎先生無論再怎麼畫，還是會有感覺不足的地方，不過在『魔法公主』裡，半透明的山獸神和朝陽重疊在一起而緩緩移動的畫面，孩子們看了一定會覺得很真實，以為世上真有山獸神這種生物。真的是逼真又有震撼力。對此，宮崎先生抱持著相對的危機感，對吧。

梅原　這點我非常明白。

司儀　也就是所謂的虛擬現實，對吧。

高坂　在我們那個世代，看漫畫好像是一種罪惡，而且也很少看電視。但是，宮崎先生的『魔法公主』讓人覺得「真是厲害」，而且看得好感動。但若真要細思到底哪裡感動了，我想應該還是一種直覺吧，一種不同於文學、一下子就能接受的感覺。那底部好像潛藏著深奧思想般的東西，讓人想要迅速鑽進去……。這種漫畫是大家從來沒有看過的，當然會讚嘆：真是厲害。事實上，我兒子說他想要成為漫畫

134

家，目前正在相關的專門學校就讀呢。我一直覺得「那是件蠢事」，可是看了宮崎先生的漫畫之後，不禁覺得「以前的想法好像有點不對」。總覺得漫畫裡面似乎蘊含著更加深奧的東西。

宮崎　不，沒這回事。不過，基本上我們算是靠手藝吃飯的師傅，每天往返於職場和住家之間，在桌子前面埋頭畫畫。而梅原先生和網野先生的工作，就在不知不覺間影響了我們的深層意識……我們就那樣一面從許多地方得到靈感，一面無可如何地走到了想要好好審視我們的歷史和過往的境地。

司儀　總覺得您是有感於技術太過進步、太容易表現出色，因而抱持著一種危機感。

宮崎　不、不是這樣的。我是覺得它還沒有被表現出來。不過這和如何將整個世界內化成自己的東西有關就是了。

梅原　會想到這種事情的人，是真正的藝術家。

司儀　當那個理想被實現時，世界會變成怎樣呢？

宮崎　掉進假想與現實的縫隙之間的人們會增多，進而形成一種病理現象吧。世界觀將因而無法廣闊且深入。隨著資訊的日益增加，人們將逐漸失去專注做一件事的力量。因此，電腦影像雖然能夠支撐人類的經濟成長到某個時期，但沒多久便會變成只是固定的馬賽克圖案。電玩遊戲已經顯露出這樣的傾向，動畫或漫畫也是早就已經變成這樣。

司儀　有變成這樣嗎？

宮崎　是的。因此，今後的動畫將是如何運用那些馬賽克去捕捉世界的作業。所以，諸如替動畫說話、要提高動畫的地位、替漫畫爭取更好的評價等事情，我都不想做。因為我對這些都不在意。但是，我不想聽到「你在做什麼啊」的批評。因為我覺得那件事對我來說才重要。

梅原　將想要表現的東西一一表現出來。因為有時候即使想表現，也很難找到正確的表現方法，對吧。但這也沒關係。我還有好多東西想寫，如果不

寫出來的話，恐怕會化為怨靈留連人世。因此我要趁著還活著的時候，盡早把它寫出來，這樣應該就夠了吧。

網野　我也一樣（笑）。

宮崎　做出結論了。

司儀　多虧各位才能有如此歡樂的對談。感謝各位花這麼長的時間。

（『木野評論　臨時增刊　文學為何輸給漫畫!?』京都精華大學情報館　一九九八年十一月二十五日發行）

梅原猛（UMEHARA TAKESHI）
一九二五年，出生於宮城縣。哲學家。京都大學文學部哲學科畢業。歷任立命館大學教授、京都市立藝術大學校長等，並於一九八七年就任國際日本文化研究中心首任所長。現為該中心顧問。以『被隱藏的十字架　法隆寺論』獲每日出版文化賞，『水底之歌　柿本人麿論』獲大佛次郎賞。一九九九年，獲頒文

化勳章。一九八九年的戲曲著作『日本武尊』由市川猿之助扮演主角演出超級歌舞伎。著作有『吉爾格美斯』（GLIGAMESH・新潮社）、『聖德太子』（小學館）、『海人與天皇』（朝日出版社）、『梅原猛著作集』（全二十卷，小學館）、『歡喜的圓空』（新潮社）、『神與怨靈　照著心中所想』（文藝春秋）等多部。

高坂制立（KOUSAKA SEIRYU）
一九四〇年，出生於富山縣。富山縣光德寺第十九代住持。天然藍染染色家。受到於一九四五年左右疏散至該寺的棟方志功的影響，而於一九六五年左右開始致力於民藝運動。曾任日本民藝協會常任理事、礪波民藝協會會長、日本天然藍染文化協會理事、金澤美術工藝大學兼任講師等。二〇〇五年歿。

牧野圭一（MAKINO KEIICHI）
一九三七年，出生於愛知縣。漫畫家。京都國際漫畫博物館國際漫畫研究中心長。京都精華大學榮譽教授。愛知縣立時習館高等學校畢業後，曾任職於日

136

『魔法公主』（1997）

本電視台、博報堂，後成立牧野製片。一九七六年接受讀賣新聞社委託，連載政治漫畫。曾任京都精華大學漫畫學部長，後轉任現職。著作有『「感覺的」漫畫論』（日本放送出版協會）、『請多多閱讀漫畫』（與養老孟司合著，晃洋書房）、『視覺與漫畫表現』（與上島豐合著，臨川書房）等。

註解：

1. 三內丸山／位於青森市西南，是日本規模最大的繩文村落古蹟，據推定已有4000～5500年的歷史。

2. 里山／指緊鄰聚落、小村莊的山林，是田地和林地相間隔的一種土地利用方式，田地種植穀物，林地則有採收山菜、撿拾木材、製造肥料等用處，是與人類關係相當深厚的森林。因此，亦指自然和人類共生共存所形成的生態系。衍生而出的里山文化是日本人崇敬自然、與自然共生的理想生活型態。

3. 八瀬童子／位於京都市左京區，臨比叡山西麓的高野川溪谷，這裡的村人自古即自稱為八瀬童子，奉祀朝廷重要儀式。

4. 酒吞童子／亦作酒癲或酒天童子，為「日本三大惡妖怪」之一，是鬼怪的頭目，有著一張紅臉，長著五根大角和十五個眼睛，頭髮短而凌亂，身高六尺以上。

5. 平將門／903～940年，平安時代中期的武將，發動平將門之亂，後被斬首。

6. 同和問題／指同和地區部落民受到歧視所引發的種種問題。同和地區是指因歷史或社會的因素阻礙，使得當地居民的生活環境無法安定向上的地區。

回首青春的歲月

給無力展開生命的孩子們

從小，我心裡就有個疑問：我的出生，是不是個錯誤？

因為小時候曾經病到差點沒命的我，只要聽到父母親說：「真的是好辛苦啊」，便會不安得無地自容，覺得自己真是帶給父母「天大的麻煩」。因此，我並沒有所謂「令人懷念的童年時代」。

孩提時代，我是兄弟姐妹當中最聽話懂事的一個，也以「好孩子」之姿渡過童年。但是到了某個時期，當我察覺我只是在配合著大人或父母時，那種屈辱感讓我難過得幾乎想要放聲大叫。因此，我雖然記得初次見到的蟬的單眼有多漂亮，也記得螯蝦那呈現剪刀形狀的大螯有多感人，但是關於自己與他人互動時的模樣，卻早已從記憶裡消失。

在朋友同儕之中，我應該算是頗為開朗的人。但是在內心深處，卻存在著一個充滿極度惶恐與恐懼的自己。

而手塚治虫的漫畫的出現，讓我那自我意識的脆弱部分得以獲得支撐。當時的我覺得，這個人應該詳知許多世界的秘密。

我想，能適時地讀到手塚老師的漫畫『新寶島』且受到最大震撼的世代，應該就是當時才六、七歲的我們吧。若非如此，那動畫界出生於昭和十六、七年的導演特別多的情況，又該做何解釋呢

（笑）？

　　　　＊

從前，對於孩子們來說，要怎麼把「尪仔標」給騙到手，才是最重要的事情（笑）。

我並非因為懷舊才說出這句話。因為比起在學校拿到優等的孩子，擅於捕捉鬼蜻蜓的人更加受到孩子們的尊敬。至於像我這種因自我意識過剩而畏畏縮縮、除了畫漫畫之外沒有其他才能的人，在那夾縫之間，其實也保有自己的天地。

孩子們是精力的集合物，放任不管的話其惡劣程度也頗為驚人。而即使已經編入大人的世界當中，獨立的「小鬼頭世界」也依然存在。

只是，這一切全都遭到破壞了。

孩子們覺得電視裡的世界比起現實世界有魅力多了，因此他們在轉瞬之間就能變身成為『超人力霸王』（即『鹹蛋超人』）了。而對於超人力霸王世代的人來說，超人力霸王是全世界最棒的了

（笑）。

而這一點，一直延續到當今的孩子們身上。

另一方面，圍繞於孩子們的價值觀大幅地減少了。因為不只是文部省（即教育部），社會全體都被

139

「計算得失」的單一價值觀給侷限住了。

現在的孩子們又沒做什麼壞事，為何被迫遊走在如此了無生趣的世界呢？

目前佔據在我的腦子裡的，盡是「身為大人，應該要怎麼做才好？」的想法。

 *

若問孩子為何會拿刀傷人？原因就出在他們無力展開生命。應該展開的時期已經到來，現實裡卻不知所措。他們因為找不到讓自己「做自己」的方法，所以才會傷害自己或攻擊他人。以病理現象來說，這已經到了病入膏肓的地步了。

因此，在談到是非善惡之前，得先讓他們學會如何朝氣勃勃地活著才行。

雖然只是癡心妄想，但我想找個相當於三所小學面積的地方，把它弄成一個實驗場。那裡的幼稚園裡不教寫字，大人們集結一切知識，創造一個讓大家喜歡到不想回家的地方。在這裡，不給孩子們看『龍貓』之類的錄影帶（笑）。

小學也是，我想創造一個好玩得不得了的學校。二年級學什麼九九乘法表。小學時代就算什麼都不唸，到了國中時若是真的有心想讀，馬上就能追回來。

也要確實讓孩子們對於自己黑暗的一面有所認知。必須讓他們學習吵架、打架。還得讓他們品嚐屈辱的滋味才行。

請讓我做十年的實驗，如果順利的話，再推廣至全日本。

看了三次的電影

我的高中時代真的很難熬。每天早上，當我走過轉角看到學校時，都會失望地想著：唉，學校怎麼沒被燒掉（笑）。對當時的我來說，成為漫畫家是條逃避的道路。

然而，縱使我畫過不少漫畫式塗鴉，但我根本不會畫。我雖然喜歡手塚治虫的作品，但卻不曾臨摹過他的漫畫。因為母親曾告訴我：「模仿別人是最差勁的事。」所以，我也不會畫『原子小金剛』（笑）。

那時我看了很多電影。當我跑去看日本第一部動畫電影『白蛇傳』（藪下泰司導演，一九五八年）時，也不是歡天喜地地跑去看，純粹是殺時間罷了。結果，我卻迷上了這部電影（笑）。

當時讓我大感震驚的，與其說是電影的出色，倒不如說是「自己竟然變得如此貧乏」的省悟。電影裡的人物們拚了命地活著，而我卻因升學考試而過著如此乏味的生活，這樣好嗎？由於那時的我已

總之，是該從根本改變觀念的時候了。而若要說我在其中能夠擔任什麼角色的話，雖然並非易事，但我打算試著寫出一篇有關孩子沒辦法出發、無力展開生命的故事。我構想著要做出一部作品，讓尋不著展開方法的孩子們，不展翅高飛時，如何歷盡千辛萬苦的故事。我構想著要做出一部作品，讓尋不著展開方法的孩子們，能夠覺得這是他們自己的故事。

經變得會反抗父母，總是忍不住會想：我們為何要如此仇視彼此呢？種種的傷感就那麼傾瀉而出。

雖然分析也無濟於事，不過小孩一旦到了十八歲左右，大多會不屑地斜眼看待這個世界。自以為世界大概就是那麼一回事，但其實卻不然。

看到大剌剌的愛情劇，我不得不承認我喜歡直截了當勝過拐彎抹角。也不得不承認，自己想畫的其實是這樣的東西。

由於考試實在讓人痛苦難受，我在後來的兩天又跑去看，連續看了三天。我生平也只有那個時期會反覆看同一部電影。可是，當我考上大學，再跑去看那部電影時，看到的就盡是缺點了。不過，由於它一開始給我的印象是那麼地清晰深刻，所以當時的我就想，我必須以這個為方向，創作出完整的東西才行。

電影這種東西的作品價值，並非存在於真空之中。它的意義會隨著觀賞的人，以及觀賞的人的狀況而有所改變。那是一部電影所擁有的行星。至於雙方會在什麼樣的瞬間相遇？就要看觀眾自己的運氣了。

工作中，把腳翹到桌子上……

配合父母或師長的想法而將自己變形的感受，在進入大學之後便整個釋放出來了。那是因為高中

時代的我一直緊閉著那個蓋子的緣故。

大學四年當中，我雖然就讀於經濟學科，但我根本沒在唸經濟（笑）。不過，就學習繪畫的時間而言，我想是頗有成效的。

想畫動物我就到動物園去，然後花上很長的時間素描。不過，當想到自己的畫是否因此而有進步時，卻又毫無自信。

我也畫漫畫，還被大家說：「跟手塚治虫畫的好像」，這點真的讓我很難過。我已經提醒自己千萬不要模仿，無奈努力畫出來的東西還是很像……。我也嘗試過諸如把自己存放在衣櫥裡的畫作全部燒毀之類的「儀式」，但那些行為根本毫無意義。我又開始畫一樣的東西（笑）。

結果，我下了「我不適合畫漫畫」的結論，再加上我對動畫有點興趣，便進了東映動畫。但是即使成了動畫繪製者，我依然不想像齒輪一樣不停的工作，便強迫自己過著一到下午五點就下班的生活。有時我逼迫自己至少要看一些對自己有益的書，有時則是無所事事地待在租屋裡。一邊畫著動畫，一邊不肯死心地尋找成為漫畫家的機會，絕對不想被扼殺。那時的我非常自大。上班時間我會把腳翹在桌上，刻意引來怒罵。但其實那並非我自然的動作，而是刻意做出來的。

<center>*</center>

不久之後，我還當上了小型企業工會組織裡的書記長。那時的我真的是傷透了腦筋。因為必須背負責任才行。不久前還是個剛從學校畢業的年輕小夥子，才拜託人家給我工作，轉眼間竟變成非得和

對方吵架不可（笑）。每天都得面對自己的弱點，因而受到諸多磨練。

我就是在那個工會裡認識高畑勳先生的。他很聰明，也比起現在帥氣多了，帥到連慵懶頹廢的地方都可視為優點（笑）。認識他，是我當上動畫繪製者的第一大事。

走向比『魔法公主』更遙遠的地方

在進入東映動畫約一年後，我遇見了『冰雪女王』（Lev Atamanov導演，一九五七年）這部俄羅斯的動畫電影。在偶然的情況下看的這部片，猶如當頭棒喝。就是那個時候，我開始覺得做動畫是一份很棒的工作。

工作時，我就讓那部電影的原聲錄音帶一直轉動。聽了好一陣子後，我有辦法將所有的畫面全都回憶起來。我明明只看過那麼一次，也不懂俄文，但台詞的意思卻透過音樂傳入心中。

對我來說，這是第二個原點。只是，我們所做的東西和那部作品之間有著太多的隔閡。但是要怎麼做才能跟得上呢？實在令人找不著頭緒。

等到下一份工作時，我不顧一切地投注熱情在工作上。但是在完成最後剪接時，我一想到這代表再也沒有補救的機會了，不禁沒出息地哭了。

原先我以為，自己想表現的東西與自己能力之間的差距可以用想法來彌補，但最後不得不承認，

沒有下苦工努力學習果然是不行的。這件事讓我徹底領悟到，除非痛下決心磨練自己，否則將無法表現出自己的想法。

我覺得我就是從這之後有了改變的。無論如何，我就是用盡全力投球，不論再無趣的工作都會有所發現，多少都會前進。不這樣的話，一旦真正面對重大工作時，力量是發揮不出來的。

*

我們是在跑接力賽，是從他人手中接下棒子。那個人也許是手塚治虫先生，也說不定是『白蛇傳』或『冰雪女王』。可是，這不是原封不動傳給下一棒就好，而是要讓它通過自己的身體才能傳給下一位接棒者。我想所謂的通俗文化，大概就是這樣的東西吧。

『魔法公主』是我最後一次以動畫導演的身分執行的工作。我已經沒辦法待在第一現場繪圖。因為已經沒那種體力了。如此一來，我就只能以其他不勉強自己的方式來做。不過，我不希望因為自己沒辦法繪圖，就放任自己的水準降低。反而會覺得，正因為自己沒辦法畫了，所以希望往後的水準能夠有所提升，不是嗎？

對我來說，最大的問題就在於：接下來要製作什麼樣的作品。只要能付諸實現，相信必定能夠走向比『魔法公主』更遙遠的地方。

（『赤旗新聞　週日版』一九九八年四月五日、十二日、十九日、二十六日）

至少要有一人嶄露頭角！與有志成為導演的年輕人暢談「導演論」

立志成為導演的人務必要有「健康的野心」

Animage（以下ＡＭ）　首先想請教的是，您舉行這次講座的動機為何？

宮崎　傳授「導演」這件事，本來就是相當困難的事情。可是我認為，「才能」的種子既然已經在那裡，首要之務當然就是幫它澆水。募集要項上也有寫到，我希望他們之中至少要有一人能夠發芽長成動畫導演。

ＡＭ　關於「動畫導演講座」中所採用的授課內容，預計將以何種形式呈現呢？

宮崎　我完全無意要發表正式的導演論。不過我想，這堂課必定會跟一直以來的「學校」有所不同（笑）。若以我的方式來做，我想，就是讓大家彼此碰撞了。因此我打算以較為強硬的態度來說明「我所認為的導演應該是如何如何」。不過，我會以實務演練為主來進行課程安排。我並不想當學校的老師。我雖然想發掘新的人才，但是對於尋找與我有相似才華的人這件事卻絲毫沒有興趣。因為打從好久以前我就察覺到，這樣的行為是很愚蠢。所以，試著尋找新的人才、找到之後說不定可以給予幫助、也或許根本沒有這樣的人，這就是我的想法。

AM　募集要項的插畫裡所寫的「至少要有一人嶄露頭角」這句話，是宮崎導演的肺腑之言嗎？

宮崎　與其說是肺腑之言，倒不如說在實際層面上，我們根本不知道哪種人才適合當動畫導演。因為導演工作的最大問題在於，對於自己是否適合或有才能這件事很難去判定。若只看人的話，不論是押井守先生或是庵野秀明先生、高畑勳先生，全都是不同類型的人。唯一能確定的，就是上述這些人都擁有強烈的自我意識（笑）。但是，若說光靠強烈的自我意識就適合當導演，其實也不盡然。這確實是必要條件之一，但問題是沒人知道必要的充分條件究竟是什麼啊。不過話說回來，我還是希望大家能帶著「健康的野心」前來，像是二十一世紀就是要活得像自己、表現自我、帶給他人歡樂，以及也想掙點錢的野心。

AM　健康的野心。

宮崎　沒野心是成不了事的。如果不去想著要怎麼放大自己的影響力、表現能力的話，是不行的。因為社會上有太多那種認為只要做好自己份內的工作就好了的人。所以要有野心，比方說會去想一旦自己當上總編輯，要把雜誌編成什麼樣之類。雖然當上總編輯之後若是只想玩弄權力的話會挺麻煩的，但若是為了做出自己理想中的雜誌而想要掌握權力的話，這樣的野心就絕非壞事。有時讓自己暴跳如雷也是必要的。所謂的導演，基本上就是在畫面完成時，可能會被人大罵「混蛋！」的職業。真的是這樣。所以講得極端一點，若是缺乏「拍好這部電影之後世界說不定會有所改變」這類鬼迷心竅的想法是不行的。不受他人褒貶的工作做起來是很輕鬆沒錯，而且也的確有這種輕鬆的工作。動畫

的世界裡應該也有不少這類的工作才對。不過，這裡所說的工作並非如此。

AM　宮崎導演，讓您在這個時期會有這種想法，應該是有什麼原因吧？

宮崎　身為指導者的我們其實都是五十幾歲的人。舉行第一次講座的高畑先生也是一樣。學生和指導者之間的年齡差距非常大不是嗎？但本來不該這樣，應該是年齡上更為接近的人，來教導這些比自己還年輕的工作人員才對啊。在傾囊相授中，也儲備了日後工作時所需的戰力。或是當我們想製作一部電影時，參與者並非只有自己一人，而是必須透過更多的連結來完成作業。我認為這種「增加同伴」的企圖心，也是一種健康的野心。我希望藉由這種方法，盡可能地將自己所想的東西擴大至製作團隊當中。

　　然而，最近越來越少人在做這樣的努力了。就我所知的範圍，人際關係是一代比一代更加瓦解。因此，動畫製作的現場也變得更加辛苦累人。這種情況應該不只發生在我的周遭，而是全日本都有。

　　所以我認為，我們有必要重新思考隨波逐流的那種做法。

即使只是雛形也必須保有對自己而言最重要的世界

AM　所以說，擁有自己所希望表現的世界，是您對於實際來此上課的學生們的期望，是嗎？

宮崎　如果不把自己想表現的東西給帶來的話，不就沒什麼話好說了嗎？不過就現在這個階段來

說，只要有自己想呈現的東西就好，即使還沒有明確的形體也無所謂。因為我要的不是已經完成的故事，也不是要幫忙做什麼。所以我在募集選項的海報上寫了「想要影像化的想像片斷」。這個片斷，雖然極可能是花上幾十年都無法影像化的碎片，但應該能從中知道點什麼。即使是很粗糙的東西也沒關係。就算是到處看得到「愚蠢」、「失敗」的片斷，但基本上似乎做出了些什麼東西的人，日後就會做出有意思的東西來。而就算帶來的是一些看似完整的東西，但如果給人「無趣、不好玩」的印象，那麼，最終還是無法做出有趣的東西。導演就是這樣的工作，很一目瞭然。

ＡＭ　如果宮崎導演在學生當中找到了「就是這位」，也就是您所期盼的人才，您會怎麼做呢？

宮崎　不知道。不過，我希望在上課期間可以找到答案。若是還不知道的話，說不定我會多上幾堂課。雖然也可能會為他介紹工作，但有句話我要先說在前頭，那就是別以為在課程中受到肯定，就可以在現實世界中馬上找到工作。因為導演的基本磨練，才要正式展開而已。因此這次的課程中，不會只有我唱獨角戲，我預計邀請吉卜力的工作人員，以及其他形形色色的人來當講師。

不過，即使來我這裡上課，也不見得能夠增進動畫方面的知識。如果有人是基於來這裡可以聽到關於動畫的趣事，或是可以觀賞各種影片才報名前來的話，那就沒什麼好說的了。因為只要踏出這裡一步，這類資訊外頭要多少就有多少。因為來這裡的重點並不在於成為評論家，而在於學習那些即使進入職場也學不到的東西。

在充斥著連環漫畫的世間，需要什麼樣的導演呢？

AM　您之所以想要尋找新的人才，是因為現今的動畫界缺少了什麼嗎？

宮崎　原本電影這種東西在決定一個鏡頭時，就必須涵蓋三、四個意義才行，否則將無法成為一部緊湊的電影。而不可思議的是，就算只看錄影帶的畫面，也能看出這部電影是屬於A級還是B級。那種光是拍臉蛋、出現的盡是跑龍套演員的電影，不管主角如何耍帥裝酷、開口說話的演員是怎樣的帥哥美女，也馬上知道是部B級電影，對吧。

AM　說得沒錯（笑）。

宮崎　那是因為電影的畫面是騙不了人的。日本的電影之所以無趣，就是因為畫面缺乏多樣的意義。我覺得那是由於日本整體文化已經越來越被連環漫畫侵蝕的緣故。連環漫畫的方法論，和蒙太奇理論（Montage）中最離譜的部分有幾分相似。二十世紀初拍攝『波坦金戰艦』（Bronenosets Potyomkin／Battleship Potemkin，一九二五年）的俄國導演艾森斯坦（Serguei M. Eisenstein）將自己的作品理論化，創造了蒙太奇理論，也就是透過鏡頭的剪輯方式，讓原本只是單調排列的鏡頭衍生出更多的意義。但蒙太奇理論其實是個很無趣的理論，照著這個理論做出的電影，我認為是最差勁的電影（笑）。

AM　因為它是二次元的關係嗎？

宮崎　不，不是的。因為我覺得，電影的各個部分都是用來說明、傳達某些訊息的零件。若是把

150

『魔法公主』（1997）

電影工作定義為「讓言語難以完整表達的混沌思想和深奧思想得以具體成形」的話，那麼電影的各個部分，對電影本身而言，都是重要的環節才對。即使只是一個鏡頭，也必須能夠確實表現出整部電影才行。當然，我也希望自己能夠拍出這種電影（笑）。

AM　原來如此……。

宮崎　光只是聽我說，應該不懂何謂「導演」吧（笑）。我自己也覺得，培養導演的學校是個很麻煩複雜的東西呢。

當今的日本文化之所以呈現不可思議的狀態，是因為漫畫成了現在的文化發訊端的緣故。漫畫不再是次文化，所有的一切都被連環漫畫染指了。腦子裡想著「自己要是有繪畫天分的話，就要去畫漫畫」的人，只因為不會畫畫這種理由，就轉而寫起小說來了；或是一個喜歡漫畫的人，就用漫畫的概念去創作音樂。我認為這樣是不行的。電影就要有電影本身不容動搖的空間、不容妥協的表現。當今的日本文化，全都變得淺薄及「漫畫化」，不論是剪接、角度、演員都像連環漫畫那樣膚淺單薄。

AM　您的意思是說，沒有人有創造一個穩固舞台的能力？

宮崎　應該說，大家不知道的東西太多了。我們在各方面都得多學一些，然後才能將這些知識活用到表現層次上面。想像力當然是最為重要的東西，但平時就應該對諸如風俗、歷史、建築之類的各種事物抱持關心才行。否則，是沒辦法執導的。

當然，也沒必要因為事情堆積如山就頭昏眼花。總之，先站在最前方的位置，好好鍛鍊自己對於

151

事物的看法就行了。不這樣做的話，就沒有辦法讓那些最重要的部分變成是自己的東西。結果，不管創作任何東西，都會變成是「在某個地方看過的電影」、「在某部漫畫看過的情節」。

　AM　最近這種東西非常多呢。

尋求一個能夠啟發他人又能受到啟發的地方

　宮崎　我還在摸索我們實際上要教些什麼。教學計畫表也非排出來不可啊（笑）。現在，我的確有許許多多的想法。對於那些認為自己說不定可以當導演或想當導演而來到這裡的人，他們到底對著什麼？又應該要從哪兒開始才好呢？還有，這些前來的人們，會帶給我們什麼樣的啟發？而聚集於此的同伴之間又會以何種方式相互啟發？不僅我們受到啟發，對方也受到啟發，然後這當中又會有什麼樣的感覺產生呢？如此令人緊張不安的高風險講座，將在這裡進行半年。因為一個禮拜只有一天，應該是不成問題吧。不過，我說不定會丟出課題就是了。

　AM　好像很好玩耶。

　宮崎　對於非思考不可的事，即使在手邊正做著其他事情的情況下，也能同時進行。只要是有自覺的思考，就算一天只有五分鐘也行。先試著花個五分鐘思考，然後再試著付諸行動。我個人以為，只要我們認為似乎會很有趣的事，就算我們沒有在思考，一旦我們任意行動，就會發現其實大腦早就

152

想好一切了。而這是因為大腦除了有意識的思考之外，也會進行無意識的思考。人對於已成定局的事情，是不會用語言去思考的。像是「我為什麼會喜歡上她呢？」這種事情，人是根本不會動腦去想的（笑），這種東西就算做出分析也是枉然的呀。所以，無論是這次募集要項上所寫的課題——「想要影像化的想像片斷」，或是其他東西都好。總之，我要大家把想表現的，以及覺得透過表現可以呈現美好的東西全都帶來。而且不可以是別人的東西。希望在這次的講座中能遇見許多重視這部分的人，也希望彼此可以有各式各樣的交流。

（『ROMAN ALBUM Animage Special 宮崎駿與庵野秀明』德間書店 一九九八年六月十日發行）

'98年9月開校
アニメーション映画の若き演出志望者よ 来たれ!!

第2期生募集のお知らせ

　'95年4月〜12月に開校された「東小金井村塾I」（塾頭／高畑勲）に続き、'98年9月より「東小金井村塾II」（塾頭／宮崎駿）を開校致します。希望者は募集要項を良く読み応募して下さい。

　　募集人員：10名

　　入塾資格：18歳以上26歳くらいまで。
　　　　　　　男女、国籍、学歴、偏差値、プロ、アマ問わず。但し、日常会話に支障のない日本語が話せること。

　　期　　間：'98年9月より'99年2月まで。
　　　　　　　毎週土曜午後3時より5時間。うち1時間は夕食（食事・飲み物支給）。

　　場　　所：アトリエ二馬力（7月完成予定）及びスタジオジブリ。

　　授業料：入学金なし、9万円（税込）。分割の場合は2か月ごとに3万円。

　　応募方法：①履歴書（写真添付）
　　　　　　　②作文・400字詰め原稿用紙2枚以内
　　　　　　　　テーマ「私が映像化したいイメージの断片」
　　　　　　　③上記イメージの絵を1点（サイズB4まで）。文字での補足説明は可。
　　　　　※作品の返却は致しません。返却希望の際は返信用封筒・切手を同封のこと。

　　募集締切：'98年5月31日（当日消印有効）

　　選考方法：書類選考の後、宮崎駿塾頭による個人面談を行い選考します。日時と場所は書類審査の通過者に追って連絡します。

主宰／二馬力・スタジオジブリ

為了讓人‧城市‧國土變得有活力

與中村良夫氏的對談

自然與人類之間的各種關聯

宮崎　和中村先生有關的那篇「恢復古河御所沼（茨城縣）」的報導，我已經看過了。荷蘭也有將填海地恢復原貌的做法，我想，日本也有許多地方都必須讓它恢復原貌才行。

中村　御所沼位於蘆葦遍布的渡良瀨川後方，是一片溼地，於昭和二十五年遭到填平。遺憾的是，年輕人甚至連沼澤的名字都沒聽過。御所沼是個公園，因此園藝造景的色彩相當強烈，土石大量被移動，土木工程無所不在。總共挖了八萬立方公尺的土。

宮崎　我的山中小屋所在的N縣，就在標高一千兩百公尺的水田界線上，那裡有一大片戰後以人工打造出來的水田，但有耳語流傳，說田裡產出的米就算

是新米也很難吃，就連種稻的當地人都把它賣掉，然後向農會購買更好吃的米回去。於是那塊水田就一直處於休耕的狀態。像這種地方，要是能讓它恢復成原野或是森林的話，就好了……。

中村　有不少這種地方呢。

宮崎　那邊原本是塊牧草區，在採炭興盛時期，村人心想只要等個二十年就可以砍來當坑木（支撐礦坑的木材），便從戰爭時期開始種植樹木，而變成今日落葉松和赤松的人造林風貌。由於這片樹林缺乏多樣的林相，哪天要是碰上降雪之類的災害，樹木肯定會倒成一片。到時候，就算我們信誓旦旦地主張「要多用心經營一下森林」，大概也只會讓辛苦栽種的老爺爺們氣壞了吧。即使是今日被視為有百害而無一益的落葉松，也能讓山坡地平穩堅固啊。雖然我覺得恢

復原狀比較好，但如果沒有深入考量村莊的歷史等背景的話，恐怕會行不通。

中村　那是花了很長一段時間才形成，已經變成風土的一部分了。比起純粹的自然，因為自然和人類之間的種種關聯所形成的風貌豐富又多樣，可說是一種財產啊。

宮崎　關於這方面，疏漏的地方實在是太多了。

因此就算站在反對那方，光是喊出「不要砍樹！」的口號就已經很費力，更何況國內的爭論雖然再過不久就會進入冷靜平息的時期，但是對於屆時要打造出何種風貌卻還不甚明確。例如考量的根據和基礎是什麼、隱含的思想又是什麼、是否帶有哲學意味等等，都還不明確。我拜讀了許多中村先生所寫的東西，我想，您想說的應該就是這些事情。

中村　是呀，到時候如果有像檢索之類的東西，讓我們瀏覽過去人類和自然之間所交織出來的各種樣貌的話，我想是很有參考價值的。其中我覺得，「里山」是個傑作，不過可惜的是，就現在的情況而言，

若欲將「里山」的一切冰封留存以維持現狀，將是一件很困難的事。

宮崎　以文化遺產的方式保存特定的範圍，這樣可以吧？

中村　那是無視經濟風險的做法。一部分可行，但大部分都會難以維持，水田的情況也是一樣。

宮崎　現在有很多人都希望留下雜木林，但雜木林並非停止砍伐一段時間就可以輕易恢復。是要以雜木林的方式保存？還是要照原本的樣子讓它形成森林？想清除無用之物的人和想讓它變成森林的人，平時還滿臉微笑地一同做著雜木林的清掃工作，但是只要一談起這個話題就經常拌嘴。雖說現在還算是開心的拌嘴，但是……。到底要創造何種景觀？目標若不再明確一點，恐怕到時候會連居民的意見都無法整合。

中村　別說居民的意見了，就連專家之間也都是意見分歧。也不想想普羅旺斯的不毛之地，原本因放牧山羊而破壞了古樸自然的遺跡，如今卻成了文化的

象徵。

無法和美意識、信仰切割

宮崎　說個玩笑話，我覺得想要保留雜木林或森林的時候，只要建個神社就好了。把神社建在那裡，讓人覺得：「這裡是神社的森林，沒辦法啊。」我想這樣應該多多少有些幫助……。

中村　這是論點之一。以往自然這個東西之所以受到保存，其背後帶著某種美的意識，而所謂的美意識，多多少少是由宗教意識作為後盾的吧。現在的我們過著非信神佛的生活，才使得美意識和宗教分開來。因此，現代人的美感才會這麼薄弱，不是嗎？

宮崎　「從這裡開始是那個世界的領域，所以要創造一個不受打擾的地方」，我認為這種想法在人類的思想當中理應是要有的，但往往只要無法用語言做全盤解釋的，我們就會認為沒有道理。我家附近原本有條混濁不堪的河川，後來也慢慢改善了。市內有好幾條十幾公里長的河川，市民在各處成立了好幾支河川清理隊。結果，魚兒、螯蝦全都回來了。只是，生態學者無法容許外來品種的螯蝦再度重現。因為牠們被認定是入侵者。不過若以我來說，我會覺得螯蝦回來得好，至於倡言烏托邦主義的人們則說應該放些澤蟹進去才對。而把澤蟹當成食物的螯蝦，就該把牠捉起來殺光光。雖是半開玩笑的話，結果卻引來口角衝突。

在成了停車場的那塊小到不行的土地上，因為想讓土地可以再次恢復成森林，所以我們就從縣市政府那兒要來了免費的樹苗，結果卻不夠用。剛好九州那邊栽培橡樹的人家說「願意免費贈與」，於是這邊就回答說「那麼，請寄過來」，誰知就因為這樣而起了口角。說什麼「居然要把九州的基因給帶過來」。而雖然我回了一句：人類不也是混種的嗎？但這的確是個在平時就容易起衝突、有著深厚思想背景的問題。

中村　生態學的想法容易自科學的概念。把科學概念原封不動地套用在人類的行為上，這樣的判斷應該

是具有某種危險性才對吧。以前的納粹德國就是抱持著一種純血主義，才會說出「血統與土地的純粹」這種話來吧。那跟生態學似乎有著很大的關係。一位名叫赫克爾（Ernst Haeckel）的學者，於十九世紀時在德國發表了生態學的概念。這個概念在保育森林上發揮了極大的功效，但是在另一方面，專家卻因此而反對外來的植物。說實在的，我認為這種純粹主義是一種很危險的思想。

宮崎　這點十分有趣。提到生態學的時候，到底什麼是最值得推崇的呢？某個自治單位曾經以「水」為主題徵求影片，結果寄來的都是清澈的水的畫面。諸如四萬十川（位於日本高知線西部，長度約一九六公里，是著名的清流）、柿田川之類（位於日本靜岡縣，長度約一點二公里，是富含特有生態的河川），而且大家都盡量找乾淨清徹的地段拍攝。「水溝的四季」這類的作品付之闕如，根本沒有人拍攝流過自家門前的水溝。以我家附近的那條水溝來說，只要每天觀察，就會知道它每天的樣貌都不一樣。雖然

現在已經銳減許多，不過有一段時期小型蚊大量繁殖，羽化的時候水面上都是一同羽化的小型蚊。在那之前水質更髒，所以小型蚊根本無法存活。後來水質稍獲改善之後，才出現小型蚊大量繁殖的盛況。看著看著，我發現小型蚊要活下去也是很辛苦呢。因為都市化的緣故，水溝每天的水量變化都很激烈。只要下一點雨，水就會驟然增加，把小型蚊全部沖走。等到水量減少之後，幼蟲才終於安穩地住了下來。我當初是在心裡想著，真希望至少有一個人能幫這些堅強勇敢地在水溝裡生活的小型蚊拍攝影片，然後寄給我們。因為小型蚊的命運就等同於我們的命運。如果無法認同這點的話，勢必也將無法認同人類本身⋯⋯

中村　御所沼復原的時候，讓我感觸良深。御所沼裡本來就有條小溪流過，它的濕地風貌才得以保留至今。現在那條小溪還在，卻因水道實在太髒而無法直接進入，無奈之下只好讓水流繞道。然後依賴雨水來讓它恢復原貌。結果，以前存在的「黑腹鰷」、「海老蟹」、「泥鰍」，在轉眼間全都回來了。這些

生物到底是從哪兒來的呢？其中一個假設是說，在原本骯髒的河川中，定睛細看就會發現有些地方有泉水湧出，有些部分的水是乾淨的。而只要水量增加，水就自然會變乾淨，生物也就利用機會移動。而且還活得挺不錯的呢。因此等到生存條件獲得改善時，牠們就會大量繁殖。生物就是運用這種本能在惡劣的環境中存活了下來。我的心中湧現出一種共鳴。太不可思議了。人類的確正在破壞自然，但自然卻依舊和人類共生共存著，這樣的關係……是切割不掉的呀。

唐吉珂德的必要

中村 從『魔法公主』開始，我看了兩、三部宮崎先生的片子，因而深受您的志向所感動。關於接下來應該怎麼做才好這個問題，記得您曾在某地談到「養老天命反轉地」（荒川修作氏設計）（註）的事情。後來看了那座主題公園之後，我才驚覺「原來如此」。諸如寸步難行的抵抗感、空間的實際感受之類，

若要體驗那些凹凸不平的東西，關鍵還是在於人類的身體吧？

宮崎 是這樣沒錯。

中村 人類為了找回活著的真實感，而構想著從身體這個物體上尋找一個希望，或是嘗試從人類的身體出發。我想，「天命反轉地」正好是一個典範。雖然大家對於公園能否代表一切這點還莫衷一是，但構想本身的確非常有趣。

還有另一個我覺得有趣的地方，有個稍微不同的想法叫「無用之用」對吧。那是中國古代的莊子思想。故事是說，在旱田的中央有棵很大的樹，有人說：「這一點用處都沒有，把它砍了。」另一人答道：「不，它有『無用之用』，不能砍。」所謂的「無用之用」到底是什麼呢？我覺得應該是指身體直覺感受到的、一種極為不可思議的存在感吧。也就是說，若用語言來認定萬物的機能，細分萬物對人類的功用何在，那麼肯定會疏漏掉最重要的東西。「無用之用」正是對人類這樣的行為所提出的警告，不是

嗎？就某種意義來說，應該是對語言的一種不信任吧……。

宮崎　因為人類向來只講求語言領域的協調啊。不過，「養老天命反轉地」就超越人類是否能居住的問題層次了。因為那裡是以作品創作為前提所打造出來的空間，其目的並不在於打造人類的住所或庭園。不過令人驚訝的是，孩子們都好高興哦。不像大人們會一邊看著觀光手冊一邊想著：「這應該有什麼意義吧？」結果，一不小心就跌跤了（笑）。孩子們一進入園區，就立刻跑去攀爬了起來。由於很少有地方可以讓孩子們瞬間就解脫束縛，所以我覺得它實在是太厲害了。因而認真地想著⋯⋯不知道能不能將幼稚園或托兒所、小學設計成這樣。

中村　我在設計古河公園時也是這麼想的。我美其名說是富士見塚的小山，孩子們卻當成滑梯，玩得樂不可支。設計者自作聰明的想法占全體的一半，剩下的就任由使用者發揮想像力啦。因為我覺得存在本身所擁有的力量是非常大的。

宮崎　當孩子在小山上爬上爬下時，最能記住泥土是什麼感覺，地面是什麼模樣。因為玩泥巴或跌倒之類的機會，都被便利或舒適的生活給剝奪了，不是嗎？公園的道路都鋪上柏油，讓人類離泥土越來越遠。O157的產生，也是由於人類濫用抗生素殺死許多細菌的結果。正因為其他的細菌消失了，才讓那種東西有機可乘。雖然這種說法不見得正確，但我總覺得孩子若能在泥地上打滾，甚至喝到隔壁孩子的小便的話，應該就不怕O157了才對。

中村　我們也是因為要讓孩子多多靠近水邊才做那樣的設計，可是在此同時，學校老師卻教導他們不要「靠近水邊」。整個社會是非常矛盾的。

宮崎　就像我們為了要保護附近河川沿岸的雜木林，而不架設柵欄、不裝設水銀燈。假如由政府機關來做的話，不願擔負責任的他們一定會選擇裝設水銀燈或豎立許多警告牌。而那片土地雖然橫跨兩個區域屬於市有土地，但是市民們卻決定負起管理責任。於是有人提議說，裝設水銀燈會引來閒雜人等聚集，所

以不要裝比較好。就讓這裡成為人以外的生物的棲息地吧！結果，就決議豎立「發生事故請自行負責」的警告牌。但大家都不知道實際上會發生什麼事。於是各種議論紛紛出籠，直到有兩人報上姓名提議：「那乾脆送警法辦好了。雖然不是我們的責任，但我們還是要負責」，才總算平息議論。真沒想到會有那麼多人表示贊同。

中村　我也有同感。行政單位有管理過度的傾向，市民方面則是什麼事都要相關單位負起行政責任。如果任由這種情況持續下去的話，行政費用將會不斷增加，市民也會被過度保護，小孩子也將無法成長獨立。而社區的兒童教育問題也必須好好重新省思才行。只要將自我的責任更加一般化，政治行政的地方分權模式自然能夠確立啊。如果不那樣做的話，是無法建立優良城市的。

宮崎　日本雖然被稱為造物的民族，但是卻變得越來越奇怪。變得笨拙不靈巧了。而雖然我們是安居在次文化的一隅，是製作動畫的成員之一，但不可否

認的是，我們用次文化把小孩生活中的空隙填滿，讓他們的的世界變狹隘。因為他們即使去了鄉下，還是一整天都看著電視。整個生活都埋沒在次文化當中，人也變得懶散馬虎。這正是民族滅絕的根源。

中村　語言創造了一種虛擬實境。進而形成了一種過剩的語言（media）。

不過，土木學會在四年前舉行八十週年紀念活動時，曾邀請司馬遼太郎先生親臨致詞。司馬先生是個氣度大的人，對作為支撐文明的土木雖然給予許多善意的發言，但仍然擔憂著土木過剩的問題。也就是說，從事土木的人或許是因為工作太多的緣故，而變得沒有思想。沒有了思想作骨幹，而將公共事業當成一種達成自我目的的手段。同樣地，種種的社會組織也已經到達極限。說不定會引發大崩潰啊。

宮崎　可是，我寧願把它想成：在眼看大崩潰就要來臨之前，聰明的日本人應該一起停下腳步才對。

中村　看到昭和二十年代的日本人的生命力，的確會讓人有那種期待。畢竟在那麼貧困的時代裡，還

有人致力於新幹線的研究。可是，若論下個世代的人是否有那種力量，可就……。

宮崎　現在的大人不是都急著教小孩認字嗎？在小孩運用身體認識事物的時期，就教導他們用抽象的概念去思考事物。這樣一點都不好。應該再多等一下的。但是若問我要從哪裡著手才好，我會認為最該改變的就是幼稚園和小學，因為，那是小孩邁向世界的入口。既然現在的小孩都不愛動，那就有必要讓他們多活動筋骨。幼稚園應該設兩個入口，一個從地底下的入口進入。只要從運動場爬上坡道，就可以從屋頂的入口進入。老師在點名時，雖然有的小孩正從地底過來，但我相信即使是三、四歲的幼童，肯定也有人會死命地爬上坡道。這樣可以得到很大的成就感或自信和驕傲。那幾年的體驗對小孩的影響非常深遠。正因為大人不肯讓小孩好好地玩，即使是短短的上百個小時的遊玩時間都不讓小孩擁有，所以，小孩才會變得笨拙，不是嗎？我們必須培養能夠用身體去感受樂趣的小孩才行啊。有誰肯借我場地？我好想試

辦看看啊。

中村　村鎮市級的首長裡，有些人非常贊同讓小孩自由玩耍，所以一定可以的。

宮崎　我也是在參與地方活動之後才總算明白。如果當地有一位唐吉珂德的話，事情就好辦多了。因為那種人不會囉哩囉唆想太多。因此最重要的是要有一位唐吉珂德。

中村　沒錯，最重要的是必須要有有志向的人。

素人的構想比專家來得重要

宮崎　我和荒川修作先生對談時，他說：「人類殺了神明。所以只好自己扮演神明的角色，但也因此越來越沒自信，畢竟，沒有人可以全權決定。」像那種以為將土地託付給神明，就可以任由各種樹木枯萎，或種植各種樹木，企圖想要將那片土地打造成優良場所的做法，在「養老天命反轉地」裡是看不到的。因為它的構想是要做就做最好的，然後好好地維

持下去。籠統來說的話，那其實是歐洲式的想法吧。

園藝其實是一種管理。要徹底地控制植物。他們認為長到馬路上的草就必須毫不留情地拔除，否則整個花園將會變得亂七八糟。我雖然認為花園應該再荒亂一點比較好，但這畢竟是堅持對花草進行徹底管理的觀念，有著非常大的鴻溝。

中村　問題就出在人類和自然的接點上面。因為西洋的自然可說是一種理想中的自然，他們認為出在眼前的樹木固然真實，卻是理想樹木的失敗拷貝，是一種柏拉圖式的想法。因此，施行徹底管理，將草皮整理得平整漂亮，並有樹木生長其間的的高爾夫球場，才是最為理想的景觀。他們所認定的，可說是一種概念性的自然。

至於日本的自然，理想歸理想，但是拘泥的卻是一種出於偶然的造型，以及植物在自然中所形成的細緻美感。日本的庭園不是很漂亮嗎？那種細緻的美意味著什麼呢？就是雖然同為理想中的自然，但它卻不是管理使然。也就是說，園藝師手拿菸管一邊細細地眺望著庭園，覺得哪邊的枝葉有些奇怪就稍微修剪一下。但絕不會做出斬草除根的事情。若發現有歪斜傾倒的狀況，就給予適度的支撐。園藝師會依照自己的感覺去考量整體的平衡，慢慢培育整個庭園。那並非出於管理而是一種培育的手法。

宮崎　「就交給上天吧」，是一種在某方面交由神明處置的想法。而正因為我也有那樣的想法，所以我們才會產生各種意見衝突。但是另一方面，荒川先生那種想要用人類的力量徹底改造自然，在創造文明這件大事上不打馬虎眼，不因現代的諸多失敗而氣餒，積極創造更加驚人的物品的想法和行動，非常令人感佩。

中村　交給上天，也就是在某種程度上交給自然，反而可以「以自己的解釋，在隨性發展的複雜自然中尋得美感」，並使人怦然心動。裡面隱含著柔軟的管理方法，不是嗎？總覺得，日本的庭園造景之中應該潛藏著我們尚未完全意識到的智慧。

不過話說回來，製作電影的導演，是一開始就在

腦海中描繪著作品最後所形成的明快印象嗎？

宮崎　不，不是這樣的。感覺上都是到最後才發現自己居然製作出這樣的一部作品。在最初的企劃階段裡是看不見全貌的。以言語或文章作說明的部分只是自己腦中所想的東西的表層，可說是無意識之下的產物，如果不將這些細細碎碎的想法化為具體的話，就無法成就一部電影。在製作的過程中，不是有時會遇到挫折，或是搞砸，或是失控的情況嗎？這些都是經常碰到的狀況。所以，就必須想辦法將這些一一切割才能繼續往下走。

中村　那是最有趣的地方。就像我們現在所討論的，如果想要建立適當的場所來鼓勵人們採取與自然環境共生的生活方式，就必須經歷某種程度的嘗試錯誤，並不斷地加以改進，否則將無法順利推行。

宮崎　嘗試錯誤是絕對必要的。在進行的過程中，原本想在這裡放一棵樹，後來覺得放三棵好像也不錯；或是道路好像應該再拓寬一些；或是就從這裡挖吧等等，諸如此類的情況。

中村　那是園藝師的做法。若是建築或土木的話，就必須依照最初所設計的圖面來施工才行，這樣的方式當然是有優點也有缺點。假設我們能採用庭園師那種柔軟的做法的話，說不定能做出非常有趣的東西呢。不過，以現代的管理社會來說，實在很難付諸實行。因為無論是公園或硬體建築物，贊助者不是市政府就是國家單位，使用的是人民的納稅錢。到時候勢必得用語言說明，告訴大家由於什麼原因所以這裡必須要這樣等等。但是，關於無用之用，卻無法說明。

宮崎　在我們的業界裡，也會被問及這部電影的概念是什麼、主題是什麼等問題。大家都習慣以語言去傳達。那根本都是在騙人。假如只要說「我的主旨是這樣」就行的話，那大家一定都會那樣做就算了。因為只要寫個二、三行文字就行啦。沒必要看電影了嘛。拍電影不是因為有了主旨或主題就可以拍成的。

中村　大型的公共事業的確很難容許有嘗試錯誤的機會。若是交由居民全權處理，肯定無法順利進

行。交由專家也無法順利進行。因為專家有專家的行動模式，也就是利己主義。我自己是工程師出身所以非常清楚。工程師會忍不住想要大顯身手。那樣是不好的。

宮崎 自從職場電腦化，我和他們有所接觸之後才明白。他們根本就是亟欲創新的組合體嘛（笑）。

中村 我的恩師說過很可怕的話。「國防專家的軍人將會毀滅國家。經濟專家將會毀壞經濟，消滅農業的則是農業專家」他說。專家具有危險的一面。要是土木工程師沒有提醒自己不要毀滅國土的話……

宮崎 因此除了專家和設計師之外，假如沒有製作人是絕對不行的。製作人必須擁有相當柔軟的權限和靈光的頭腦或語言才行。必須具備各方面的能力。而且製作人的地位是非常高的。還有，很多人都害怕負責任。因此製作人必須是個能夠輕鬆說出「責任由我來負」的人才行。

另外還需要一個相當於導演的人，而且那個人

就算是有稜有角也沒關係。他要對自己的作品感到自負。只不過，這部作品要如何在社會中定位、必須如何進行宣傳才會為人所接受、如何才能招徠觀眾，諸如此類的整體支持對策，都必須由製作人來統合處理。

中村 戰前的工作比較少，而且大部分的工程都由官方直營，因此若要建造一座橋樑，建設省方面通常會有一位技師從頭負責到尾。所以那個既是工程師同時也是製作人的人，可以確實掌握整體的狀況。可是最近隨著管理社會的日益演進，擔任者卻不斷地更換。

宮崎 其實，透過比賽選出誰來擔任製作人，也是可行的做法。因為這種做法和政黨政治一樣，先交出裁量權，等到作品完成之後，再進行評論即可。雖然經常會招來許多胡亂的批評，但是若以多數決來決定也是行不通的啊。

中村 技術上的文官管理機制是必要的吧。無論那位文官的出身是工程師或是什麼都行。就像英國倫

敦的希斯洛機場不敷使用時，政府就是否該在曼普林
這個地方建造第三座機場進行諮詢。該諮詢委員會的
委員長是個歷史學家。並不是工程師出身。結果答案
是NO。

宮崎　聽說跟出身陸軍士官學校的將校比起來，
曾以預備役身分經歷過市民生活的部屬，在死亡人數
方面反而少了。因為出身平凡的人反而能夠做出正
確判斷，知道什麼狀況非採取行動不可，也知道死守
崗位的重要。我想，都市建設的許多方面與此應該也
有異曲同工之處才對。

今日的地下水污染或戴奧辛等非處理不可的問題
雖然堆積如山，但是我覺得現今我們必須思考的是，
等到那些問題都處理完之後，我們要建造的是怎樣的
一座城市。我本身其實對此也沒有想法。不過，在建
造公園時，製作人不是公園專家應該會比較好。因為
那種人就某種意義來說是外行人，不會去思考要如何
讓城市住起來更舒適，也不會去想如何將城市推銷出
去等問題。那樣的人才，最好是帶有玩票性質的人。

藤森照信先生！這個人就是用玩票的心情在做事吧。
我不知道他本人是怎麼說的，不過若就他一開始所
建、一位於諏訪湖的「神長官守矢史料館」來說的話，
那根本就是玩出來的。正因為如此，所以給人的感覺
才會那麼好。因為所謂的好工作，就是必須要有將非
做不可的工作一肩扛起的認知。我們不是都想要徹底
完成自己的工作嗎？

現在雖然是週休二日，但我覺得若真是為了工作
著想，就應該在週四讓大家放假比較好。因為到了週
四左右大家就會開始感到疲累。稍一失去休假時間就
對老闆說「錢拿來」，這種以時間來做切割的勞動方
式是否適合我們的心理狀態，我想應該是不適合的。
總覺得應該有其他的做法才對。

現在，大家都只在乎工作提不起勁的問題。但
是這樣做，只會更加突顯人類的愚蠢而已。因此，先
處理好環境問題，再進行下一個步驟應該會比較好。
人也才會有活力。若問什麼對孩子們最有說服力，我
覺得我們有必要在日本建立一個場所，讓大人可以對

『魔法公主』（1997）

孩子們說「當初這裡就是這樣做才變好的」，如此一來，孩子們對大人的信任度也才會大增。我們老是抱怨水泥圍牆不好、電線桿不好，將一切的問題全都推給一些小配件，但其實若能活用建築方式、講究配色或樣式、運用地形特色的話，肯定能夠打造出一座魅力獨具的都市。

中村　尤其在日本，地形向來比自然更加有特色。地形所擁有的力量非常大。例如東京這個都市，只要有斜坡就可以看到石牆。那是非常有魅力的。

宮崎　雖然我說電影的舞台在東京近郊的任何一個地方都好，但我還是會選在有斜坡的地方啊。因為選擇斜坡，可以讓整個空間變得有意義，讓道路變得充滿步行樂趣。不過令人絕望的是，不知道是人口增加的緣故還是地形變平坦的關係，變得到處都是住家。我曾經乘坐飛行船在三百公尺的東京上空觀賞了兩小時，結論卻是我不喜歡。因為，在暮靄中，只見滿滿的住家延綿到地平線的彼方。

打造有活力的城市

中村　雖然有點離題，但是『平成狸合戰』（高畑勳導演，一九九四年）很有趣。那是宮崎先生您所導演的嗎？

宮崎　我只有在企劃階段說「就是狸了」而已（笑）。

中村　那是有關於多摩新市鎮的故事吧。「鬼怪學」只有動畫才能將它表現出來啊（笑）。

宮崎　那位導演也非常關心諸如多摩新市鎮或地下水的污染等等問題。

中村　是嗎？即使在被稱為都市計畫先進國家的英國，一開始也是藉由市民運動提出問題並訴諸行動。而且聽說國家信託和田原都市計畫的起草人都是由負責書寫國會議事紀錄的書記所撰寫，可說是完全出自外行人之手。後來還成為東京田園調布的範本。仔細一想，無論『平成狸合戰』或『魔法公主』都一樣，在日本，提出問題的都是市民這一方，也就是說

日本能夠走到今天的局面，最應歸功的顯然是非專家這一方。這是很震撼人的。

宮崎　我知道多摩新市鎮花了許多的心血，可是實地走訪之後卻發現，設施完善的散步道上居然沒有半個人。為什麼沒有人去走呢？

中村　嗯──應該是有什麼不足之處吧。比方說，在悠閒漫步的時候，我們可能會與意想不到的人相遇，或在某個古董店裡找到稀世珍寶，或是迷路誤闖巷弄卻看到了在圍牆上盛開的牽牛花。因而看得出神入迷……。我們有時候會與那種出乎意料的風景不期而遇吧。是這些平凡的小小事件帶來生活的妙趣對吧。現在的理智主義雖然強行賦予步道許多貼心設計，對於無法控制的偶發事件卻無法靈活因應。因此，如何不著痕跡地設計出一條值得細細品味的步道，將是未來的課題之一。

宮崎　我有一位住在名古屋的朋友說：「名古屋因為都市計畫而廢掉了巷弄。結果，卻讓年輕人在家鄉待不住。若問他們來到東京最感驚奇的是什麼，

答案就是東京有許多狹窄巷弄，走在其間實在是好玩。」我是在地人當然沒什麼特別的感覺，但說不定它早已成為我精神上的隱匿之家，這裡還是不錯的地方吧。

中村　東京的巷弄並不是有計畫性地保存下來吧。

宮崎　幸好當初沒有認真地去做（笑）。

司儀　今日的都市計畫，在理論上都不認同巷弄，不是嗎？

宮崎　雖說巷弄會造成防災上的危險，但我們還是需要不可思議的空間或無用的角落吧。

中村　我就是不想採用只有水和森林存在的純粹主義，所以才在御所沼裡設置了餐廳等種種設施。不過就目前為止的公園行政管理來說，要導入那些設施可是相當困難的哦。

宮崎　我經常看到一些不做任何改善或努力的老舊茶店，那肯定是因為對導入新資本、改造店家有所規定吧。不然信步走在公園裡，那裡面讓人想要開設餐

廳的場所著實很多呢。

中村　我覺得那對我而言是一種常識。認為在公園內設置餐飲店是不純正的這種管理思想其實是新近才有的。不然在戰前，例如日比谷公園內就設有松本樓，而淺草寺內也有許多家餐廳呢。因為在戰前，公園是採獨立核算制，因此容許餐廳在公園內營業，以便從中抽取場地租借費充當公園的補助費，是一個立意甚佳的制度。

宮崎　如果有好的餐廳或咖啡廳加持，整個空間會變得非常有魅力呢。

中村　就是啊。

宮崎　聽說自治體的首長可以自己做決定呢，不過若以東京都知事為例的話，他平均每五分鐘就必須蓋一次印，應該沒時間好好思考吧（笑）。

中村　所以，就只有靠負責現場工作的人來違反一下規定了。因為只要能成功就可受到大家的矚目了。而只會說不的管理思想，聲音自然會逐漸變小。這樣就夠了。

宮崎　在公園的空地裡玩耍之後，順道彎進動畫美術館參觀。一踏進去就發現裡面附設有食堂之類，雖然只能喝杯茶，但前去一探究竟之後，還是覺得不虛此行，因為茶和甜點都非常美味……。我好想嘗試做做看。

中村　不錯哦！不過到時候可不能用柵欄把公園圍起來。不然就失去花錢建造公園的意義了。不是有河岸文化區這樣的想法嗎？因為水邊非常有價值。在此同時，我們也應該把公園文化區的構想帶進來才對。把適配的設施放進來。最適合的是餐廳。醫院好像也不錯。現在不是到處都在設圖書館嗎？公園裡設有圖書館或美術館，是再適合不過了。

宮崎　泡沫時期所建的美術館不是大多門可羅雀嗎？看來必須提出確切的企劃，號召賭上自己人生的有志之士，積極去做各種努力才行。

中村　只要有好玩的企劃，使用的人就自然會增多。而使用就等於是參與。我覺得大家都把居民共同參與的意義想得太狹隘了。並不是只有和都市計畫專

家共謀決定才叫做參與。

宮崎　一旦成為高齡者就沒有工作了。但我所追求的並不是老年後的舒適生活，而是想要拓展工作場所。假如從小孩到老人都有自覺，願意以城市一員分擔任務的話，那麼，我們生活其中的城市自然就會有活力。

中村　那就是活力城市的樣貌吧！

（『邁向明日的ＪＣＣＡ』社團法人建設諮詢協會　一九九八年十月號）

中村良夫（NAKAMURA YOSHIO）

一九三八年出生於東京。東京工業大學榮譽教授。東京工業大學工學部土木工學科畢業後，進入日本道路公團從事東名高速公路的設計。歷任東京大學副教授、東京工業大學教授、京都大學教授，後任現職。提倡「景觀工學」，致力於相關的研究活動和教育。所設計的羽田SKY ARCH獲得土木學會田中賞、監修設計的古河綜合公園獲得聯合國科教文組織的梅蓮娜麥可國際賞。著作有『創作風景』（NHK LIBRARY）、『風景學入門』（中公新書）、『濕地轉生記錄　風景學的挑戰』（岩波書店）等。

註解：

養老天命反轉地／位於日本岐阜縣養老郡的主題公園，園內有迷宮般的建築設計，打亂方向感、空間感等人類原有感受。

為了讓孩子們擁有幸福的時代，大人應該說些什麼呢

失去動力的孩子們

——（進行採訪的當天早上，根據電視報導）德間（康快）社長說：「宮崎駿導演撤回引退宣言，下部作品預計在……」

宮崎 我從來沒有發布過引退宣言，又何必要撤回呢（笑），不過，如果能引退該有多好的念頭隨時都存在就是了。但若要用和往常同樣的方法去做事，我想我已經到達極限了。我只說過，我要結束那個一直以來都在擔任動畫導演工作的自己。

我不知道德間社長說了什麼，但他那個人向來很愛釋放各種煙幕彈。即使他改變方針，我們依舊會老神在在的做我們的，頂多只是覺得「啊，又來了」而已啊（笑）。

至於接下來的工作，因為一路走來的作品當中有許多空白的部分，所以想要試著將那些空白填補起來。

——您是指哪方面呢？

宮崎 在我們的少年時代，每到一個時期就非得「展開」另一個新的開始不可。而且必須自己去

開拓才行。因為我們覺得，無論用什麼樣的方式，開創新局都是理所當然的事。一旦自己做出選擇，進而想要存活於其間，就必須展開新的開始。因此在創作故事時，我們也是先從新的形式開始，然後再描繪出整個航海的過程，這就是我所想的電影。

而今日的孩子們所面臨最為嚴重的問題就是「失去動力」。他們不明白展開的時機。甚至還覺得不要展開比較好。而且不只是一般的小孩會這麼想，就連年紀已達某種程度的人似乎也這麼認為。但問題是這個世界仍然一如往昔，小孩一旦到達某種年齡就必須跨出新的步伐。如此一來，孩子們就變得非得在夾縫中生活不可。非得假裝自己已經開始行動不可。而我們的電影也將失去動力的孩子置之不顧。我們雖然能給予心存「非行動不可」的小孩激勵，但是卻會讓那些失去動力的小孩，對於變化產生不信任。對於人類是否能夠改變的想法產生絕望，或是疑惑。

宮崎　這個問法太急躁了。一發現有什麼問題立刻想找創傷藥膏去把傷口整個掩蓋住，但其實應該是要找出問題的癥結才對。而且說不定真的不用去展開，不是嗎？就算自己已經下定決心要跨出新的步伐，但是否能真切感受到這個世界的真實面也是一大問題啊。就連自己是否真有能力去拯救他人，這個問題在認定上就已經很不可靠了。

馬上就想探詢立即有效的對症療法，這的確是我們的壞習慣。面對現今的小孩，無論我們製作何種類型的電影，都會聽到孩子們說：「反正只是電影嘛。」我

──我們能夠拯救那種小孩嗎？

大人們做了什麼呢

——問題好像盤根錯節啊。

宮崎 孩子們都已經失去動力了，即使大人們再怎麼用盡心力製作「開拓新局的物語」，他們還是認為展開人生的那些二人是非我族類，而把它視為電玩遊戲裡的世界吧。主角們帶著一把箭出外冒險去廣結朋友，對孩子們來說這樣的情節根本就是電玩遊戲。不，或許不光是小孩，就連現今的大人們也認為那不是人生的情節而是電玩裡的遊戲。因為小孩正是大人的鏡子啊。

——對於那種小孩，大人應該有很嚴重的無力感吧。

至於其他國家我就不清楚了。

這個問題應該在世界各地都有發生，只不過其中最顯著的當屬日本，還有美國那個馬賽克社會。

我無意在此討論這個問題，但是，我關心現在的孩子們和我們的作品之間如何連結緊扣。人們總會問及我們的作品如何去扣緊孩子們失去動力的問題。我想，我們非正面碰觸不可。

種「病理現象」，也都與上述的不信任感有關。

歸根究柢，這些現象都源於上述的不信任感。而引起舉世震驚的少年「犯罪問題」，或者應該說是種想，這八成是因為不信任的念頭已經侵蝕到許多地方了。孩子們不看小說。繪本的銷售量直線下滑。

宮崎 在此雖然可以舉出各式各樣的理由，但是決定性的關鍵應該在於，從某個時期開始，人們覺得螢光幕前的世界、甚至包含漫畫或是電視遊戲、大頭貼等東西，都比真實的世界來得有趣好玩，而且可以彌補他們的一些失落。怎麼說呢，因為這個世代逐漸為人父母的世代，向在往後只會更加強烈顯著。現今三十五歲以下的世代是這種傾向最為明顯的世代。我覺得這種傾向在往後只會更加強烈顯著。

他們買了我們的作品錄影帶回家反覆觀賞。以為反覆觀看這些好的東西，自家的小孩就會變好。

其實這種想法很荒謬。與其要他們看個五十遍，還不如在其他的四十九遍帶他們做其他的事情。

『魔法公主』如果連看四十九遍，肯定會發現失去了什麼。那可是無法挽回的重要東西啊，只可惜大人們卻沒有發現。

更何況，光靠一個大人努力不讓小孩看電視是沒有用的。因為所謂的小孩，並不是由大人照顧長大，而是孩子們自成一個群體而互相照顧成長。假如他們是出生在偏僻沒有朋友的地方，他們就會跟那裡的動物做朋友，對周遭複雜且深奧的自然有著濃厚興趣，然後在其間成長茁壯才對，但是就現況來說，在他們的成長過程當中大多只是依賴著父母，或頂多再加上幾位朋友而已，不是嗎？而填補其間縫隙的，就是那一大堆電子化的次文化產品。

——所謂電子化的次文化產品，大概包括電視、錄影帶、電玩遊戲、大頭貼等，它們都已經成為大家生活的一部分了。

宮崎 行動電話也包含在內。就連經濟新聞也肆無忌憚地寫著：今年的暢銷商品是這項等等。而

與手塚漫畫的相遇和別離

——可否請宮崎先生述說一下您進入動畫世界之前的經過。

宮崎　我想，我的故事追本溯源，全都來自手塚治虫先生。看了夏目房之介先生所寫的書之後，

且經營者還沾沾自喜地說什麼「本公司的業績是——」。我在想，這樣的民族遲早會滅亡的。

儘管如此，我還是想製作動畫。我們的精神分裂也很嚴重。

我們那個時代，由於大家都窮，因此即使受盡屈辱也只能依靠人際關係活下去。不但不可能一個人離群索居，要是沒和朋友一起玩樂也會覺得無趣，所以即使偶爾會一個人作畫或看書，但大部分的時間還是和朋友玩在一起。若是電玩遊戲在我們小時候就出現了，大家八成也會被它所吸引吧。畢竟那種東西刺激好玩又容易到手啊。

不過，幸好我們那個時代，是個對於擅長打架的傢伙、很會畫漫畫的小子、一到河邊釣魚就無所不知的傢伙，或是單車騎得嚇嚇叫的傢伙等，都能肯定他們的存在價值。雖然也有考試等等壓力，小孩的資質也有優劣之分，但若是那傢伙真的擅長釣魚，我們還是會打從心底感到佩服。

就像我，每次打架都輸，跑得也不夠快，但是幸好會畫漫畫。當時的我最喜歡上美勞課，在那裡我可以找到自己的存在價值，在那裡我找到了生存的空間。

我才發現「啊，我好像也是這樣」，也才總算明白存在於自我意識和現實之間的鴻溝，是藉由手塚先生的漫畫來填補的。後來也是為了想要逃脫那一切，我才會那麼地狼狽。

記得當年剛滿二十歲的我，為了必須和手塚先生的作品對抗而歷盡千辛萬苦。因為我實在不想敗在手塚先生的手下。我想方設法想要找出他的弱點。由於我母親說過：假如要畫像漫畫之類的東西，就不要去模仿別人。所以我就想我絕對不要去模仿別人。因此，儘管當時我已與令人怦然心動的漫畫相遇，但卻從未臨摹過。儘管如此，我還是被說過畫得跟手塚先生的漫畫很像，因而苦惱著，一心一意想要逃離那種屈辱感和迷惘徬徨。我曾經以為還是應該從素描和寫生開始才行，可是，若說從素描和寫生下手就一定能夠畫得好的話，那是騙人的，因為如果沒有不同的想像，就無法畫出不同的畫啊。自己的心裡一定要擁有不同的世界觀和不同的人類觀才行。就這部分而言，既然我是透過手塚先生的漫畫來填補自我意識的空隙，以及透過他的眼睛去眺望世界，那我就必須和這樣的自己奮戰一番不可，這令我焦頭爛額。因為儘管知道非跨越這些漫畫不可，但我還是喜歡這些漫畫裡的世界啊。

—— 歷經了許多掙扎吧。

宮崎　直到進入漫畫的大量消費時代，我才終於能夠完全擺脫。因為那時候的手塚先生本身就改變非常多，我也才能順利脫離。心想：算了吧。

那大概是在一九六〇年代的前半吧。當時的我經常瀏覽手塚先生的作品，但僅止於在心裡想著：哇，又有新的創舉，但基本上，已非他的忠實讀者。而且即使遇見了也不再有怦然心跳的感覺。或許

『魔法公主』（1997）

如何渡過少年時代

宮崎　我不覺得自己和現在的小孩相比，我活得比他們精彩。也不認為自己是因為擁有美好的少年時代而想做那樣的描寫。我覺得我們是因為有感於自己的少年時代有事情尚未完成，所以才從事這樣的職業、做這樣的工作。若是盡情享受過少年時代的人，應該不會做這種工作吧。能好好地從少年時代畢業的人，早就擺脫少年時代了。

——能夠舉例說明誰是從少年時代畢業的小孩嗎？

那跟手塚先生當時已經開始製作動畫有關吧。而我那時候又已經當上動畫繪製員了。

不過，若要問我對於手塚先生的工作有何評價時，不可否認地，在他去世前後的那段時間裡，只要是關於對他的評論，大家都顯得吞吞吐吐、欲言又止。說不出那種感覺是對於我們的少年時代的一種照拂，抑或是一種猶豫、一種內疚、一種有如弒親的不安。總之是種種心結糾葛而成的複雜情緒。

同時又感覺到手塚先生的漫畫裡，表現出通俗文化中的某種少女形象及性方面的不成熟，而且出現的女主角職業必定是護士或溫柔的保母，而雖說石之森章太郎先生繼承了他的漫畫典型，但前述的這些表現依然停滯不前，實在不懂那些評論家為何都不對此提出批判。那些和現在的（動畫少年們所喜愛的）美少女角色息息相關啊。我不得不懷疑，那些評論家是刻意避開這方面的事情不談。

宮崎　羅爾德‧達爾（Roald Dahl, 1916～1990）這位不久前才過世的英國作家寫過『少年』、

『單獨飛行』（皆為早川‧推理文庫）等自傳。二者皆是非常優秀的作品。內容敘述一位每天都會寫信

給母親的少年，在十八歲那年立下「我要去非洲」的志向，並如願前往非洲。他在少年時期學習各種

才藝技能，進入青年期之後選擇不上學，而是到石油公司上班以便順利前往非洲。他擔任沒有人想接

的非洲線業務，並在當地充分體驗生活。而且持續寫信給母親。

不是那種人的人才會選擇畫漫畫。手塚先生也是一樣。誠如夏目先生所寫，雖然一開始看不出

來，但他本人其實具有自我意識強烈且膽小怯懦的一面，而且經常懷抱著這樣的心理落差。我也一

樣。我在孩提時代雖然是個腺病體質，不過基本上看起來應該是個冒失好動的毛躁小孩才對。但是，內

心卻經常在不安和恐懼的漩渦裡打轉。於是我努力掙扎，想要忘卻個性上的落差。而手塚先生的漫

畫，就是當時為我填補其間落差的東西之一。

我看了看周遭，發現像我這樣的人很多。有趣的是，職場裡的美術人員並非如此。絕大多數都是

在擔任動畫繪製員期間被教壞了。由此可知，他們一定也是在追尋少年時代沒能盡情去做的事情吧。

總之，一旦開始工作之後，麻煩的人際關係立刻出現，非務實去做不可的課題也因而產生，等待

著我們一一去處理克服。無論願意不願意，都必須跨出第一步。在這樣的過程當中，當然就免不了和

他人來往接觸，甚至互相傷害。

「不給別人添麻煩」，這句話也應該算是戰後的幻想之一吧。其實我很討厭這句話，因為只要人

活在這世上一天就必定會給彼此添麻煩。除非你真能做到獨自一人過生活。否則即使是一家人，有哥哥是個麻煩，有小孩也是個麻煩，無論如何都會陷入互添麻煩的關係當中。不給別人添麻煩的關係，基本上是不可能存在的。而且，光是想著沒給別人添麻煩這件事，本身就是個壓力啊。

在老早以前，當近代的自我成立之時，現代人就已經背負著自我唯有在否定之上才能成立的宿命。因此，只能敵視周遭。我不曉得，這到底是對是錯。因為近代的自我，才只有短短的幾百年歷史啊。也或許在未來的某一天，正如近代國家將會消失般，近代的自我也終將會消失。到了那樣的時代，說不定世界又會回歸到昔日以村落或家人為中心的社會。雖然沒有人曉得，但至少現在的社會並非那樣。大家都必須建立自我、努力奮鬥才行。

我自己就是屬於永遠無法領悟，活得焦躁又生氣的類型。因為假如沒有張牙舞爪的話我就無法開始，假如不與他人接觸、有瓜葛的話我就無法開始。偏偏現在討厭與人有瓜葛或不喜歡給人添麻煩、溫柔又體貼的年輕人大量增加，而且那些年輕人的嗜好又有向稍帶病態的御宅族靠攏的傾向。我看這下子日本的年輕人遲早會變衰弱。

儘管如此，只要那些人能夠活得心情平靜也沒關係，但問題是他們終究得面對現實，非得從事經濟活動不可。於是，無法自己「展開生活」的他們，只好選擇破壞自己或是攻擊他人。我想，諸如此類的問題應該會日益增多。

構造已經出現破綻的今日

—— 接下來要面對的，就是如何去因應吧？

宮崎　孩子們問大人：「為什麼要活著呢？」他們在問「為什麼我要出生在這樣的時代」、「為什麼我會被生下來」。可是大人所給的回答卻是「說這種話有害無益」或「這樣做比較好」，也就是說根本就沒有答案。老實說，換作是我被問及，大概也會傷腦筋好一會兒。因為我也沒有明確的答案。不過，大人若不停止以得失來衡量一切的話，大概就永遠不會有說服力吧。因為在大人世界的理論和金錢遊戲沒有兩樣。時至今日，那種虛偽的構圖早就被拆穿了。無論在整個社會或在鄉下地方，全部都被拆穿了。

而且，經濟的不景氣更會造成人心惶惶，因此這種情況將會變得更加嚴重吧。就這層意義來說，日本人將會逐漸衰退而失去攻擊性，說不定會成為全世界最無害的民族呢（笑）。同時，我們的鄰近諸國將會取而代之，做出跟我們一樣的蠢事。中國的現況是電影和電視和電玩遊戲同時入侵，未來的情況說不定會比我們還要糟糕。

如今，人類若想認真地活下去，就必須讓電視以外的所有次文化完全消失。當然，連動畫一併消除也無妨。不過，應該是無法消除吧。因為人類世界是個大型垃圾場啊。能用的和不能用的東西全都混雜在一起。不過，對於空白的時間和自由本身充滿恐懼，而且根本無法忍耐。

『魔法公主』（1997）

人們一心一意想要控制這些問題，於是做了各種嘗試和努力，並在二十世紀遭受到多次的失敗。社會主義也一樣。空前的經濟大恐慌之後，人們想方設法百般嘗試，數度想要好好控制人類經濟，社會主義才應運而生。

馬克思徘徊在維多利亞王朝時代的貧民街上，思索著應該有什麼辦法才對、應該試著改善一下環境才對。於是他就想到了控制人類經濟的手段。可是，只要是控制就必定會帶來反作用，這是二十世紀的實驗結果。包含環境問題在內，所有的控制全都失敗了，這就是二十世紀的結論。

面對這些事情昭然若揭的時代，我們應該對孩子們說什麼呢？我覺得最重要的是要將小孩鍛鍊得強壯一些。還有，必須讓他們繼續保持探索知識的好奇心。具體來說，就是要讓他們跟這個世界能夠接軌契合。兒童時代正是為了這個目的而存在。例如反對戰爭這件事，只要大人確實執行就好，因為只要大人反對，小孩也就會跟著反對。而不是大人為了滿足自己的良心，就讓小孩看反戰電影。在那之前，大人有一項課題，那就是必須先讓孩子充分品味人生當中的喜怒哀樂才行。必須先省思，面對現今無力展開生命的孩子，我們應該怎麼做才好。

——這個答案並沒有那麼簡單……。

宮崎　我知道無法簡單得出答案，但是我在想，如果可能的話我想做個大實驗。而且希望萬一不幸失敗的話，還可以重新再來一次（笑）。那就是我想嘗試改造幼稚園和托兒所、小學。想把它們改變成孩子最喜愛的場所。

幼稚園裡的兒童本來就是顧客，因此我想打造出讓顧客滿意的幼稚園。我非常認真地在思考。但想的並不是讓他們學寫字、認字之類的事情。小孩一旦從那種幼稚園畢業，若再去上現今隨處可見的小學就沒有意義，所以小學也必須一併改造。不然，他們肯定會在小二左右就被貼上差勁、無可救藥的標籤。我記得以前是在五年級左右才被貼上標籤，現在好像提早了。應該是有人那麼做吧。做出那種事的傢伙是人類的敵人。居然在幼稚園階段就教寫字，假如這是文部省所做的決定，那我覺得文部省乾脆廢掉算了。

所謂的孩童時代，應該是何種模樣才會是最幸福的呢？我總覺得現在大家都把它當作是為了讓小孩順利長大的投資期。比方說，我們不應該規定小孩不准攜帶小刀，而是應該教導他們正確使用小刀的所有知識，好讓他們能夠運用自如。我想這才是最重要的事。

至於說到這個世界為什麼會變成這樣，我覺得原因應該是出在當農業社會轉變成近代工業社會時，累積了過多的壓力所致。現今的中國或韓國應該也出現了同樣的問題吧。當金錢遊戲開始運作時，大家都會發生相同的問題，只要明白這點就可知道愚蠢的不僅止於日本，而是整個東亞國家都非常愚蠢。就某種意義來說，知道愚蠢的不只我一人，反倒讓我覺得輕鬆一點。

（採訪者　神山典士）

（『抒情文藝』抒情文藝刊行會　一九九八年夏季號）

182

對孩子最重要的事

即使用爬的也要去參加教學觀摩

—— 今天要請教您的是，關於孩童或教育、文化或自然等各方面的事情。

宮崎 事實上，我太太對我說「你沒資格談論孩子的教育」。因為我實際上根本什麼都沒做過。

不過，當我的小孩上小學的時候，每年一次的父親教學觀摩日，即使我前一天徹夜工作，隔天我用爬的也會爬去參加。其他人的父親幾乎都沒有到，但是唯有觀摩日我一定會出席。走出家門，踩著踉蹌不穩的腳步往往學校的方向前進，「咦，他是唸幾年幾班呢」這才猛然想起自己似乎不記得，於是便打電話回家問太太，還惹得太太火冒三丈。由於我是這樣的父親，所以前陣子在和兒子聊天時，他還說有一段時期幾乎都沒跟我碰過面呢。

—— 是指在學校裡嗎？

宮崎 不是，是在家裡。因為有段時期我連星期日也得去上班，早上起床時小孩都已經出門上學，晚上回到家時小孩又都已經入睡了。那樣一來當然見不到面囉。就那樣持續到電影製作完成為

止。

——儘管如此，您還是得去參加教學觀摩嗎？

宮崎　因為當時我和太太都在工作，我有很深的義務感，覺得應該確實負起自己應負的責任。我家的雙薪生活雖然持續了五年左右，但是當我家小孩變成兩個，我又轉換職場之後，我的上班時間就完全和太太錯開了。那是個徹頭徹尾在夜間工作的工作室，早上我送小孩到托兒所之後，總會前往附近的石神井公園的釣魚池釣魚，然後再玩個二小時左右，最後再趕去上班也還算是早到。儘管如此，那段時間對我而言卻是美好的。雖然我每天早上勉強自己送小孩到托兒所，但由於傍晚實在無法去接小孩，所以只好由太太負責。當時我聽太太說，當他們手牽手走回家時，小孩居然邊走邊睡，我太太只好一手緊拉住邊走邊睡的小孩，一手抱起另一個小孩，吃力地走回家。我覺得這樣實在是不行，於是就跟太太說：總之，拜託妳先把工作給辭了。我太太到現在只要一想起當時的情況都還會生氣呢。

——是生宮崎先生的氣嗎？

宮崎　嗯，她無法原諒我當時非要她辭職不可的決定。所以每次她一想到就會生氣。不過遇到那種時候，我都會沉默不說話就是了。

但是，我覺得丈夫不見得就一定要出外賺錢，太太也不見得就一定要守著家庭。應該是誰適合做什麼就由誰去做比較好。因為在我的朋友之中，有的男性適合當家庭主夫，而有的女性則根本不適合當家庭主婦。

——最近，的確是有這種關係柔軟有彈性的夫婦或情侶。

184

『魔法公主』（1997）

宮崎　嗯，我想是有的。畢竟還是需要才能啊。無論是經營家庭或談戀愛。

──經營家庭也需要才能嗎？

宮崎　嗯，現在已經變成這樣的時代啦。連談戀愛都必須要有才能。難道不是這樣嗎？無論是要一直談戀愛，或是一直生氣，都要有本事和才能才辦得到。

教育也一樣，一大堆的手冊和指南，讓人以為必定能從中找出最好的做法，因此家長動不動就去詢問專家，您覺得我的做法怎麼樣啊。我覺得最好不要去相信那些手冊或指南。教育是沒有指南或手冊的。因此若要我提供教育諮商的話，可是會讓我很傷腦筋的（笑）。

父母必須先思考自己的生活方式

──讓教育脫離指南手冊是當務之急，也是大家的渴望。

宮崎　我早上會在車子裡收聽談論孩童教育的廣播節目，其中讓我感受最深刻的，就是對待孩子的方式其實是怎麼教都教不來的這件事。我總是忍不住會想：妳們這些當父母的人，好好地想想自己的生活方式吧！你不覺得是這樣嗎？由於自己出身好學校，就向孩子誇耀著自己的得失等這些無聊事情的父母，根本一點說服力都沒有。強行將自己這種非常愚蠢又空洞的價值觀加諸在小孩身上，結果只是徒增小孩困擾而已。尤其是那些之前來諮商的母親，絕大多數都應該先想想自己的事情才對。這和

那個人是好人還是壞人無關。再說那些持續回答相同問題高達數十次的諮商顧問，病情應該也會加重吧。因為他們只會將指南手冊上的東西內化成自己的東西啊。

——這突顯出兩個問題，一個是父母本身的生活方式，另一個問題則是儘管出於善意，父母也不該將自己的想法強行加諸在小孩的身上。在學校得到好成績以便日後進入好公司，在那種價值觀下所形成的生活方式，如今已經不再適用了。而孩子們也已經知道了。

宮崎　就連學校建築也最好離指南手冊遠一點。荒川修作先生在崎阜縣的養老村設計了一座公園，那是個非常美妙神奇的空間。雖然好像有好幾位老年人在那座缺乏平坦處、不合常理的公園裡跌倒骨折，但是我真希望有校園可以設計成那樣。真不懂校園為什麼非得平坦不可。把校園弄得那麼平坦應該是為了進行軍事訓練吧。其實在歐美有很多沒有校園的迷你小學，而且在歐洲也沒有人想過要在校園舉行運動會。

——校園和操場原本就是不相干的兩樣東西。應該是先有校園和花園才對。像我所就讀的小學除了操場之外，還有設有池塘、森林及二宮金次郎石雕像的校園。

宮崎　沒錯。

我覺得在操場舉行朝會真的是很無聊。以我的經驗來說，我從來不曾被校長的談話給感動過。

荒川先生所設計的跌破眾人眼鏡的公園，不僅沒有平坦的地方也沒有任何的垂直線，卻好像深

受附近小孩的歡迎。簡單來說，因為那像極了他們在原野或森林裡遊玩時所看到的景致。因為那裡到處都是斜坡，道路不只上下起伏，橫貫而過的紅土牆之類的也全都可以任意攀爬，鑽來鑽去地盡情嬉戲，而且不僅要注意前後高低落差，還必須注意左右兩邊的變化才行。若能把校園建造成那樣就好了。日本有這麼多所學校，只要將其中一所改建成那樣就行啦。至於操場的話，建在其他地方就行了。即使無法打躲避球之類的，也絕對會很好玩。要怎麼玩，孩子們自己會去想。

——世田谷的羽根木遊樂公園就是用類似的構想建造而成。它能讓孩子們在裡面從事各種冒險，還可以用火，也可以用水。

宮崎 真想在那種地方打造蟻螄洞。打造出讓人一不小心踏入就會整個人滑進去的地方。記得要先在那裡和泥放水。當然，一旦下雨那裡的積水就會加深，假如一陣子都沒下雨那裡就會乾涸，但是，肯定有很多小孩一個不留神就掉了進去。我好想打造那種蟻螄洞。而且就算要爬出來也得費好大一番工夫呢。

——雖然這種說法很不負責任，但是我覺得如果不像這樣改變想法的話，日本的教育將無法復原。

——最近蓋的校舍都和以前那種酷似軍隊兵營的建築不同，顯得活潑有趣多了。不過好像以前私立學校居多。

宮崎 可是，就算蓋得活潑有趣，其中的內容才是問題所在啊。不論以多麼傲人的才智來打造，監獄畢竟還是監獄（笑）。以前的小孩即使身處木造的幽暗校舍裡也從不覺得悲慘，曾經有過那樣

的時代，不是嗎？因此，環境完善固然重要，但我覺得那應該跟大人以自己的眼光去衡量這裡比較乾淨、那裡比較明亮等等都無關才對。在木造教室裡上課自然不錯，但就算是用紙箱搭建而成的教室也無所謂，小孩應該會開心地在該唸書時就唸書才對。

不要讓未滿三歲的小孩看電視

　　——不過我覺得，一定有建築是可以反映出教育理念的。比方說那種可以找到秘密基地、有著小房間的建築，或是曲線的設計等等。許多人正在研究這種和各種教育理念結合的設計。期望能夠藉以重新調整學校的空間或時間。

　　宮崎　報紙曾經報導過，日教組（日本教職員組合）的教師研習會發表了「小學應該增加午休時間」的研討結論。報導內容主要是說：希望將午休時間延長為四十分鐘，而且為了讓小學生吃完午餐後可以充分休息，不建議在那段時間排入社團活動或拿來作為授課的準備等，如果真能付諸實行，相信孩子們將會變得活潑有朝氣。

　　——我記得好像是滋賀的小學，他們就增加了二十分鐘的午休時間。結果，孩子們都變得很不一樣。

　　宮崎　每年一到夏天，朋友的孩子們就會到我的山中小屋遊玩。當時我就很想知道：這些幼稚園

的小朋友們今後將會變成什麼樣的小孩？一年之後再見面時他們都已經上小學了。兩年後再見時他們已經在學九九乘法了。為什麼要用九九乘法來為難這麼小的孩子呢？我覺得好生氣。那種東西，等到他們上五年級再教馬上就能背起來。為什麼要在他們很難記住的時候就急著教呢？

——我當時是上小三之後才學九九乘法的。如今他們卻比以前更早教，而且量也增多了。另外，還有一個問題，那就是在幼稚園階段，連教學要領都沒有的狀況下，大人就拚命提早教導。

宮崎　因為他們盡可能想要縮減孩童期這個最美好的時代啊。我覺得孩童的世界是會因為學習識字而改變的。至少在我觀察到的我家小孩，當他們在不識字、尚未具備捕捉抽象事物的能力的階段，反而比較自由奔放，可以用黏土創作出許多有趣的東西。然後隨著他們識字的能力日益增強，想法也變得偏向觀念性、抽象性。所做出來的東西就變得越來越無趣。

而且，在這個時期，諸如漫畫、動畫、電玩遊戲等虛擬體驗的產品會聯合起來，有如排山倒海般將孩子們團團包圍。商人只在意商業利益，而小孩根本抵擋不了啊。我不禁懷疑，這個國家是不是存心聯合起來糟蹋小孩。不過，我自己也在製作動畫就是了（笑）。我知道製作錄影帶販售也是不好的行為，所以真希望各位能夠一年讓小孩看個一次就好。我好想在錄影帶盒上加註警語。例如「請在特別的時候才給小孩觀賞」之類的。時常有人會告訴我：我們已經看了五十遍呢，但是我覺得那樣很不好，因為小孩絕對不可能專心看那麼多遍。在特別的時候觀賞的那種樂趣，和反覆看好多遍的感覺是截然不同的。電影或動畫，就應該在節慶等特別的時刻來觀賞，而該如何充實自己的日常生活，則是

現代小孩的重要課題。

——電影或動畫不好的地方在於，不讓小孩直接面對事物或自然，而以媒體為中間媒介加以抽象化，是嗎？

宮崎　因為那些東西在他們小時候就太過氾濫了。所以我好想說：不要讓未滿三歲的小孩看電視。

——而讓他們和自然多接觸……。

宮崎　雖說是自然，但即使不是那麼偉大的自然也沒關係，比方說把榻榻米的邊緣玩到脫落破爛之類（笑）。其實就是這類事情。趁爸媽不注意時偷吃一口菸蒂，才知道原來菸蒂難吃死了，從此就再也不想吃了。就是要那樣做，才會永遠記住原來這東西這麼難吃，不是嗎？

小孩在一、二歲的時候，是如何去認識這個世界的呢？他們怎麼知道火是熱的呢？當然是要親身體驗被火燙過的滋味，驚嚇之後才會記住。在這段時期他們的世界很單純，例如，從這裡探出身體將會掉下去、將身體探出一點點就不會掉下去，萬一掉下去不知道會有多痛，諸如此類的事情，他們都必須親身去體驗才行。在那段時期，電視對他們來說只是眼前的假想現實。因為三歲小孩還無法區分現實的世界和映像管中的世界啊。我是看了自己的小孩才明白的。因為當電視裡出現怪獸時，他們會信以為真地逃開。而且我聽說曾經有人在幼稚園或某個場所放映『龍貓』，結果當龍貓出現時，孩子們居然全躲到桌子底下。其實我壓根不想那麼嚇唬他們的啊。

190

因此，我們有必要好好檢視這方面的問題點，把不讓未滿三歲的小孩看電視當成社會的一般常識。尤其是用餐的時候絕對不要開電視。以正常的家庭來說，早上原本也不該開電視的。雖然無法做出具體結論，不過總歸一句話，若要認真討論電視究竟是好或壞這個問題，結果應該會跟憲法問題一樣，大家為了和平憲法第九條該如何解釋而抗爭不休，陷入進退兩難的窘境，而現實卻依舊不停歇地前進。反對電視的那些人到最後終究在不了了之的情況下以慘敗收場，迫於無奈，承認這是一個不能沒有電視的時代。

關於給予小孩的影像太過浮濫這個問題，我覺得可以對印刷業者或電視業者、電玩業者提出規範，要求他們全面減量。我認為這無關言論自由、表現自由，而是為了讓孩子們以地球生物之姿活出活力所必須採取的措施。

重要的是實際去接觸

——您所製作的第一部卡通動畫是『阿爾卑斯少女　海蒂』（『小天使』）嗎？

宮崎　以主要工作人員擔任製作的，的確是這部。

——那是在幾年的時候呢？

宮崎　在一九七四年。那時候的我已經感到有些心灰意冷了。我的夥伴還問我，為什麼會有那種

感覺呢？

事實上，孩子們在看過『海蒂』之後，好像以為牧場真的跟海報上用廣告顏料塗成清一色的草坪那般柔軟。誤以為只要一到牧場，就可以放聲歡呼赤腳在上面奔跑。誰知道真實情況卻是草兒又尖又刺、牛糞到處都是、綠頭蒼蠅嗡嗡亂飛，那景象把他們都嚇呆了，不過，我聽到這件事之後感到很開心就是了（笑）。

言歸正傳，所謂的接觸現實，並非一定要到有著壯闊自然或明媚風光的地方，讓孩子們在自己所居住的地方感受周遭的現實環境才是最重要的事。而一切想要剝奪小孩時間的東西，例如動畫、電影、電玩遊戲，還有教育都不應該存在。

然而，在家庭環境或城鎮周邊，甚至在鄉下地方都一樣，讓孩子們具體去觀賞、傾聽、接觸、撫摸、嗅聞自然萬物的機會，正在減少當中。既然如此，學校教育就應該轉換方向加強那方面才對，不是嗎？至少讓孩子們在小學畢業時，學會劈柴、用菜刀切菜、懂得數種繩結的打法、會用針線縫鈕釦，我知道上述事情在家政課都可以學到，但若是能在遊戲中學會這些就更好了。不過，如果再將這些學習事項納入考試科目的話，就有人會落入考試訓練的層次而無法真正學到東西。

現在的小孩很辛苦。而大人卻只會一味地教小孩要懷抱希望勇敢地活下去。其實若問人類的前途是否光明，我想絕大多數的大人都覺得人類前途是不樂觀的。那又怎能光是要求小孩要懷抱希望呢。

──坂本小九郎所寫的『彩虹上的飛船』（あゆみ出版，一九八二年），這本書您知道嗎？

192

宮崎　我知道。我曾經得到坂本先生的許可，將它使用在電影上。事實上，我內人的父親曾擔任教育版畫協會的會長，也是撰文推薦這本書的大田耕士。

——咦——這樣啊。

宮崎　這本畫冊，我本身就推銷了好多本呢。因為這位作者實在了不起，無論到哪所學校都是成果非凡。他證明了在孩提時代指導者對小孩有多重要。

——事實上，有位我熟識的朋友一聽到我將與宮崎先生見面，就從長野寄了這本書給我。因為他覺得，這本畫冊裡的風景和『風之谷』的世界非常相似，所以想請問宮崎先生，您是否看過這本畫冊。不過，『風之谷』的製作時間好像更早是嗎？

宮崎　雖然我完全不記得究竟誰先誰後，但是這本版畫的確是很棒

——還有就是，如它的書名所寫，船是在空中飛翔的。在宮崎先生的作品當中，『風之谷』、『天空之城』、『紅豬』裡的船也全都在空中飛，可見得您很喜歡天空。

宮崎　其實那是我硬把它們結合在一起的……。

——而且還把在空中飛翔的交通工具稱作「船」呢。

宮崎　因為船這種東西是人類交通工具中最基本的一項，我是這麼覺得啦。它是能夠乘載人類生活所需的交通工具啊。

——就像諾亞方舟嗎？

宮崎　即使沒那麼巨大也沒關係。雖然交通工具中也有所謂的帶篷馬車，但是船畢竟可以漂浮在水面上，感覺上比較能暢行無阻，聽起來也比較獨特。

我自己向來不願被現實給束縛住，想要掙脫束縛的心情始終非常強烈，若硬要我說的話，其實就是這麼回事，所以我才會動不動就想要飛起來。不過，接下來的作品（『魔法公主』）並沒有在天上飛，請您放心。

品味「當下」的樂趣

——這裡（吉卜力所在的東小金井）真不錯呢，沒想到在東京的車站周邊居然有這種尚未開發的地方……。

宮崎　可是，這裡雖然有大學，且是學生經常利用的車站，卻沒有大型的書店。學生時代愛不愛唸書雖然是個人的自由，但後果可是得由自己來承擔。雖然認為知識或教養無法形成力量的傢伙增加許多，但是就結果而言，無知的人終究還是無知啊。因為不論性情再怎麼溫和，不管再怎麼努力拚命，對事物懵懂無知就等於不知道自己身在何方。尤其是在這個必須自己去思考今後方向的時代，若是對於歷史方面太過無知的話，遲早會自食惡果。

——剛才您說的是文字的弊病，現在則是說文字所產生的文化或知識也是非常重要的，對吧。

194

宮崎 那是當然。不過，還，小時候千萬不可教導過度。不然會像少棒的王牌通常都有肩傷或膝傷的問題一樣，會把小孩子的好奇心給抹殺掉。由於我本身就不是個用功的人，所以我無意叫大家用功。但是，我建議大家找個自己中意的窗口去試著用功看看。可是，要找到那扇窗口是一件困難的事。因此我覺得，學校大可以幫孩子們製造窗戶。

以少棒為例，我覺得與其教導他們成人規則，要他們等待直球再揮棒打擊，還不如讓他們盡情地用力揮棒、品味奔跑的樂趣反倒來得重要。我覺得對孩子們來說，這件事遠比四壞球保送上壘還要重要。

義務教育結束之後，孩子們的學問應該就已足夠。接下來，再以特例的方式讓那些喜歡唸書同時也想要唸書的孩子繼續升學。好讓那些喜歡唸書又喜愛數學的孩子在長大之後可以賺得比勞工階級的平均薪資多，這樣不是很好嗎？沒有數學才能的人通常占多數，因此與其為難這些小孩要求他們的水準和喜愛數學的小孩相同，還不如這樣做比較好。

大家不是經常把「孩童的未來」掛在嘴邊嗎？但可惜的是，孩童的未來往往是變成無趣的大人。對孩子來說，他們的「當下」不應該是為了準備未來。我想說的是，大人不應該用無聊的唸書、無聊的虛榮心或求個安心、甚至是自己的無聊想法，而剝奪掉孩子生活中最重要的時刻。這和讓他們吃好吃的東西、買他們想要的東西給他們的意義大不相同，而是應該要盡量讓他們能夠幸福。

唯有這樣做，父母的價值觀或生活方式才能顯出意義。關於這方面，我雖然不敢說自己在教養小孩上做得很好，但在教養孩子的工作結束的瞬間，我曾經跟太太說：假如再做一次的話，應該可以做得比之前更好一些吧。但是，說不定在體力方面會比較差。無法再像當時那樣不顧一切地和小孩一起瘋狂跑跳，唯有這點，是我不得不承認的事實。所以我只是嘴上說說罷了。

不過，就基本上的認知來說，所謂的孩童時代並不是為了無聊的大人生活而存在，而是為了活在當下而存在。一說到「當下」，說不定有人會理解成享樂主義，但這裡所指的並非那樣，而是指孩童時代裡有著許多當下非看不可、非感受不可的事物。例如有些喜悅的體驗，一旦變成大人就可能只是短短五分鐘的感覺，但是對小孩而言的那五分鐘卻可能非常美妙震撼，在質方面的意義大不相同，而且能在日後產生決定性的影響。

相反地，諸如心理創傷之類的東西，以大人的眼光來看或許微不足道，但是對小孩來說卻是莫大的傷痛。不過話說回來，每個小孩子都一定會受傷，不可能無傷無痛地長大。因此，不可以害怕受傷，也不可以害怕讓人受傷。我不知道不可以給別人添麻煩這句話是誰說的，但是人活在世上不就是在彼此添麻煩。我覺得大家想比較好，而且要有活著就是彼此添麻煩的體認才行。

雖然這種事不應該說出來，但是我也曾經覺得小孩的存在是一種麻煩。我的小孩應該也曾想過：有這種父親真麻煩。彼此都會這麼想啊。我和太太之間的關係也一樣，而就我的體驗而言，職場裡面更加麻煩，不是嗎（笑）？

196

『魔法公主』（1997）

——『風之谷』漫畫裡，有出現缺乏母愛、心靈受傷的情節吧。

宮崎 我不認為我曾經以心靈受傷為主題去創作電影或漫畫。那種感覺大家應該都有吧。差別只在於你是選擇珍藏在心底，或是以別的方式將它昇華罷了。因為若問那種創傷能否癒合，我覺得那種東西是只能承受而無法完全癒合。那與人類的存在息息相關，所以只要挺得住就行了。我是這麼認為的啦。因為無法挽救就表示無法挽救。一旦在小學五年級時跟不上，而被老師在額頭貼標籤，就再也無法挽回了啊，即使在國中階段大聲疾呼要實行人性教育也沒用。無法挽救所代表的意義是深遠且重大的。幼兒期、三歲左右的一小時體驗勝過大人一整年的體驗，由此可知大人帶給小孩的影響之大絕對超乎想像。

這樣一來，人們極可能因為心生恐懼而變得什麼都不會，但是另一方面，由於生物是強壯堅韌的，我們也只能選擇信任。而且也不可以害怕犯錯。假如一心想著只要活下去，今後就能擁有健康亮麗如晴空般的人生，那可就大錯特錯，因為接下來什麼事都可能發生。

檢視歷史可以發現，有好幾次的事件導致以小村莊為單位的世界從此滅亡。儘管如此，人類還是活下來了，而就算今後將會發生以地球為單位的大規模事件，我們能做的也只是以當初以村為單位的那些村人所感受到的相同感覺去面對啊。結果，因為想法一樣，也就不覺得有什麼差別了。

管它會不會皮膚過敏，管它會變成什麼模樣，總之先活下去再說，於是人們便想：既然如此，當然是生下小孩和我們一起痛苦比較好。因此，父母會對年輕人說：生個孩子吧。結婚生小孩，然後手

197

忙腳亂，充分體悟自己所欠缺的東西，即便如此也覺得活著比較好。滿心以為這樣才能證明自己的確活在當下。

昨天，我去參加司馬遼太郎先生的告別式。他藉由歷史學習知道了許許多多人類的愚妄，不過，與其將這些事情列舉出來，他寧願努力去發現一些值得一提的好事。也因此，照理說，他的絕望感應該是年年加深才對，可是我在去年年底與他見面時，他還對我說：這個國家變好了。他是個感覺很棒的日本人，我從沒見過給人感覺那麼好的人。我很喜歡他，只要一想到他就覺得胸口熱了起來。

對自然要以禮相待

——這次的特集的主題是「自然」。到目前為止的談話當然也都與這個主題有關，但不知您如何看待現今的自然環境或地球環境？

宮崎　我所能說的都是前人已經說過的話呀。不過關於要如何生存下去這件事，每個人都必須自己做出結論就是了。這是我到目前為止所製作的電影的主題，『風之谷』這部作品也不例外，因為我認為這是人類生活所面臨的基本困境。即使表面上看起來是在從事與自然保持平衡的農業，其實還是在掠奪自然，對吧。這可說是人類在從事農耕之初就已經決定的命運。

——也有人說，是從人類懂得用火的時候就開始。

宮崎　聽說即使當初停止農耕，若以狩獵維生的話，地球上也只有四百萬人可以存活下來啊。

因此，若問我們能做的到底是什麼，我想還是應該要對自然抱持敬意，也就是在日常生活中對自然要以禮相待。

以自然環境來說，光想著過去非常美好而現在則是最惡劣的狀況，這樣的想法是不對的。若問我為什麼會這麼想，那是因為我經常去散步的地方有一座山名叫八國山。這座山雖然位於狹山丘陵（註）的最外圍，但是站在山丘上卻可以將昔日的八國，也就是相模國、武藏國等國盡攬眼底。可是它如今卻被雜木林所覆蓋，四周什麼都看不到。所以我想，它在鎌倉時代應該是光禿禿一片吧。因為那裡有座將軍塚，也就是新田義貞（註）從群馬率隊前來時豎立源氏白旗的地方，不過將旗子立在雜木林裡根本就看不到啊。後來這座丘陵被人類放火燒了好多次，開墾成旱田，然後種植樹木，又數度砍伐，最後才變成如今的風貌。總之，我想人類當初應該是竭盡所能地胡搞瞎弄了一番才對。總覺得人類應該從很久以前就在那裡濫墾濫伐了。

前陣子，我在報紙上看到一則報導，有位長期研究繪卷的人士說：根據觀察繪卷裡的風景所得，他認為村落附近就是一大片原始森林的自然觀應該是騙人的。上面還寫道：日本人愛護花草這件事也是騙人的，其實我們的祖先濫砍了不少樹木。關東地方的雜木林風貌其實屬於人工種植的再生林，真正穩定成型應該是在明治中期到昭和初期的階段。也就是說，是因為後來雜木林所生產的木材和木炭變成價值不低的商品，人們才想以人工方式讓植被保持下去。這是那位人士所提出的假設，而若從我

本身的八國山體驗來看的話，總覺得這樣的說法應該是正確的。

因為人類總是在生死一線間求生存，對於自然應該不會那麼客氣才對。而我們現在所面臨的問題，我想應該也是我們的祖先所不斷面臨的問題。

——歐洲各國也一樣啊。和日本比起來，西班牙的綠地更少。那裡除了牧場和田園之外，就剩下沙漠了。

宮崎 因此，關鍵就在於我們要如何與自然相處，而且願意承擔多少風險。若以為全民都變成資深的生態學家，然後走入自然就可以變得幸福的話，其實也不見得啊。繩文時代的人們都非常幸福嗎？應該沒有吧。而若問釋迦摩尼所處的時代、耶穌基督所在的時代裡，人類為何需要過得那麼辛苦，原因就在於那是產生世界性宗教的時代。世界就是這麼不斷地反覆更替過來的啊。

直到前陣子為止，日本都還保持和平的局面。而若問原因何在，應該是擴張型的經濟成長所造成，大家其實都太樂觀了。

在瀕臨危機時，有的國家會認為將周遭自然破壞殆盡是件很糟糕的事情，因而盡力想要讓它復原，有的則是置之不理而自取滅亡。因此我們最好把它想成：人類就是這樣一路走過來的。如今自然問題雖然已經變成世界性的規模而不再那麼好解決，但是正因為知道沒有根本的解決之道可以參考遵循，反而大有可為。以對自然待之以禮來說，我們可以有許多具體的做法，例如清理一下住家附近的河川、不再把樹木全部砍光、不把柿子樹上的果實全部摘光而留下一半給鳥兒們食用等等。因為即使

開始煩惱起世界的命運也不能解決什麼啊。正如釋迦摩尼曾經煩惱過，孔子也煩惱過，親鸞上人也煩惱過，大家都在煩惱一樣，今後勢必也將持續煩惱下去啊。既然如此，當然要一邊煩惱一邊量力而為啊（笑）。

——應該說那是一種虛無主義，還是樂觀主義呢？

宮崎 堀田善衛先生用過「透明的虛無主義」這個詞彙。不過，他並不是出於自暴自棄，而是覺得若能採取那種生活方式，讓心情變得容易感動而且和善的話，不正是生活的最高境界嗎？我是那種要我支付二氧化碳稅也行，但在另一方面卻又希望把樹木留下來、希望多捐點錢給龍貓基金，甚至在設計這個工作室時，還為了多種些樹木而不惜減少停車空間，我打算繼續用這種方式來度過餘生。

前陣子，我乘坐飛行船上升到東京上空三百公尺的地方。卻覺得很不喜歡。因為整個東京看起來就像發霉了一樣。到處都是住家。一想到這片土地全被土地所有人占據，全部住滿了人，他們每天照三餐吃飯，電燈開開關關，就覺得厭煩。

我覺得走在地面上，想著我喜歡這條小巷、這家店我非常中意，這樣的生活方式比較適合人類，不過，現在畢竟已經進入兩種視線必須同時兼備的時代了。也就是綜觀全球、觀看世界萬物的視線，以及從自己所在的地方、從生活範圍觀看周遭的視線。只要能從其中的瑣碎小事去觀察，發現這個人很不錯、這戶人家的圍牆宏偉氣派，久而久之，就必定會成為給人好感的人。

——從空中和從地面，是嗎？

宮崎　就結果而言，雖然說不定會和家族的存續這個根本問題相牴觸，但是，能夠給予你支持鼓勵的，畢竟還是家人。

弗蘭克（Viktor Emil Frankl，一九〇五～一九九七年，出生於澳洲的精神科醫師、心理學家）這個人寫了一本很有名的書叫做『夜與霧』（みすず書房）。故事內容非常感人，尤其不可思議的是，那明明是在描寫地獄，可是卻讓人看了會燃起希望，這種說法雖然很怪，但它的確是這樣的一本書。

——真的是這樣。它刻劃出了人類想像中最醜陋的地獄模樣，卻也同時道出人類的希望。

宮崎　比方說從收容所的窗口看到的那棵小樹，帶給囚犯們多少的鼓勵之類。

前陣子不是有位在波士尼亞‧赫塞哥維納和南斯拉夫青年結婚的日本女性嗎？後來她的丈夫因為捲入戰爭而死亡，她只好帶著小孩回到日本。看到那則紀實報導時我就想，那位女性的遭遇的確很悲慘，但是她的表情卻隨著時間的流逝而變得溫和良善。假如是這種日本人的臉，而不是那種嬰兒肥的演員臉蛋的話，日本的電影應該就不至於走下坡了。不幸使人變得溫和良善，這才是人類的真正矛盾啊。

她幾乎是以私奔的方式離家和那個外國青年結婚，然後隔了七年才帶著小孩回到日本，而前往成田機場接機的她的父親也是非常地良善，我記得好像是山形人。老人家對著初次見面的孫子伸出手並蹲下身的畫面，讓我真心覺得……當人真好。

202

我聽越多關於南斯拉夫內戰的事情，就越對人類的罪孽、膚淺的行為、民族主義的愚昧感到厭煩，但在看了那則報導之後，我忽然變得活力充沛了起來。因為我了解人類的可貴。領悟到：啊，人原來是這樣活下來的。時代或許變得嚴苛、世界或許會變得更糟、平均溫度也許會再上升，未來說不定會發生許多事情，當然有很多事物可能會因而變差，但是若從人類的觀點來看，能從這些不斷重複的考驗中生還的，才是人類。我們只能這樣來看歷史。

我們可說非常地幸運，在這五十年來既沒有經歷過生命面臨危機的滋味，也沒有體驗過摯愛的東西可能突然被殺害的恐懼，就這樣平順地活下來了。就這層意義來說，我們是活在屬於快樂幸福的時代。接下來的人好像就必須活在並非幸福快樂的時代囉。

大人能為小孩做的事情

宮崎 我是個毫不掩飾自己感情的人。在我剛進入職場當新鮮人的時候也一樣。因此我在一開頭才會說，我太太說我沒資格談論教育……。

不過我在想，我應該能做一些讓小孩開心的事情吧。雖然缺乏正確引導或指導他們功課的能力，但若是教他們用奇怪的方法在短暫時間內得到快樂的話，我應該做得來才對。也就是說，一般母親絕對不會做的事。例如讓他們乘坐造型奇特的車子去飆車，或是偷偷讓他們做絕對不可以做的事情之

類。我兒子讀小五的時候曾帶同學造訪我的山中小屋，那時候我就讓他們玩鏈鋸（電動鋸子），那可是很恐怖的哦。只要一個不小心手指頭就會不見了。可是我卻故意沒有陪伴在一旁。而是心情兀奮地等著聽他們發出慘叫聲。結果真的那樣做了才發現，其實並不好玩。「乒鏗」作響的木頭碎裂聲讓人心情暢快呀。於是，我讓他們用斧頭劈柴，大家都做用斧頭才好玩。雖然斧頭很重也很危險，但只要在一開始小心叮嚀，就不會發生意外。

製造機會讓他們做那些事情，我想這就是歐吉桑的功用所在。那些母親們絕對做不來。因為她們動不動就會大叫「小心！」。而有時候那樣反而比較危險。

當時雖然清一色都是男生，但我連煮飯的準備工作都要他們做，結果他們把廚房搞得亂七八糟。我要他們輪流洗菜，他們雖然照做，可是水卻噴得到處都是，簡直是一塌糊塗，把我給累翻了。同時也體會到理想和現實果然不一樣的道理。

——做了之後才發現，有的小孩手腳俐落又會做菜，對吧？

宮崎 那無關男女性別，而是一種才能。需要的是才能和訓練。做這些事雖然很累，但由於我自己也很開心，所以只要有機會今後還是會持續下去。事實上，我只要拍完電影一得空，就會帶著親戚們的小孩一起外出旅行，玩得可開心了。雖然有時只有我一個大人，小孩卻多達十一個，但是再也沒有比這更開心的事了。其實孩子們都是很乖巧的。和大人跟在身旁時截然不同。哥哥姐姐會好好照顧年紀小的孩子，年紀小的孩子也會聽他們的話。身為大人的我只需要發號施令「我們去海邊囉」或

204

「現在是自由時間」，還有付錢就行了。所以我都在抽菸，不然就是四腳朝天躺著發呆。

說什麼要和小孩共度時光、要和父親共度時光，淨說些大道理，結果真和小孩面對面還不是沒戲唱。大人所能做的事情，其實就是為孩子們製造機會，而既然要帶自己的小孩出外遊玩，當然就要順便帶親戚的小孩或鄰居的小孩、甚至小孩學校的同學一起去，然後大人全部都不要干涉。大人要製造那樣的機會。如此一來，大人才會輕鬆，孩子們也才會玩得開心，在此推薦給大家。

只要小孩笑得開心，身為大人的我無論懷抱著多少複雜難解的問題，在那一刻還是會覺得好棒。對我而言那是無比貴重的東西啊。製作給小孩看的電影讓我感到最開心的時候，就是孩子們看著電影而真正得到解放的時候。因為那會像傳染病一樣往四周擴散，而當我知道全部的孩子們都打從心底感到喜悅，那瞬間便令我覺得幸福無比，驚奇無限。

而關於孩子的生長環境方面，若是過度輕視自己所住的地方，我覺得這種態度也不大好。若是不斷地將自己所能提供給小孩的風景貶低為最差勁的風景，也有點……。因為如果能在心情好的時候漫步在黃昏的街道上，就能夠感受到與風景之間的那股親密感。所以當我在製作『心之谷』時，所抱持的態度就是試著率真地再度環視自己的周遭。自然是有限的這件事，即使孩子們在知識上無從得知，但還是會基於本能便自然知曉。還有自己不被祝福這件事也一樣。他們知道他們所誕生的這個世界並沒有熱情地對他們說：你們能被生下來實在太好了，而是對他們說著：你們出生在一個很糟糕的時代哦。因此他們是從一出生就以為這個世界是個很糟糕的地方。我想，最深植現代小孩內心的，就是這

件事。正因為如此，我們更應該好好地告訴他們：即便是這樣，這個世界應該還是有優點哦，你們要秉持著這個信念好好去感受和觀察才行。我想，這就是大人最應該做的事。

（初出於民主教育研究所編『季刊　人類與教育』十號　旬報社　一九九六年六月發行。再度刊錄於太田政男編『關於教育』旬報社　一九九八年九月二十五日發行）

註解：

1. 狹山丘陵／位於東京都和埼玉縣交界，其範圍包含了東京的東村山市、東大和市、武藏村山市和瑞穗鎮，以及埼玉縣的入間市和所澤市。

2. 新田義貞／一三〇一～一三三八年，鎌倉幕末南北朝時期之名將，為源氏後代，正式名為源義貞。

空中的犧牲品

人類所做的事情實在是太殘暴了。人類將才能、野心、勞力和資源投注在二十世紀初才誕生的飛行機械上，經歷過無數次失敗也不氣餒，即使墜機、死亡、破產也不放棄，時而得到讚揚，時而受人嘲笑，在短短十年之間，就使它成為大量殺戮兵器中的主角。

人類嚮往遨遊天際的夢想，並不純然是和平的，因為它在一開始就與軍事目的結合在一起。早在十九世紀，飛行機械就被科幻小說定位為所向無敵的新兵器，事實上，萊特兄弟也是處心積慮地想要將它們推銷給陸軍，而硬式飛行船的發明家卓別林伯爵所夢寐以求的，則是建構一支可以深入敵人心臟部位、發射大量炸彈的空中艦隊。

一九一四年第一次世界大戰開始時，人們並沒有花太多的時間，就將最初的機關槍架設在等同於風箏的機體上。當時的機體有布匹包附在唐檜或梣樹組裝而成的骨架上，再以鐵絲縫線補強。空中的戰場就此展開。飛機複雜的操控方法和戰術運用在經過人們多方改良之後，陸續打造出許多新型戰機。從木製無骨架的機身到鋼管骨架、硬鋁合金版或強力引擎的開發等，最後終於打造出全金屬製的飛機。而到一九一八年戰爭結束為止，交戰國所生產的軍用機多達十七萬七千架。戰爭結束時的飛機總數則是一萬三千架。也就是說，超過十六萬架的軍用機在戰爭期間遭到損毀、燃燒或廢棄。至於乘

坐這些飛機的年輕人下場又是如何呢？那些駕駛員、機組員、槍手、通訊員都極其年輕，但是卻都以驚人的速度遭到消磨或死亡。

飛機，對將軍們而言是隨時可供調遣的棋子，對負責生產的實業家而言等同於利潤，對技術製造者而言是職業上的成果，對年輕的搭乘員而言則是帶來輝煌的名譽和興奮感受的機會。各交戰國為了煽動國民的戰意，在發表空中戰果時都公布個人姓名，藉以製造英雄。擊落敵機五架以上者即被稱為王牌，那些超級王牌就像今日的職業選手一樣，在新聞版面上都被當成了國民英雄。於是在歐洲各戰線上交戰的國家，各自擁有數百名的王牌。假如來統計一下那些王牌們的戰果，光憑我手邊所擁有的簡單資料，大概就超過數萬架。由於降落傘是在戰爭結束很長一段時間之後才有了實用性，因此在當時墜機就等同於戰死，而且在墜機之前便被砲彈打死的飛行員也不在少數。更何況，當時的戰機機種除了單人乘坐的戰機之外，還有二人乘坐或三人、四人乘坐的戰機。那麼，究竟是死了多少人呢？

要在三次元的空間裡瞄準不規則移動的物體，並在空中發射砲彈予以破壞，是超乎想像的困難。若缺乏天賦才能肯定無法做到。

王牌們免不了墜機的命運，而其他飛行員的命運則根本連墜機都談不上，就淪為王牌們狙殺的獵物。根據當時的說法，西部戰線的戰機飛行員的平均壽命約在二週左右。即便如此，那些國家還是拚命將年輕人往死亡的火坑裡送。

而雖說當時的飛機性能已經進步不少，但若以今日的基準來看，卻是脆弱且不穩定的代名詞。

光是飛行這件事，就經常發生故障或是意外。在訓練當中因為飛機故障或意外而死亡或受傷殘廢的人數，應該是多到讓人不寒而慄才對。

儘管如此，還是有許多年輕人嚮往成為空中士兵，立志成為飛行員。雖說這樣總強過在泥濘中匍匐前進、專打壕溝戰的步兵，但那令年輕人神魂顛倒的狂熱，恐怕也不是這樣的三言兩語可以說明。只因為想在空中自由飛翔的願望，變成了在空中高速翱翔打轉的自由，那股速度和破壞力挑起了年輕人的攻擊衝動。只要看看今日那些無視紅綠燈信號、騎著機車橫衝直撞的年輕人，應該就可明白這個道理了。事實上，速度正是驅使二十世紀勇往直前的麻醉藥。速度代表的是良善、進步、優越，是一切的準則。

看到這裡，應該有很多讀者會認為『人類的土地』（Terre des hommes，法文）中的解說盡是些惑眾之語。但是它卻讓我明瞭，只要是聖·修伯里（註）的作品愛好者，或是喜愛該時代的飛行員的人，都應該以更加冷靜的態度來重新看待飛機的歷史。因為對當時那個喜愛飛機的軟弱少年來說，一想到他的動機裡隱含著對於未分化的強度和速度的追求，就覺得可以從飛機的歷史看出不願以天空的浪漫或征服天空等語詞來敷衍搪塞的人的無奈。我的職業是動畫電影製作人，為了製作冒險武打戲而傷透腦筋，設計出壞人角色，進而從打倒壞人的劇情中達到淨化感情、發洩情緒的目的，若從這點來說，我不得不承認這是最差勁的職業。儘管如此，但傷腦筋的是，我就是喜歡冒險武打戲……。

隨著戰爭結束，嚮往成為飛行員的少年們對於自己的生不逢時深感懊惱。因為軍隊縮小規模，阻斷了他們飛向天空的機會。航空界進入冒險與紀錄飛行的時代，但若要成為那種飛行員勢必要有相當的好運氣才行。而旅客飛行則因機體本身離舒適的境界還有一大段距離，因此就市場需求而言還無法成立。因為招攬不到客人。

英法美德意各國，其航空郵務事業都是在政府的支援之下展開。速度是勝負關鍵。它的速度遠在鐵路信件之上。機體本身都是軍隊的轉讓品，而且多到不行。他們換了一套說詞，說是要恢復飛機的和平利用價值，以及飛機的原始用途。一想到在兩次大戰的間隔期間，法國為了開拓並維持航空郵務的航路而造成百名以上的人死亡，便不禁感嘆居然連法國人都如此地兇殘。

人們將戰爭時的那套方法運用在航空郵務的輸送上。經營者像將軍們那樣，大談國家的威信和人類的進步，技術製造者因而得到了工作。但我並不認為，飛行員可以從提升郵件的運送速度上感受到飛行的意義。正確的說，應該說那是唯一可以展開飛行的方法吧。因為他們實在很想飛。只不過，這次並不是自由自在地在天空中高速飛行，而是為了運送郵件而被要求正確無誤地遵循一定的航路進行安全飛行。這次的對手並不是從太陽裡面突然竄出來的敵機，而是雨水、雲霧或暴風雨。下雨天無須進行空中作戰，但是航空郵務飛行卻必須風雨無阻。只因為它的對手是日夜不停奔馳的火車、汽車。它們在惡劣天氣裡依舊勇往直前。而且，飛機必須以速度取勝才行，否則將會喪失存在的理由。

最初使用的*機體*是bregue-14。那是利用戰時所製造的單發複座的輕型爆擊機改造而成。擁有三百

210

匹馬力的引擎、粗壯的機體、最高時速在一百八十公里左右。擁有非常單純的飛行儀器，一旦在雲霧中盲目飛行即意味著自殺。沒有任何的導航系統。為了抵達地上目標，即便是處在時速七十公里的逆風狀態，也必須向前飛行。

飛行員總是全神貫注，只能從風景裡的細微徵兆解讀出天候的變化。因為白雲當中說不定潛藏著等同於岩山的危險陷阱。他們深知空中的些微風向變化都極可能毀壞飛機。不曉得在危機四伏中神經緊繃的他們所看到的世界，到底是什麼樣的光景？

風景看久了，人對風景的感覺就會變得遲鈍。但是他們所看到的天空，想必有別於我們大家所看到的。我們無論乘坐多少次飛機，應該都無法看到他們所感受的那片天空。因為充滿無盡威嚴的那片天空，已經為郵務運輸飛行員們鍛鍊出一份獨特的精神。

在兩次大戰間隔期間的頹廢主義中，年輕人們隱藏住對地面瑣事的輕蔑和憧憬，飛向沙漠，奔向白雪覆蓋的群峰之巔。假如聖‧修伯里不存在的話，這些年輕人的故事肯定早已被遺忘。頂多就只是狂暴技術史中的一小行記錄罷了。事實上，郵務飛行員成為英雄的時代非常短暫，充其量就是一代之間的故事罷了。

隨著機身日益改良，航法日漸改善，飛行本身變得安全多了。郵務飛行成了實業家們的事業。然後，世界大戰再度發生。和第一次世界大戰相較，更多的年輕人被更加有系統地送進空中這個火坑中，為戰後的大量輸送時代作準備。飛機進而成了大量空輸時代的犧牲品，專門運送搜購名牌的旅遊

團。

聖・修伯里所描述的郵務飛行員的時代，在他執筆書寫『人類的土地』的階段就已經結束。面對這個變化，有人繼續逆勢挑戰，有人則節節挫敗。梅爾摩斯和吉約梅都已消失蹤影，聖・修伯里自己也在留下「世界是蟻塚」的字句後，形同自殺地消失在地中海上。

飛機的歷史是充滿兇殘的。儘管如此，我還是喜歡飛行員們的故事。我不再為此提出辯解。大概是因為我的體內也有兇殘的因子吧。光是日常生活就幾乎要讓我窒息。

時至今日，天空上被畫了好多好多的航線。諸如軍用空域、大型客機航線、飛行限制航線、安全航線等等。我們的天空變成了須由地面塔台人員監控管理才能飛行的天空。

假如人類到現在還無法在天空中飛行，雲層頂峰仍然是孩子們的夢想的話，世界將會有何不同呢？製造飛機所得到的東西，和所失去的東西之間何者比較大呢？兇殘仍然是我們所無法控制的屬性嗎？我甚至覺得，在禁止使用地雷之後，我們似乎應該認真思考是否也該禁止將無人或載人飛行機械運用在戰爭之上。

這是生於蟻塚時代、漸漸對進步、速度存疑的一隻白蟻的妄想。

（聖・修伯里、堀口大學譯『人類的土地』〈新潮文庫 一九九八年十月十五日發行〉的解說）

212

『魔法公主』（1997）

註解：

聖・修伯里／Antoine Marie Roger de Saint-Exupry，法國作家、飛行員、經典兒童小說『小王子』的作者。

聖・修伯里所翱翔的天空

宮崎駿氏說他在二十歲左右閱讀了新潮文庫所出版的聖・修伯里（一九〇〇～四四）的『人類的土地』之後，受到了書中世界不少影響。在今年春天NHK的節目採訪裡，他搭乘郵務飛行員時代的同型飛機，從南法土魯斯到撒哈拉沙漠西部的蓋帽JUBY（CAP JUBY），展開約三千公里的郵務航路飛行體驗，在此，請他為我們述說對於聖・修伯里和飛行本身的看法。

在前陣子的採訪旅行當中，得以體驗原本僅限於想像的感觸，讓我深感幸福。首先是雲的感觸。

乘著毫無儀表裝置的飛機進入雲層裡，瞬間搞不清楚哪裡才是上方。啪地遁入其間，才發現雲朵其實有凹有凸，正想著窗外下雨，沒想到轉瞬間變成晴空萬里。在撒哈拉沙漠，薄雲就像一大片雪地，我請飛行員貼著白雲飛翔。窗戶是敞開的，我試著把手伸出去。寒風冷冽，還可以把手像這樣往後伸展哦。

機身的素材是木頭和金屬混製而成，最高速度雖然可達二百公里，但是空氣阻力太強，實際上應該沒那麼快。我們在亞特拉斯山脈（位於西北非突尼西亞境內）卻因二十公尺的逆風飛行（飛機時速七十公里）而幾乎停頓在空中呢（笑）。飛行高度頂多一千五百公尺。我還請飛行員緊貼著旱田，飛得比

電線所在高度還低。可以將風景看得一清二楚，讓我既激動又興奮。

五十多年前，聖・修伯里是以什麼樣的心情飛行在這條航線上的呢？在他擔任郵務飛行員而大為活躍之際（一九二〇年代後半～一九三〇年代中期），法國正處於兩次大戰間隔期間的混亂與頹廢的時代。同時也是唯有成為郵務飛行員才能飛上天空，而且郵務飛行員算是當紅職業的時代。地面上盡是喝著艾酒說著醉話的傢伙。而聖・修伯里和他的好友們，也就是出現在『人類的土地』裡的知名飛行員──梅爾摩斯和吉約梅，則是遠離地面，以英雄之姿飛上青天。我想，當時地面與天空之間的距離，肯定比現在所想像的要大多了。對他們而言，唯一值得信賴的應該是彼此之間的友愛和合作關係吧。

與其說他們是在征服天空，不如說他們在飛行當中折服於偉大的自然，進而強化了對大自然的敬畏之心吧。因為他們所搭乘的飛機機身都殘破不堪，發生墜機意外也是理所當然啊。冒著生命危險漂浮在空中，肯定讓他們感到情緒高漲。而實際上也死了很多人。我看了一下張貼在土魯斯機場牆上的殉職者名冊，十年間死了上百人。郵務飛行真可說是死屍累累的歷史。儘管如此，年輕人還是想飛。

為什麼呢？因為他們一心一意只想飛啊。

他們一定是感受到了。感受到整個世界、風、浪、還有空氣。比方說空氣很難纏、今天的空氣到底是險惡還是輕柔。當逆風時，就應該貼著地面低飛，利用地形避開風阻，相反地，在順風時則輕鬆得讓人想吹口哨。

還有，即使送達的郵件可能是無聊的廣告郵件或匯票之類，但應該會有種將人類所在之處連結

在一起的喜悅吧。那說不定是出於一種想要用線將他們全部連結在一起的慾望。無論是在山頂的凹陷處、或是在沙漠裡、甚至在安地斯山脈的另一頭，無論去到任何地方都有人類存在。不過我總覺得，他們當初所見到的那個沒有人看過的風景，應該跟現在完全不一樣才對。因為風景這種東西，看的人越多就越沒看頭，會漸漸形於單薄。

聖·修伯里會是個什麼樣的人呢？假如他站在我身旁，我說不定會覺得他是個麻煩人物呢。畢竟他和梅爾摩斯一樣，只有在駕駛飛機期間才被讚揚為了不起的男人。而在空中會繃緊神經的人，是不可能在降落地面之際突然變成平凡的好父親的（笑）。再加上他又是貴族出身，光從花錢的方式這點來看，就絕非一般的市井小民。

身為飛行員卻經常緊急迫降，想必他是個粗心大意的男人吧。不過，他的夥伴們都在三十多歲就死亡了，不知道為什麼只有他一人活到四十四歲。但也幸虧是這樣，當時的飛行員記錄才得以留存在法國。「大家都死掉了。」他說。「今後的世界將變成蟻塚」他在臨死之前寫道。當我在為了休閒度假區的開發而被弄得亂七八糟的西班牙海岸線上空飛行時，我不禁覺得他說的很有道理。

第二次世界大戰時，他成為了偵察機的機組員。一九四四年，從科西嘉起飛的他到底墜落在何處，至今無人知曉。雖然有人說失事地點好像在馬賽附近，但我總覺得他搞不好是自己尋死的。因為那時的他在體力方面已經到達極限，而且那裡又離他舉行婚禮的地點很近。與其說他是被納粹擊中而墜機，不如說他是因耽溺於冥想而墜落，我覺得這種說法比較像他的作風，也比較有真實感。

216

『魔法公主』（1997）

在應該死去的時候死去。我很想認同那種生命態度。那樣不是很好嗎？管他是因為不堪挫折或是酗酒而亡，甚至是墜機而死。每個人都有那樣的權利，那樣的自由不是嗎？沒必要每個人都活得那麼健康積極。每個人都有活得極不健康的權利，尤其是詩人。石川啄木和種田山頭火不也是那樣嗎？聖・修伯里畢竟是位詩人。就算極盡缺德而死去也無所謂，因為那才是詩人的作風。只要閱讀『人類的土地』這部作品，就覺得情緒激動高漲。甚至在瞬間以為自己可以變成不是現在的自己。它會激勵我必須變成那樣才行。不過，結果我還是沒變就是了（笑）。

看了『人類的土地』之後再看『小王子』，將會有完全不同的感受。這就是閱讀的好處。希望這部作品能夠繼續被傳承下去。

（『波』新潮社　一九九八年十一月號）

217

『魔法公主』所蘊含的日本傳統審美觀

接受 Roger Ebert 氏的採訪

大人不看的動畫

Ebert（以下簡稱為E） 我的孫子非常喜歡『龍貓』和『魔女宅急便』。而說到原因，則是因為他們相信那些故事是真的。

宮崎 他們幾歲？

E 分別是九歲、七歲和兩歲。請問您為什麼會選擇動畫（這種表現手法）呢？

宮崎 因為邂逅了幾部非常吸引我的動畫電影。

E 是在小時候嗎？

宮崎 不是，是在十八歲和二十三歲的時候。

十八歲接觸到的是日本首部長篇動畫『白蛇傳』。是關於白蛇的故事。而在二十三歲時，我已經是動畫繪製員了，當時看了蘇聯所製作的『雪之女王』。

美國迪士尼的作品或 Fleischer 兄弟的作品，我雖然也看了很多——也很喜歡——但卻無法成為我想從事那種職業的契機。

就技術而言，『白蛇傳』雖然落後迪士尼作品相當多，但由於那些登場人物的心情都非常容易讓人理解並產生共鳴，所以我的魂都被吸走了。

E 從最初的首部動畫電影誕生之後，日本就將動畫納入電影的範疇。相較之下，動畫在美國是屬於闔家觀賞或專供小孩觀賞的影片，大人基本上是不看的。

宮崎 其實動畫在日本，並不見得是大人會坐下來好好觀賞的電影。

事實上，日本的動畫作品雖然非常大量，但遺憾的是，幾乎沒有一部作品值得向人推薦。

E 是因為打鬥的畫面太多嗎？

宮崎 對，非常多。而且不只是打鬥畫面，還有物化女性的片子、為了暴力而暴力的片子等，在眾多種類當中，有上述傾向的尤其以自製錄影帶居多。

E 聽說『魔法公主』的作畫部分，導演您自己畫了八萬張、（占全體作畫數量）一半左右是嗎？

宮崎 哦，我從來沒想過張數的問題，因為我是繪製員出身，所以會檢查動畫繪製員所畫的畫，然後在必要時予以修正。由於這項作業占據了我大部分的時間，所以才會出現那樣的傳言吧。

E 我聽說電視動畫方面的預算相當少，資金非常吃緊，宮崎先生您在早期是不是也曾因為缺乏預算，而用身為導演的想像力和熱情及細心去填補這部分的不足呢？

宮崎 沒錯，不過話說回來，導演是在創作自己的作品，當然應該要有這種態度，但其他的工作人員也非常有犧牲奉獻的精神。

E 當您開始製作一部電影時，第一天的心情是怎樣的呢？

宮崎 唔——嗯……。一想到今後的旅途，就覺得心情黯淡，並開始跌跌撞撞向前走。

被詛咒的山豬是導演您自己嗎？

E 一開頭出現的邪魔，那美麗的模樣讓人目眩神迷，但若是以ＳＦＸ（special effect，特殊視覺效果技術）來製作的話肯定會硬梆梆，那種效果只有手繪才能表現出來。

宮崎 沒錯。事實上，我曾經用電腦做過嘗試，結果行不通，所以大家才團結一心改用手繪。

E 另外我想說的是，假使將邪魔放進實況攝影之中，看起來也是一點都不顯眼，唯有在動畫的框架組合之中，才能將那種生物表現得栩栩如生，鮮明自然。

宮崎 那本來就是我的目標啊，身為導演本來就愛胡思亂想（笑）。

我本身是個非常容易動怒的人，真的感受過彷彿黑蟲從身體裡面鑽出來的感覺。而且那種怒氣非常不容易控制……。但是，工作人員當中卻有許多人不曾有過這種感受。因為他們都是比較溫和的人。所以我想，大家應該都做得非常辛苦。

E　那麼，遭到詛咒的那隻山豬是導演您自己嗎？

宮崎　應該也算吧（笑）。憤怒……我覺得每個人的心中都潛藏著暴力、攻擊性的衝動。由於無法將其去除，因此如何將其確實控制就成了人類最重要的課題。所以，儘管這部電影幼小孩童也極可能觀賞，但我在製作時還是沒對人類屬性中的暴力部分加以隱藏。

E　『魔法公主』在日本的RATING（影片分級，為公開放映的電影設定觀眾年齡限制，為美國電影制度）是設定給幾歲的孩童觀賞呢？在美國的話是PG─13（設定為「部分畫面不適合未滿十三歲的孩童觀賞，請家長特別注意」）。

宮崎　日本雖然有「成人電影」這個範疇，但是並沒有那種影片分級制度。事實上，當我製作到一半時，覺得不想給年幼孩童觀賞，但是隨著電影的日漸完成，我又覺得，年幼孩童應該能夠理解這部電影的本質才對。

不過，有鑒於電影震撼力實在太過強烈，因此在製作人的建議之下，我們在電影的電視宣傳短片裡放進最殘暴的畫面，從一開始就對日本全體國民表明「這部電影是這樣的一部電影」。我覺得那樣做的目的不只是為了吸引觀眾，還隱含著「家長如果認為這樣的一部電影帶給幼小孩童的震撼力太過強烈，就請勿帶孩童前往觀賞」。

美國的動畫迷是孤立的

E　身為電影愛好者最感挫折的是，觀眾只會去看「迪士尼」出品的電影，一旦少了迪士尼的招牌就裹足不前。例如最近有一部很不錯的動畫叫做

220

『魔法公主』（1997）

鐵巨人（『Iron Giant』，布萊德柏德Brad Bird導演，一九九九年），雖然在美國上映，但是票房仍然不佳。而『魔法公主』裡也缺乏相當於迪士尼最佳主角般的人物，請問您是用什麼方法來努力告訴觀眾這是部好電影的呢？

宮崎　……這個嘛，我不大清楚（笑）。我就是為了這個目的而被請來（美國）的。但我不覺得自己能有那麼大的助力就是了（笑）。

E　最近，我在電視台製作介紹動畫的節目，由於節目的需要，就將攝影機架設在錄影帶出租店裡。這才發現無論在多麼小的鄉下地方的錄影帶店裡，都有上百捲、甚至上千捲的動畫錄影帶。

不過，除了『AKIRA』（大友克洋導演，一九八八年）或『龍貓』是少數例外之外，其他的沒有在戲院上映過。這肯定是因為有數百萬的美國動畫迷都處於孤立的狀態，也就是說他們無法從媒體或市場經營戰略上取得資訊或得到激勵，只能靠自己去發現、自己去享受。我們認為這樣的觀眾確實存在。

宮崎　日本也有同樣的情況。即使錄影帶賣得再好，一旦放到電影院上映，觀眾還是不來捧場。可見得有人是將在電影院看的電影和錄影帶放映的片子區分開來的。

E　不過，聽說『魔法公主』的觀眾很多，唯一的勁敵是『鐵達尼號』（詹姆斯卡麥隆導演，一九九七年）。

宮崎　嗯，老實說我也很困惑（笑）。我不明白，事情為什麼會變成這樣。

在我們吉卜力所製作的作品當中，最初的『風之谷』、『天空之城』，還有『龍貓』都無法光靠票房收入來支付製作費。必須靠二次使用權才有些微利潤。但是結果卻在下一部的『魔女宅急便』出現逆轉。由此可知，我們在一開始並沒有很多日本的觀眾支持我們。

E　這樣說來，日本的觀眾也是慢慢被開拓出來的囉。

宮崎　是的。雖然鈴木製作人就只是坐鎮在那

裡，但我確實和他不斷商量交談而理出了一個方向，那就是一旦觀眾對某種吉卜力的作品懷有某種期待時，我們就必須在下一次的企劃中努力想辦法背叛他們。

E　迪士尼和MIRAMAX都讓導演擁有電影的資產權利，不知您對此有何看法？

宮崎　說老實話，我們根本沒有時間可以向外國努力介紹自己的作品。如果有這種力氣的話，我們寧願拿去製作電影。因此當迪士尼和MIRAMAX要和我們合作時，我們之所以願意點頭同意，是因為我們根本不可能自己去做這件事。

E　看著導演的作品，發現您非常強調眼睛和嘴巴的動作，似乎是想藉以傳達細膩的感情。而迪士尼的新作『泰山』（凱文利馬、克里斯巴克導演，一九九九年）裡的小泰山，似乎充分研究了宮崎先生的技巧（笑）。

宮崎　我們的工作就是要大量吸收別人的東西。無論是從各式各樣的繪畫、各式各樣的文學、各式各樣的電影、各式各樣的戲劇、各式各樣的音樂……

（笑）。

E　換句話說，是一種相互循環。

宮崎　我總認為我所從事的工作，與其說是創造性的工作，不如說比較像是在跑接力賽。我在小時候接下了某個人傳過來的接力棒。那支接力棒並不是直接傳遞過來而已，而是貫穿了我自己的身體，而我則必須負責將它再傳給下一位小朋友，我想，我所從事的就是這樣的工作。

E　說到接力賽裡的接力棒，讓我想到『魔法公主』裡的繪畫非常漂亮，很像印象當中的日本浮世繪，雖然是繪畫性非常強烈的近代動畫，卻能讓人感受到數個世紀之前的繪畫之美。

宮崎　雖然一開始並沒有這樣的意圖，但是在我們的美學當中，的確殘存著許多傳統的東西。

覺得自己遇見了第三位人間國寶

E　接著想請問的是關於『魔法公主』的故事內

222

『魔法公主』（1997）

容有多少是屬於完全獨創的構想，又有多少是源於神話傳說或民間故事、諸神物語呢？

宮崎　由於歷史的東西或傳統的東西都是經由身體吸收，然後再把它提煉出來，因此連我自己也很難去界定哪些部分是原創、哪些部分是傳承自傳說故事。

只不過，那部作品裡出現的許多要素，對我們的世代來說其實都是關於日本、極其普通的知識。但是，森林之中住著伐木砍柴製鐵的人們這件事，卻是直到最近二十年才被查證確認的歷史，因此大多數的日本人其實都不知道，他們的鎔爐是如何建構而成，他們的勞動情形又是如何。

不過值得慶幸的是，日本是個雨水充沛的島國，即使林木遭到大量砍伐，森林也不至於因此滅絕。但是，為我們帶來技術的朝鮮半島和中國，他們國內的森林卻消失不見了。我想，這個事實正是我們這部作品的極大靈感來源。

E　有人跟我說，『魔法公主』是宮崎先生所參

與的最後一部電影，現在請您告訴大家，那是「騙人的」（笑）。

宮崎　（笑）可是，雖然我是那種每次都以這是最後一部作品的心情來製作電影的人，但我現在的年齡，畢竟已經無法像以前那樣工作了。因此，工作人員若是同意讓我以不同的作業方式來擔任導演的話，倒是有幾部作品我還想嘗試看看。

E　可是，所謂導演的工作人員，不都是由導演來作決定，然後再分配工作給他們做的嗎？

宮崎　……不，事情才沒那麼簡單呢（笑）。

E　難道您沒受到他們的愛戴嗎？

宮崎　因為我經常以暴君之姿來統治他們啊（笑）。

E　最後一個問題。我和我太太前往日本時，曾與兩位人間國寶見面，一位是陶藝家，另一位則是日本和服織布家。但我覺得今天我好像遇見了第三位人間國寶，只可惜我不是選考委員會的成員，無法做推薦……。

223

宮崎　我可不想成為國寶（笑）。因為我想繼續製作出讓人意外的電影啊。

（『RomanAlbum Ghibli』德間書店／Studio Ghibli事業本部　二〇〇〇年五月二十日發行）

一九九九年九月十九日，於倫敦海德公園

羅傑・艾巴特（Roger Ebert）

一九四二年，出生於美國伊利諾州厄巴那。電影評論家、電視主持人。一九六七年開始於芝加哥太陽時報執筆撰寫電影評論，這項連載讓他以電影評論家的身分於一九七五年獲得首次的普立茲評論獎。一九七六年與芝加哥論壇的電影記者Gene Siskel一起擔任電視的電影評論節目主持人，『Siskel & The Movies』成為當紅節目。Siskel死後，節目改名為『Roger Ebert & The Movies』，與芝加哥太陽時報的專欄作家、Richard Roper搭檔繼續擔任主持人。

致別辭

德間社長是我們的社長。

我們非常喜歡社長。

社長與其說是一位經營者，倒不如說更像是一位非常願意傾聽的支持者。

無論是企劃，或是工作室的營運，您都給予完全的信賴，全權交給現場工作團隊處理。

您經常說「我們是背著沉重行李在爬坡」，對於高風險且不計成本的計畫，您總是能快速地作出決斷。

電影若是拍得順利，您就會非常高興。若是拍得不順利，您也會平和地慰勞工作人員的辛勞。

我們能走到今天這個位置，是託認識社長之福。

與病魔奮戰了這麼久，真的是辛苦您了。

今後請您好好地休息，與空氣、水、土壤和樹木融為一體，永遠安眠。

我們將會繼續講述社長的事蹟，使其流傳後世。

（德間書店第一代社長·德間康快氏的哀悼詞　二○○○年十月十六日）

『神隱少女』（2001）

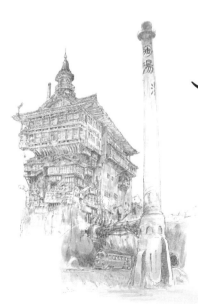

在不可思議的小鎮裡的千尋

——這部電影的目標

這不是一部揮動武器、較量超能力的作品，而應該算是一部描述冒險故事的作品。雖說是冒險，但主題並非正邪對決，而是述說少女因為被丟進好人和壞人混合存在的世界裡，而展開修練、學習友愛和奉獻，並發揮智慧讓自己得以返回原來世界的故事。她後來雖然順利逃脫，回到原本的日常世界當中，但正如這個世界不會消失一樣，其結果並不是因為世間的惡毀滅了，而是因為她獲得了生存的力量。

現在，世間充滿了曖昧，雖然曖昧，卻也有被貪婪啃噬殆盡之虞，也因此，這部電影的主要課題就是要借用幻想的形式，將這個變得曖昧貪婪的世界清楚地描繪出來。

讓孩子們處於這個被層層包圍、被過度保護，在人際上形於疏離，對於生存只剩下模糊感覺的日常生活中，只會讓他們虛弱的自我日漸肥大。可是，現實是清楚鮮明的，當她在進退兩難的關係中面臨危機時，總會湧現出連她本人都沒察覺的適應力或忍耐力，進而發現自己其實擁有果斷的判斷力和付諸行動的生命力。

千尋那細瘦無力的手腳，以及露出「我沒那麼輕易就會感到有趣好玩」的氣鼓鼓表情就是最佳象徵。

『神隱少女』（2001）

絕大多數的人在遇到事情時都只會陷入恐慌狀態，驚呼著「騙人——」而蹲坐在地，那些人若是遭遇和千尋相同的狀況，肯定會被立刻吃掉或消滅吧。因此，千尋擔任主角的資格就在於，她擁有不被吞噬的力量。並不是因為她是美少女，或是擁有一顆不凡的心才當上女主角。這正是這部電影的特色，同時這部電影也可以說是為十歲少女們而作的電影。

語言是一種力量。在千尋所誤闖的世界裡，出聲說話具有無法挽回的沉重力道。在湯婆婆所掌控的湯屋中，膽敢說出「我不要」、「我想回家」的話，那個魔女肯定會立刻把千尋丟出去，讓她無處可歸地自取滅亡，或是把她變成一隻在被宰殺之前只能天天拚命下蛋的母雞。相反地，千尋只要說出「我要在這裡工作」這句話，就連身為魔女的湯婆婆也無法置之不理。在今日的世界裡，語言變得輕浮，甚至被解讀成有如氣泡般微不足道，那只不過是反映出現實有多麼空虛罷了。語言是一種力量，即便是現在，這依然是不變的真理。只是現在充斥著太多沒有力量的空虛話語，使得語言失去了意義。

奪取姓名這個行為，目的並不在於改變稱呼，而是想要完全掌控對方的一種方法。小千察覺自己逐漸遺忘千尋這個名字時，不禁不寒而慄。還有，她越去豬舍看父母，就越不在乎他們的豬模樣。因為在湯婆婆所支配的世界裡，她必須在隨時可能被吞噬的危機中生存下去才行。

千尋將會在困難重重的世界裡日益活潑茁壯。成天氣嘟嘟又慵懶的角色，到了電影最後的大團圓畫面時，表情應該會變得開朗、充滿魅力吧。這個世界的本質至今沒有任何的改變。語言是意志、是

229

自我、是力量，我打算在這部電影裡好好地闡明這一點的看法來佐證。

這也是為什麼我要把日本拿來作為幻想舞台的原因。因為即使是童話故事，我也不願意把它製作成擁有許多逃生路徑的西歐故事。我知道這部電影極可能被理解成異世界物語裡的旁系支流，但我寧願把它想成是古老傳說「雀鳥之宿」或「鼠之御殿」的直系子孫。就算稱不上是兩條平行線，我們的祖先還是一路從雀鳥之宿中遭遇挫敗，在老鼠宅邸中享受酒宴之樂。

而之所以將湯婆婆所居住的世界製作成仿洋風，是為了讓它顯得似曾相識，讓人分不清那究竟是現實抑或夢幻，而且，它同時也是表現日本傳統美術工藝多樣性的寶庫。日本的民俗空間──從故事、傳說、慶典、美術工藝、神祇到妖術符咒等──其實是豐富又獨特，只是都不為人知罷了。「卡奇卡奇山」（註）或「桃太郎」的確已經失去說服力。但若是將傳統的東西全部塞進民間故事這緊湊的世界裡，則恐怕會招致構想太過貧乏的批評。孩子們被高科技所包圍，在輕薄的工業製品中逐漸失根。我們必須告訴他們，我們所擁有的傳統是多麼地豐富才行。

我認為，將傳統的美術工藝編入具現代感的故事中，為故事鑲嵌上一片色彩鮮豔的馬賽克，將會讓電影的世界得到新鮮的說服力。同時，我們也可藉此重新體認，我們是這個島國的住民這個事實。場所是過去，是歷史。沒有在這個無國界的時代裡，沒有立足場所的人們將會更加受到輕蔑吧。

歷史的人們、忘記過去的民族，恐怕會像蜉蝣般消失，或是變成在被宰殺之前持續下蛋的母雞。

希望這部電影可以讓觀眾中的十歲女孩們，覺得她們找到了自己心中所期待的作品。

『神隱少女』（2001）

（『神隱少女』企劃書〈一九九九年十一月八日〉。收錄在電影簡介〈東寶 二〇〇一年七月二十日發行〉）

註解：

卡奇卡奇山／kachikachiyama，江戶時代的五大古老傳說之一，述說狸、兔子和人類之間的複雜糾葛。

為了『神隱少女 IMAGE ALBUM』所做的備忘錄

由於電影是從十歲少女的主觀意識出發，因此備忘錄也就變成以下的樣子。看來是前所未有的特別長篇。

1.

回到那天的河川

（千尋和少年白龍相遇時的主題曲。令人懷念、溫馨、甜美、節奏輕快的曲風）

跑出陽光照射的後院　穿過早已遺忘的柵門

身影落在矮樹籬笆上　順著馬路向前行

迎面走來的　幼小孩子

全身濕透地哭泣著　與我擦肩而過

沿著沙坑的足跡　再往前走

一直走到　如今已被掩埋的河川為止

在垃圾之間　水草搖曳著

在那條小河邊　我和你相遇了

我的鞋子　緩緩漂流著

被捲進小漩渦裡　消失無蹤

雙腳踩在地面的一角

雙手接觸到空氣

遮蓋住眼睛的　烏雲遠颺

曚蔽住心靈的迷霧散去

為了誰而活著的我

為了我　而活著的誰

我　在那天　去過那條河

我　去過那條　屬於你的河

2.

白龍

（戀歌）

在月之海裡　低飛著

我所　珍愛的　白龍

快點　再快一點　回到我的身邊

黑色的群體　逼近了

滴著毒液的冷酷無情的勾爪

彷彿想要撕裂那銀色鱗片般　緊追不放

快點　再快一點　飛快一點

我所珍愛的白龍

快回到我的身邊

3.

黑夜來臨

（湯屋世界的主題曲）

234

夜晚即將來臨　卻仍不知所措

可是該往何處去呢

得快一點才行

必須趕快

就再也看不到　你的臉

夜晚來臨

你的身影　漸漸轉濃

在比血液還要鮮紅的　最後的夕陽裡

黑夜來臨　黑夜就要來臨

旗幟在黃昏的烈風下　彷彿快要撕碎

黑色雲朵覆蓋住天空

眼看著逐漸傾斜

到方才為止　都還高掛在頭頂上的太陽

4.

油屋

（時而快活時而疲憊的勞動歌。有時搭配鍋爐爺爺和煤煤蟲，有時搭配工作人員）

剛才　以為在睡夢中　沒想到是在工作

以為結束了　沒想到又要開始

身體好沉重哦

心情　更加沉重啊

我告訴你　有工作可做　是件美好的事

婆婆是這麼說的哦

那個直到方才都還是少女的　婆婆

我告訴你　容貌美麗　僅限於年輕的時候哦

爺爺是這麼說的哦

那個直到方才都還是少年的　爺爺

剩下的只有人生

沉重又枯燥乏味的人生

5.

眾神們

（不斷重複、或遠或近）

今天　那些無名的諸神們

大概　也非常地　疲累

趁著長久盼望的　三天兩夜的休息

來到了　隔壁世界的湯屋「油屋」

艾草湯　硫磺湯　泥湯還有鹽湯

滾燙的熱水浴　黏滑的溫水浴　冰塊漂浮的冷水浴

希望多少恢復點元氣　好不容易存到的少許金錢

握在手中　都還來不及變熱

那些無名的諸神們　應該包括

釜神　井神　滑窗神　屋頂神　柱神　廁所神

水田神　旱田神　山神　柏油路上的行道樹神

骯髒不堪的河神　直不起腰來的泉神　還有空氣神

祂們都不再出現　至於電器則沒有神

6.

海

一夜暴雨過後

連地平線也化為汪洋一片

濕地或森林　還有荒野

全都在透明的浪濤底下搖曳著

揚起波浪　定時電車馳騁向前

巨大的水母和魚兒們

也來到這種地方

悠哉地搖尾翻滾著

水平線裡　小鎮飄然浮現　一座夢幻的小鎮

那是金色的清真寺之塔

7.

寂寞　寂寞　好寂寞
（無臉男或湯婆婆的主題曲）

有幾個像沙粒般的東西　在上方盤旋著

今天是海洋之日

濕氣鬆弛了緊繃的心靈

沉穩的微風　平靜的波浪聲

寂寞　寂寞　好寂寞

我　孤單一人

理我　快理我

我想大口吃　我想囫圇吞　我想膨脹變大

如果變重的話　應該就不會寂寞了吧

想要　想要　我想要

我　還想要更多

讓我進去　你需要這個嗎？　你想要這個嗎？

瞧　你明明想要嘛

給你　全都給你

給你更多　給你更多更多

所以快來這邊　讓我摸一下　我可以摸一下嗎？

你　快給我　快讓我吃

好想吃　好想吃

我好寂寞　所以好想吃

二〇〇〇年七月十日

自由的空間

在殺青記者會上述說『神隱少女』

宮崎　一個四年前宣布要退隱的人居然又出現了……。由於這次的電影是在描寫十歲女孩的真實模樣、心靈的真實狀態，所以必須完全鎖定這樣的小孩，也因此，就電影的風格來說，是非常難塑造的一部電影，難歸難，這電影還是完成了。不過，我所想要完成的電影，並非在告訴孩子：「因為是電影，所以到最後一切都可以順利圓滿」，我更想說的是：「如果是你，一樣做得到哦！」因為有這層意義，所以我不打算說謊。也因為如此，我不時在想，說不定這樣反而更能打動大人。它的進度嚴重落後，甚至直到最後緊要關頭，還引起不知能不能如期完成的騷動，最後，總算在千鈞一髮之際趕上時間，看著工作人員被搞得七葷八素，我的確偷偷地鬆了一口氣，心想：這下子電影終於完成了。

——這次的主角並非超級英雄而是極為平凡的女生，就戲劇製作的角度來看，這是否和先前的作品有所不同呢？您又是如何作改變的呢？

宮崎　這位女主角的特色，就是動作慢吞吞。在我所認識的女生當中，也幾乎都是動作慢吞吞。如果依照她們在現實生活中的時間概念去製作的話，恐怕電影花好幾個小時也不會有進展。雖然我在中途有要求工作人員放慢節奏，表現出與這部電影息息相關的慢吞吞的感覺，但卻令人感到焦躁不安。而且是負責製作的這一方比較焦躁不安。想想看，如果下階梯的那段也是讓她慢吞吞的一直往下

走的話，那恐怕電影結束時，階梯都還沒走完。沒辦法，只好在中途讓她急速下衝。如果她跌了下去，那就沒臉可唱，還好，工作人員讓她一路往下跑，化解了這一部分的難題。

——「無臉男」這個獨特的角色，靈感是來自何處呢？

宮崎　無臉男這個角色如果我沒記錯的話，應該是在去年四月末的時候，畫分鏡畫到陷入瓶頸的我們，在二月份開始進入作畫階段，到了五月左右，我在某次休假日前往工作室，卻發現製作人和作畫導演及美術導演也全都來上班了，我心想：這樣正好，於是就請他們一起來開會，聽我說明這部電影要表現的到底是什麼樣的故事。結果聽完之後，製作人對我說：「宮先生，這樣大概得花三個小時哦。」我本來也以為片長會是三小時，後來又覺得應該要花上三個半小時才對。「放映時間要延後一年嗎？」他一臉認真地問我。雖然知道這是他慣用的伎倆，但我還是回答：我可不想延後。於是我們就得出一個結論，就是故事內容必須大幅更改才行。但因為畫好的那些東西又不能更動，而且作畫部分在那時已經全部完成了，就在那時，我偶然看到大夥跨橋前往湯屋的畫面，正好有一個戴著詭異面具的男人快速橫越而過。我看到那個，就說：「就用那個吧。」這就是無臉男的開端。

因此，這個角色並不是在一開始就設定好，而是在看到他站在橋旁的模模之後才決定的。說老實話，他是硬被我設計成跟蹤狂的。聽說製作人會趁著我不在的時候，到處去跟別人說「那就是宮先生的分身」，但是，我不覺得我有那麼可怕啊（笑）。

——您的意思是說，這個角色可說是無心插柳，是在出人意料的情況下塑造完成的嗎？

『神隱少女』（2001）

宮崎 我不知道他算不算塑造完成。不過由於他沒有表情，所以是個相當費時費事的角色。我們盡可能想要畫出他的表情，無奈他是半透明的，不但費時費工又缺乏存在感，真的很讓人傷腦筋。

——有兩個問題想請教導演。一個是您在解說裡寫道：「即使沒有漫畫、電視、動畫等東西，孩子們照樣能活下去」，您本身就是製作動畫的人，關於這方面的矛盾點，不知您有何想法？另一個就是您還寫道：「當孩子們在面對問題時，正面衝撞雖然注定會失敗，但是幻想世界卻能成為他們的力量」，可以請您針對「幻想的力量」作具體說明嗎？

宮崎 我真的是在充滿矛盾的情況下工作，但我總覺得，若能在孩童時代看一部或兩部漫畫電影，應該是一件美好的事。因為他們會一邊想著：我看到了不可思議又漂亮的東西耶、那到底是什麼呢，一邊又能享受周遭的空白時間，度過充實又愉快的孩童時代，如此一來孩子們將會變得更加壯健，但問題是，集結各式各樣的東西，拚命填補孩子們的空白時間，以便獲取那些孩子們、或許應該說是父母們所擁有的金錢又是我們的工作，這讓我實在不知道該如何解決才好。不過，我曾經和一位美國青年談過話，他所從事的是最新型的電腦繪圖工作。他說：小時候每當我想看電視的時候，母親就會啪地把電視關掉，不讓我看。因此當我難得有機會看電視時，就會興奮得心跳加速。他還說：大概是因為她讓我有種怦然心動的感覺，我才能託它的福找到現在的工作吧，因為我到目前還是相信影像的力量。

我想，孩子們如果身處在電視、電影、漫畫、動畫等各式各樣東西充斥的環境，且這些東西又拚

243

命向他們招手說：「看這裡，快看這裡」，那他們恐怕無法成為下個世代的影像創作者。因為他們會以為「啊，那個我在電視上看過」、「啊，那個我在電影看過」，甚至就連看到景觀或其他任何東西時，都會想著：這些我都在電玩裡玩過了。他們以為什麼事情都嘗試過了。架構出這種現實情況的文明本身，遲早必須付出代價。我知道做這種預言也沒有用，因此才會在極其矛盾的情況下繼續製作動畫。

至於「幻想的力量」，則是來自於我自身的體驗。若問那個充滿不安又缺乏自信、拙於表達自己的我，當時可以從哪裡得到自由，答案是有時從手塚（治虫）先生的漫畫，有時則是從一本借來的書。現在大家雖然疾呼著「要正視現實，直接面對」，但我覺得，對那些一旦面對現實往往就信心全失的人來說，首要之務應該是讓他們擁有自己能夠當主角的空間，而這就是幻想的力量。而且那無須侷限於動畫或漫畫，即使是從前的神話傳說或民間故事也行，因為那些天無絕人之路、只要肯努力必定可以否極泰來的故事，都是人們所傳承下來的。

因此就像我剛才說過的，雖然會面臨兩難和矛盾，但我還是認為幻想是絕對必要的。不過，或許有人會說：我不相信魔法的力量。例如出現在這部電影裡的那個世界，或許有人會說：那是不可能存在的啦。但我覺得厚著臉皮說謊，也需要非常強韌的力量。在自己的內心深處，應該怎麼說才好呢，一旦失去某種自由，就容易得到我所說的精神衰弱，如此一來，當自己在創作故事時，便會想要作各式各樣的說明。比方說從事ＳＦ創作的人，與其用四次元波動之類的科學來解說，或是解釋能量問

『神隱少女』（2001）

題，還不如用「魔法」二字來概括一切就好，對吧。我在製作『天空之城』時，雖然有人說：「我不知道飛行石的真面目」，但那就是魔法啊。猿飛佐助為何會消失、為什麼使用忍術會變成蟾蜍，但其實只要能順利變成蟾蜍就好啦，我覺得無法接受這種說法的人，恐怕會精神衰弱。因為我認為每個人都需要幻想。不過，我並不認為幻想一定要侷限動畫或漫畫的領域。如果能用更好的方式將幻想傳達給孩子們，那當然是再好不過了。

——這次，聲優們也發揮了絕妙的效果，請問宮崎導演，您是先設定好聲優角色再寫腳本的嗎？

宮崎　實在很抱歉，因為我這個人基本上不看電影也不看電視，半夜雖然會看一下電視，但是僅限於半夜。我都看將棋解說節目，然後看到自然還知道，這就是我的週日休閒模式。所以我不認識任何明星。賈利·古柏之類的當然還知道。因此對於哪種聲音比較合適，我憑藉的當然是心中的既定印象，但是接下來就得依靠製作人的關照，他會拿許多聲音給我聽，問我究竟哪個最適合。至於女主角·千尋的角色，我是一聽到柊瑠美小姐的聲音，就馬上決定了。關於女人的意見，認為唯有他才能將「這就是愛、是愛」這句台詞說得最動聽（笑）。

——在方才導演的談話中，曾經提到不願讓作品延後放映，但是您在『魔法公主』上映超過四年的今年再度推出『神隱少女』，是為了什麼呢？

宮崎　因為預算的關係啊。這可不是一個花多少錢都無所謂的輕鬆工作，而且持續做太久的話會累死人，所以我會想要畫下句點。我雖然說了無數次「只要再兩個月，應該就可以完成」，但是在最

後我還是毅然說出「剩下一個月」。而且製作人還說出「今年夏天太熱，乾脆改成秋天放映」的傻話呢（笑）。結果，事情就變成現在這樣啦。

「兩小時的電影若是花三年來製作，就表示那三年的時間等同於短短的兩小時」，這是我們經常說的一句話。而事實也是如此。這樣一來，往往會發生「什麼？你已經三十歲啦」的事情。光是我自己年老去倒還無所謂，若是連周遭的年輕工作人員都在不知不覺間變老，可就令人不愉快了。不過，若是對著他們大吼：不要變老，也無濟於事就是了。

儘管我對工作人員說：不是花時間工作就好，要盡量在工作之餘去找其他的事情做，要懂得偷偷消失去營造屬於自己的時間，而不是告訴我，你還有有薪休假沒休完。但是，大家還是經常坐在工作桌前埋頭工作。真讓人傷腦筋。

——那就表示，這部電影花了四年的時間囉。

宮崎 並不是整整四年，事實上，我們是從前年的秋天才進入製作的階段。

——您說您當初是想把這部作品給某位女孩看，實際完成之後，您覺得這部作品是否受到那位女孩的喜愛呢？能否告訴我們，她看了之後有何感想呢？

宮崎 我想，她應該還沒看過才對。我很想給她看。可是一想到那樣叫做幸福嗎？就又不想給她看。再說，可惜的是她早就過了十歲。因此，我此刻在意的反倒是那些今年剛滿十歲的孩子們看過之後的感想。

對十歲的孩子們來說，父母親對他們的影響會漸漸變小。對千尋而言，父母卻是非常重要的人。

雖然知道他們之間的感情今後將會盤根錯節，但是，我實在不願讓那份感情變得不完整，不願把它想成只是人生成長過程中的一段插曲。我想，孩子們還是會看到千尋的父親是個了不起的男人，母親是個溫柔體貼的女性。我想讓那些孩子們看到這些。我不希望做父親的以父親的身分來觀看這部電影。因為每個父親都曾經擁有十歲的童年，每個母親都曾經擁有十歲的童年，我真心盼望他們在看這部電影時，能夠回到那個年紀並且站在千尋這一邊。

——聽說您在IMAGE ALBUM裡嘗試作詞，並將可以直接譜曲的詩交給久石（讓）先生，但不知實際的情況為何？

宮崎　我對久石先生說：「請憑感覺去做」，結果他就脅迫我說：「寫一下詩嘛，寫詩」。儘管我連說了好多次「我沒有寫詩的才能」，但他還是要我寫。我只好硬著頭皮寫了，雖然硬著頭皮這種說法有些失禮，但遺憾的是，無臉男之歌真的無法運用在電影上。那首歌的開頭是「寂寞、寂寞、好寂寞」，還因此被說成是危險之歌呢（笑）。歌詞裡居然出現「好想把你吃掉」的字眼，的確是一首危險的歌曲。雖然柊小姐說過無臉男「很溫柔」之類的話，但假如被他的溫柔給騙了，肯定會立刻被他吃下肚。

——後半段，出現了千尋和白龍一起飛翔於天際、睽違已久的畫面，我覺得那是宮崎幻想的真

247

髓，關於這部分，您是在故事創作之初就設想好的嗎？還有，聽說您曾經希望再多一個月、再多兩個月的時間，甚至還說過您想馬上消失之類的話，現在您終於完成這部作品並且順利上映，可否請您述說一下此刻的真實感受呢？

宮崎　最真實的感想就是，所謂凡事總有結束的時候，我的人生也終有結束的一天，這就是我的感受（笑）。回想起那時候，真的是處於被追到走投無路的狀態，簡直忙到萬一被勞工局知道肯定會引起軒然大波的地步。聽說在科技公司上班的年輕人持續盯著電腦螢幕的時數，每天頂多六小時，我們的工作時數卻是他們的雙倍以上。以致發生工作人員一早醒來，發現自己的手腕完全舉不起來的大騷動，儘管如此，工作人員還是以出人意料的爽朗態度努力到最後一刻，這使我下定決心一定要將它完成。

我從沒想過要不要在空中飛翔這個問題。不過，乘坐電車倒是我自己的想法。因為我一直嚷著要乘坐電車，所以如願的那一刻，真是快樂無比。而我們雖然在樹蔭下聽足了電車咻地飛馳而過的聲響，也累積了不少電車呼嘯而過的鏡頭，但是根據我到目前為止的經驗來看，如果這麼做，將會變成只是以電車為賣點的普通風景。我很慶幸千尋能夠搭乘電車，也覺得搭乘電車比飛翔天際還要棒。原本我是想多加幾個鏡頭進去的，但是就電影的架構來看卻無論如何都放不進去，由於我對工作人員談了不少我的這個構想，所以就有人提出，是不是可以想辦法把它放進去？我心想，如果放進去的話，我就要說「這就是『銀河鐵道之夜』了」這句話。可惜最後還是沒能加鏡頭。我知道這是電影常有的

248

事，是強求不來的。

——在『魔法公主』大紅大紫了四年之後，您是否有預感，這部電影會比『魔法公主』更加賣座呢？

——沒有，因為電影院很不景氣啊。再加上天氣這麼熱，應該沒有人要去看電影吧。真是令人擔心哪。

——沒信心嗎？

宮崎　因為從製作電影以來，我沒有一次是有自信的。所以，我把這部分認定為製作人的工作，我只負責把製作完成的電影交給他。

——看到無臉男，讓我覺得他跟我們很像，都是個性有點保留的老實男人。一個無事可做的男人卻因為意想不到的契機而想往上爬，甚至做出瘋狂的舉動。不過，導演您是基於性善說的考量，才將他描寫成那樣的嗎？還有，『龍貓』裡的煤煤蟲，睽違十三年之後再度登場，是有什麼特別的想法嗎？

宮崎　製作人趁著我不在的時候，到處去跟別人說「那個無臉男是宮崎的分身」，其實不用想得那麼複雜，因為我們的心底應該都住著一位無臉男啊。說不定連製作人的心底也住著一位呢。至於煤煤蟲，當初只是覺得在那個畫面裡，最適合和鍋爐爺爺一起工作的就是煤煤蟲了。再者，應該就是靈感不足，所以只好使用現成的東西囉（笑）。

249

——在江戶東京建物園舉行『神隱少女』製作發表會時，宮崎導演給人一種強烈的急迫感，而且還提及您想請韓國人一起畫動畫，但不知向韓國提出合作條件後的實際結果如何？您滿意嗎？還有，在工作人員啟程前往韓國之前，您有對他們說什麼勉勵的話嗎？

宮崎 和韓國人一起工作的結果非常棒。我們當初並不是想要利用工資差距來壓低製作成本，而是在非請他們幫忙不可的情況下才開口請託，不過，負責製作的那些人真的都很棒，甚至連有些出乎意料的工作，他們都在我們不知情的情況下幫我們做了。

還有，那四位前往韓國的工作人員回到日本時都是一臉的好氣色。本來以為他們會變得有些憔悴，沒想到個個容光煥發，實在令人有些不愉快（笑）。因為那裡的食物好吃，人情味濃厚，甚至有位男性工作人員還因為想長住在那裡而拚命研究當地的房屋租賃小廣告。暫且不談這個，我們的製作群在公開上映圓滿結束之後，將帶著片子到韓國去致謝。然後，預定在那裡舉行試映會，讓他們知道他們所參與的工作最後變成何種模樣。這是目前的預定行程。

——這部作品的登場人物除了千尋之外，其他的角色感覺上都自由奔放地活在幻想世界裡，但是，就像桃太郎前往魔鬼島討伐惡魔，卻在剛登上惡魔島之際惡魔就不戰而降了一樣，最近的民間故事似乎都被改寫得殘缺不全，對於這樣的風潮不知您有何看法？

宮崎 民間故事「卡奇卡奇山」裡那隻狐狸不是殺了老婆婆嗎？可是到了戰後卻完全變了個樣，主要內容逐漸被殘缺剔除掉了。這正是童話在小孩的心中慢慢失去力量的過程。這應該是那些不相信童話

具有力量的人們胡亂竄改的結果吧。例如貝洛童話和格林童話，裡面其實不乏充滿血腥的故事。比方說「小紅帽」，那個故事本來只到小紅帽被吃掉就結束了。笨女孩就會被吃掉，因為這個世界本來就是這樣啊。不過，大概由於故事本身深具魅力，所以他們想讓小紅帽活下去，因而逐漸發展出獵人剖開大野郎的肚子，順利救出小紅帽的情節吧。

至於桃太郎的故事，則因為故事內容和日本的海外侵略行徑有些吻合，事實上，也很容易將人導向向外侵略，因而曾經被人利用過。把腦筋動到童話故事上頭並不可取，最好別這麼做。

—— 雖然您上次發表過引退宣言，但是，想請問一下您今後的預定計畫。

宮崎　就體力上來說，長篇我是真的做不來了。不過明知做不來卻仍把它做出來，感覺真的是非常幸福。我知道我的個性有冒失輕率的一面，不過既然已經說出想要蓋美術館這句話，那就沒有退路，只能竭盡所能地努力往前走了。因此，老了會怎樣全不在我的考量之內，我只打算跨著蹣跚的腳步向前行（笑）。

所以，我現在只想製作一些短片或做自己想做的事情，暫時不去考慮要不要製作電影這個問題。

不過，身為導演本來就該將這部分區分清楚才行，因此我知道自己真的是在給大家添麻煩。這次多虧各部門主管的努力和幫忙，不過，我個人覺得下次的爭執應該會更多才對。

二〇〇一年七月十日，於東京帝國飯店

（『ユリイカ八月臨時増刊號　總特集　宮崎駿「神隱少女」的世界　幻想的力量』青土社　二〇〇一年八月二十五日發行）

沒問題，你絕對做得來——
我想這樣告訴孩子們

十歲的女孩們，比想像中還要難應付

宮崎　到目前為止，吉卜力的作品大多表達了我們對現代的看法，故事內容也比較複雜繁瑣，但是這部作品並非如此。我做這部電影，是希望可以問心無愧地對我那十歲大的小小友人（註）說：「這個作品是為妳們做的。」我想讓她們看我的電影。不過，由於這個企劃構想原本是在製作『魔法公主』之前，所以我的那些小小友人們都已經長大了。雖然這部電影可以獻給曾經十歲或即將滿十歲的孩子們觀賞，但我還是覺得有點遺憾。

總之，無論是讓我想製作這部電影的最大動機，或是讓我想創造出千尋這個角色的契機，全都來自那些年幼友人，因此我是懷著只要能讓那些孩子們開心高興，我這個歐吉桑就贏了的心情全力以赴的。因為小孩子在這方面最老實了（笑）。只要看著她們說「嗯，很好看耶」時的眼神，就可以知道她們是不是真的這麼想。所以，我今天有些忐忑不安。

——導演的年幼友人們是女主角千尋的藍本嗎？

宮崎　雖說是藍本，但其實某部分是完全相似，某部分則又完全不像（笑）。

──相似的部分在哪裡呢？

宮崎　應該是那惹人厭的部分吧（笑）。

──您是指電影開頭，千尋登場時那副板著臭臉的模樣嗎？

宮崎　呃～嗯。那還算好，就實際情況來說，現在的十歲左右女孩臉更更不理人，尤其是父親較為溫和親切的女孩更是如此。一位女性工作人員看到千尋的父親開著車，「這是妳的新學校哦」地叫喚著千尋的分鏡畫面，居然說出「要是我的話，一定要他再多叫三次才肯起來」的驚人話語（笑）。

我當初覺得，故事既然是從不想搬家卻非搬不可的那天開始，那與其用言語來表達，不如用態度來表現較為正確。但我並不認為我的小友人會用那種態度去對待父親。因為我覺得她們應該是那種一聽到要搬家就興奮不已的類型。

──就像『龍貓』裡的小月和小梅。

宮崎　我想，無論是千尋這次的反應，或是歡欣雀躍的反應，都是小孩的心情寫照。已經住習慣的地方，因為有許多的好朋友，當然會不想搬離。假如真是那樣的話，我的那些朋友臉上的表情當然會不一樣。不過，無論是歡欣雀躍或板著臭臉，對小孩子來說，是沒有任何的矛盾或差別的。

在製作這部電影的過程中，我逐漸明瞭所謂的十歲左右的女孩們，其實遠比我們大人所想像的要難搞多了。她們很清楚在搬家時，只要自己開心父親就會跟著開心，於是便想著：那就讓他開心一下

254

好了……真是難搞。

我的小友人當中有個女生今年升上國二，前陣子她首度獨自一人搭新幹線前往岡山外婆家。聽到這件事之後，我心想：她終於要展開旅程了、好酷啊，結果那孩子在返家途中特地繞到我的工作地點，將土產掛在玄關的門把上。我好高興。為她的那份自信驕傲感到開心……。她的作為讓我這個歐吉桑動容，同時也讓我感到真是不容小覷啊（笑）。

——千尋父母給人的印象，似乎不同於導演其他作品裡的父母，是因為意識到現代親子之間的關係嗎？

宮崎　這個世上有很多那種人不是嗎？我可不是心懷惡意才把他們描寫成那樣。例如『魔女宅急便』裡，琦琦的父親和母親都是溫柔又明理的人，而千尋的父親和母親則是另一種類型的人。雖然時常覺得在父母的形象描寫上似乎有著無形的框架，但這次我試著想要打破這個框架，於是嘗試把他們畫成那樣。

——您為什麼要讓千尋的父母變成豬呢？

宮崎　因為他們會阻礙女主角千尋的行動。在老是不斷呼喚「動作快一點」、和善又愛取悅小孩的父母之下，小孩是無法發揮自身力量的。因為「即使沒有父母作伴小孩還是會成長」。不過，有些人相信的是「即使有父母在旁，小孩還是會成長」……。

我把他們變成豬並不是為了嘲諷。而是有很多父母的確都變成豬了。無論是在泡沫經濟時代或是

在今後。而且現在也大有人在不是嗎？只不過有人變成品牌豬，有人變成稀有豬罷了。

——變成豬的千尋父母，知道自己變成了豬嗎？

宮崎　當然不知道。不然他們怎麼會到現在還嚎叫著「景氣差啦、飼料槽不夠啦」呢？

千尋誤闖的異次元世界就是日本

——想請教您關於千尋所誤闖的那個異次元世界。

宮崎　那就是日本的寫照。諸如直到前些時候都還存在的紡織工廠的女工宿舍、長期療養所裡的病房等，都跟千尋所借住的湯屋員工宿舍很像。日本在不久以前都還是那種感覺。所以畫著畫著就讓我覺得好懷念。因為我早就把不久以前的建築模樣、街道風光、生活樣貌給遺忘了。

——湯婆婆過著西式的生活哦。

宮崎　那是鹿鳴館（註）或是目黑雅敘園。對日本人而言，所謂的豪華生活，就是住在混合著日式宮殿和仿西式洋樓及中式龍宮的宅邸裡，過著西式的生活。而所謂的湯屋，它的性質原本就跟今日的遊樂場很像，而且是早在室町時代或江戶時代就已存在。所以說，我根本就是在描繪日本。

——湯屋裡面並沒有大浴場，其原因是？

宮崎　這個嘛，大概是因為想要做些見不得人的事情吧（笑）。

256

——讓眾神明在小浴池裡泡湯的構想，請問您有參考過什麼樣的文獻或資料嗎？

宮崎　就是霜月祭，祭典內容是呼喚日本眾神泡湯洗澡以恢復元氣，是個非常有趣的祭典。這是在靜岡或岐阜所舉行的祭典。

——原來是參考了這項祭典。

宮崎　嗯。雖然我並沒有在做研究，但是非常喜歡。

——這次有許多神明登場，關於他們的形象您有參考依據嗎？比方說蘿蔔神的外型酷似白蘿蔔，讓我非常吃驚。

宮崎　很隨便吧（笑）。其實，日本的神明應該都非常樸實才對。只是一旦成為國家之神，就會因為背負了太多東西而開始變得傷腦筋。例如天神（註）被當成了金榜題名之神，問題是祂根本不懂英語，當然就會感到頭痛囉（笑）。甚至有的日本神明原本是沒有形體的。假如沒有好好地賦予祂們形體的木雕神明。總之，我想說的是，所謂的日本神明後來因為和佛教結合而搖身一變，成為供人膜拜的話，會害祂們變成妖怪的。對日本人而言，有關這方面的事情本來就很曖昧模糊。所以像百鬼夜行圖（註）之類的東西，才會全都是後來才繪製的呀。因此，我不想根據那種東西來設計。唯有像春日神社的面具（註）讓我一看到照片就感到非常有趣，覺得不用太可惜而拿來做參考。不過，當我在賦予祂們形體時，並不想把祂們畫得過度莊嚴。至於後來為什麼是那些神明登場，原因則在於我認為日本的神明們應該是疲憊不堪的。如此一來，祂們肯定會利用三天兩夜的假期前來湯屋泡澡。就像霜月祭那

樣。那麼，那些默默無名的神明應該會像現在的員工旅行那樣成群結隊地出現吧！於是我一邊任意想像一邊畫出他們的形體。

——IMAGE ALBUM裡的「眾神們」這首歌的作詞者是宮崎導演。當我在朗讀那首歌時，總覺得神明和我們人類一樣，被現代的生活搞得疲累不堪。

宮崎　沒錯，的確是一樣。有句話說：顧客就是神明。我完全同意這個說法。

——不過，其中的河神倒是很有真實感。

宮崎　我會利用假日和同社區的人們一起去清理河川，可說和千尋有著相同的體驗。每當那時候，我總會覺得：日本的河神應該是身心俱疲，活得傷心又難過吧。同時也體認到：在日本這個島嶼受盡折磨的，並不只有人類。因此，我一邊以髒污的河川為對象著手進行清理，一邊告訴自己：必須學會面對醜陋的東西、必須對骯髒又討厭的東西伸出雙手、必須克服心裡的厭惡感，否則將無法得到某些東西。

日本人生活上不可或缺的東西

——導演您在『龍貓』和『魔法公主』裡也描寫過棲息於日本草木之間的眾神們，這是為什麼呢？

『神隱少女』（2001）

宮崎 即使後來佛教和儒教傳入了日本，但是，在我們日本人的心中還是殘留著原始的宗教，這是已過世的司馬遼太郎先生所說的話。還有，比方說我很喜歡「笠地藏」的故事，因為出現在故事裡的老爺爺和老婆婆是那麼地恬淡寡欲。老爺爺沒賣出斗笠而無法買年糕，可是在回家路上還是為地藏菩薩感到可憐而為祂們拂去積雪，並摘下頭上的斗笠為祂們戴上。結果，老婆婆聽完事情原委之後還說：「你做了件好事」。假如能像他們那樣生活的話不知該有多好，假如能夠知足常樂地過生活……。我夢想著能和那樣的老婆婆一起生活。因為純淨無憂是生活的最高境界。淨化身心、拂去污垢、清心寡欲、去除邪念，是至高無上的意境，這種觀念至今仍然深植在這個島國的人們心底。在我們的心靈某處，依然有著對於那種純淨無憂境界的憧憬。

所以在談論自然保護的話題時，我們才會完全無法和德國人溝通。因為他們想要掌控自然，我們則是非但不想掌控自然，還想製作一個無須掌控自然的場所。一個不被慾望污染的場所。即使有其他的生物闖進那個生態系，以致讓它發生改變也無妨。但人類千萬別再把它弄髒了。這種想法，說不定正是讓日本人無法具有國際觀的最大原因，但卻是身為日本人的最重要部分。雖然它潛藏著危險性，容易使人失去現實感，一股腦地朝滅私奉公的方向暴衝，但是當地球陷入某種困境時，它卻是我們最重要的支撐力量。因為它讓我們知道世界是無法讓人類完全掌控的道理，讓我們對自然懷有尊敬之念和謙讓之心。這些想法，其實也存在於昔日歐洲人的內心。例如凱爾特人就深具這些想法。……話題好像有點扯遠了。

——『神隱少女』裡面的眾神，是從我們生存的這個現實世界前往湯屋的嗎？

宮崎　我想應該是（笑）。因為那裡有著另外一個世界啊。湯屋的對面有著一條街道，湯屋其實位於那條街道的最角落。至於位於街道一側的電車，最近都是有去無回。往返一圈再繞回來有時得花三年，有時則是三天，沒人能料得準。

——那輛電車是通往何處呢？

宮崎　平常不注重自己生活的世界和周遭事物的人，為何反而那麼關心故事裡的事物呢？唯有那些對於通行於住家或公司附近的電車或卡車的行蹤漠不關心的人，反倒一定會問：那輛電車呢？其實千尋根本不關心這件事。因為光是應付眼前發生的種種現實就夠讓她忙的了。那個世界和我們所居住的現代世界一樣，是個茫然的世界。對住在那裡的人們來說，那是他們的世界。只是碰巧有他人闖入罷了。那個他人就是千尋。不覺得那樣正好嗎？我想讓千尋知道，那個世界裡其實也有漂亮的地方。因此，並不想把魔物居住的地方全都塑造成異常的世界。我想讓她知道，所謂的世界必定擁有美妙的事物，只要下大雨一樣可能變成汪洋大海。那才是真正的世界。那個世界其實和我們所居住的世界是一樣的。

——您為什麼要把居住在那個世界的人們畫成蛙男或蛞蝓女呢？

宮崎　因為我覺得我們的日常生活就像青蛙或蛞蝓那樣。包括我在內，都跟那個老是愛挑剔的青蛙很像啊。

為了世界各地必須工作的孩子們而做

——您在這部電影裡讓十歲的千尋工作，不知理由何在？

宮崎 我曾經看過ＮＨＫ報導祕魯少年勞動現況的節目，那時我就想，我一定要製作一部讓生活在地球上的所有小孩都能觀賞的電影，一部讓所有階層的孩子們看了都能夠認同的電影。不能光拍只有日本小孩看得懂的電影。更何況，小孩進入無需工作的時代也是最近的事，想當初我的祖父可是八歲就去當學徒，因而目不識丁。那樣的事情，在不久前的日本還是存在的。只不過後來進入戰後的高度成長期，日本才得以躍進小孩無需工作的時代。其實，把小孩工作當成是理所當然的事，才是這個世界的現況。不管這種現況是好或壞，我們都必須謹記在心。因為人類畢竟是社會性的生物，基本上還是必須和社會有所關聯才能生存下去。因此非工作不可。

——導演本身也是個辛勤工作者。

宮崎 因為如果缺乏某種程度的現實感就會顯得無趣啊。不過，我可不是為了要諷刺或嘲諷現實才製作這部作品。例如在吉卜力工作室，假設十歲的女孩一定要在這裡工作，那她不僅會遇到親切的人，也會遇到壞心眼的人，就好像進到了群蛙之中。而這也是這部電影的設定。

宮崎 我個人的確是不討厭工作。而且是樂在其中。經常因為自身的煩惱而起貪欲，時時想要製作更好更正向的電影，最後的結果卻往往變得很糟糕。明知道只要畫出能讓工作人員天天工作八小時即可下班的分鏡，製作出觀眾絡繹不絕的電影，就是最美好的事情，無奈我偏偏沒有這種能力，於是只好拚命壓榨大家。不過話說回來，我並不覺得勞動是一件神聖的事情哦。

顯露出疲憊的神情。但儘管如此，導演還是繼續述說下去。

進行到此階段，採訪時間已經超過一小時。由於導演昨晚熬夜進行最後的作畫檢視作業，因此臉上已逐漸

每個人的表情，都是由自己塑造出來的

——接下來想請教有關角色方面的問題，無臉男是怎樣的一個存在呢？

宮崎 我們的周遭有很多無臉男這種人。因為魔物和神明只有一線之隔。更何況這部電影的舞台是在湯屋。只要把門打開，就會有形形色色的人進來。

——給我的感覺是，他代表的是現代的年輕人。

宮崎 我在製作時並沒有這樣的想法。只是碰巧知道有名為「無臉」的面具，除此之外，我並不知道他在想些什麼，也不知道他想做什麼……再加上他的表情幾乎都沒有變化，所以我就把他取名為

「無臉男」。不過我想，像他那種缺乏自我、拚命想和別人黏在一起的人，應該到處都有才對。

——那白龍又是怎樣的一個角色呢？為什麼會讓白龍這樣的美少年登場呢？

宮崎　我剛開始完全沒有這種打算。只是，角色既然有女那就應該要有男，有男的話就應該有女。這個世界原本就是由男女組合而成的呀，只是我覺得女主角既然長得不出色，那假如沒有英俊的美少年來幫襯一下的話，似乎會顯得無趣。

——導演在描繪千尋時，腦海裡想的是醜女的形象，是嗎？

宮崎　或許應該說，我不覺得她是所謂的美少女。不過也沒打算把她畫成醜女就是了。我只是想描繪出，這位少女不知自己的將來會如何的那種樣子。隨著描繪的過程，我漸漸覺得她應該會變成一個爽朗的女孩才對。魅力這種東西，是無法知道的，因為人會突然改變。人的表情到了某個階段，就是由他自己去塑造出來。因此，我不想為千尋畫上一張公認的美少女臉蛋。而事實證明，我做對了。

——在三月所舉行的製作報告會上，導演您曾說湯婆婆代表的是社會某個階層的人物。

宮崎　對，是這樣沒錯。

——既然如此，您為何要設定湯婆婆有個雙胞胎姐姐呢？

宮崎　說到底，都是因為製作進入後半的焦頭爛額階段時，作畫導演安藤（雅司）說了「拜託不要再增加新角色了」的這句話，我才把角色設定成雙胞胎姐姐，要不然設定成身材高大的姐姐也不錯。

不過，基本上她們兩人還是等於一個人。我們在工作場所就像是湯婆婆，成天大呼小叫地支使員工認真工作，但是一回到家裡就成了善良的老百姓。這種分裂的狀態，正是我們的無奈和悲哀啊。

記憶深處的震撼體驗

——在製作報告會上，導演您曾說這部電影不是成長故事。

宮崎 因為最近有許多電影雖然都標榜著成長神話，但幾乎都給人只要有成長就是好事的印象。

可是，我看著現實中的自己，捫心自問是否有所成長？得到的答案卻是：自我控制的能力固然比以前稍有進步，但總覺得這六十年來，自己似乎都只是在原地打轉而已。因此我就想：真想把只要有戀愛

光是湯婆婆一個人的分鏡畫面，就已經夠讓我想破頭，雖然貼近觀察，還是想不起來分鏡究竟是畫到那兒了。……白龍也一樣。當我在製作白龍這號人物時，許多無意識的東西不斷從心底冒出，而且還會作夢。但是，在架構故事主軸時，就必須全部做整理，並嘗試做各式各樣的更改，而後來雖然勉強成形，但還是有好多地方都做得不盡完善。有時，我自以為都已經把該放的東西放進去了，事後才發現其實只畫出了一小部分而已。湯婆婆和白龍都是在這樣的水準下所創造出來的人物。電影裡所描繪的，真的是單純多了。

腦中所想像的東西遠比分鏡還要大量且複雜，而且我自以為都已把該放的東西放進去了，事後才發

264

——雖說不是成長故事，但是，千尋在前往那個異次元世界之前，以及最後回到現實世界之後，究竟有何變化呢？

宮崎　我不曉得。不過，我不想把那個世界的事描繪成全都是夢。因此在結尾，當她們回到現實世界時，車上已經積滿了落葉，而千尋雖然自己並沒有察覺，但她卻想把錢婆婆給她的髮簪給保留下來。因為那是真實發生的事情呀。如果不是的話就未免太淒涼了。這個故事的內容出乎意料地令人傷感，尤其是結束的方式，不覺得嗎？因為千尋好不容易才遇到願意認同她的人們，卻又不得不與他們分離。說不定只要再參待上一陣子，她就可以更加了解蛙男們和蛞蝓女們，就能夠察覺到世上既有好人也有無奈的人，形形色色的人都有，但是她卻非得全部捨棄不可。這很令人難過悲傷啊。連身為製作人的我都好難過。

——也就是說，千尋並不記得在那個世界所發生的事情？

宮崎　有人會將自己做過的事情全部牢記不忘嗎？應該沒有吧。不過，誠如錢婆婆所說「曾經發生的事情是絕對忘不了的」，所謂人類的記憶這種東西就是，雖然想不起來但肯定深藏在腦中的某個角落。

我在製作這部專為小孩打造的電影時，平常完全想不起來的一些孩提時的體驗，忽然全都浮現腦海了。實在很不可思議。我在製作這部電影的過程中，竟想起了小學三年級遠足到淨水場的事。淨水

場的自來水貯水池就位在雜草叢生的山丘上，從窗口往下望呈現巨蛋形狀，而且裡面蓄積了好多水，嘩啦嘩啦地往地下廣場滑落，然後水流滿溢而出……在我的記憶裡，有好一陣子我天天都會畫那個畫面。如今那畫面又鮮明地浮現……可見得兒時的記憶，的確存在腦海的某處。

——那個地下水槽為何會那麼吸引您呢？

宮崎　現在已經不記得為什麼了，但是既然在觀看的瞬間就受到吸引，就表示一定事出有因。

說不定是因為更早之前潛藏在我腦海中的另一段記憶，或者在我天生的DNA裡面，就已經有著會被地下水槽吸引的基因。每個人所形成的體驗或記憶，都已經深植在自己的記憶深處，是一種雖然想不起來卻也無法忘記的東西。它會被埋得很深，進而形成牢不可破的基石，裡面包含著DNA的記憶或其他記憶，而它的尖端則連接在莫名其妙或讓人捉摸不著的地方。總覺得最近的氣候持續異常，就是因為樹木們拚命在追尋往日記憶的緣故……他們試圖回想起昔日適應酷暑時代的生存方式。去年，山毛櫸等樹種的確因為無法適應暑熱而毫無生氣，但是到了今年此時，他們至少有活力多了。……那說不定只是嬰兒時期的瞬間體驗，可見得，所有的生物在出生之前都早已傳承了許許多多的記憶，我甚至這樣覺得……不過，我並不是很清楚。抱歉。這只不過是我個人的想法罷了。

導演在對談中所提及的山毛櫸等樹種，在去年或許深受雨水不足所苦。我們明白導演是以水——這個記憶為起頭，開始將內心的想法加以聯想擴大。而就宮崎作品來說，「水」經常是記憶的搖籃，淨化世界的泉源，

266

崎導演可說是碰觸到了幻想論這個創作的核心。

溫柔地接納人類的一種存在。而若說幻想乃是描繪人類心靈深處的現實＝真實面的一種工具，那麼，現在的宮

幻想可以開啟深層心理的門扉

——在『神隱少女』這部電影裡，似乎將從『愛莉絲夢遊仙境』到『地海戰記』、『鬼磨坊』為

止，各式各樣的幻想或兒童文學的要素全都加進去了。

宮崎　的確是混雜了許多東西。

——您是刻意那麼做的嗎？

宮崎　與其說是刻意，倒不如說是在製作的過程中自然而然加入的。我想，在我們的深層心理當中應該是存在著不斷反覆出現的動機或想法。就像『鬼磨坊』，它並不是作家自己突然想到的故事，而是以中世的民間傳說為基礎撰寫而成。而且，有很多東西即使你想加進去，也不見得加得進去啊。……就像我，在這部作品的製作過程當中，感覺就好像腦中有許多不可打開的蓋子都被掀開了。因為製作幻想故事，等於是將平時不會開啟的腦門給打開來。而且因為認定那個世界才是真實，所以有時會製作出真正的現實世界反而缺乏真實感的情況。反倒覺得那個世界的事物比自己生活的這個世界，更加具有真實感。就像我現在的話題都圍著那個世界打轉，在不知不覺間，某種真實感就會逐漸

——您在畫分鏡的時候，是把那個異次元世界當作是真實世界嗎？然後以您身處其中的角度去描繪嗎？

宮崎　……對啊。我想，我進入那個世界的時間應該進度比較多。因此有時甚至會搞不清那些事情究竟是真實發生，抑或只是自己的憑空想像。於是只好用進度表來勉強掌控。可是，一旦在工作室裡睡覺而猛然醒來時，總會覺得「我為什麼會在這種莫名其妙的地方？」而感到背脊一陣涼意。甚至會懷疑，這部電影真的做得出來嗎？因為在製作一部作品時，有些部分是會被作品給吃了。

——您是說您自己嗎？

宮崎　沒錯，有些部分的確是這樣。但是若問我為何會一腳走進那樣的部分……我想，應該是基於某種說不上來的瘋狂吧。應該是在製作的過程當中，不自覺地被某種咒語所束縛吧。於是便將平時絕對緊閉的腦門給打開來，接收來自不同地方的電流。

——您在製作每一部電影時，都會發生這樣的事情嗎？

宮崎　該怎麼說呢？我是不太這麼想啦。因為我已經熟練到可以隨意打開蓋子。不過在製作電影時，通常想的並不是表面的事情，而是只顧著想內在的事情吧。於是自己的深層心理便打開門扉。如此一來，思路突然暢通無阻，這才明白原來這種事情才是自己真正想做的，不過，有時那是無法適用於這個世界的事情就是了。……因此，一旦太過深入，就無法回頭了。

── 您說的無法回頭是指什麼呢？

宮崎　也就是說，電影裡面存在著各式各樣的真實啊。

── 這個世界反而顯得沒有真實感？

宮崎　沒有真實感。

沉默就這樣持續著。感覺上，等待的時間似乎很長，卻又彷彿只有一瞬間。

宮崎　……與電影之間的距離，每天都不一樣。深陷其中的日子裡固然矛盾不已，但卻覺得全體融成一氣。一旦試著跳脫開來，卻又覺得散亂一片。整個人在轉瞬之間便跌落夾縫之中。非常有趣呢。因為那些一向來具有真實感的東西，會在轉瞬之間喪失所有的真實感。始終毫無脈絡可循的東西，會突然變得脈絡分明。……所以，一旦回到分鏡，真的會感到全身無力，忍不住暗叫：「啊，分鏡居然畫成這樣」。

── 您在畫分鏡的時候，感覺腦袋蓋子是打開的嗎？

宮崎　所謂的分鏡就是打開深層蓋子的作業。雖然有時不打開腦袋蓋子也能畫出好的分鏡畫面，但那對我來說並不是什麼大不了的事。

── 最後一個問題。導演您在訪談的開頭曾說，這部電影是您為了小小友人們所製作的，但不知

您覺得當今的十歲女孩們真正需要的東西是什麼？

宮崎　這並不是一個能夠簡單回答的問題。我只希望她們能夠明白，這個世界其實是深奧悠遠又繽紛多采的。她們所處的這個世界有著無數的可能性，而她們每個人又正好生活在其間。因此我覺得，她們只要知道這個世界是豐富多樣的就夠了。知道她們其實擁有這個世界就夠了……。最後我要對她們說的是，「沒問題，妳絕對做得來」，我真心想要傳達這個訊息，所以才製作了這部電影。

（『ROMAN ALBUM 神隱少女』德間書店　二〇〇一年九月十日發行）

註解：

1. 小小友人／指每年夏天前往宮崎導演的工作場所、通稱為山中小屋遊玩的友人的女兒們。

2. 鹿鳴館／一八八三年建於東京・日比谷，為當時最豪華的西式建築。此處為當時的明治政府基於「若想要撤除不平等條約就必須與歐美人親近交流」的宗旨所設立的社交場所，專供國內外的外交官或上流階層舉辦舞會等活動。

3. 天神／指平安時代中期的學者、政治家──菅原道真。被尊崇為學藝之神。

4. 百鬼夜行圖／室町時代的繪卷。形形色色的妖魔鬼怪接連登場，除傳達出當時日本人的妖怪觀之外，同時也對日後的妖怪畫產生莫大的影響。

5. 春日神社的面具／在布匹上描繪抽象的臉部圖案，通稱為「雜面」，據說奈良縣春日神社裡所傳承的面具，乃江戶時代所製作。出現在『神隱少女』裡的春日神，所戴的就是這個面具。

270

理解「寂寞男人」的心情

歌手・加藤登紀子

加藤小姐的歌，我是從「獨眠的搖籃曲」（ひとり寝の子守唄，一九六九年）的時候開始知道的。當我在工作時，有時會低聲哼唱，有時會播放她的錄音帶，有時連她本人都不記得的歌曲，我都非常關心留意。

首次與加藤小姐見面，是因為想請她擔任電影『紅豬』（一九九二年）裡飛行船駕駛員經常光顧的酒吧的老闆娘・吉娜的配音。『紅豬』的片尾曲使用的是加藤小姐所演唱的「敘舊」（時には昔の話を，一九八七年），因為這首歌不但深深打動某個世代的人們，而且在內容上也跟電影有所重疊。而吉娜這個角色正好出生於巴黎公社，在密特朗總理的葬禮上播放的「櫻桃結果時」（さくらんぼの実る頃）更是由她所主唱，因此我覺得，這個角色非加藤小姐莫屬。電影裡使用的是一開始她（在姐姐幸子小姐所經營的俄羅斯料理餐廳「SUNGARI」裡）隨意輕聲哼唱的版本。由於她是個直覺敏銳的人，因此能夠懂得隱藏在電影裡的暗語，真的是太棒了。

加藤小姐是個用心經營家庭的人。這是優點，卻也有令人遺憾之處。假如她能夠談談幾場轟轟烈烈的戀愛而傷痕累累的話，她所演唱的戀曲將會更加獨特淒美吧。不過，理性的詮釋也很有味道就是了。她未來唱的歌將會比以前還多，其秘密在於她有個好先生和不需大人操心的女兒。我之前曾和他

們夫婦及女兒們見面，當時確實感受到女兒全力支持母親的那份心意，覺得分外開心。

即使男人們一點活力都沒有，她仍然會站在第一線，告訴大家：「我還很有活力哦，怎麼可以認輸呢？」我想，在她周遭的男人們應該會覺得她很厲害吧。不過，我覺得她隨時都擁有一顆理解寂寞男人的心。像我，她常不客氣地對我說：你實在很愛發牢騷，或是要我別說喪氣的話。

加藤小姐的歌裡雖然透露出要懂得愛自己的訊息，卻沒有自我憐憫的小節。「知床旅情」和「琵琶湖周航之歌」在最後重要關頭就踩煞車，給人一種爽快的感覺。理性的力量讓整首歌不顯黏膩。即使有很日本式的小節，也顯得魅力獨具。不帶自我憐憫的小節，挺不賴的。正好適合吉娜小姐的貴婦形象。就這層意義來說，她的歌似乎和日本歌有一段距離。

其實，不出CD也沒關係。當疲憊不堪的男人們在「SUNGARI」裡喝著葡萄酒時，她走過來說：「怎麼了？很累啊？人生不如意事十常八九嘛，那我來唱首歌好了。」然後就獻唱個一首或兩首歌，這樣感覺一定很棒。當然，偶爾也會碰到她不想唱歌的時候。我覺得這就是所謂的文化。基於這樣的想法，我原本想在工作室裡擺放一架鋼琴，卻又擔心空間會變得狹小而陷入猶豫。如果能夠付諸實現，那實在是一種奢侈。不過我想，她八成又會說：這是你的自由，不過，不要以為女人會這麼容易打發。

雖然艱辛卻空前有趣的時代

與筑紫哲也氏的對談

『神隱少女』（2001）

筑紫　容我問一個愚蠢的問題。您的最新作品『神隱少女』刷新了日本電影的票房紀錄。您覺得為什麼會有那麼多人去看呢？

宮崎　不清楚。大概是因為我們在製作電影時所想到的問題，或是根據這個問題所思考出的內容，碰觸到了廣大觀眾的心吧。

筑紫　身為觀眾之一，我的感想就是非常有趣。看完之後，可以帶著一份不知該說是飽足感或充實感的感覺走出電影院。

在小津先生或黑澤先生的時代，也就是日本電影的全盛時代，畫面的每個細節都在導演的控制之下。

因此，從角落電線桿的站立方式到樹木的搖晃方式，都必須依照導演的構圖去進行。只不過這種畫面的掌控能力如今已經搖搖欲墜，使得今日的日本電影根本

不成氣候。但是就動畫來說，畫面的每個細節都還是由宮崎先生來製作的吧。

宮崎　不，都是工作人員合力描繪出來的。但是必須根據我的指示就是了。

筑紫　所以，我覺得光看一次的話，無法將導演所精心控制的畫面全部看盡，所以會想再去看一次。

宮崎　像『魔法公主』就有人說光看一遍根本看不懂。所以我就說，電影就是要做得讓人看不懂，觀眾才會想多看幾次，也才能夠賺錢啊（笑）。

對「正義」的疏離感

筑紫　事實上，因為觀眾實在太多我遲遲沒去看，直到我去看的時候已經是九一一恐怖攻擊事件之

273

後了。關於那事件，我的內心真的是百感交集，不知道該說是一種虛脫感，還是無力感。總之就是覺得包括音樂、表現、繪畫等等的東西，都被它搞得毫無意義了。

恐怖攻擊固然是一種暴力行為，但是美國等國家對此所作出的反應也是一種暴力，在互相抗衡之中，只會產生更加強烈的無力感或疏離感。總覺得事情不該是這樣的啊。

宮崎 大家好像都這麼覺得。因此，我認為應該大聲譴責，而且主張應該要消滅恐怖組織或發動戰爭的人，都給人一種理不直氣不壯的感覺。

筑紫 一言以蔽之，那僵持不下的戰爭，主要是來自一神教的世界。雙方都主張「我們才是絕對的正義」，因而彼此仇視憎恨。在日本，小泉（純一郎）首相雖然也表示意見，但都是一些缺乏力量的言語，不是嗎？

宮崎 嗯，的確是沒什麼力量。

筑紫 就在那時候我看了『神隱少女』。在日本

針對這個事件遲遲無法對世界提出任何見解而猶豫不決時，我邊看邊想著：總算在這部電影裡看到相關訊息了。這就是我最大的感想。

宮崎 聽到您這麼說，我真的好開心。

筑紫 聚集到主舞台的溫泉療癒場「油屋」的，都是一些魑魅魍魎或是八方眾神吧。

宮崎 是的，都是一些不見經傳的神明。

筑紫 既然是眾神雲集的地方，那就是一個多神教的世界囉。所以當把這樣一部電影放到為了爭奪唯一之神而爭戰不休的世界時，就等於是在散播強烈訊息，在告訴大家：不同的世界，就有不同的看法。

宮崎 不過，當我在猶豫該不該在美國上映之時，曾經請他們的人來看這部動畫。結果他們都說看到一半時都還看得懂。但是，他們好像在看到女主角千尋從河神那兒得到一顆苦藥丸時，都以為千尋接下來應該會與湯婆婆（掌管油屋的人）正面對戰才對，誰知故事發展卻完全不是這麼回事，以致他們到最後就完全都看不懂了。由此可知，一神教的神明相當頑

274

『神隱少女』（2001）

固堅強。

筑紫　反過來說，讓對方看得一頭霧水也是一種強大的力量或訊息，而這也正是其有趣之處啊。這部電影應該也會在新加坡或香港等亞洲各國上映吧。

宮崎　是的。不過，不知道亞洲各國是不是真如我們所想，是個原始的多神教的世界。關於這點，現在可能會有點難捉摸吧。就像日本人若是在高度經濟成長期時看到這部電影，他們會怎麼想呢？我想應該沒有人會知道吧。

筑紫　或許是這樣也說不定。

宮崎　所以，只要把這部『神隱少女』想成殘存著許多極具地域性的──是發生在被我稱為「東亞邊界的土人之國」──也就是尚未被儒教馴化、具有古老風俗並充滿神明色彩的地方──神話傳說的國度裡的作品，應該就能夠理解才對。

話說回來，若是因為想對這次的恐怖攻擊事件有所表態而打算派遣軍艦的話，與其去考慮這項判斷究竟是好或壞、在憲法上該如何解釋，還不如好好思索一下，究竟何者對日本比較有利。換句話說，我們對小泉內閣的所作所為感到十分不安，很想問他：老爹，你到底在想什麼啊。

筑紫　由於首相是個凡事不經大腦的人，所以也不能怪他會自我暗示。也因此他在事件發生的第一時間的反應和一般庶民並沒有差別，劈頭第一句話就是「好恐怖」。那之後，他才改口說我們會依據自己的判斷來因應，不是嗎？結果大家都露出不相信的表情。我想，這一切應該都肇因於「Show the FLAG」（註）這句話。

宮崎　這個國家的人民都不想戰爭。至於經濟戰爭，則由於符合那些國家的邏輯，所以不是戰爭。不過我個人認為，這比滿是愛國者在高喊「戰爭」的國家好多了。

因為英國和美國都是靠戰爭起家的。所以他們當然可以隨便引用舊約聖經裡的一節或什麼冠冕堂皇的話，然後就迅速出動。因此，當布希頂著那張令人討厭的鼠頭鼠臉出現在電視上問：「你們要選哪一

邊?」時，我可是直接就回答：「我哪邊都不選。」因為我覺得所謂的（布希所說的）正義是，當有一百人聚集時，就有一百種的正義。

筑紫　我想，這就是我們對正義的一種疏離感。

宮崎　聽說回教徒開始進行恐怖的自殺炸彈攻擊，是在日本紅軍襲擊特拉維夫（Tel Aviv-Jaffa，以色列西部的都市，一九七二年特拉維夫機場瘋狂掃射事件）之後。自殺炸彈攻擊是從日本輸出到全世界的。這實在是太驚人了。

筑紫　永六輔先生之前曾說日本人說不定是喜歡恐怖行為的。結果等到年末之後，電視台居然演起了赤穗四十七士（註），聽說它的英譯片名就叫作「四十七名恐怖分子」。

宮崎　就是啊。像漫畫『骷髏13』（齋藤隆夫／SAITO PRODUCTION・小學館／LEAD社）之類，都不知道殺死了多少人。所以，假如突然說要憎恨恐怖分子，應該會站不住腳吧。由於四周的氣氛使人覺得說話一不小心就會出事，所以，當我在這裡一提到敏感

話題時，（陪同出席的吉卜力）宣傳人員就會露出不安的表情。

其實，實話實說才好啊。真的。我是這麼想的。

年輕人變得有活力的時代

宮崎　定居於紐約的藝術家荒川修作先生曾說，最大的關鍵應該還是在於巴勒斯坦的問題吧。於是我就問，有什麼方法可以解決巴勒斯坦的問題？結果他的提案是：在海上架設支架，然後鋪設地面，再倒入大量人工土壤。因為也聽說日本人製作人工土壤的技術是全世界第一、同時也是最突出的。那麼，日本大可以帶著這項技術和非出不可的戰爭費用，運用人工土壤在地中海的某處建造一座都市。

由於那裡可以擺脫歷史和至今為止的種種魔咒束縛，所以將會是一座自由的都市，必定可以成為無論是巴勒斯坦人或猶太人，以及佛教徒、印度教徒、基督教徒都得以安居的聖地。他還說，舊聖地可以保留

下來，但最好再建造一個新聖地，它應該可以成為解決問題的開端吧。這是我至今聽過的方法當中，最為有趣的一個。

筑紫　果真那麼做的話，所付出的金錢跟戰費支出比起來，絕對是小巫見大巫。

宮崎　真的。而且，若是日本的總理肯理直氣壯地在聯合國發表相關演說的話，日本的年輕人一定會覺得非常振奮，馬上就抬頭挺胸起來。

筑紫　這次之所以會出現什麼恐怖自殺攻擊事件，還不是肇因於全球主義這個可怕的世界一神教。

這次的事件可說是給予它一個迎頭痛擊。不過現在的歐洲已經有不少人提出厭惡以美國為唯一的神，而大家都必須跟隨在後的世界的主張了。雖然中國也快速奔向拜金一神教，亞洲的許多國家也有這種傾向，但是，他們應該遲早會察覺，那樣做不見得會為人類帶來幸福吧。

宮崎　應該快了吧。我想應該會很快。說不定會比日本還快。也或許已經有很多國家都已察覺到了

吧。

二十一世紀的確在物質方面發生了混亂現象，在政治方面也極可能會出現混亂局面，說不定會是個艱辛的時代。但是，和我們所生長的二十世紀相比，真的是有形形色色的東西、許多理所當然的事情都翻轉過來，被迫必須進行一百八十度大轉彎。只要現在的年輕人願意好好睜大眼睛，我想應該再也沒有比此時更有趣的時代了。

記得在泡沫經濟發生之前，整個世界全都被混凝土化，每次看著東京街頭，湧現的都是無盡的絕望感，甚至覺得這種現象應該無法挽回了。沒想到這次事件卻證實，它是那麼地脆弱不堪一擊。因此我就想，年輕人今後變得有活力其實也不足為奇。

筑紫　以這次的恐怖自殺攻擊事件來說，目前為止所出現的反應可說是開文明之倒車，它將包含國際規則在內、至今為止所累積的一切東西全都破壞殆盡。

宮崎　將五萬人全部集中在一個地方（世界貿

易中心），讓他們緊盯著電腦螢幕賺錢，這件事本身
就很奇怪啊。難怪會在雲時間全毀。不過，對死去的
五千人來說，這當然是一件令人難過的慘事。所以我
認為，最好不要認為進入摩天大樓，靠敲打電腦賺大
錢是較佳的生活方式。

筑紫　以前跟宮崎先生對談的時候，我曾說世界
上眼中最沒有光采的小孩就是日本的小孩。宮崎先生
您就說，事實或許是如此，不過只要帶他們到自然的
世界並放任一週不管，他們眼神中的光采自然就會重
現。就像千尋在一開始是個不可愛、沒什麼感覺的小
孩。但看她逐漸展開行動的過程，彷彿印證了之前所
說的那段話。

宮崎　百般無聊地坐在後座，即使父親問話也懶
得出聲回應，這對我來說，算是有點新的表現手法，
也是初次嘗試的分鏡方式。那時，工作室裡的女性工
作人員們就說，以她們的經驗而言，光是被呼喚一次
是不會回應的，至少要被呼喚三次左右才會有反應。
小孩在上小學之前就已經不行了。甚至有人說

小孩早在上幼稚園之前就不行了。以前的小孩頑皮有
加，全身上下活力充沛，經常做一些荒唐事，自然也
就受到各式各樣的訓練。現在的小孩卻是一點活力都
沒有。也難怪學校班級了無生氣。因此，在談論如何
教育小孩之前，必須先讓他們頑皮搗蛋一次，讓人忍
不住想扯開嗓門大喊：你們這些小鬼！！

不可以將這一切都歸咎於文部省。但假如歸咎
於家中有壞人，由壞人扶養長大的小孩當然會變成壞
人的話，又未免太沒意思。而是應該要充滿愛心，卯
足全力地一邊擔心自己的所作所為有沒有遵照教養手
冊，一邊卻又煩惱自己給的愛不夠多。應該有很多母
親都是這樣的吧。

年收入減半的話，農業就能重現生機

筑紫　人民難免有時愚昧、有時聰明，以日本人
來說的話，人民究竟是從何時變愚昧的呢……

宮崎　應該是從明治末期，在日俄戰爭中獲得

勝利的時候開始的吧。自從貝里（在幕府末期）來到日本，以大砲威脅幕府放棄鎖國政策以來，人民的心中便一直抱有受到屈辱的情結。等到日俄戰爭獲勝之後，人民的自信心頓時大增，認為日本已經成為一等國家。

筑紫　因此在大戰後，當戰場拉回到經濟領域時，我們依舊做著同樣的事情，然後又再度吃了敗仗。

宮崎　之前，我曾看過某人寫著有一天或許會變成二百五十日圓約可兌換一美元的文章，那時我就想，原來只要把年收入降低至一半就行了。即使因為這樣而使得大家無法一如往常地輕鬆使用汽油，進口商品的價格也變得昂貴，但是，由於大家（的所得）一起下降，所以大家應該都能夠接受才對。

沒問題的，大家一定能夠溫飽。雖然不知道六十五日圓的漢堡到時候會變成怎樣，但是日本的農業極可能因而復甦。因為如此一來，大家就不再認為向中國購買農產品就好，而是會認真考慮，既然年收

入只剩下一半，那就乾脆嘗試自給自足，種植足夠國內所需的農產品好了。

因為不光是日本下沉，而是整個世界都下沉，因此也沒什麼好害怕。我們應該早在二十世紀末就已經有所覺悟才對。我們明白人口不會增加為百億，而是說不定會減為兩億。儘管將來可能會發生各種光怪陸離的現象，但還是必須想辦法讓孩子們生存下去比較好。因此，我製作了『魔法公主』這部電影。因為現代文明已經來到一個瓶頸。唯有此時，才需要培養小孩具備「清明無礙的眼光」（註），讓今後的年輕人可以看得比我們更遙遠。到時候，他們應該就不會跑去買什麼路易威登之類的名牌包。只要提著一般購物袋去買東西就好了。而且也不需要什麼電視遊樂器，因為他們知道不必那麼依賴電器用品。還有洗澡，其實兩天洗一次就夠了。

筑紫　只要把今後的世代想成那樣，說不定就自然能夠適應了。

宮崎　報紙上有人投書說，他原本在高科技產

業的相關企業上班，沒想到公司突然倒閉害他立刻失業，由於沒有任何存款，因此失業保險金在付完房租之後就只剩下五、六萬日圓，真不知日子要如何過下去。所謂的高科技產業，就是只要政府一放出利多的訊息，業界就馬上一窩蜂，不是嗎？最好把它想成一次很好的教訓。因為我們原本就不該隨著政府所說的話起舞，更何況那些經濟評論家所說的話，後面全都有一個括弧但書，強調只是「預期」罷了。比方他們會說兩年內景氣將會復甦，言下之意是指預期如此，否則就會讓人頭痛了。

真卑劣，真的就像愛吹噓的青蛙一樣，不過，這樣說好像對青蛙很失禮（笑）。一想到日本的政治界就是由這些下流的歐吉桑在執牛耳，就覺得好生氣⋯⋯。

筑紫 先是恐怖自殺攻擊事件，接著又有狂牛症推波助瀾，實在讓人非常的不安。而雖然造成人心不安的原因有很多，但追根究柢，就是人類一路走來太過平順又缺乏深思遠慮，以至於遇事時就覺得一切都

很恐怖。

宮崎 這是喪失歷史感覺的民族必然會走到的田地，只是我們把人生原本就是時好時壞的道理給忘記了。或許付出的學費稍嫌高了點，但至少會變得比較認真一些吧。不過我總覺得，我們好像會在變認真之前就混亂失序。因為這世上會出現許多巧取豪奪的掠奪者和小偷。

筑紫 這是個艱困惡劣的時代，若要把它當成是件有趣的事來看，那是需要耗費能量的。一旦能量不足，一來人心會不安，二來巧取豪奪之事就會大增。

宮崎 三十年後將會發生什麼事呢？等到和千尋同樣年紀的十歲孩子變成四十歲時，這個世界將會變成何種模樣呢？這是報章雜誌或其他媒體所不曾觸及的話題。經濟學者和經濟記者都一樣，只在乎眼前的數字究竟是上升或下降。政治記者只顧談論目前的政局。正因為如此，我們在毫無預警的情況下，參與了一個文明時代的結束。人們還來不及談論它究竟會以何種具體方式展開，炸彈就轟的一聲炸開（世界貿

易中心）了。那時我才明白：啊，原來這也是一種開始。不論是好或是壞，反正它都已經開始了。

筑紫　現在，慢食的風氣逐漸擴散開來，但那並不僅限於食物，而是希望所有的步調都能夠放慢下來。這原本只是義大利一個小城鎮的宣示性行動，沒想到居然在歐洲各城市一點一點地蔓延，現在約有二十一個城市響應吧。那些城鎮的所有步調都非常緩慢。就連時鐘也故意把它調慢。彷彿是在告訴大家：我們對任何事都不焦慮躁進，如果喜歡徹底放鬆享受慢活的話，歡迎來此休假。我認為這是對大都市所提出的另一種價值體系，同時在經濟上也非常具有前瞻性。

宮崎　比方說我的朋友生病了，或是明明失業了卻還自以為了不起，這些都讓我覺得很無力。因為人類已經走投無路了。日常生活相關的事物固然讓人感到無力，但不可諱言，大量消費文明之類的東西也終於開始朝結束之路邁進。吉卜力工作室裡也有好幾個人經常將六十五日圓的漢堡堆得像山一樣高，然後狂

嗑猛吃。簡直是耍寶。這不但不是緩慢，根本是急著自殺嘛。

再舉另外一個例子。有人來問我要不要買牧場，我心裡雖然嘀咕著買來要做什麼呢，但還是跑去看了，結果發現牧場經營者已經無心經營，那些肉牛的蹄甲都長得不得了。

筑紫　因為沒有幫牠們修剪吧。

宮崎　是啊，很過分吧。那時我就想，這些牛肯定是打從一出生就不曾在原野上悠閒吃草，自在發呆過。那些牛一定成天被關在牛舍裡，被餵食配方飼料，長肉待宰。人類這樣做是會遭天譴的啊。

筑紫　在宮崎先生所寫的有關『神隱少女』的文章（參照228頁）當中，讓我心頭為之一震的一段話是：膽敢說不的話，「我就把妳變成一隻母雞，讓妳天天下蛋直到被宰為止」。這不就是所謂的天譴嗎？不過，電影裡面是變成豬就是了……。

宮崎　最近，我的朋友們經常使用「賤」這個字眼。雖然這個字眼是無人使用的死語，但是我總覺得

它和現代的日本的非常適配。不過，「賤」原本應該是人人都引以為恥的形容就是了。

筑紫 『神隱少女』這部電影，還碰觸到了語言的問題。以千尋這個女孩來說，關鍵字就在於她不斷重複說著的「我要在這裡工作」。看得出來，您是想藉由這句話來彰顯語言的力量是多麼地強大。

宮崎 其實，在一開始是有設定千尋和湯婆婆簽定勞動合約的情節，但由於擔心不好說明，所以後來只保留「糟糕，立下了一個無聊的誓約」這句話。只要有人想要工作就必須給予相當職務的職務，這是那個世界裡所建立的勞動合約。基本上，日本也是一個只要工作就等於是想要活下去。而且是想要在這裡生存下去。

相關說明就那樣全部省略了。包括湯婆婆和錢婆婆為何是同一個人等等。其實我自己也一樣，在吉卜力的時候、在家裡的時候、到各地去的時候，是完全都不一樣的。我的確是活在這樣的分裂狀態之中。原

本我很在意，不知道孩子們是如何理解的，但是當我發現他們看完後，跟我之間並沒有什麼隔閡，我真的是鬆了一口氣。

筑紫 既然說出想活下去，就必須給予尊重，這樣的規則並不適用於勸善懲惡的世界吧。只要是惡魔就應該被殺光才對呀。我想，應該就是因為這個緣故，所以大家才都能夠接受而且心滿意足地走出電影院。

宮崎 不過，關於那個在故事開頭跟鍋爐爺爺一起在蒸氣室裡工作的女孩……。

筑紫 是那個叫小玲的女生嗎？

宮崎 乍看之下，那種女孩似乎平心眼很壞而且給人的第一印象很差，不過在不知不覺間卻變得非常有人情味。這樣的過程讓人覺得很爽快舒暢，而且和目前為止您所塑造的女孩類型都不一樣……。

筑紫 在職場的話，就應該要那樣啊。

宮崎 人際關係的確就像這樣。

筑紫 沒錯，就像我在職場上會仔細觀察，若是

『神隱少女』（2001）

認定那個人根本不行就不會伸出援手。我想，『週刊金曜日』的編輯部應該也一樣。您不覺得嗎（笑）？而只要認定這個人有決心肯吃苦，儘管有很多地方讓人覺得少根筋，但終究會想要去教他、對他伸出援手，對吧。所以我總覺得，自己好像把吉卜力裡所發生的事情拍進電影了。而材料可說是俯拾即是。

我曾經在英國出身的作家羅伯特·威斯特爾（robert westall，一九二九～一九九三年）的短篇小說裡看過，每當有新任的飛行員來報到，站在部隊前方的那些人都不會想跟他做朋友，因為在空戰之中首先犧牲的都是新人。假如跟每一位新人都交朋友的話，他們恐怕會承受不起。因此，他們習慣只跟看起來似乎能夠存活的人做朋友。

勇敢果決接受挑戰

筑紫　每回與宮崎先生見面時，總是聽您說：這是我最後一次製作電影，最後一次了，可是，您好像已經在談下一部作品了。

宮崎　雖然已經下了決定，但完成時間是在二〇〇四年的夏天。一想到三年後的世界不知會變成什麼樣子，就不免有些緊張不安。因為我所想的不僅是經濟層面，比方說到時候不知道電影院是否還存在之類的問題，還有諸如世界的政治情勢或環境問題之類，畢竟誰都料不準今後的世界是否還能持續下去。此外，我還會想：那時的孩子們跟現在的孩子們會有何差別呢？遺憾的是，我認為包括年輕人在內，都會活得比現在更加艱辛。

前陣子客機撞擊摩天大樓的事件使得問題加速顯現，也就是說，這項課題已經迫在眉睫了。即使是三年後才要製作，還是必須現在開始思考才行。而且我們從事的是娛樂事業，所以這項課題對我們來說似乎更加重大。因為問題在於我們是否願意正面接受。

也就是說，在談論電影是否會依照自己的意思去進行之前，必須認清的是，這項課題與我個人的意志毫不相干，它是時代的產物，面對這個機會，我只能選擇

自己去挑戰或者放棄。我不知道這個決定能否開花結果，但是姑且不論能或不能，我都覺得接受挑戰才叫做勇敢，不過，我心裡也有些擔心，這樣做會不會太耍帥過頭了。

筑紫 在闡述新作品的記者會上，我發現宮崎先生使用了好多次「根本上」這個語詞。

宮崎 因為我覺得從根本來看，可以讓事物更加單純清晰。例如所謂的活著是什麼意思、家人所代表的意義是什麼、吃飯是怎麼一回事、擁有又是什麼等等。我想，在不順利的時代，應該免不了會被問及製作電影究竟有何意義這個問題。我不想製作會被時代淘汰的電影。我想製作的是會讓觀眾發出讚嘆、覺得有趣的電影。可以讓觀眾稍稍放鬆，或是看完之後三天都覺得充滿活力的電影。

而且我們想製作的電影是那種不僅現年十歲的女孩喜歡看，等到她為人母、自己的女兒也滿十歲時，還想拿出來給女兒看的電影。是那種母女一起觀賞還是覺得好看有趣的電影。

因此，我們不可以製作符合流行的作品。有人對於紐約的消防隊員英勇救人的事蹟非常感動，於是就對我說：請務必製作那種電影。這實在是讓我不知如何是好。因為所謂的電影，並不是這樣的東西。當整個世界都在高喊發動戰爭、我要戰爭的時候，反而必須製作和戰爭完全不同的電影才行。這是我的看法。而當全世界都在呼喊和平、和平的時候，我們便只能製作電影告訴大家：和平其實潛藏著陷阱。

筑紫 雖然很不容易卻非常有趣呢。

（『週刊金曜日』金曜日二〇〇二年一月十一日號）

筑紫哲也（CHIKUSHI TETSUYA）

一九三五年出生於大分縣。記者。新聞播報員。畢業於早稻田大學政治經濟學部。一九五九年進入朝日新聞社。在支局服務一段時間之後，歷任東京本社政治部記者、美軍統治下的沖繩特派員、華盛頓特派員、外報部次長、『朝日Journal』總編輯、編輯委員等。一九八九年於朝日新聞社退休。同年十月起至二

斷的道路。」

（註記3.『週刊金曜日』編輯部）

○八年三月止，擔任ＴＢＳ『筑紫哲也News23』主播一職。曾經榮獲ギャラクシー賞、國際艾美賞優秀賞等。著書有『ニュースキャスター』（集英社新書）、『旅の途中巡り合った人々 1959-2005』（朝日新聞社）、『スローライフ 緩急自在のすすめ』（岩波書店）、『対論・筑紫哲也「News23」このくにの姿』（集英社）等。

註解：

1.Show the FLAG／美國前副國務卿阿米蒂奇 Richard Armitage對當時的駐美日本大使所說的話，意思是日本政府若真站在美國這一方，就應說出明確的反恐支援對策。

2.赤穗四十七士／講述四十七名家臣為主君報仇的故事，取材自發生於一七○三年的真實事件。

3.宮崎駿導演的前一部作品『魔法公主』裡的重要台詞。老巫女對著遭到邪魔詛咒的年輕人阿席達卡說：「奔向那片土地吧！若能以清明無礙的眼光看清事物，或許就能找到被詛咒所阻

再談萬物生命教的世界

與山折哲雄氏的對談

這次追尋的是更加根本性的主題

山折 在宮崎先生的作品當中，有很多故事都是在講述小孩誤闖異次元世界，因而發現自身嶄新的力量。這次的『神隱少女』也一樣，小女孩在走進湯婆婆所居住、無人知曉的小鎮後，發揮出自己的潛能。我覺得這和柳田國男經常討論的主題──「被神抓走的小孩」非常相似。

宮崎 沒錯。只不過，我在製作『神隱少女』時所考慮的，與其說是這種普通的問題，倒不如說我想探討的是小孩的真實感這個問題。對他們來說，諸如把湯婆婆打倒之類的情節可能一點都不真實。不過，若說十八歲左右的小孩就職之後將會有什麼樣的遭遇，可就和千尋的遭遇非常相似了。假如聽到「社長在叫了，你自己一個人去」，他們肯定會嚇得膽顫心驚吧。

山折 原來如此。即使同在一家公司，即便是一起工作的夥伴，有時還是不免會被當成不同世界的人看，所以，如何相處就成為一大學問了。

宮崎 現在的小孩通常都在尚未做好工作的心理準備就進入職場。原本應該要會的事都還沒有具備就跑去就業，突然就必須直接面對社會。因此，在肉體的成長和社會生活之間，有著一道非常大的鴻溝。現在的二十歲年輕人，甚至比在我小時候會思考著「我雖然很想上高中，但是國中畢業之後就必須去工作」的那些人還要孩子氣。

由於這方面的現實狀況會隨著時代而改變，因此身為創作者，必須隨時意識到孩子們所處的狀況才

『神隱少女』（2001）

行。無論是『神隱少女』或『魔法公主』，乍看之下也許不見得能夠讓人感受到其中包含了現代的問題意識，但是對我們而言，它們卻是我們努力摸索著想要切合時代脈動所完成的作品。雖然沒有刻意迎合時代的流行，但我們畢竟生活在這個時代啊。

山折 只能一邊感受時代的脈動，一邊加以配合。除此之外，還必須設法將一些根本性的東西表現出來，對吧。

宮崎 是的。尤其是二○○一年九月在紐約所發生的九一一恐怖攻擊事件，它讓我感覺到，著眼於更根本性的時代已然來臨。由於一部作品的準備時間至少要花三年才能公開上映，不過，到時候可不能交出會被時代淘汰的作品。必須製作出讓小孩在二○○四年的夏天觀賞時，會開心地說：「啊，我想看的就是這種電影」。

可以想見的是，往後三年肯定還會發生更多不好的事件，孩子們所面臨的問題也會更加嚴肅。如果

想要加以抗衡的話，就必須比以前更看重根本性的東西，然後將其放進電影裡面。

在這一次投射二、三顆原子彈也不足為奇、人人都已有所覺悟的時代裡，即便以「恐怖自殺攻擊不可取」或「請珍視生命」為主題來製作電影，也是無濟於事。而面對孩子們所提出「我們為什麼會出生在這種地方」的問題，我們雖然無法直接給予答案，但至少必須將大人的基本態度和心情傳達給他們知道，否則根本就不值得一提啊。我覺得，考驗的年代真的已經來臨。

山折 是啊。九月十一日那天，布希總統對著罹難者及其家人發表演說時，引用了『舊約聖經』的「詩篇」裡「雖然行過死蔭的幽谷，也不怕遭害，因為你與我同在」這段話。藉此安慰罹難者的遺屬。這是紀元前十世紀建立以色列的大衛王所說的話。在十年前的波斯灣戰爭時，美國的坦克車隊員們也曾偷偷將『舊約』裡摩西所說的話藏在口袋裡。那就是「神是守護我們的要塞」。這個神雖然是

287

猶太教裡的憤怒之神，但當國家或民族面臨危機時，人們會引用的並不是『新約』，而是『舊約』。他們所需要的終究是憤怒之神，是能夠懲罰人類罪惡的神。歸根究底，他們被逼到只能仰賴憤怒之神，在這個沒有耶穌的愛的箴言的處境中，最能表達出他們的心境。

如此一來，伊斯蘭教這邊當然也非得拿出聖戰這個字眼不可。因此我認為，文明的衝突才是它最深沉的部分。

我甚至覺得，杜斯妥也夫斯基（Fyodor Dostoevsky；一八二一～一八八一年，俄國小說家）所描述的世界說不定會復甦。因為九一一恐怖攻擊事件裡的恐怖分子或革命家的類型，早在杜斯妥也夫斯基所寫的『群魔』裡都已出現過。而且最令我印象深刻的是，他在這部作品的開頭還引用了『新約聖經』的「新福音」裡有關耶穌的一段小故事。

既然如此，我們就非得深思「二十世紀的文學究竟是什麼」不可。因為我總覺得，以想要超越杜斯妥

也夫斯基的文學世界為出發點的二十世紀文學，似乎經由這次的恐怖攻擊事件而被宣告無效了。

宮崎 我曾經以為杜斯妥也夫斯基的時代早已結束。如今腳下卻突然被人絆了一下，以致許多東西都分崩離析了。然後這才恍然大悟，那個時代根本還沒結束。現在依舊是動亂的時代。我深刻感受到，大量消費文明這個充滿騷動的鬧劇，終因氣數將盡而要帶來無數的苦難。數萬人聚集在兩座巨塔裡面，為了賺錢而敲打著電腦鍵盤。這樣的文明樣貌，是奇怪的。

假使有人要我們「保有」這樣的文明的話，我們大概會產生「文明的結果究竟是什麼」的疑惑吧。儘管連我自己都完全沉浸在這樣的文明當中，也享受著繁榮便利，但還是會忍不住認為：賓拉登的所作所為還是有它的道理在。只不過，恐怖攻擊的手段終究是不可原諒的，所以就感情來說，那是複雜的。正因為如此，所以有時我甚至會想，乾脆讓布希和賓拉登兩個人靠拳頭來解決算了（笑）。

山折 您的心情可以了解，但我們對於美國，卻

288

『神隱少女』（2001）

好似都有一份「報恩」的感情，不是嗎？畢竟在二次大戰之後，由於日美同盟條約的簽訂，日本才能被納入美國的保護傘之下，得以享受五十年的和平歲月，並達成經濟繁榮的目標。更何況以好萊塢電影為主的戰後美國文化可說是我們大家共同的憧憬，它給了我們夢想和希望。由於這些記憶，我的內心對美國有一份「受人點滴當湧泉以報」的恩情存在。總覺得這是基本的人情義理。

不過在另一方面，就如宮崎先生您所說的，裡面隱含著現代文明的問題點。既然如此，身為日本人的我們難免會想，有沒有什麼辦法可以讓日本人既對美國心存感恩，又能夠善盡調解的任務。

宮崎　我個人是感受不到「受人點滴當湧泉以報」的恩情啦，不過也不至於高喊「反美救國」就是了（笑），我其實不喜歡美國文化。

姑且不論這些，一想到日本的任務，首先浮現在我腦海的就是波蘭的雅魯澤爾斯基。他雖然是華勒沙在從事波蘭團結工聯時期的最後一位總統，但他在要

求軍隊武力鎮壓之時卻能做到沒有人死亡，真可說是偉大的男人。我知道當時有一人因意外而死亡，但武力鎮壓本身並未發生流血慘事。而且，對於蘇聯他也保持「我們自己會好好處理」的一貫態度，不讓蘇聯有介入波蘭內政的機會。總之，他表面上做出武力鎮壓的舉動，事實上卻是在抵抗蘇聯的干涉。因此我認為，他是不讓蘇聯介入波蘭內政的最大功臣。

他算不上足以立碑紀念的英雄人物，外表也不怎麼樣，卻能一肩扛下所有的批評，想方設法度過危機。今日世界所需要的，正是這樣的人物。

山折　聽到您這番話讓我想起拿破崙戰爭。拿破崙將軍當時所率領的可說是多國籍軍隊，他們對著庫圖佐夫將軍所率領的俄國軍隊節節逼近。對此，庫圖佐夫將軍只是默默地向後撤退。不交鋒對戰而一路撤守，終致連莫斯科都棄守。即使莫斯科被燒了，他也隱忍下來繼續撤退。直到白雪紛飛。結果，拿破崙的軍隊被冬天這位將軍給打敗了。

關於庫圖佐夫的戰略，托爾斯泰在『戰爭與和

』裡寫著：就結果而言，這個人確實聆聽到了時代的腳步聲、民眾的心聲。像他那種指導者，對現在的日本和全世界而言都是絕對需要的。

宮崎　至少對小國來說的確是如此。而我覺得日本畢竟算是個小國。既然在軍事戰爭上吃了敗仗，在經濟戰爭方面也已經輸掉，還不如早日從惡夢中覺醒，活得合乎身分比較好。

就這層意義來說，報紙中最令我感到奇怪的就是，報導上總是一方面刊載著「人類文明約莫再五十年便將告終」或「地球已經撐不住了」的訊息，一方面卻又寫著「預估再過兩年景氣即可復甦」等消息。既然都說五十年後文明將會結束了，誰還在乎景氣會不會在兩年後復甦呢？無奈我們的財經記者一向只看財經數據，政治記者只在乎行政局變化，社會記者則只會高喊「為了守護地球，請不要再浪費資源」。

「飲食」將是最大課題

這樣才能得到更多的教訓。

山折　現在，我們都是以五十年或百年為單位在訴說文明的盛衰消長，但我總覺得應該以五百年或千年的時間差距來思考文明到底是什麼會比較好。因為

例如，說到阿富汗周邊，如果我們歷史推到二千年前左右，那裡可是犍陀羅（註）藝術的興盛之地呢。因為那裡從西元一、二世紀開始建造佛像，有著許多巴米楊大佛。南有印度文明，西有古希臘的羅馬文明，再加上中國文明，那些大佛可說是三大文明融合的結果。

我覺得我們必須讓現在的年輕世代知道，文明曾經有過如此巨大的牽連，而我們本身也必須再多些自覺才行。另一方面，誠如您方才所言，我也覺得近代文明應該撐不過五十年就會結束。不過，我不認為未來必定是一片黑暗就是了。

宮崎　可是，就常理來看，未來應該是一片黑暗才對。例如若是提及地球上的人口是否會衝破百億這個話題，依我的個性來說，我肯定會忍不住開口說：

290

「我覺得應該不會到達百億，而是突然銳減成二億」（笑）。即使不談這個，現在到二○○四年為止還有三年，沒人知道在這段短暫時間裡將會發生什麼事情。假如幸運的話，說不定到那時候我們仍舊持續不斷地在製作電影，而若果真如此，到時候我們的最大難題將會是──應該製作何種電影。

山折　那部作品裡面，會加入饑荒之類的問題嗎？

宮崎　應該會吧。因為包含饑荒在內的「飲食」問題，勢必成為今後的重大課題。以這次的狂牛症恐慌為例，我以為至少會有人跳出來在報章雜誌上呼籲：「大家乾脆趁這個機會停止吃牛肉的習慣吧！因為牠們實在太可憐了」，結果居然一個都沒有。前陣子，我在電視上看到馬來西亞爆發口蹄疫而在撲殺豬隻的畫面，由於數量太過龐大，無法一一讓豬隻們安樂死，所以他們乾脆就挖個大坑把豬隻推下去活埋。即使對象是豬也不該做這種天理不容的事，做這種事的人，最後一定會走上毀滅一途。

山折　我不是很清楚印度人禁吃牛肉的原因，不過若是進一步探究，應該就等於是去探究印度文明的性格吧。比方有人說美國人之所以有那麼多人罹患阿滋海默症，搞不好是狂牛症在作祟。若果真如此的話，以印度文明為借鏡，這說不定是國家將亡的徵兆。

宮崎　我覺得在以營養學的觀點來看待這件事之前，首先要考慮的是人類其實可以不吃牛肉，既然如此，何不利用這個機會把這個習慣改掉呢？這不是好或壞的問題，而是既然可以不吃那就不要吃。不過，由於我實在戒不掉味噌湯要用小魚乾高湯烹煮的習慣，所以我可以不吃牛，卻無法不吃魚（笑）。可見得我當不成素食主義者。

我知道自己在這方面充滿矛盾，因為每次看到用一根釣鉤釣上來的鮪魚，我總會覺得「人類好殘忍」，但是當看到生魚片端上桌時，又會讚嘆「好吃」而大快朵頤。

山折　我想，諸如饑荒、愛滋病、狂牛症等疾

病和災難，遲早有一天會全部集中爆發開來。到那時候，宮崎動畫會製作出什麼樣的作品呢？

宮崎　這個有趣。不過，說有趣好像很不應該（笑）。只是，我向來堅持我們的工作室必須是個持續製作出好作品的團隊，所以每到進入製作階段，我總會東奔西跑忙得團團轉，不過，一想到二〇〇四年夏天將是我最後的機會，之後怎樣我都無所謂時，就覺得整個人輕鬆不少。

山折　沒錯沒錯，就是這個想法。我認為到目前為止的西洋文明的基礎在於『舊約』的「挪亞的方舟」。當大洪水侵襲地球時，有一部分的人類將可獲救，簡言之，這種想法就是倖存戰略。所謂的倖存理論，全都是從這裡衍生出來的。

相對地，佛教或老莊思想則認為，一旦發生大災難，大部分的人類都將難逃一死，而我們也勢必難以倖存，這就是所謂的無常理論。總之，我們已經來到從倖存理論和無常理論中做出選擇的時代。屆時，與其一味地擔心今日的文明勢必毀滅，還不如先做好心理準備，並想著說不定會有什麼好事降臨，以樂觀的態度過活還比較重要。大災難要發生就讓它發生，人類總是要想辦法活下去呀。

走在地面觀看萬物

山折　到目前為止，日本的自然環境在世界上算是較不穩定的，因此形成了能夠柔軟因應自然的恐怖變化的一種文化，但是，最近我總覺得日本人似乎逐漸失去這樣的思想。

宮崎　養老孟司先生說過，有人在目睹地震現場後，說：「是誰、是誰做出這種事？」以自然為對象從事農耕的人們，時常經歷苦心耕種的田地在一夕之間化為烏有的體驗，因此不會這麼想。可是，住在都市裡的人們卻認為一定有犯人，養老孟先生這麼說。

說到都市，我在數年前曾經搭乘飛船，從埼玉線的桶川起飛並花二小時繞行東京近郊一圈，由於飛行高度約為三百公尺，因此舉目所見皆是建築

物，看不到任何的綠意。正以為看到的是「難得的空地」，沒想到卻是墓園（笑）。人類將自然破壞成這步田地，使得原有風光蕩然無存，並且以公分為單位來決定土地所有權，讓許多人居住在擁擠之地。再將電線、下水道、自來水管等「文明的利器」如網眼般架構於其間，一想到這裡，就覺得有種說不出的絕望感。

山折 那會因飛行高度的變化而有所不同。我以前曾經看過從三千公尺的高度、由南到北空拍日本列島的畫面，從那個高度看下來只有森林和山巒，看不到大平原。難怪日本列島經常被稱為森林社會或山岳社會。若將高度下降至一千公尺左右，我想應該就能看見大平原了。這時的日本列島就是農耕社會。而若是下降至宮崎先生所飛行的三百公尺高度，看到的就只有房舍和工業地帶了。

宮崎 不是有所謂的土地登記簿正本嗎？假如把它們全燒了，感覺一定很暢快。如此一來，大家就分不出哪塊土地究竟應該屬於誰，也不必再為了無謂的

私慾在那邊爭吵不休，心情真痛快呀。

山折 那樣的話，就可以回歸山神的世界了（笑）。

宮崎 從美國搭噴射客機回到成田機場時，總會覺得「啊，好美麗的國家」，但是隨著高度下降，想法就會變成「好糟糕的地方」（笑）。反過來說，就是想知道實際情況的話就不能從高處往下看。因為看造景圖或室內設計圖就可知道，所謂的設計是以神的觀點來看世界，而不是以走在地面上的人類的視線在眺望世界。其實只要那個地方我中意，外加有五十公尺的散步道，我就會覺得幸福無比。畢竟沒有人能夠在一萬公尺或三千公尺的高度才開始思考人生啊。

山折 走在地面上觀看萬物的那種感覺，其實是很重要的。

宮崎 對，沒錯。而且只要以一般的走路速度即可。西歐人誇口說要「讓車速超越音速」，我卻無法理解，不懂他們為什麼會萌生那種動機。

山折 我到印度去的時候，以走路為主開車為

輔嘗試去走釋迦牟尼所走過的道路。從藍毘尼園到恆河中游約五百公里。因為我覺得如果要了解佛教，就必須和釋迦牟尼一樣，走這五百公里的路程才行。隔沒多久，我換成前往以色列，搭巴士從那瑟到耶路撒冷，體驗耶穌走過的路途。全程大約一百五十公里。因為我認為耶穌的一百五十公里和釋迦牟尼的五百公里，是探求基督教和佛教本質的最低限度距離。

現在，大家都在擔心地球暖化會使沙漠的範圍擴大，但是很多的例子都可證明，沙漠其實是許多人類睿智結晶的訊息發散地。耶穌出生於沙漠，釋迦牟尼生長的北印度和尼泊爾的中間地帶也非常乾燥，去旅行時只覺眼前是一片廣闊的沙漠。就連孔子也曾在中國的沙漠地帶旅行過，看來在森林豐富的地區或時代似乎無法孕育出深奧的思想。

萬物生命教的世界觀是非常重要的

山折　日本列島自古以來即是綠意環繞，因此無法產生具有邏輯思考的真正思想家。不過也正因為如此，日本才會被稱為幸福的民族。

宮崎　假如耶穌和釋迦牟尼是沙漠之民的話，我認為日本人應該是土人。居住在東亞的角落、綠意盎然之島上的土人。我喜歡日本人與生俱來的土人的部分，而且從古老祭典等也可看出，我們幾乎沒有受到儒教的影響。在形式上，我們或許受到佛教的影響，但在看過各式各樣的祭神儀式之後，卻又覺得它們從很久很久以前到現在幾乎沒什麼多大的改變。就連神明也與沙漠的神明不同，幾乎沒有可以拯救人類靈魂的神明。

因此，我覺得最滑稽可笑的，莫過於舉行神前婚禮、在神明面前發誓這件事。我想，神明應該會感到非常困擾吧。假如發的誓是：夫妻若能白頭偕老就幫忙整修神社屋頂或是捐獻鳥居的話，大家還能夠理解。而且我想，這樣做的話日本的神明也會比較習慣，但問題是他們只「發誓願意白頭偕老」而已，既然如此那自己努力就好啦，何必拜託神明呢（笑）。

『神隱少女』（2001）

山折　那是一神教的信奉者對神明的發誓方式，但問題是日本的神明並非百分之百的神明，半數以上都摻雜了人的要素。

宮崎　日本被認為是多神教的國家，我們也的確擁有許多神明，但是，我們和印度教的多神教截然不同。

山折　或許應該稱為泛神教比較恰當吧。我都說是萬物生命教。我覺得，說不定在五千年前、甚至在一萬年前，地球上每個地方所信奉的應該都是萬物生命教。

宮崎　原來如此，這樣才與事實吻合嘛。我記得以前當泡澡木桶壞掉必須更新時，孩子們總會異口同聲說「好可憐哦」，我只好把他們全部抓進破舊的泡澡木桶裡，並且拍照留念。那是與木桶道別的照片。由此可知，日本的確是世界上少數還殘存著這種心情的民族。問題是，我不曉得它會因為最近的生活變化而改變。問題是，我還是會因為根深蒂固的傳統而留存下來。不過，我個人希望能夠留存下來就是了。

山折　在宮崎先生的作品裡面，無論是人類、自然或動物，甚至妖魔鬼怪都是有生命的。所以我覺得，那就是萬物生命教的世界。

我認為到目前為止，古今東西方的各式各樣文明都是建立在萬物生命教的世界裡，只不過有的是為它穿了許多漂亮的衣服，有的則是為它增添新意罷了。

因此，說真的，我認為人類若是忘卻了萬物生命教的世界觀，恐怕人類文明遲早會枯萎。

宮崎　至少對現在的美國來說，就幾乎完全沒有這樣的信仰。

山折　因為他們一心想著追殺塔利班餘黨和賓拉登，並予以殲滅。太過執著於這件事，當然不會對弱者產生任何的同理心，也不會有寬恕的情操。

宮崎　因此，身為東亞「土人」的我，才會希望布希和賓拉登兩人能夠打一架來決勝負。不過，雖然他們雙方都是一神教，但我們可是不但不會惹起神明生氣，還會請神明泡澡以恢復元氣，而且從古至今都懷有這種思想的島國，真希望我們的政府能夠有這樣的

295

擔當。可不可以對日本政府提出這個建議呢（笑）？

（『Voice』PHP研究所 二〇〇二年一月號）

山折哲雄（YAMAORI TETSUO）

一九三一年出生於美國舊金山。成長於岩手縣花卷市。宗教學者。國際日本文化研究中心名譽教授。國立歷史民俗博物館名譽教授。東北大學文學部印度哲學科畢業。同大學院文學研究科博士課程修了。歷任東北大學副教授、國立歷史民俗博物館教授、白鳳女子短期大學校長、京都造型藝術大學大學院長、國際日本文化研究中心所長。二〇〇二年，以『愛欲の精神史』（小學館）榮獲和辻折郎文化賞。著有『靈と肉』（講談社學術文庫）、『日本人の宗教感覚』（NHKライブラリー）、『死の民俗学 日本人の死生観と葬送儀礼』（岩波現代文庫）、『親鸞をよむ』（岩波新書）等書。

西北部和阿富汗東部的佛教視覺藝術，風格上源於希臘、羅馬。

註解：

犍陀羅／西元前一～七世紀盛行於現今巴基斯坦

『神隱少女』（2001）

那麼，該何去何從呢

二〇〇一年度キネマ旬報 BEST 10　讀者票選日本電影導演獎　得獎者專訪

能夠獲選，甚感光榮。我只能說，感謝大家的厚愛，不過，看到只有身為導演的我的照片出現在各家媒體或刊物上，心裡實在不怎麼舒坦。

雖說沒有導演的話一部電影就無法完成，但若是只有導演一人拚命努力，其實也無法成就這份工作。導演的任務就是站在橋上，面向水平線彼端，將大家帶往無法望見的目的地。由於沒有航海圖，所以只能自己假設。一面用手指著前方，命令大家往那個方向前進，一面與自己內心的不安交戰。假如交由工作人員進行內部討論，再以投票方式選出航向，那麼這次的航行將變得沒有意義，大家將只會記得船隻浮在水面時大夥兒齊聚用餐的情景。船隻也終將沉沒。

因為，無論是船隻或工作室都是活的，我們不僅要注意船底的情況，還必須留意速度和風向，對於船員們的飲食品質更需要費心安排。但是，等到抵達新發現的島嶼時，其功勞若由船長一人獨占，就未免太奇怪了。因為船隻若是沒有船主將無法順利出港，而且需要能幹的航海員、輪機員、甲板長才能航行順暢，而主計長也是不可或缺，船員們基本上也必須是健康的勞動者才行。即使在能力上有個人差異，但是團隊戰力絕對必須齊備，否則將無法發揮力量。

無論是宏偉壯觀的船或是破舊不堪的船，都需要仰賴一絲不苟的維護。

很難做到一絲不苟的時代

在現今這個時代，已經很難做到一絲不苟。一絲不苟地完成自己分內的工作、恪盡職責、當班時無論再勞累都絕對不打瞌睡，上述這些事，在現在的時代、對現在的人們來說，都不再是理所當然。

簡而言之，就是日本也已進入難以製作長篇動畫電影的時代了。

在法國，雖然有許多年輕人想製作長篇動畫電影，但我想恐怕無法如願吧。除了有勞動條件和成本考量的因素之外，還因為他們認為中央集權或遵循船長指示對個人都是一種否定的想法。尤其以漫畫或動畫為職志的人們，這種傾向似乎特別明顯。

在一九五〇年代，蘇聯製作出了優良的長篇，但是隨著批判史達林的禁忌解除，個人藝術家的紛紛獨立，那之後蘇聯便再也做不出長篇動畫了。不過或許應該說，託這些因素之福，像諾史丁（Yury Norshtein，俄羅斯著名動畫家）這樣的真正藝術家才有機會崛起吧。

而日本，也終於來到了這個階段。

背負著比我們那個世代還要困難的課題

日本有許多導演，工作人員的數量也沒有減少。

『神隱少女』（2001）

可是，卻難以嶄露頭角。自從庵野秀明（動畫和電影導演，代表作為『新世紀福音戰士』）之後，就再也沒有出現過了。沒有人能夠接續他那種故意暴露自己的缺點，同時又誠實表達自我的解體作業式動畫風格。我知道或許應該怪罪於他的表現技巧太好以致讓後輩陷入死胡同，但是，今後的導演其實背負著比我們那個世代還要困難的課題，那就是在文明、自我與青春的歷史相對化之中，除了必須具備高人一等的遠見之外，還必須確實整合受限於自我的迷思而益發孤立化的工作人員。

假如沒有那樣的強度將無法製作出好作品。只講求長度的話，任何人都做得出來，只是，這樣對於投注大量時間、飽受壓榨的工作人員來說，並不足以彌補他們的付出。我深刻體會到，那美好的時代已然結束。

那麼，接下來該何去何從呢？我想，我會趁著自己僅剩的時間盡力去探尋。

（『キネマ旬報』キネマ旬報社　二〇〇二年二月下旬號）

想打造這樣的美術館

有趣好玩，又能使人心變柔軟的美術館

能夠發現各種東西的美術館

確實貫徹徹想法的美術館

讓想玩的人玩得痛快、想思考的人有所領悟、想感覺的人有所感受的美術館

還有，讓人在離開的時候，覺得心靈比進來時更加豐富的美術館！

因此，建築方面⋯⋯

希望打造有如一部電影般

威風凜凜的建築

不想建成看似宏偉的建築、看似豪華的建築、看似密閉的建築

想打造成人潮不多時，可以讓人鬆口氣的空間

想打造成觸感良好，碰觸時會感到溫暖的建築

『神隱少女』（2001）

想打造成室外的風或光線可以自由進出的建築

營運方面……

希望看重每一個小孩

希望是個能給予身體有障礙的人士最大的關照

希望盡可能讓在此工作的人都能保有自信和驕傲的職場

不想對來賓的參觀順序或方向多加管理或干涉

不讓展示品沾滿塵埃、老舊生鏽

希望創意源源不絕、持續進行新挑戰

希望能夠將資源持續不斷投注在這些事項上頭

展示品方面……

不希望打造成只討吉卜力迷歡心的場所

不希望打造成陳列吉卜力既有繪畫作品的「懷舊美術館」

想打造成光看就覺得快樂、能夠傳達製作者的心情、
讓人對於動畫能夠產生嶄新見解的場所

希望能夠繪製並發表美術館獨創的作品或繪畫、打造影像展示室或展示室，讓所有角色活潑又生動

（希望能夠製作原創的短篇作品並公開放映！）

希望能將既有的作品，以向下紮根的方式來展示

咖啡廳方面……

希望定位為讓人能夠放鬆、愉快又自在的重要場所

不過，有鑒於大多數的美術館咖啡廳都有經營困難的問題，所以絕對不敢掉以輕心

希望以認真的態度打造出獨樹一格的優質店家

禮品店方面……

為了顧客和營運著想，內容必須盡可能充實

但是，不想讓它變成只要賣得出去就好的拍賣風廉價商店

希望繼續摸索優良禮品店應有的風貌

希望販售在美術館才買得到的吉卜力獨家商品！

『神隱少女』（2001）

與公園的關係方面……

不僅重視綠意，還希望擬定十年後將會變得更加美好的計畫

希望找出適切的營運方向，以求美術館完成後，四周的公園變得更加豐富多元，

而公園變得更美好之後，美術館也會變得更棒！

三鷹之森吉卜力美術館館主　宮崎駿

不想打造成這樣的美術館！

裝模作樣的美術館

自以為了不起的美術館

認為作品比人更重要的美術館

煞有介事地陳列著無趣作品的美術館

（『迎接三鷹市立動畫美術館的開館　三鷹之森吉卜力美術館』簡介　二〇〇二年二月十五日發行）

孩子們擁有超越「想像」的未來

三鷹之森吉卜力美術館在去年（二〇〇一年）十月開幕了。名為「美術館」，是因為若要成立財團法人就必須以「美術館」為名義，不然我當初是覺得取名為「見世物館」之類的比較好。畢竟在現在的時代裡，與其找一些「為了小孩著想」之類冠冕堂皇的理由，還不如讓小孩看一些會真心覺得「哇，好好玩哦！」的東西，而我，純粹只是想打造一個讓小孩願意由衷接納的空間罷了。

我最初的構想是，先打造一座山，再將美術館放進去，接著在山腳下開個入口，出口則設計在山頂上，以便讓親子可以在那裡一起吃便當，或是直接走下山也行，只可惜礙於規定太多，最後付諸實現的只有想像中的十分之一左右。不過，這個空間還是經過我們的精心設計，以期能讓孩子們感到新鮮驚奇、歡欣雀躍，讓住在附近的人們也能夠同享歡樂。

為了讓孩子們能夠真正樂在其中，諸如擺放一些受歡迎的動畫角色人偶，或是陳列一些孩子們想購買的錄影帶、放映一些影像畫面，光有諸如此類的構想是不行的。如果不製造一些暗藏玄機的角落、可以躲起來偷偷哭泣的場所、可以耍耍壞心眼的地方，讓孩子們可以自由放鬆的空間的話，孩子們一定會覺得無聊。絕對不可以弄得到處都很明亮，每個角落都讓人看得一清二楚。

所有的東西都是勞動的累積成果

一進入美術館入口，立刻就是下行階梯。由於不想一下子從明亮的公園突然轉進黑暗的假想空間，所以雖然只有一小段距離，階梯還是被營造成彷彿即將進入詭異地方的氣氛。位於地下一樓的，首先是「土星座」。那是小型電影院，放映著只有在這裡才能看到的吉卜力專用動畫電影。現在放映的是『捕鯨記』（くじらとり），今年一月將開始放映『可羅的大散步』（コロの大さんぽ）。還有一部『小梅與龍貓巴士』（めいとこねこバス），目前正在製作中，預計於秋天放映。

隔著中央大廳，位於「土星座」正對面的是「開始動搖的房間」。它運用的是所謂的電影原理，也就是最初的動畫架構──活動畫片（Zoetrope），而且還運用了許多裝置手法。它運用的雖然只是一般的基本技術，但是效果卻非常棒。比方說「上升海流」，當它開始流動時，負責製作的工作人員們還屏住氣息，看得入迷呢。

還有一個叫做「龍貓蹦蹦跳」的裝置，則是在直徑二公尺的旋轉台上，做出『龍貓』主要登場人物的立體造型，再配合旋轉和連續閃光裝置，營造出龍貓在跳躍、貓巴士在奔馳的景象。負責製作人偶的造型師們做得實在非常巧妙，尤其是貓巴士的足部造型，可說是維妙維肖，讓人看了不禁引以為傲。

正因為這些人不著痕跡地下工夫、花時間製作出這麼多裝置，所以這是我所喜歡的場所。而既然

有這麼多人做著這種工作，我們怎麼可以捨棄日本呢。

這個房間裡還設有「全景視窗」。就是做出某個場景，沒有附加任何說明，即使往內窺視，也看不見任何會動的生物。如此一來，若是大人，肯定會隨便瞥一眼，說著「哦」，然後就走過去了。可是，當小孩子在窺視時，卻會自己調整視線，說著「啊，有鬼耶！」然後試著去找出隱藏在各個地方的東西。因此當我聽到有孩子說：憋住呼吸一直看著海底的畫，害我好累哦！我就覺得「太棒了」，真是開心（笑）。

洗手間裡都有假窗，上面畫著風景。看了假窗上的風景，有人覺得「實在是太棒了」，但也有人毫無感覺。相反地，看了全景視窗之後只覺得「哦，是海底啊」就走過去了的，也不光是大人而已。有的小孩反應也是如此。可見得小孩之中有「大人」，而大人之中也有「小孩」。

一樓的企劃展示室裡，現在正在展示『神隱少女』的材料、繪畫和其他的相關資料。因為我想讓年輕人知道，所謂的動畫，其實是一群人耗費相當多的心力、超時勞動所製作出來的。雖然也須借助電腦的力量，但基本上是人類繪製出來的東西。希望能藉由大量東西的呈現，讓大家明瞭這件事。我希望他們明瞭的，並不是資訊這曖昧的概念，而是具體又充滿人的氣息的東西。前來參觀的高中生當中，就曾經有人有此反應，這讓我好開心。

這裡的展示都需要大家去思考，要是不挺直身子來看，是會看不懂的。也就是需要「向上提升」。我不想只做到「配合顧客需求」這種「低層次」的事。因為我在製作動畫時，一向也是秉持這

個信念。

同一樓層還展示有「小小模擬攝影室」和「電影誕生的場所」。這等於是複製我們的工作場所。因為當初在設計這個區塊時，是希望年輕人在感受現場氣氛之餘，能夠萌生「我將來想當動畫工作者」的志向。

雖然裡面設有許多裝置，但是，小孩子畢竟是什麼都想摸摸看，什麼都想動動看，對吧。而且情況可說是超乎我們的預料。只要能轉動的他們絕不放過，只要有箱子或盒子他們絕對會打開來看看。幸好我們在這方面有下工夫，將所有過度轉動就會毀損的東西一律做得堅固些。至於箱子或盒子，既然他們喜歡打開，我們就在裡面裝入各式各樣的「寶物」，而且只有打開來看的小孩才能看到。諸如此類的巧思，並不僅限於此處，而是館內到處都有。

目前，我正考慮禁止遊客在館內拍照。因為那些父母實在太喜歡拍紀念照了。理應讓小孩在館內自由地到處奔跑，他們卻總是大喊「站在那裡不要動！」，這樣會害正在享受歡樂時光的小孩感到厭煩。為人父母的，一心一意只想記錄小孩的「快樂回憶」，真的是很奇怪。我覺得，那種父母一定要先學會放手讓小孩自由才行。

在二十一世紀，人類非得思考下一個文明不可

說穿了，小孩的問題就等於是大人的問題。會一臉無助地訴說著自家小孩不願上學的父母，其實就是因為想掩飾自己內心的不安，所以才希望小孩上學後要很會唸書。他們自以為不讓小孩做該做的家事，告訴小孩只要把書唸好就行，並且拚命買東西給小孩，就是愛的行為。這麼做的結果，不是已經清楚可見了嗎？

現在的小孩，變得脆弱善良又容易受創，而且自恃甚高，不懂得戴上面具來武裝自己。神經似乎又特別纖細，感覺變得非常敏銳。那是因為他們本該在小時候透過各種遊戲和磨練，打造一面自我保護的防護壁，無奈卻沒有那樣的空閒和時間。這樣的小孩卻出生在這個動亂的時代，說來實在是諷刺，同時也是悲劇。

我非常了解父母想要從容教育小孩的心情，另一方面，我也明白理科教育非得確實執行不可，更清楚假如不努力用功、勤奮工作的話絕對是前途無亮。但問題是，這兩者根本是相互抵觸。我反倒覺得父母應該將小孩的能量還給他們，因為那是他們與生俱來，可以克服逆境、發揮自我力量的能量。

難道所謂的日本現況，是一個民族數十年來追求富裕的結果嗎？數十年來這樣做的，應該不只日本民族而已吧。今日的世界，應該是每個渴望沒有殺戮、沒有饑荒的民族所共同努力建造出來的。那我們現在該怎麼辦呢？當然只能在束手無策的狀況下開始囉。唯有我們大人在想不出好辦法的情況

308

下，將三年後景氣能否復甦與地球暖化問題等做通盤的考量，並且願意付諸行動，才能贏得小孩的尊敬。但是，眼前的問題是，我們找不到這樣的大人。

二十一世紀，是地球或宇宙的循環正好跟人類的歷史相衝突的世紀，因此我們非得再度花時間來思考下一個文明不可。至於若問我該怎麼做才好，我唯一能想到的就是，與其說些冠冕堂皇的話，還不如在能力所及的範圍內貢獻心力，比方說清理附近的河川之類。這樣總比每天焦躁不安、怪罪他人地過活要來得好，不是嗎？

下個作品預計在二〇〇四年的夏天交卷。我們無法預測屆時會是什麼樣的時代，大家會有什麼樣的心情。但儘管如此，我們還是非得著手製作電影不可。對我來說，這也許是我製作動畫的最後一次機會。說不定在作品公開放映時，孩子們的周遭真的正好發生痛苦難過的事情。我們會因而被追問，是否有好好正視這件事情。無論是至今為止所從事的工作或是所有的高談闊論，都將在二〇〇四年的夏天接受考驗。我只能用電影來證明。因為，那是我和這個世界的唯一連結。

（『月刊Φ（ファイ）』富士總合研究所 二〇〇二年一月號）

看到孩子們高興的模樣最令人開心

美術館開幕三個月

開設美術館之後，我深刻感受到從事服務業的艱辛，以及美術館建造完成與電影製作完成之間的不同，因為美術館開幕代表的是一切正要開始，雖然這是理所當然的事情，我卻壓根沒想到會這麼麻煩。誰教我生性冒失，一覺得好玩就忍不住一頭栽進去，難怪會有這樣的下場（笑）。

我認為，所謂的美術館並不光是展示饒富古趣的東西的場所，而是應該擺放一些能預見未來文明、能夠觸動觀眾的東西才對。如此一來，就非得有承包單位來對吉卜力的作品加以督促並負責展示不可。因為這是個以「創作」來決勝負的工作，非得持續創作不可。

不僅相關展示品是創作，就連電影也是創作。這顯然已經超過只須對既有作品提出評價或重新認識、一般館員的工作範疇。因為這份工作需要傾注智慧和努力，也必須招募到具備這些才能又覺得這份工作非常有意義的年輕人，若只會在意顧客多寡或顧客是否玩得盡興，是絕對不夠的。

還有，必須不氣餒地持續創作屬於美術館的電影。不僅不能做出如槁木死灰的作品，也不能做

出空有「良心」評價卻無聊至極的作品。因為「有良心」是最簡單的，只要將每個人都設定成「爽朗又健康」，即使劇情不好玩也沒關係。但我要的不是這些，而是希望能夠拋開電視或電影院的票房壓力，能肆無忌憚地做並持續得到大家的支持。可是，一部十來分鐘的電影卻要花三億日圓，也不知道為什麼吉卜力製作電影總會這樣（笑）？其實我們想將製作費控制在一億日圓，還想找一個只負責出錢卻不會抱怨的贊助者，問題是現在這種時期根本找不到。因此，只能以美術館的禮品店收益來彌補，或是靠我們自己的力量來籌措。

老奶奶的草莓蛋糕

在美術館的咖啡廳裡為大家掌廚的，是育有四個孩子的主婦。由她來負責規劃理想中的咖啡廳。

這裡所推出的蛋糕，上面鋪著以有機農法栽種、接受充足日照的草莓，海綿蛋糕方面則是由優質奶油和麵粉，以及非精製砂糖調配而成，帶有老奶奶手工製作的風味，口感醇厚，廣受好評，我個人也非常支持，只是成本高了點。不過我認為，掌廚者本來就應該堅持品質和理想，不然過不了幾年，東西肯定會變得乏善可陳。每項食材都非常昂貴，卻不以此為賣點，反而是一臉理所當然地堅持到底，這就是真性情。

由於咖啡廳是遊客參觀完所有設施之後，最後抵達的地方，因此遊客是帶著「哇～太好了，這間

咖啡廳真棒」的心情踏上歸途，這和帶著「這家咖啡廳滿普通的嘛」的心情返家，兩者完全不同。因此我認為，咖啡廳也是重要的展示品之一。

最難的部分還是在於展示品該如何呈現。我想將美術館打造成即便吉卜力不復存在亦可留存下來，而且受到大家的支持。因此，它必須是個不斷散發訊息、提出新構想的場所。令人懷念的東西固然不可少，但是這個場所必須展示一些預示未來或是能夠挑動人心的東西才行。

希望有人能夠因為來過這裡而受到激勵，進而成為動畫繪製員，這是我的小小夢想。

好奇心的起點

位於一樓的「電影誕生之地」是我在孩提時代所想要的房間。裡面有許許多多難得見到的怪東西。雖然只是個房間，又是存在於自己的腦海中，但是，一定要隱藏著沒有人知道、連我自己都不曉得的一些東西才行。因為電影就是從一堆看似破舊不堪的零碎東西裡誕生的。作品就是從父親或祖父、曾祖父，甚至更早以前收集下來的東西產生的。

所以，即使在目前所張貼的繪畫上面貼上新的畫作也無妨，而且是非那樣做不可。因為那項展示尚未完成，如果不繼續在那上面進行增補或拆除作業的話，只怕這個房間會逐漸失去生命力。

裡面還擺放了幾件我的私人物品，包括我自己購買收集或別人送的，或是不知從哪裡冒出來的東

312

西（笑）。那些東西即使問半天，也不曉得是誰拿來的。當然，其中也有東西是會日漸減少的。例如放在藏寶箱裡的巧克力金幣之類，小孩就會順便抓一把帶走，其實這樣的程度是無所謂的。最好是所有東西都可以讓人觸摸，但就現狀來看，我們還沒有辦法這麼開放。

東西並不是在整潔又有系統、電腦一字排開的地方創造出來的。因為從事創造的是「人類」，而將人類包圍起來的是「東西」，製作完成的膠卷也是「東西」，雖然有人基於傳達方法的不同而將其稱為資訊，但我希望大家明瞭的是，它其實不是資訊而是「東西」。

映像展示也不使用數位或錄影帶，而以膠卷來呈現。因為這樣才能讓孩子們有感覺，知道影像是這樣產生的。既可讓他們理解又可激起他們的興趣。我總覺得他們若是只對影像感興趣，恐怕將來會成不了創作者，而且會疏漏掉某些重要的東西。何謂針孔攝影機、何謂日光攝影，以這些東西為起點激發他們的興趣是非常重要的。

館內禁止拍照攝影

雖然在名稱上非得稱作「美術館」不可，但其實我一直朝著「見世物館」的目標在前進。總覺得建築物和空間本身除了講求安靜清潔、井然有序之外，還必須再增加一些東西才行。因為很多美術館都只重視少少的畫作，只會在牆上排滿一排繪畫，讓人看了很不順眼。

事實上，館內禁止拍照攝影。我們不得不這麼做。因為令人感到遺憾的是，很多人來此都是為了拍照留念。尤其是大多數的大人們，來到館內，走來走去都是為了拍照。他們會為了拍照而對其他小孩說「請讓一下」，或是為了拍照而要自己的小孩坐進貓巴士裡面，我覺得這種行為不可取，必須讓孩子們從父母的相機解脫出來才行。大人們誤以為拍照是一種愛的表現，卻不知對小孩而言，走到哪裡都需要拍照其實是一種毫無意義的儀式。既然無聊又荒謬，館內當然就禁止拍照攝影。因為我希望大家都能用自己的眼睛好好去看，並且珍惜在館內的參觀時間。

不過，我知道即使讓大人們放下手上的照相機，不看的人還是不會用心去看。對於大人，我知道無法挽救的人就是無法挽救。但是，我想挽救孩子們。雖然那些孩子們過不了多久也會成為無聊無趣的大人，但屆時又會有下一批孩子們出現。孩子們是隨時都存在的。

最近，美術館雖因前來參觀的孩童比率增加而收入銳減，但是我卻很開心（笑）。

育兒失敗的國家

現在的小孩普遍體驗不足，這點無庸置疑。比起經濟局勢混亂或其他任何現象，這方面的問題更加重大。這個國家是個兒童教育失敗的國家。父母在育兒方面相當失敗，他們的孩子長大成人之後當然會更加不知如何是好，這就是現在的情況。

『神隱少女』（2001）

我身旁有幾位年紀四十歲左右的鹹蛋超人的世代，情況就是從那時候開始日益顯著。那些在電視甫問世之初大聲疾呼電視有害處的人們早已死心。大家都相繼死心放棄之後，這些人也到了懂事的年紀，等到電玩推出之時，由於擔心說出電玩有害這種話會被認為是跟不上時代，因此明明老大的年紀卻也跟著玩電玩，變成可以和孩子談論電玩的大叔。結果，從上到下全都變得沒用又無聊。

時至今日，鄉下小孩打電玩的時間甚至比都市小孩還要多，沉迷電玩已經成了都市和鄉村的共同問題。因此必須進行重大改革才行。我覺得應該試著從教育今後將為人父母的年輕人開始，而托兒所、幼稚園及小學教育也必須有所變革。

文部科學省（相當於教育部）所強調的從容教育早已廢弛，變成了有氣無力的教育。有些人確實是用功唸書比較好，那就讓那些人用功唸書。但問題就出在教育當局要那些不想唸書的人也必須努力用功。比起抽象性的思考，那些人的長處是在用雙手去感觸，明明有很多事情是唯有他們才做得來的，可是，我們卻眼睜睜地看著他們的才能被扼殺。與其成為藝術家，有許多人其實更適合當個學有專精的工匠啊。

甚至連提供給幼兒的活動空間、家庭格局或公共場所、城市的整體設計，搞不好也全都錯了。我認為這是個非常嚴重的問題。

雖然現在大家都強調無障礙空間，但其實在養兒育女的階段，實在沒必要為了老後生活而把家裡

弄得太過平坦。整個家裡最好是亂七八糟、凹凸不平又有高低落差。因為這不光是攸關平衡感覺，也與腦細胞的作用或手部靈巧度有關聯。這個國家的年輕人一點都不靈巧，說得白一點，是笨手笨腳外加遲鈍。就全世界看來，無疑是屬於遲鈍這個族群。若從手工作業來看，則可說是日漸退步當中。

與其教孩子們打電腦，還不如教孩子們自由自在地使用小刀、拆打繩結，讓他們熟習石器時代的生存技巧才對。比方說用火，其實就是包括升火、使其持續不熄，還有確實地滅火。只到這地步的話，火生得起來嗎？這樣做火應該算是完全熄滅了吧？總是需要這樣實際操作才能確實牢記。因此，我希望小學務必要教導小孩學習這些。

運用身體接觸世界

我總覺得孩子們的好奇心似乎都無從發揮。因為，大人們為他們準備了諸如電視、動畫和漫畫之類，只要他們一開口就會自動送到他們面前的東西，而且還將那些東西稱為產業。放任那些東西氾濫是不行的。把漫畫電影賺了幾百億（笑）、遊戲機賣了幾百萬台之類的訊息當作經濟欄的頭條新聞，是件很丟臉的事情。

而雖然知道必須從根本上改變，但畢竟無法一口氣改變，所以，必須從某些地方開始著手才行，我打算讓這間美術館肩負少許這樣的任務。不豎立參觀路線，即是這層意義考量下的結果。

老實說，有好多事情我都很想做，無奈光是將牆壁弄成斜面，就被所謂的安全基準法或是製造者法規等等的各種基準法給限制住了。其實那種地方哪需要安裝什麼排煙裝置呀，根本是多做一些逃生口就行啦。還有什麼防火牆的也不需要，它要真燒起來就讓它燒嘛。我甚至想把窄細的螺旋階梯弄得更加狹窄搖晃，因為不這樣做的話爬起來就不好玩啦。

雖然每個部分的建造負責人都已竭盡所能提供協助，但我其實並非處於自由創作的狀態。因為每次一有什麼狀況發生，就必定有人會大呼小叫地說：「這是誰的責任！」因此在不知不覺中，所有事物都朝向無災無難、不受非議的方向進行。危險逐漸從城市裡消失。這樣是否就安全了呢？其實，反倒變得不安定了。

孩子們若是活力充沛也就無須擔心，但問題是他們一點活力也沒有。每個小孩都是好孩子。只是我覺得，他們在二十一世紀裡的生活是很艱辛的。雖說時代變得艱辛是舉世皆然的趨勢，但他們沒有獲得迎向挑戰的精力或活力。他們明明擁有，卻因為在受教成長的過程中，錯失了機會而未能展現出來。等到他們成長到二十歲左右，就再也無法挽救了。

即使畢業於美術學校，不會畫畫的也大有人在。應該是深深受到孩提時代所看的漫畫的影響吧。

因為他們沒能藉由接觸世界得到嶄新體驗來讓自己的繪畫變得不一樣。在體驗的過程當中運用身體探知世界，是非常重要的。不光是用看的，還要去觸摸，去嗅聞，去品嚐。就像這張桌子，它其實也是有味道的，只是因為我在小時候有舔過，知道它的味道並不好，所以從那之後就不再做舔桌子這種事

了。

自從電視時代來臨之後，孩子們便不再有諸如此類的體驗了。因為他們以為電視上所看到的東西都是真實的。我的一位笨朋友甚至教三歲左右的孫子操作電腦，還為了孫子會用電腦畫畫而沾沾自喜，其實電腦這種東西再晚學也絕對來得及呀。小孩還那麼小就教他電腦，即使學得再厲害，到頭來還是會害他變成沒用的人。

聽說桶川有間托兒所設有地面凹凸不平的運動場，裡面的老師不會對小孩說這個不行、那個不可以，所以那裡的孩童們都非常活潑有朝氣，流著鼻涕到處跑跳。那麼，他們會因而變成野蠻人嗎？其實，當他們在吃秋刀魚時，一旦看到周遭的人都使用筷子，自然就會有樣學樣了。根本不需要大人對他們說，請這樣做、請那樣做。

夢見大量消費文明崩壞後的世界

市場經濟主義能夠讓人類腐敗到哪種地步呢，大家今後就拭目以待吧！因為現在的趨勢已經變成基於需求所從事的經濟活動都是正當的。因此二氧化碳的排放權可以買賣、投機企業可以操控遺傳基因來幫人類延長壽命。把供給人類所需視為正義，認為既然有人希望長生不老就有義務提供協助，這種想法很奇怪，不是嗎？

318

『神隱少女』（2001）

相信孩子的力量

大量消費文明還會持續幾年呢？有人說大概五十年左右，我則期待只有三十年左右。屆時必定會引發大混亂，而不幸、疾病、戰爭之類的無聊事肯定會層出不窮，因為人類的歷史原本就是這麼回事。雖然那是紛亂而艱辛的事情，但我覺得若能因此終結大量消費文明這個討人厭的東西，倒不失為好事一件。

而動畫電影正居於這種大量消費文明的正中央，我身處窘境卻不知該如何才能解決。我想，活在這個世上大概就是這麼回事吧。既然無法脫逃，只好做出能夠面對時代的作品。在思考電影的企畫時，必須去深思現今的時代本質究竟為何，而且不能忽略現代的孩子們感受到了什麼（而不是想要什麼），活得是否有朝氣。

看到孩子們歡欣的身影是最開心的事情吧。我經常對人說：來參觀美術館時不要只帶自己的小孩，要連親戚的小孩、隔壁鄰居的小孩都一起帶來。只要付錢買完門票，大人們就可以吸菸、躺平休息，讓孩子們盡情地玩耍。然後，只要明白孩子們真的在享受幸福的時光，大人們自然也就會感到幸福了。

電影也一樣。小孩的喜悅心情是會在電影院內渲染開來的。一旦知道孩子們咯咯地開懷笑著，大

人們的表情就會變得溫柔。對大人來說，這樣的瞬間比起瑣碎的道理更加令人感到幸福無比。

只要確實營造這樣的時間和空間，孩子們的體內便能萌生活力、更加積極正向的力量。其實光是打造出讓他們能夠自在奔放的空間，就足以讓他們恢復精神。因為只要讓他們覺得這個世界很有趣，他們就會擁有好奇心，此時若聽到打造出這種空間的大人們對他們說：作為一個人，你必須知道這些事情才行，他們自然能夠心領神會。

因為他們絕對比大人更加大有可為。若要讓一個年過五十、腦筋不清的歐吉桑恢復活力，絕對是難上加難。但若是對於孩子們，我可是從來都不會感到絕望。

（『グラフ　みたか』第十四號　東京都三鷹市　二〇〇二年三月發行）

從每個人能夠做到的地方做起

任何人都知道綠化是件好事

包括製作『魔法公主』的時候在內，我總共去了屋久島三、四次。至於繩文杉（註）則是大約二十年前去看的。

那裡的森林雖然「顯得有些荒蕪」，但也因此流露著「非比尋常」的氣氛。也因此，我每次前往時，總忍不住發出「綠意竟是如此神奇」的讚嘆。或許有人不喜歡像屋久島這種常綠闊葉森林所形成的陰暗氛圍，但我卻覺得它「令人毛骨悚然，裡面似乎躲著什麼」而感到開心（笑）。

那樣的環境，務必要保留下來。因此，我覺得還是應該要收取入山費才對。最好是限制人數，規定只有事先預約的人才能前往繩文杉附近。

有人問過我，樹木的哪個地方讓我感受到魅力。可是，我覺得這種想法本身就是一種傲慢。因為我們人類是靠這些樹木才得以生存，是樹木在滋養著我們人類。因此，諸如為了「有效利用土地以賺取更多金錢」而毫無章法地採取持續破壞森林的作為，遲早一定會遭到自然的迎頭痛擊。或許應該說，我們已經嚐到苦果了吧。

大家都知道什麼才是好事，但問題在於能否做到。比方說大家都知道必須早睡早起勤運動，吃飯要適量且細嚼慢嚥，為人不可說謊。無奈卻做不到（笑）。增加綠意以美化空氣和水。這是大家都明瞭的道理。可是在建造住宅時，偏偏對建坪率斤斤計較，非得蓋滿不可，一邊說著「可惜了這棵漂亮的樹」一邊把樹給砍了。

不過，我們還是只能從每個人能夠做到的地方做起。這棟建築（宮崎導演的工作室）是在不砍伐樹木的原則下所建造的。因此，你們看，房間才會呈現凹狀，隔壁土地上的樹木甚至伸展到工作室的屋頂上頭。有人說「把它砍掉吧」，我卻堅持讓它維持原狀。因為對我來說，我寧願把導水管加粗加大以免樹葉阻塞，也要讓樹枝自由伸展。

此外，這棟建築乃利用長野縣出產的落葉松集成材（又稱膠合樑，指將木頭膠合黏貼而成的建材）建造而成。使用鐵架雖然比較便宜，但是放著那麼多落葉松不用，不是太可惜了嗎？使用電腦的人如果在意機器散熱問題的話，就應該用木材來建造辦公室比較好。如此一來，落葉松建材的需求量將會增加，森林將會得到妥善的管理和照顧。

不要光看經濟效益

以日本來說，它的「綠化」課題並不在於應該在空曠的土地上種植多少樹木，而在於能夠在都

會區增加多少綠意。我曾經趁著旅遊之便到北海道·知床種植樹木。那種感覺真好，但同時也在心裡想著，也許應該把樹種在最難種植的地方才對。我們應該在地價最高的地方製造森林才對。不考慮經濟效益，只要認為這個地方需要一座森林，就二話不說確實執行。想辦法去鑽成本計算或市場經濟主義的漏洞，在「實在太浪費了，居然在這種地方種樹」的場所打造森林，然後在都市裡營造出綠色地帶。不知這種想法能否實現？畢竟，這攸關每個人的價值觀。

由於森林能夠吸收二氧化碳，人類便想將二氧化碳排出量當作交易對象，這勢必會引發相當嚴重的問題。因為連空氣都拿來當作交易是一種傲慢的行為。若不深究人類賴以存活的根本，而只在乎「賺錢與否」的話，未來恐怕沒有好日子可過。除了賺錢之外，這世上一定還有更加重要的東西。假如不是這樣的話，諸如製作動畫電影之類的工作將無法成立。

據說只要將東京都內的高層大樓屋頂加以綠化，氣溫約可下降一點六度，那假如將所有的高樓華廈都加以綠化的話，氣溫下降三度應該不成問題吧。

基於這樣的想法，再加上現在的生活比較寬裕，因此我們嘗試從自己能夠做到的地方著手，預計在目前所建造的建築物屋頂鋪放雜草。我們預計使用的是河堤上的草皮，而非一般的外來種植物。事實上，有一片擁有優質草皮的河堤，無奈即將被拆除開發，所以我們就想連同草皮將整個河堤移植到建築物的屋頂上。至於建築本身的構造建材則將使用落葉松集成材。

蚱蜢或紡織娘在屋頂上鳴叫，螳螂猛然闖入。我們由衷盼望世上出現許多像這樣的建築，也希望

自己能打造出其中的典範。無論住宅或城鎮，都因為這數十年來時代的喧囂不安而失去了典範。以致時至今日，人類的生活雖然富足卻不知如何是好。其實只要商店街裡出現一間比較優質的店家，整條街道的感覺就會逐漸變好。

以鬆散的組織來維護雜木林

在高唱都市綠化彌足珍貴的同時，傳統宅邸的綠意維護也非常重要。可是，這些老樹卻經常因為遺產繼承的因素而遭到砍伐的命運。難道不能規定只要連同老樹一起繼承，遺產稅支付期限便可延後，而若將老樹轉用於其他用途就必須支付遺產稅嗎？在雜木林的繼承方面，遇到相同問題的人也不在少數。真希望有關當局能夠將其視為農地做通盤考量。

綠意的維護活動，重點在於每個地區必須各司其責，分頭進行。就像我，目前正加入附近的雜木林維護活動的小型集會。

我們每年會在星期天舉行數次集會，運用當日聚集的人力進行森林維護活動。這個集會沒有任何規章，而只要是當天未出席的人，對於維護方法等便沒有發言權。有人建議「只要把這根枯木移除就會變漂亮」，但有人卻是認為「要是把它搬走的話，蟲兒就沒有睡覺的地方了」。若要綜合大家的意見，不是更加麻煩嗎？因此，十之

八九的結論都是曖昧模糊的。總之，我們的作業原則是「把周遭環境清理乾淨」，但有時難免懊惱著「啊，那裡的樹被砍光了」或是「那也是沒辦法的事啊」。在進行除草時，有位老婆婆很喜歡把雜草徹底清除乾淨（笑）。每當有人看到雜草長得特別高大而說「把這棵留下來吧」的時候，大家通常就會將它留下來，可是隔天再去看時卻已經不見了。「啊，一定是那位老婆婆（笑）」，我總是這麼覺得。

大家讓孩子也來參加，以便親身體驗絕非模擬實境所能感受到的雜木林風光。作業時間頂多三小時，然後再喝幾杯甜酒，活動便告結束。那裡的場所不大，但因位於河川的彎流部分，雖然沒有山慈菇等植物，但一輪草或二輪草等金鳳花科植物生長其間，植被相當豐富多樣。

只要大家願意持續這樣做，我相信居民的意識將會逐漸改變。有一對夫婦甚至說出「參加活動之後，這裡是最後安身立命之所的感情才慢慢滋生」的話。不過遺憾的是，參加的人數並不算多。儘管如此，我們都認為沒必要敲鑼打鼓做宣傳來增加人數。並討論出永遠要以鬆散的組織模式奮鬥下去的結論。因為綠色團體必須保持心情舒暢才能走得長久。

（『緑の募金だより』社團法人國土綠化推進機構　二〇〇二年春季號）

註解：

繩文杉／屋久島上的代表性神木，推估樹齡約七二〇〇年，於一九九六年才被人發現。

全生園的燈火

每到週日我都會抽空到處走走。說是到處走走，不過是散步二、三小時，好讓自己遠離一下工作。每次只要走上三十分鐘，腦袋就會在不知不覺間變成一片空白。其效果就是，等到隔天面對書桌時腦筋會變得清晰。沒走路的那週，日子總會過得漫長又沉重，而只要有抽空走路，好精神總能撐個三、四天。

*

在我的散步路線中途，有一處柊樹圍籬環繞的場所。那就是痲瘋病療養所——國立多磨全生園。它的大門雖然已經敞開，柊樹圍籬也修剪得非常低矮整齊，我卻遲疑著該不該走進去。我對痲瘋病的了解僅止於基本常識。聽說它的傳染力非常弱，也非不治之症，政府的患者隔離政策只是徒增世人對此疾病的恐懼和偏見，對於疾病的根絕防治根本毫無助益。

但是，我不認為自己具備直視圍籬內的世界的心理準備和資格。而若把他們當作好奇的對象，又未免太過失禮。

我首度踏進全生園，是在如火如荼製作『魔法公主』的時候。當時的工作非常繁重，又遲遲不見進展，以致連在走路時都有間歇性的不安直湧上心頭，整個腦袋更是不停地打轉。我已經忘了當初的

動機究竟為何，反正就是突然想那麼做，於是就在早春的下午往圍籬內走去。

首先吸引我的是高聳巨大的行道樹——櫻木。樹幹在西斜的陽光照射下閃耀生輝，眼看就要吐露新芽的樹梢在高空中恣意伸展。

那種生命力，真是無法言喻。大受震撼的我，突然心生畏懼，當下立刻轉頭打道回府。

隔週，我再度造訪，並且屏住氣息走進資料館。那感覺超乎我的預料。

在靜默中，我看著與瘋病正面搏鬥的人們的相關記錄。那裡有著人類最高貴的情操，同時也顯現出社會的愚昧。

尤其最令人感動的是，它記載了活在這裡的人們的生活點滴。無論受到多大的磨難打擊，依然有著歡喜和笑聲。再也沒有任何地方可以像這裡這樣，可以清楚地看出容易陷入曖昧模糊窘況的人類的生命。

不應該活得如此馬虎隨便。

我就像個受到先賢啟發的年輕人一樣，懷著變得直率的心情，走出資料館。

　　　　＊

從那之後，全生園變成了我的重要場所之一。每個週日我必定會入園散步。那裡隨時都保持乾淨與安靜，住在裡面的人各個都是溫和又謙恭。而或許是我自己多心吧，我老覺得外來的訪客總是喧嚷不休，流露著一股傲慢。

園內一角保留著好多棟早就沒在使用的建築物。那裡曾經是入園者的宿舍、被迫與父母分離的少年少女們的宿舍。還有北條民雄所寫的短篇小說『望鄉歌』的舞台——教學教室、圖書館。本應深深烙印著許多人的懊惱和傷悲的場所，居然沒有絲毫的恐怖感覺。站在這些建築物前面，反倒湧現出肅穆的溫暖情懷。每棟建築都是那麼地優雅。

它建於昭和初期，居然還能保留到現在，真是不容易。與它們同時期的建築物，在東京幾乎已不復見。一問之下，才知道當初好像是由入園者裡的木匠所負責建造。地面堅實的鋪石，則是當初大家為了不讓病患受到泥濘之苦而同心協力鋪設的。這些建物群得以在東京完整保留下來，實在是難能可貴。無論從傳染病的歷史來看，或是從建築史方面來看，都是意義非凡。

深夜，下班回家途中，每次從柊樹之間的縫隙窺見全生園的燈火，一種莫名的懷念之情便油然而生。而等到『魔法公主』製作完成之時，那裡已經成了我的聖地。

＊

日本政府終於向患者們致歉了。我覺得那樣做很好。然後，我想到了昔日患者們的眼淚，以及當初因親朋好友或子女、雙親被強行帶走而沉默忍耐，在日本各地偷偷掉淚的人們。

多磨全生園　位於東京都東村山市的國立痲瘋病療養設施。設於一九〇九年，乃公立療養所第一區府縣立全生病院，於一九四一年變更為國立。總面積三十五萬平方公尺。入住者目前正在推動對園內的建物加以修復並保存，

328

『神隱少女』（2001）

進而活化周邊的豐富綠意，以將其修建成為「人權森林」的活動。

（『朝日新聞』二○○二年四月十九日晚報）

關於『烈日長紅』這部電影

與〈鈴木敏夫製作人的對談〉

—— 您平日常看電影嗎？

宮崎 事實上是完全不看。我從不曾為了娛樂而去看電影。就連看這部電影裡所描述的愛情故事，老實說都讓我覺得痛苦。我的感想就是：沒辦法，應該真的有這種事吧。因為我壓根不想刻意窺看那種世界，不想有什麼小鹿亂撞的感覺。美國的電影都只會耍花招，所以我不喜歡隨著故事起舞而興奮感動。灑狗血的劇情、吊足觀眾胃口的音樂，往往只是雷聲大雨點小，讓人想直接回家去呀（笑）。

—— 『烈日長紅』（Dark Blue World，楊史威克導演，二○○一年）的哪一點讓您喜歡呢？

宮崎 我為電影作評論的基準在於，電影是否能夠讓人自然而然地看下去。這部電影就是讓人很自然地想繼續看下去。他們對於飛機這種東西瞭若指掌，因此拍得非常自然。因為飛機其實就像小型汽車一樣。他們將戰鬥機在進行速度戰時的脆弱面表現得非常好。並不是藉由特寫鏡頭帶出戰鬥機的力量、氣勢、火力、速度的部分，而是描述出戰鬥機是何等脆弱的部分。例如它非常容易墜機、非常容易著火、無法立刻起飛等部分，都描寫得非常好。還有，這部電影並沒有著重於戰鬥機被鎖定、被攻擊、被擊中的連續鏡頭，而是強調任何人隨時都可能被擊中。那種表現方式讓人感到非常自然。因為人的生命的確是不堪一擊而且輕如鴻毛。

而且，這部電影的情節也非常感人肺腑。電影原名之所以叫做『Dark Blue World』，就是形容捷克在獨立之後的二十世紀後半的時代裡，幾乎都處於被大國的各種企圖所玩弄的狀態。就連布拉格的春天都被推

330

『神隱少女』（2001）

毀殆盡。「Dark Blue」雖是與黑色共通的顏色，卻絕非確切的顏色。它訴說的是處於黑暗世界的人們，勇敢活出時代意義的故事。

鈴木　宮崎先生早就看出這是一部好電影了。當他聽到這是捷克和英國合作拍攝的電影，描寫的是戰爭故事時，就已經看出來了。而當我告訴他電影片名（當初在日本上映的預定片名）叫做『在這片天空下想念你』時，他馬上說「片名不好」（笑），還說應該取名為「捷克的自由空軍」比較好吧。在什麼都沒細問的情況下，就能夠憑直覺猜出大概內容了呢。

——出現在這部電影裡的捷克士兵們離鄉背井前往英國，加入英國空軍，為了戰爭而賭上性命。

宮崎　不希望自己的祖國被蘇聯併吞，為了幫助自己的祖國而戰。沒想到戰爭結束回到祖國之後，竟被下放到勞改集中營。那是監獄呀。在戰後的安德烈華依達（註）的電影裡，或是波蘭的電影裡都看得到那種狀況。因此無論是波蘭或是捷克，我想當時應該都處於分崩離析的局面。波蘭的飛行員加入英國空軍

就連提振士氣的歌曲也是唱得陰鬱無比。當波蘭聯隊據守在工廠時，他們曾試著成立廣播電台，向世界各國提出控訴，但是那些廣播讓人一聽就有「完了，大家都死定了」的感覺。因為那些歌曲和廣播的基調就是「陰鬱」二字。但是就各種意義來說，這部電影無論對德國或對蘇聯，都是採取不記恩仇的態度，描寫的是一個「Dark Blue」的時代。到了二十一世紀的現在，大家總算能製作出這種電影了。

——對於這部電影所描寫的愛情或友情、相逢或離別，兩位有什麼樣的感想呢？

鈴木　例如教導捷克飛行員說英語的女教官等等，每位登場人物都能夠讓人感受到所謂的人生。真可說是一部令人招架不住的電影。同時不禁讓人感嘆：被歷史、政治和國家玩弄於股掌之間的人生，原來就是這麼回事啊。還有，那隻狗也很棒。

宮崎　那隻狗最後沒有死是很好的安排。對於友

情和愛情都持正面肯定的態度來描述，這點也很棒。

比方說男主角和情人重逢的畫面，就無法用負面的方式來描述，不是嗎？女星也是各個都很棒。不過，我分不清她們究竟算不算是美女就是了（笑）。再說戰鬥的畫面，照理說他們可以盡量強調以吸引觀眾目光，但是他們卻刻意避開，不以戰鬥畫面為賣點，不是嗎？以電影票房的觀點來看，可說是一部乾淨、不媚俗的電影。

鈴木　基本上，是不以戰鬥畫面來刺激快感，對吧。

——對於英國空軍的訓練畫面也多所著墨。例如空軍士兵們騎著自行車進行戰鬥機操控訓練的畫面。

宮崎　那種蠢事在軍中多得不勝枚舉，不是嗎？幾年前報紙曾報導過，陸上自衛隊在進行實彈射擊之後發現短少一個彈匣，居然命令大家一起去找。因為自衛隊這個組織可說是最沒有意義的政府機關。說得具體些，就是它不用受到社會的批評，不是嗎？即使製造出毫無用處的戰車，也不會受到社會的批評，不是嗎？討論的重點通常僅止於戰車是否需要而已。這就是我們的自衛隊。

押井守說他曾經去採訪過陸上自衛隊、航空自衛隊和海上自衛隊的士兵，結果發現航空自衛隊的人最自豪，海上自衛隊的人還好，陸上自衛隊的人最沒自信。因為他們是美國人眼中的小老弟，根本沒有存在的理由。航空自衛隊以為靠自己或許可以戰勝，當然還可以神氣一下。而陸上自衛隊則認為若是一對一作戰，他們肯定贏不了。聽說自衛隊的軍營前面一定有錄影帶出租店，其中出租率最高的是『機動警察劇場版1』（押井守導演，一九八九年），而最常租借這部片子的則是陸上自衛隊。我不知道究竟是真是假，但押井守確實這麼說。聽說『機動戰警 劇場版2』上映時，陸上自衛隊的人看到戰車來到東京、軍隊保持警戒的畫面都好感動。

——您最喜歡的畫面是哪個呢？

宮崎　卡瑞架著戰鬥機在空中盤旋，採背面飛行並想放下急救艇搭救弗倫塔。那種描寫方式令人

『神隱少女』（2001）

佩服。眼看就要墜落的畫面，非常逼真寫實。而且整個畫面不是在弗倫塔將上半身伸進急救飛艇時就結束了嗎？對於急救飛行艇後來是否抵達並沒有做任何的說明。不像看『魔戒』（彼得傑克森導演，二○○一年）時，一行人中的某一人在臨死之前還囉哩囉唆地說了好長一段話。那是為了讓劇中人交代遺言才刻意延長時間吧。在充斥著這種作法的許多現代電影裡，這部電影對於空戰的描述卻沒有任何拖泥帶水的感覺。實在是太棒了。

——『紅豬』裡的空中畫面也非常真實美妙啊。不知此構想來自何處？

宮崎　只要坐飛機就能明白啦。例如乘坐滑翔翼時，必須先由一百匹馬力左右的小型飛機拖曳飛行。然後再迅速將連接的金屬線放開。飛機盤旋飛行之後立即快速離開。滑翔翼則飄浮在空中。這時，可以看到飛機以美妙姿態從眼前瞬間離去。滑翔翼同好們順著上升氣流一齊不停旋轉，接著，滑翔翼便倏忽停止。所謂在三次元空間裡飛行的飛機，和停在地面的飛機完全不同，真的是漂亮極了。

——那種空中影象，在電影裡也不見得看得到吧。

宮崎　美國人最擅長運用飛機來拍攝影像，因為他們搭乘飛機的機會很多。而在日本，電影是由很多平常連車子都很少搭乘的人所拍攝，因此移動攝影的技術當然是很糟糕。就算乘火車上觀賞風景的機會，但是電影中的視野，是從汽車的角度出發。而日本的攝影師對此並不擅長。一旦變成航空攝影，當然更加不擅長。因為他們沒有機會從事飛行呀。航空攝影必須隨著自己的視線移動，去體認當下所看到的事物變化。在空中從事攝影確實非常困難。

我曾經搭乘飛機飛上法國的上空，當時有兩架飛機一起飛行，可是在鑽出雲層下方時卻差點發生撞機意外。因為那時並不是低空飛行，飛機一旦鑽進雲層裡是連上下左右都分不清楚的。所以連法國籍的飛行員都直說好危險啊（笑）。我也曾在風勢強勁的日子裡，搭乘老舊飛機從事一百公尺以下的低空飛行。飛

333

得比電線桿還低呢。由於當時是逆風飛行，速度便逐漸減慢，我看連在國道上奔馳的卡車速度都比它快多了呢（笑）。

鈴木　大家在中途都睡著了，等到橫越山脈時就只有我和駕駛員還醒著。於是駕駛員就問我，要開開看嗎？我就真的試開了一會兒，那真是我這輩子最興奮的時刻啊。

宮崎　由於很想看看飛機與雲的關係，便請駕駛員緊貼著廣闊開展的雲海飛行。於是便看到雲好像開了一個小洞。這部電影將雲的影像變化表現得很好。當飛行員說著「有敵機，看不見」時，便當駕著戰鬥機迅速從雲的間隙閃過，「那裡有一架敵機」，然後發動攻擊。要拍攝出那種畫面是不容易的。因為美妙多變的雲並不多見。到目前為止，能夠像這樣善用雲的變化來描述空戰景象的電影，我覺得它應該算是絕無僅有。

——覺得它和好萊塢電影不同嗎？

宮崎　美國人只要機關槍一打開就是連環掃射

等等，好萊塢依舊都是拍攝這類電影，不是嗎？所以說，最單純、最容易被淘汰的就是美國電影。只要是敵人就絕對殺無赦，就連『魔戒』也一樣。只要認定是敵人，無論對象是平凡老百姓或軍隊士兵，絕對通通殺光。簡直就是不管三七二十一嘛。阿富汗的軍事攻擊究竟殺了多少人呢？若無其事地把它呈現出來的就是『魔戒』。只要讀了原著就明瞭，被殺的其實大多是亞洲人或非洲人。若是連這些都不知道卻還說自己最喜歡奇幻故事，未免太過愚蠢了。

在『印地安瓊斯』（史蒂芬史匹柏導演，系列電影始於一九八一年）之類的電影裡，白人也是胡亂掃射不是嗎？對於跟著劇情一起歡笑的日本人，我真的是感到不可思議又覺得很丟臉。因為我們是被無情掃射的一方呀。居然能夠毫無自覺地觀賞那部電影，實在令人無法置信。既缺乏自尊也沒有歷史感。完全不明白美國這個國家是如何看待我們的。工作室裡有個年輕人要去巴黎遊玩，身上居然穿著胸口印有US ARMY字樣的襯衫，我就說：「你是笨蛋嗎？」

334

然後我開始兀自懷想，覺得這片土地還挺有趣的。

前往稗之底

　　就這樣在不知不覺間，我好不容易抵達今日想跟大家講述的稗之底。各位知道稗之底嗎？在地人應該都知道吧。那是位於標高一千二百公尺處的村落遺跡。那裡有湧出大量優質泉水的湧泉，想不到一千二百公尺高的地方居然會有村落。

　　因為在那種寒冷地方不易種植農作物，而且獸害極多。野鹿或野豬一定會來搞破壞。他們肯定做過砍伐樹木、採摘山菜之類的事情，甚至割採葛蔓或藤蔓，拿去製作出許多器物，但最後終究走到了極限，而在江戶時代，也就是十七世紀初捨棄村落。書上是這麼寫的。

　　在這種地方為什麼會有村落呢？而且還取稗之底這樣的村名。是因為它有「稗子生長的極限」或「食物匱乏」的意思。如此一來，不是會給人「酷寒無比」或「食

又貧脊不祥的土地」的印象嗎？但是，應該沒有人會說自己所住的村落不好吧。該不會原本名叫「稗之庄」，後來有人不懷好意故意將它寫成「稗之底」，那就是在那種地方為何會有村落我百思不解吧，我想像了許多種情況，但只有一件事讓我百思不解。

　　還有，就是這本書。這本『長野縣富士見町史』吧，我想像了許多種情況，但只有一件事讓我百思不解，那就是在那種地方為何會有村落。

　　（上下卷，長野縣富士見町教育委員會）雖然供作宣傳使用，但光是上卷就有這麼厚呢。我想，應該沒有人能夠把這本書全部讀完吧（笑）。好重哦。不過，如果基於對這片土地有興趣而試著去閱讀的話，這本書其實相當有趣。但是一本要價五千日圓就是了（笑）。

　　接下來要給大家看的，是我方才剛剛畫好的畫，那慌忙急就章的感覺，就好像在趕來不及交的暑假作業一樣（笑），真是馬虎敷衍。

　　這張畫（354～355頁）和大家平常所看的地圖的方向相反，位於上方的是甲府盆地。八之岳在左邊，釜無山在右邊，下方靠近這邊的則是入笠山

多落葉松和赤松之福，現在已經溫和老實多了。

若試著從這個層面去考量的話，遍植落葉松這件事，對這片土地而言其實也有好的一面。而且不光是切掛澤川，諸如母澤川、鹿之澤川、甲六川、矢之澤川、立場川也都一樣。以立場川為例，它原本是一條經常氾濫的河川，但是在建造了許多攔沙壩之後，情況似乎改善很多，再加上不斷的植樹造林，形成森林環繞的景象，這片土地的確因此變得安穩。但是我們對此卻不給予正面評價，反而理怨「怎麼都種落葉松」，所以當地人才會生氣地說：「都市人什麼都不懂。」而我也不免自忖：「完了，我也是個笨蛋。」

人們早已把土地的過往給忘記了，以致像我這種後來才造訪的人，乍見這整片落葉松森林，便產生「它以前的森林風光絕對不是這樣，一定是後來全被砍光，改種了落葉松」的誤解，而脫口說出「居然做出這種蠢事，要愛護森林啦」這種話，但事實並非如此。所謂的土地，是會隨著人類的生活而逐漸產生變化的。於是我就想：「三里之原或廣原在形成森林景象之前，會是怎樣的平原風光呢？」然後，我開始對這片土地產生興趣。

從我們現在所在的南中學的操場旁邊一直往下走，會看到一條上學道路。那是跨過切掛澤川前往蔦木的山路。光是往返一趟，就把我給累壞了，因此現在好像只有來上學的孩子們才會走這條路。

然後，在烏帽子山的村落裡有個名叫淺右衛門宅邸的處所，它的旁邊有一條往下走的道路。從蔦木的方向出發，通過三光寺側邊，來到彎彎曲曲的坡道直接往上走，一間神社突然躍入眼簾，感覺有點恐怖。

縣道十七號在切掛澤川上架了一座橋，直接橫跨而過。然後橋旁有一條狹窄道路，一尊小佛像置於其旁。我心想：這應該是高森居民當初前往小六方向的川底。我心想：這應該是高森居民當初前往小六方向的便道吧，如今像這種無人利用的道路還真多耶。

發現越這種道路，昔日風光便是一點一滴地重映在眼前，也就是大家尚未乘坐汽車、火車尚未穿梭行馳之前，這些道路還有充沛生命力的往昔歲月。

父親（版畫家大田耕士）便在這座烏帽子山上蓋了間小小的山中小屋。而我來此一看，此地居然正好是藤森榮一先生的根據地。我心想：這真是不可思議的緣分。不過想歸想，那十年還是讓它白白流逝就是了（笑）。

漫步在這一帶

我提起興致開始在這附近一帶漫步，往上方的森林走去就是三里之原吧。那是個落葉松和赤松環繞的森林。從三里之原再往山裡面走，是一個名為廣原的地方。我以為那是山林，後來看到「廣原」這個地名，才恍然大悟「啊，原來它以前是平原」。由於當時的我也是個自以為是的都市人，所以聽到的都是「如果種植落葉松之類的樹種的話，整座山都會完蛋」的言論。而且報紙上也有許多相關的報導。

至於為何要栽種落葉松，我想在地的居民應該都很清楚才對，因為有人告訴他們，只需二十年這些樹木便可為他們賺進錢財，落葉松就等於是白花花的銀子，因為它既可當電線桿使用，又可充作礦坑的坑木。因此，在明治中期到昭和四十年這段期間，居民們持續不斷地種植，因而形成今日八之岳的南麓清一色是落葉松的森林景象。

森林被單一樹種落葉松所占領之後，林相就變得貧乏單調，生物難以棲息。只要大家去看看就會明白，那裡的樹木全都是落葉松。落葉松的落葉也很不容易腐壞分解，只要翻挖一下，便可看到三、四年前的落葉依舊堆積在地表。還不如栽種水楢、小楢之類的樹種，讓森林更加豐富多樣。因為是個緣故，所以種植落葉松這件事，便老是被拿來當成日本森林經營失敗的範例。

不過，我曾在某個機緣下閱讀到村裡的耆老對於切掛澤川的敘述。裡面必定提到切掛澤川原本是一條可怕狂暴的河川，每逢下雨原本必定大水湧現，並且從上游挾帶大石頭滾滾而下，非常恐怖嚇人。但是託種植了許

街上幾乎都看不到紙的蹤影。而我們是靠在紙上作畫維生，所以沒有紙當然會很傷腦筋，當時甚至連報紙都變得非常單薄。晚報只剩下跨頁一張，四個版面，而藤森先生就是在那時候去世的。

我以為報紙一定會刊登有關藤森榮一先生的評論或追悼文，所以一直在等待，但終究不見任何相關報導。雖然不知道是否因為新聞版面不夠的關係，但是我非常地生氣。他是提出繩文農耕假設理論的學者，在各方面都有非常傑出的貢獻，但是中央對他的去世卻保持沉默，這讓我無法諒解。

等到工作告一段落後，我突然覺得非常感傷，於是便無精打采地開車外出，想去探訪藤森先生的家。途中看到一家賣香菸的商店，於是便問起裡面的老婆婆：「請問藤森榮一先生的家就在這附近嗎？」老婆婆回答：「哦，榮一先生是嗎？」在老婆婆的指引下，我終於到了他家。他的夫人當時不在家，是由他的千金出來接待，我便問了他的墓園所在位置。

雖然他的千金對我說：「您可能會找不到。」但我還是請她告知，只是等到我前往一看，才發現那一帶的墓碑上刻的全都是藤森（笑）。這才知道上諏訪的居民幾乎都姓藤森。我費了好大的功夫找了好久，總算在角落裡一個也是刻著「藤森家之墓」的墓碑旁的墓誌上面找到「榮一」這個名字，以及他三歲即夭折的最小千金的名字。看到墓碑上沒有任何與考古學有關的記述，反倒令人感到格外開心。

啊，對小孩說這種事情，應該是聽不懂吧。我看我是不是該唱首歌了呢（笑）？

不過，若問我是否從那之後就立志從事考古學，答案是其實我一點都不認真，三十幾歲的那段時期，十年的時光晃眼就過了。假如我在那十年一步一腳印地認真去尋找的話，肯定已經找到許多東西，只可惜我是過了四十歲，在四十五歲左右才付諸行動。

我差點忘了提，在三十多年前，富士見町立南中學有位姓功刀的美術老師。這位老師對於教導孩子們學習版畫這件事非常熱心，基於這個緣故，內人的

或粗野之人。對我來說，第一個告訴我這些事情的，就是藤森榮一先生。

大部分的民族或國家都以為自己最先進，其他的民族或國家都是落後的。由於白人社會首先以大砲占領世界，因此白人就把其他的民族當作奴隸，而且一旦打敗對方就會想著：「反正那些傢伙跟不上時代，比家畜還不如，乾脆把他們通通殺光或抓起來算了。」我想，正因為他們的思維是那樣，所以在修復原始人的時候，才會把原始人弄成那種模樣。

那之後，我又閱讀了好多本藤森榮一先生的作品。而且是讀越多就越發喜歡他。雖然這種事不是我可以說的，但其實藤森先生只有中學畢業而已。根據他本人的說法，他一開始就非常墮落，換過好多工作，到處漂泊，最後才受到少年時代在山上發現的一片鐵箭頭所啟發，而決定重新回到考古學的領域。最後還成為旅館老闆。

像他那種人想從事考古學是非常不容易的。一般而言必須先當上學者才行。而若要成為學者，首先必

須從某所大學畢業，然後加入某個學派，再進入某個研究室才行。假如不這麼做的話，即使寫了論文也沒有人願意承認。可是，藤森先生的文章寫得非常好，讓人讀了有種悸動的感覺。因此，除了『繩文的世界』之外，還有『かもしかみち』（學生社）這本名著，相信有許多年輕人都是在拜讀了他的作品之後才立志從事考古學的吧。

另一方面，他的文章經常被認為太過浪漫、太過出色，比方說，若是寫「挖掘出麵包形狀的碳水化合物」的話，我們或許會一時意不過來，但是因為他多寫了「為小孩所做的御捻（註）」而讓我恍然大悟。就這層意義來說，藤森榮一這個人的胸襟早已超越學者的範疇，因為他藉由著作將廣闊胸襟傳達給了所有讀者。

順帶一提，藤森先生逝世於一九七三年，那時的我正如火如荼地在製作『阿爾卑斯少女 海蒂』（『小天使』）。我想，應該有人還記得當時的情況。由於盛傳衛生紙即將不足，因此有人大量購買囤積，使得

342

『神隱少女』（2001）

燒毀坍塌的房舍便出土了。挖出好多好多的炭灰，其中還包括燒成黑色硬塊、像是麵包的碳水化合物。只要大家去考古館參觀就可以看到了。

麵包的東西。出土的麵包總共好像有四塊，但是其他兩塊已經毀損到無法復原了。除此之外，還挖出給小孩子吃的、模樣很像傳統零嘴的甜捲棒，而且不只搓成圓棒狀，為了討小孩歡心還扭捲成辮子狀的麵包。

聽說在挖掘之初，甚至連按壓的指紋都看得一清二楚。後來因為用石膏加以固定，所以現在已經看不出指痕了。

說到繩文人，大概就是鬍子臉、披頭散髮、穿著毛皮、駝著背，有時肩扛著野鹿，或手拿著可以痛打野獸的棍棒。總之，就是尚未完全進化的人類，給人野蠻、猙獰、兇暴之類的印象，但是，這種印象究竟是從什麼地方冒出來的呢？一開始肯定是因為有人畫出「這就是原始人」的畫像。如果真要追溯的話，我覺得始作俑者應該是歐洲人。

例如將尼安德塔爾人的頭蓋骨加以復原之後，應該會為他黏上肉和外皮吧。而有沒有在修復完成的臉上黏貼鬍鬚，給人的印象將有天壤之別。頭髮是披散著的呢？還是綁結編辮的呢？我認為他們一定有綁結編辮，可是歐洲人卻認為「原始人是落後的人，不可能會將頭髮綁起來，更不可能有化妝」，而擅自將他們的臉盡可能復原成粗野模樣。我們應該是看了這類的相關照片或繪畫，才會擅自以為繩文人八成也是長得那副模樣。

可是，當我在閱讀有關麵包的話題時，腦海卻浮現「在製作小麵包給自己的孩子，為了討小孩歡心而特意將麵糰扭成辮子狀」的畫面。這應該不是猙獰的原始人會做的事吧。「這和我們一樣嘛」，我當時這麼想著。「不，他們對小孩的愛甚至比我們更細膩呢」，我甚至這麼覺得。如此一想到繩文時代就只知道石斧或鐵箭頭之類武器的我，突然有種血脈相通的感覺。

人類並沒有隨著時代而進步，也沒有隨著時代變聰明。在繩文時代的那幾千年，人們並非野蠻、猙獰

有趣的富士見高原

藤內遺跡出土品重要文化財指定紀念展「復甦高原的繩文王國」演講

　　誠如方才所介紹，我經常會不請自來地跑到井戶尻考古館，在大談一些妄想之餘，還接受茶水美食等等的招待，所以（關於這次的演講請託）我實在很難拒絕（笑）。至於接下演講的另一個理由則是，雖然位於人口只有一萬五千人的小城市（長野縣諏訪郡富士見町），但是井戶尻考古館做得實在非常好。若光是將挖掘出來的東西排列整齊，然後就任憑玻璃展示櫥窗蒙上一層灰塵，這種考古館可說全國到處都有。但是這裡卻不一樣，每次我來，總是看到館裡又在進行新的研究，讓人覺得它是一所生氣盎然的考古館。

　　現在，日本各地的地方自治體都因為財政困難而叫苦連天，因此我猜位於此地的這間考古館，處境應該也是非常窘困才對。但是，若是在這種時期還能將考古館這種地方維持良好，反而能夠突顯地方自治體的賢

明氣度，不是嗎？我希望井戶尻考古館無論如何都要持續下去，所以才會不揣淺陋地出席這次的演講。

與藤森榮一『繩文的世界』的邂逅

　　事實上，我與井戶尻考古館的淵源，應該追溯到負責指導井戶尻和藤內附近一帶考古挖掘工作的藤森榮一先生。我個人非常喜歡他，雖然在他生前無緣與他見面，但是在將近三十歲時曾經拜讀他所寫的『繩文的世界　古代的人與山河』（講談社）。讀了那本書之後，真的是讓我茅塞頓開，不過還不到大澈大悟，而是小有啟發。由於那是我人生當中非常重要的經驗，因此藤森榮一便成了我生命中重要的人。

　　『繩文的世界』這本書裡寫道：實地挖掘之後，

第75屆艾美獎長篇動畫電影部門
得獎感言

いま世界は大変不幸な
事態を迎えているので"受賞
を素直に喜べないのが"悲
しいです。しかし、アメリカで
「千と千尋」を公開するために
努力してくれた友人達、そして
作品を評価してくれた
人々に心から感謝します。
2003年3月24日 宮崎駿

　　現在，由於世界正面臨著重大的不幸，所以雖得獎卻無法感到喜悅，這讓我
很難過。但是，我要對為了讓「神隱少女」在美國上映而努力的友人們，以及給予
此部作品好評的人們，致上由衷的謝意。

<div align="right">2003 年 3 月 24 日　宮崎駿</div>

時』享譽國際。

2. 內田吐夢／一八九八～一九七〇年，大正、昭和時期引領風騷的電影大師，代表作品有『宮本武藏』五部曲、『飢餓海峽』等。

『神隱少女』（2001）

謝已經買票進電影院觀賞的人們。只要是正常人，看了這部電影必定會感到滿足。同時明白自身處現今的日本，若是對現代史一無所知，將是一件多麼無力的事情。弗倫塔這位飛行員，約在一九二〇年左右出生，然後在一九五一年離開俘虜收容所，布拉格的春天則是發生在一九六八年。此人若是順利存活下來的話，應該已成了白髮蒼蒼的老人了吧。

鈴木　最後的畫面裡有出現啊。據說他們的名譽在一九九二年得以平反恢復。

宮崎　也就是說，他們是在七〇、八〇年代的歷史夾縫中求生存的人。我能理解這部電影在捷克為何會大賣，也很高興它能夠有好票房。但是在日本，軍隊的問題至今尚未好好處理吧。難道是因為日本的軍隊缺乏人性嗎？那會是軍隊本身所特有的非人性本質呢？抑或是歷史所造成的非人性呢？

鈴木　像侯孝賢的『悲情城市』（一九八九年）就是一部很棒的電影。一個家族居然能被自己國家的歷史玩弄成那種地步。『共同警備區ＪＳＡ』（朴贊

郁導演，二〇〇〇年）所描寫的則是南北韓的軍隊，導演企圖運用娛樂電影將那段歷史完整呈現出來。但是在日本，卻沒有人想以軍隊為主題，而全憑個人好惡在拍攝電影。不過我知道這種事情多說也是無益啦（笑）。

宮崎　戰爭片是很難拍攝的。在日本，幾乎看不見個人所以很難製作。現在大家不是都可以當流氓或從事特種行業嗎？這跟那個據說任何人都可以加入軍隊或當娼妓的時代絲毫沒有改變啊。以獨立的人格昂然挺立的典範，依然付之闕如。『烈日長紅』同時也是讓我深切感受到這點大弱點。『烈日長紅』同時也是讓我深切感受到這點的電影。

（電影『烈日長紅』簡介　ALBATROSS　二〇〇二年十月二十六日發行）

註解：

1. 安德烈華依達／Andrzej Wajda，一九二六～二〇〇七年，波蘭籍導演，以『愛在波蘭戰火

「煞葛洛莉」嗎？那是一部B級的好電影喔。關於葛洛莉和她的小孩是不是全都死了這件事，我還曾在補習班（東小金井村塾）裡與學生爭論過。有個傢伙說葛洛莉和小孩到最後全都死了，直到它在電視播出時，我卻認為應該是喜劇收場。結果，小孩確實是死了。因為歹徒搭乘的出租轎車並沒有懸掛車牌，還有許多地方都出現強烈的暗示意味。例如電梯上方雖然傳來碰碰的敲擊聲，但其實那是要讓觀眾產生錯覺，誤以為電梯順利下降，孩子終於順利脫逃，但那其實只是棟二層樓的建築啊。不在畫面上顯示孩子已死亡的訊息，為的是要欺騙出資拍這部電影的老闆們，但是只要仔細看，其實就知道「啊，小孩被殺了」。那位學生還說他看到那裡就淚流不止了。於是在看完電視的播出之後，我就打電話跟他說「我輸了」。他後來去電影院看重新改版，感想就是：真差勁。『女煞葛洛莉』若是改編成電視版，一定會變得很無趣。因為那些低俗的俚語肯定都會被替換掉，否則強烈的嘲諷字句必定

會引來非議。不過那已經是十多年前的電影就是了。

——最近的電影裡面，有比較有趣好看的嗎？

宮崎　『鄉下的星期天』（Sanday In The Country，布德蘭達貝尼導演，一九八四年）也是老片（笑）。前陣子我在深夜裡觀賞一部搭可夫斯基導演的老片，覺得那部片子看似很有意思，但其實卻讓人感到莫名奇妙。從此讓我不想再以看電影來排遣時間。

鈴木　『黃昏酒場』（たそがれ酒場，一九五五年）很不錯。那是昭和二十年代內田吐夢（註）的電影。

宮崎　以昭和二十八年或二十九年為舞台，完成則是在昭和三十年。但是卻完全沒有老舊的感覺。我在中學時代看了之後就覺得：真是部好電影。最近再重看一遍，感覺甚至比中學時代還要好。的確是部好電影。讓人感到很開心。

——最後，請對這部電影的觀眾說幾句話。

宮崎　總之，希望大家都能來看。同時由衷感

他卻說：「這是流行。」結果當他出發時，護照之類的東西就被偷了。真是活該，不過這是題外話就是了（笑）。

儘管對於歷史上的事實一無所知，只要待在日本其實都還無所謂，但是無知的人民早晚會倒大楣的。不過，雖然明白這個道理，卻不以民族主義或仇恨辛酸為訴求來製作電影，而是著重於人們如何在黑暗時代裡存活下去的描述，『烈日長紅』就是這樣的一部電影。這也是它讓人覺得回味無窮的原因。電影的最後，站崗士兵在打瞌睡時，大家不是也得到了短暫的休息時間嗎？雖然不知那股力量是來自何處，但是那時的弗倫塔臉上突然浮現活著真是美好的神情，不是嗎？我覺得那象徵著長期活在「Dark Blue World」的捷克人終於得見天日了。所以，男主角抬頭仰望天井上的天使畫像，還有從彩色玻璃射入陽光的畫面，讓人覺得很突兀。雖然很突兀，但是我想，那應該是捷克人所共同擁有的一種氛圍吧。

美國人是不可能了解的。因為他們仍舊製作著猶如電玩一般的電影。『珍珠港』（麥可貝導演，二〇〇一年）也是如此。『搶救雷恩大兵』（史蒂芬史匹柏導演，一九九八年）則是一部差勁的電影。

以為只要空軍出動轟炸，一切就都結束了。於是越戰讓他們吃了敗仗。結果他們還推出一部電影，認為出兵越南的結論就是「搞不懂」。說什麼「亞洲人讓人搞不懂」，那就是『現代啟示錄』（法蘭西斯柯波拉導演，一九七九年）這部電影。我無法理解柯波拉為什麼會拍出那種電影。在那麼多直升機飛翔的地方播放華格納的音樂，的確會讓飛迷看了很開心，因為許多飛機迷都是笨蛋啊。那樣做明明比較容易討好觀眾，但是『烈日長紅』的導演卻完全捨棄那種做法。因為他認為飛機是脆弱易壞的東西，人類也一樣。那種貫徹到底的觀點，我認為非常難能可貴。

——對宮崎先生來說，什麼樣的電影才是好電影呢？

宮崎　『芭比的盛宴』（卡柏爾亞瑟導演，一九八九年）是一部好電影。你知道更早以前的『女

差不多在原之茶屋這附近形成分水嶺，釜無川往甲州方向流去。發源自八之岳的立場川則在與釜無川合流之後繼續往前奔流。立場川隨後在甲州與鹽川合流，然後再匯入笛吹川。雖然畫得有些馬虎，但是豎立在這裡的佛像（圖右上）其實是韮崎觀音（笑）。它其實沒這麼大，畫成這樣是為了讓大家看清楚。因為這是概念圖，畫得有些不真實也無所謂。

這裡是信濃境的車站。井戶尻位於車站偏右的方向，正是井戶尻考古館的所在地。

甲六川、鹿之澤川、切掛澤川、母澤川、矢之澤川平行並流，然後往下流至釜無溪谷。

所謂信玄的棒道，大家應該都很清楚吧。這是方便甲州的軍隊前往信濃或川中島的道路。路徑大約是從小荒間，也就是現今的甲斐小泉這一帶前進至八之岳山麓，然後越過八之岳前往大門嶺、上田一帶。

以這張圖來說，從信玄的棒道稍微往下走，也就是位於立場川稍上方位置的就是稗之底。現在這裡雖然有個名叫立澤的村落，但那是後來才有的。根據傳

說，那是稗之底的村民搬到立澤後所形成的村落。不過我還是不明白，村落為何要建在這麼高的地方。

接下來要說的，雖是我自己的妄想，但其實方才提到的『富士見町史』裡也不乏天馬行空的內容。裡面有著革命性的言論。也就是說，這一帶存在著繩文中期的遺跡。有人說繩文人住在森林裡面，正確來說卻是住在森林的邊緣。因為住在森林裡生活大不易，做任何事之前都非得先砍伐樹木不可。因此，他們習慣將村落建在森林邊緣的開闊地。誠如剛才所說，現今的富士見高原一帶是落葉松環繞的森林景象。但是，聽說以前這裡是牧場，牧草叢生的草原。

在繩文中期，這一帶確實是非常繁榮。據說繩文中期的氣溫相當高，甚至連霧之峰附近都有人居住。因為當時這一帶算是森林的邊緣，適合人類居住。井戶尻考古館的館長小林公明先生是這麼寫的，而我自己也認為「一點都沒錯」。

可是，到了繩文後期，遺跡的數量卻減少了。因為那之後這片土地變得非常冷清，直到平安時代人們

前來定居為止。

到了平安時代，由於京都政府命令人民「建造牧場」，這裡才得以開闢為牧場。所謂的牧場，就是飼養馬匹的地方。以立場川做間隔，這裡被開闢成了柏前牧場和山鹿牧場。

富士見現在雖然隸屬於長野縣，但以前其實隸屬於甲州。直到御射山神戶一帶都屬於甲州，而從立場川往左的部分則隸屬於信州・諏訪。這個山鹿牧場後來成為諏訪神社的周邊聖地，甚至還曾嚴禁人民在此耕作。不過那並不是發生在平安時代，而是從鐮倉時代才開始。

我知道說這些會讓人想打瞌睡，不過接下來可就有趣多了（笑）。

井戶尻考古館的人非常熱中於挖掘調查。或許應該說，因為人們在從事道路工程或蓋房子時經常挖出許多東西，由於處處都隱藏著遺跡，因而逼得他們非得到處巡視調查不可，也因而發現了許多平安時代的遺跡。

照理說，繩文時代的房舍應該比較貧困狹小才對，但事實卻正好相反。平安時代的房舍真的是非常簡陋。就我所看到的，好像只有三、四塊榻榻米的大小。那樣的村落遺跡是在這裡的富士見高原一帶發現的。我在想，那會不會是當初在建造牧場時負責照顧馬匹的人們所居住的村落。因為他們到處移居，從事游牧工作。然後，牧場的正中央便自然而然形成道路。那應該就是棒道的起源吧！『富士見町史』雖然簡單幾筆帶過，但我卻非常喜歡這個看法。

還有，只要試著走一回就可明瞭，水源最充沛的地方就是稗之底的湧泉。我想，稗之底應該是整個牧場最重要的飲水場吧。至於追趕馬匹時的路線，應該就是棒道的起點吧。關於這些事情，『富士見町史』裡都有記載。雖然上面所用的是「應該曾經是那樣吧。期待今後的研究來印證」之類的曖昧字眼，但是我認為，一定是那樣沒有錯。

游牧村的風貌

348

『神隱少女』（2001）

我再給各位看一張畫。這是所謂的「馬匹集散地」（353頁）。福島縣不是有個祭典叫做「相馬野馬追」嗎？各位知道那是什麼意思嗎，它所指的是一種將放牧的馬匹加以集中的儀式。每當季節來臨時，人們就將放牧的馬匹集中在一起，進行篩選以分辨出優良的馬匹。由於冬天無法將馬匹留在牧場，因此應該是圈養在其他地方才對。而馬糞也成為重要的肥料。

位於立場川和甲六川之間的牧場，應該曾擁有相當多的馬匹。只是，平安時代的政令曾寫道：「放養馬匹之數量超過百頭的牧場，隔年將徵收其中六十頭之稅金。」人民怎麼可能付得出來呢。於是只好慢慢地減少馬匹數量，最後變得不再需要繳交稅金。牧場全都變成了私營。也就是所謂的私牧。

我試著想像馬匹集散地的模樣，覺得假如是柵欄的話就必須每年更新，因此應該不是柵欄，而是利用斜坡在其中一側砌築石牆吧。然後牧馬人再同心協力將馬匹驅趕進去。

日本人是騎馬民族的說法盛行過一段時間，但是，日本的游牧和大陸游牧的最大不同在於，日本人不會將雄馬閹割。所以有人才會如此主張，騎馬民族並非外來民族。所謂大陸的馬匹，是除了種馬之外的雄馬一律都得進行閹割。不這樣做的話，雄馬將變得危險不易馴服。

但是，日本是個奇怪的國家，喜歡的正是粗暴的野馬。那種馬的身材非常矮小，從現在的眼光看來，算是一種非常小型的馬匹。日本人認為桀驁不馴、跑得快的馬匹才是良駒，因此千方百計想要馴服不聽話的馬匹。就像出現在戰記的武士們所騎乘的，諸如磨墨、生唼之類名垂青史的名駒，都是出了名的野馬。

我聽說人們在馬匹的嘴裡裝上一種叫做「馬銜」的金屬製品，以便牽引控制馬匹。可是，見諸中世的繪畫，卻不見得每匹馬都有裝「馬銜」。聽說那是因為當時的人們非常疼惜自己所飼養的馬匹的緣故。雖然在此無法確定馬匹嘴裡是否有「馬銜」，但若是當時的人們覺得有此需要的話，應該可以請鐵匠

349

幫忙打造才對。

假如稗之底是馬匹集散地的話，當然會聚集許多人，因而形成聚落。以方才的鳥瞰圖來說，立場川的河床上有所謂的砂原遺跡。雖說是河床地帶，但當時卻已成為耕作的田地，而且還挖掘出歷史記載裡所不曾有過的宅邸遺跡。有人說那應該是中世的村落，但是其中包括設有大型地爐的母屋和好多棟設有小型地爐的小屋。還有好多像是糧食之類的倉庫。

其中最宏偉的建築，呈長方形，有許多樑柱，還設有屋簷。雖然『富士見町史』裡沒有這麼寫，但我個人以為那應該是馬屋。因為平安時代的氣候雖然相當暖和，但在冬季來臨時畢竟無法將馬匹養在外面。由於馬匹屬重要財產，因此在冬季時節非得把牠們圈養起來不可。而為了飼養眾多馬匹，當然就需要相當多的建築和人手。類似的村落據點有好多個，而稗之底應該就是其中之一。

我剛才雖然給各位看了馬匹集散地的畫，但那純粹是我自己的想像。原本我打算畫個二十張左右，結

果卻只畫了三張（笑）。沒辦法，我只好當場用言語來說明。

假設出土的砂原遺跡裡的長方形建築物是馬屋。我試著描繪出屋頂木板上壓滿石塊的長方形建築物想像圖（356頁）。外側全都裝設圍欄。那是為了防風之用。

雖然這裡的居民血緣不見得相同，但是肯定過著族人式的生活，大家應該都是聚集在最大的地爐邊一起吃飯才對。『富士見町史』裡做了諸如此類的各式推論，我在想，稗之底的情形一定也是這樣，所以就畫了這張圖。在稗之底的隔壁有片土地叫做屋敷平。現在上面幾乎都蓋滿了別墅，我當然知道不可能這樣做，但若能將這些「別墅移開，全部挖掘一遍的話，結果應該會很有趣吧（笑）。

在砂原遺跡裡所發現的村落，稗之底這邊應該也有。當然應該也有旱田，不過由於這裡是火山灰地形，因此不利農作物種植。戰後來此耕作的人們便都嚐到了苦頭。因為它乍看之下似乎非常

肥沃，但其實若不引進大量的有機物，將很難成為可耕作的旱田。所以說，這個村落是游牧村。

接下來就比較耐人尋味的是，我認為棒道是並不僅止於聚集馬匹，它同時也是連結小荒間到上田的路徑。「我認為」這幾個字很強而有力吧。因為我真心希望這是事實啊（笑）。所謂的棒道，或許真是信玄修整作為軍道之用，但我認為它原本應該是穿過白樺湖的大門峠直接通往上田的路徑。

飼養馬匹就必須給予鹽分吧。那鹽從哪裡來呢？我發現所有的古道幾乎都通往上田的方向。前往上田的古道遠比往諏訪的多。那是為什麼呢？只要大家去看看就會知道，那裡雖然有許多寺院或神社，但是盆地之間卻非常平坦。而且足以熱死人。是大家公認「應該可以種植稻米」的地方。此外，此地有千曲川流經。在古代，水路通常比陸路管用，就這層意義來說，上田這片土地真的是自古即已開發。

因為從上田人的眼中看來，這一帶猶如地平線的盡頭。甲州街道的形成時間遠在上田之後。那是德川在取得天下並頒布修整街道的命令之後，甲州街道才全部開通，不然對這一帶的當時居民而言，上田才是開發最完整的地方。

在出土的中世遺跡當中有個叫內耳鍋的器具。您只要前往位於井戶尻考古館隔壁的歷史民俗資料館即可看見，它的內側有突出部分，只要用鐵環之類將其扣住，即可掛在地爐上。用來作飯煮菜、炒豆子、烤丸子，算是砂鍋之類的器具。考古學家從中世的村落遺跡中，挖掘出相當多這種器物的碎片。

不過，當地並無法製作這種砂鍋。繩文時代雖然製作了大量的陶器，但是從平安時代以後，窯場卻逐漸消失。那麼，那些砂鍋是打那兒來的呢？應該是有人把它們運過來的吧。會是來自美濃嗎？抑或是來自伊那、上田、甲府呢？甚至有人說是來自房總。

以前的人也是會大量遷移，不過那是為了搬運東西。以前我曾看過有關鎌倉時代的記載，奈良的商人會挑著鋤、鍬的鐵製部分一路賣到信州來。然後拿著買賣所得的金錢想要越過碓冰峠，卻在中途被山賊殺

害。後來，大家還為了「那些錢到底是誰的」而起衝突，因此留下訴狀之類的文書資料，可見當時的商人可說是不絕於途。

由此可知，所謂的棒道並非只供軍隊通行或僅供馬匹行走，許多人也會往返利用。我的母親是在韮崎七里岩的北之上野這個地方長大的。她經常對我述說許多往事，聽說好像每到早上，就會有好多在馬背上堆滿貨物的人群從我母親的家門前經過。若是對稍事休息的人們問：「大叔，不冷嗎？」他們便會回答：「早上出門前喝了好多蘿蔔味噌湯，不會冷啦！」我清楚記得母親是這樣告訴我的。諸如此類的人，我想應該是絡繹不絕，而搬運的貨物應該也是各式各樣。

我認為，稗之底這個村落應該不僅飼養馬匹，也許還從事某種運輸行業。我不知道用運送這個詞彙是否夠恰當，也知道以馬匹馱運貨物以賺取酬勞的工作在江戶時代被稱為「中馬」，但是我總覺得，這種工作說不定在更早以前即有人從事。如此一來，即可知道這個村落一直留存下來的原因了。

這雖然是有關中國的事情，不過我曾在電視播映的紀錄片裡看過，長江上游的一個小鎮上，有個利用小船往返於下游大都市的人。當他的船要往上溯行時，他就以繩索牽引的方式將船往上游拉。當他的船要往下游時，只需用槳輕輕一划便可迅速前行。不過這時他會像是跑里幫似地詢問他人：「需要幫忙帶點什麼嗎？」這時，有人會說：「幫我買件漂亮衣裳吧。」有人則會交給他一包米，說：「幫我把米賣掉，然後用那些錢幫我孩子買雙鞋吧。」於是他便外出去賣東西順便採買東西，再用牽引的方式把船給拉回小鎮。在那部紀錄片裡，這位船家買來的漂亮衣裳尺寸太小，那位婦人還是硬是把它給穿上，並邊抱怨：「這太緊了啦！」船家卻硬說：「不會，剛剛好呢。」（笑）

我任意想像著，同樣的事情說不定也曾在這一帶上演過。位於八之岳山麓底下的稗之底，位居連結上田與甲州之間的要衝，它並不是一個貧困人少的寒村，而是一個馬兒嘶鳴、打鐵聲不斷，遠方的馱運客

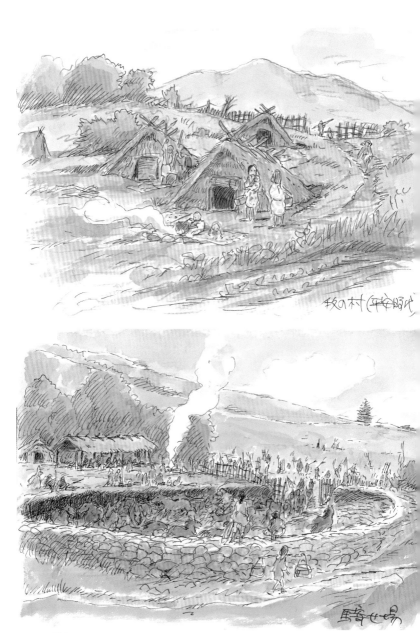

秋の村（平地ムラ）

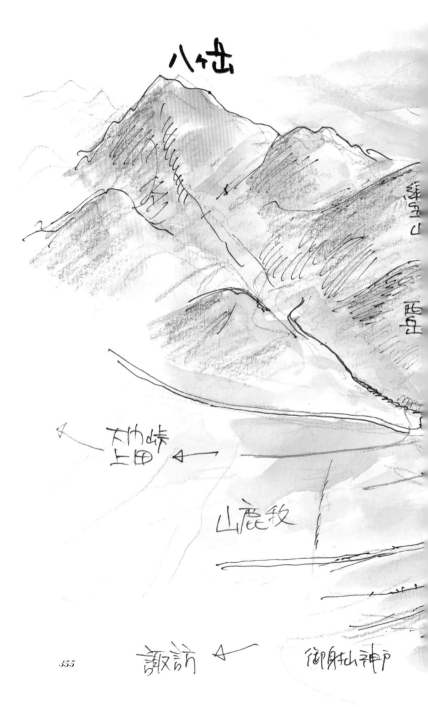

絡繹不絕，充滿生氣的地方。

如此一來，「位於這麼困苦的地方，日子想必很難過」就不是它的寫照，而是應該別有一番風光才對。假如各位到稗之底的所在位置看一看就可明瞭，那是一個位於湧泉下方，終年潮濕不適合人居的地方，只有一小部分感覺上似乎有人居住過。假如帶感覺較為敏銳的人去那裡，我想他肯定脫口就說「這裡好像有什麼東西」（笑）。我就喜歡這樣。而且還會忍不住想「應該是有什麼東西」。

那裡應該曾經有座宏偉的神社吧。雖然建築物本身已經不復存在，但是，神社的遺跡至今仍然殘存，乙事當地的人們至今依然為它盡心打掃。

那之後，甲州的武田勢力與日俱增，諏訪遭到併吞，上田也遭到併吞，而就在武田軍隊進出川中島之際，棒道才被修建為軍道，這是有史可考的。此時應該是稗之底的全盛期，這樣說或許有些誇張，不過我覺得它此時的軍事地位應該非常高，人馬往來也最為頻繁。然後，等到武田併吞整個諏訪之後，隨著連結

諏訪與甲州之間的道路逐漸修建完成，人們和貨物才漸漸往那邊流動。

至於關鍵時刻，則是在武田滅亡、德川時代來臨的時候，甲州街道整建完成，從江戶經過甲州直抵諏訪的道路通行之後，連結上田與小荒間的道路逐漸廢。而在這段過程當中，稗之底便消失不見了。

不可思議的是，他們居然就移居到緊鄰的立澤這個地方，關於這件事，坊間有許許多多的傳說。雖然非常有趣，但因為僅止於傳說，所以今天就不講了（笑）。而移居到立澤，或是從立澤又移居到乙事的這些人，所從事的應該就是所謂的「中馬」運輸工作。

接下來是歷史學家網野善彥先生不時提出來的論點，他認為：雖然大家都說日本的村落是農村型態，居民皆從事農耕，但事實上農民的人數少之又少，絕大多數皆以運用馬匹馱運貨物、或紡紗織布、或經營小酒館、或是賣油來維生，也就是從事各行各業。正因為包含著千百種的行業在裡頭，所以才會有「百

姓」這個稱呼啊。以前明明是這樣，我們卻把他們全看成是農民，這是不對的。

　尤其機之村正位於甲州街道的路邊，因此光是該地就有三間左右的小酒館。『富士見町史』就針對江戶時代殘存的商家倉庫內容物做過相關調查。結果裡面的東西包羅萬象，從穀物到酒類，從文具到布匹，可說應有盡有。而且所儲存的數量也相當龐大。由此可知，江戶時代的商品不多這個說法並不正確，當時的確有大量的東西，而且不斷地在流通、在買賣。

　稗之村這個村落雖然就此告終，但是，稗之底這個村落的遺跡為何迄今仍有立碑且後人會不斷傳述呢？那是因為在整個江戶時代裡，乙事這個村落持續幫稗之底繳交稅金的緣故。為什麼呢？因為稗之底擁有重要的水源。即使運輸業的馬匹不需要水源，位於其下方的水田仍然需要重要的水源。為了確保水資源，他們便幫忙代付稅金了。而在整個江戶時代，乙事始終是最大的村落。

　我在讀了乙事這個村落的歷史之後，便被他們勤勉踏實的態度所深深感動。正因為如此，在天明大饑饉（註）中，富士見附近一帶的村落才會幾乎不見餓死者吧。居然能夠安然度過好幾次大饑荒，真的是非常不容易。也或許因為這個緣故，在當時「連續三年不釀酒」或「不可飲酒」的規定之下，這個地區才能一邊喊窮，一邊免於陷入悲慘的狀態。

　有趣的是，富士見一帶的村落裡並沒有領主。他們凡事都是自己做主。領主遠在諏訪，那裡是藩直屬的村落。據說當初是因為藩主要將女兒從甲州嫁到諏訪，才把這個村落當作聘金納入信州領域，因為它位於邊界，並無武士階級的領主，所以便和藩直接往來。

　閱讀古書真的是一件很有趣的事情，因為古代的藩幾乎相當於公所，很多地方都需要傷腦筋。我這才明白，藩要照顧的人其實相當多，是很不好當的。關於這方面，『富士見町史』裡有不少相關記載。

　由於這類的文書往來絕對不能出錯，因此村長的孩子們從小就必須學習書寫「我們是多麼地貧窮」、

「多麼地困苦」之類的文章。而且必需學到輕鬆就可寫出「作物無法收成」、「糧食嚴重不足」之類的文句才行。就像我因為當過工會的幹部,所以即便生活沒有那麼困窘也會大剌剌地寫出諸如「薪水太少難以溫飽」的字句（笑）。因為一想到如此一來大家就可以過得輕鬆一點,便會忍不住那樣寫啊。我想,古書裡所寫的八成也是這樣吧。所以我在看時不免會想,它的可信度是必須打折的。

搬運馬匹的道路

請再回來看一遍這張鳥瞰圖。請大家無論如何要去稗之底走一趟。因為一想到那裡曾經有過村落,就不禁覺得那真是個好地方。我想,井戶尻考古館應該遲早會對那個地方進行考古挖掘吧（笑）。

還有,被稱作西山或西久保一帶,有所謂的伏屋長者的遺跡。這個據點具有非常重要的意義。也就是說,關於柏前牧場的馬匹經由何處的道路運往京都

這件事,以現在的我的腳程顯然無法實地去走一遍,但是在木之間這個村莊的附近就有一條通往入笠山的道路。從神戶的方向也有一條路通往入笠山。然後再從那裡前往伊那的方向。伊那這個地方擁有重要的馬市,除了是運往京都的馬匹聚集地之外,也是將馬匹運往信州的重要據點。因此它絕對保有通往信州方向的道路。如此一來,來自美濃的陶器等當然也就能夠運進來。

當各位前往木之間的時候,會看到所謂的觀音堂。根據記載,這個佛堂原本是翻山越嶺者的休憩所,後來由於越來越少人通行經過,所以就把它移到山腳。這種地方應該有許多來往道路才對。

而伏屋長者的遺跡就是在那一帶。根據江戶時代的文獻資料記載,那裡曾有一町（土地面積單位,舊制約為成人三千六百步）四方、一百平方公尺左右的寬闊宅邸。可見得那附近曾有一個大型據點的推論絕對不會有錯。木之間一帶,肯定是通往諏訪或伊那的道路的據點。

若是抱持著這樣的想法前往探尋，就會覺得休戶、木之間附近一帶的聚落真的很有意思。只可惜現在很少有人願意到處逛逛走走，大家都是開著私人轎車疾馳而過。真希望大家有時能夠下車走走，緬懷一下祖先的辛勞，這樣說或許有些誇張，但我認為滿好的。

這片土地是很有趣的

乙事這個村落也非常有意思，因為乙事這個字本身就非常有趣。我雖然擅自將某部電影裡的龐大山豬取名為「乙事主」，但這並不意味著乙事裡面真有山豬存在。

乙事是個不可思議的行業。我的一位朋友說它應該唸作「OTTOKO」，在以前好像寫成「乙骨」。可是就我所查得到的書裡，全都沒有記載，因此也不知道友人所言是否正確。但為什麼會有個「骨」字呢？我的一位朋友說：「因為當時有所謂的巫女，她們通常會焚燒骨頭，再根據骨頭上的裂痕來占卜。」至於事實為何就不清楚了（笑）。

富士見町有個夏日慶典就叫做「OKKO祭」，我以為「就是這個！」，所以有半個月的時間都擅自認為「絕對是OKKO祭不會錯」，所謂的妄想大概就是那麼一回事吧。然後我就去詢問當地人，結果他們對此嗤之以鼻，我只好回到原地，重新思索。

回到原點以後，我知道只要前往韮崎或甲府的民俗資料館等地去查看是否都珍藏著內耳鍋，便可明白許多事情，但因我是個凡事不求甚解的人，所以只要妄想完成之後，便認定「絕對不會有錯」，而不再去努力探究了（笑）。不過我覺得，在這段隨性觀察的過程當中，也可以逐漸看出這片土地的風貌就是了。

古代曾是牧場的地方，如今全部變成了森林。南阿爾卑斯山的雨乞山的前方有個叫做おおくろとげ（OOKUROTOGE）的地方，從那裡往這個方向看來，整片綠意之中點綴著村落和田地，那風光真是令人感動呀。我因而忍不住發出「這些」，都是人類

打造出來的啊」、「這些樹木全都是人類搬運過來栽種的啊」的讚嘆。人類現在因為地球暖化的問題，而不斷大聲疾呼減少廢氣排出量，因此這片森林的貢獻非常大。由此更可知，我們不可因為它是落葉松森林就認為它不具意義。

接下來雖然是私事，但當初我在建造工作室時，使用了所謂的集成材。那是將木頭黏合貼製而成的木材，有個落葉松集成材製造工廠就位在諏訪，我們便前去請託委製。落葉松的用途相當廣泛。在長野冬季奧運時，運用信州所產的落葉松集成材建造出大型溜冰場就曾引起廣泛討論和關注，由此可知只要以集成材方式加工處理，即使再龐大的建築亦可全部用木材來打造，所以我認為，集成材不應僅止於奧運建築的使用，而應擴大用途，使用於一般住宅的營造上。

我認為在日本的經濟不但無法立刻恢復昔日榮景，景氣還可能繼續壞下去，不過事情要看你怎麼去想，我就有個妄想，覺得農業時代將會因此再度來臨。

信步走在田埂上的我，曾經和獨自在耕作的老爺

爺和老婆婆交談，「其實我根本不想焚燒稻草，因為它可以變成很棒的堆肥」，我們就那樣談了許多。即使堅持信念走到今天，目前的農業還是面臨了前所未有的困境，已經走到了極限。雖說現在已經面臨非得放棄田地不可的地步，但我總覺得當務之急應該在於發揮智慧，改變一直以來的做法。

現在，東京已經快要熱死人了。當氣象局預測氣溫是三十四度時，都市裡的氣溫就會變成三十八、九度。走在滿是水泥的建築物當中，總會忍不住想⋯地震怎麼不來呢？如此一來就痛快多啦（笑）。跟大人比起來，小孩更接近地面，因此更加可憐，不過最可憐的當然就是小狗了（笑）。雖說暖化現象在地球各個角落進行著，但是東京的暖化現象真的很驚人。

因此，這片土地的機會在於今後。所以，千萬別忙著把土地給賣掉（笑）。它的利用價值絕對會越來越高、越來越廣闊，我真心希望大家能夠好好地運用。

因為它雖是落葉松森林，但也是一旦砍伐便會化

為烏有。更何況，它又賣不了多少錢。如果必須做壞事才能賺到錢，那我只好放棄了（笑）。因為這片土地真的很棒，水也非常可口。

想想打造水路的人們所付出的努力，實在是令人驚嘆。他們從遙遠的彼方造路引水，讓水順利流到此地。你們試著做做看。若是隨便挖掘的話，水是絕對到不了的。由此可知，昔日的村落裡面一定有精通這方面的技術人員。

因此我覺得，只要喚醒諸如村落的歷史或地理之類、各式各樣沉睡中的事物，這個地區便會朝氣蓬勃。青森不是有個三內丸山遺跡嗎？當初在那個地方發現大規模的繩文遺跡時，曾經引起非常大的騷動。等到繩文遺跡出土之後，當地的人們突然變得活力充沛（笑）。前往當地一看，還可看到諸如繩文拉麵等許多衍生而出的東西呢（笑）。

雖然我不認為繩文拉麵這項產品可以振興鄉土，但是認為養育自己長大或自己所住的土地非常棒，卻是件非常重要的事情。為此，我們一定要去瞭解地方

的種種。而即使稗之底給人的印象是「非常貧脊」，但一旦曉得諸如牧場的歷史之類的事物，都會使人完全改觀。像我自己，就漸漸覺得「這真是片好土地」。

因為這個緣故，我接下了熱中於新石器中期考古研究的井戶尻考古館的演講請託，並發表了不符期待的言論，不過我由衷盼望擁有『富士見町史』這本書的人，能夠瀏覽一下自己感興趣的部分。因為這本書真的非常有趣。不過我自己也沒有全部看完就是了（笑）。

例如，該如何來解讀井戶尻考古館裡所陳列的陶器呢？館長小林先生在這本書裡提出了大膽的假設。我認為那樣的假設應該是正確的，只不過可能連藤森榮一都沒想到就是了。

藤森榮一根據石器的形狀或陶器的形狀等，從各個方面去解讀，而推測出這裡的昔日住民並非以狩獵維生，而是從事農耕。因為有藤森先生的推論，大家對於農耕這件事的看法才有了大幅度的改變。那就是

人類並不是因為文明進步才開始從事農耕，而是為了順應世界性的氣候變動而不得不開始從事農耕。若是過著狩獵採集生活，聽說一天好像只需工作二小時就夠了。於是我就去調查，這才發現從事這種生活的民族或人們，一天真的只工作二小時。而我待在工作室的時間，一天卻長達十二小時。忙碌程度比他們整整多六倍呀（笑）。

那他們剩下的時間在做些什麼呢？他們在從事音樂活動或化妝啊。看看那些被稱為未開化的民族，大家其實都過著輕鬆悠閒的生活，不是嗎？所以，我認為繩文人絕對有化妝。對於穿著也下了許多工夫。雖然有些畫把他們畫成穿著有如頭陀袋般的貫頭衣並呆然佇立的模樣，但是我覺得他們絕對不可能是那副可憐的德行。

他們會製作陶器，擁有那麼出色的造型能力，怎麼可能不對自己的身體加以修飾打扮呢。更何況，據說日本在繩文時代是非常突出的民族，那是最早以家族為單位構築生活的時代。以三人家族或四人家族為

一個小單位來構築家庭，進而形成村落，在當時算是世界少見。

繩文人已經知道農耕技術。不過，他們並不是全面從事農耕，而是始終保持狩獵採集的生活模式。繩文人也種植稻米。只不過後來就不再種植了。

當我在閱讀有關食物方面的書籍時，我覺得秋田那個地方好厲害。吃的東西豐富又多樣。長野這裡也很厲害。因為至今還有人在吃蟲子呀（笑）。前陣子，我和養蜂人家在聊天時，曾因為對方隨手遞上蜂蛹問我：「你吃嗎？」而不知所措。不過我有吃一點就是了（笑）。我想，繩文人肯定有吃這種東西。諸如此類的事物，就留存在這片土地上。我個人覺得非常有趣。

總之，就是不要以既有的角度去看待事物。不要老是想著這邊是貧脊的、那邊是豐饒的、這邊是進步的、那邊是落後的，而要試著俯瞰自己所居住的地方，久而久之，胸襟自然會逐漸開闊，以上是我的任意想像。

二〇〇二年八月四日於富士見町立南中學體育館

（井戶尻考古館編『復甦高原的繩文王國　井戶尻文化的世界性』　言叢社　二〇〇四年三月二十一日發行）

註解：

1. 御捻／以紙包住錢或米捲扭而成，用於祭祀或慶典。

2. 天明大饑饉／發生於一七八三〜一七八七年，起因為建築於農業之上的武家體制逐漸不穩，貪官污吏橫行，財政出現赤字，再加上低溫、多雨等天氣災害和淺間山火山爆發，因而釀成天明大饑饉，餓死、病死者多達百萬人。

堀田善衛　寫於三部作品的復刊前夕

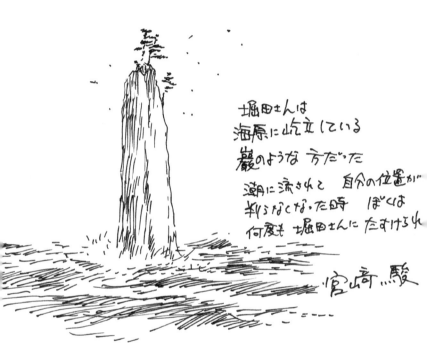

堀田さんは
海原に屹立ている
巖のような 方だった

潮に流されと　自分の位置が
判らなくなった時　ぼくは
何度も 堀田さんに たすけられ

宮崎　駿

堀田先生
是個屹立在大海之上
猶如岩石般的人
每當我為潮流所困
不知自己所在位置時
堀田先生總會拉我一把
　　　　宮崎駿

（為了堀田善衛所著『路上之人』、『聖者的行進』、『時代與人間』〈德間書店，2004 年 2 月 29 日發行〉
的書腰所繪寫。不過，後來書腰只放了文字部分）

即使只畫兩頁也好

『animage』的首任總編輯尾形先生是我的恩人之一。慢手慢腳的我之所以能夠讓『風之谷』持續連載下去，仰賴的就是尾形先生的熱忱。在我好不容易畫好『風之谷』第一回連載的原稿時，原本已處於休眠狀態的職場也開始有新工作展開。而且我擔任的是整個系列的導演工作。

由於我認為在現場負起最高負責的人，不應該同時從事個人工作，也就是不該過起雙重生活，於是便請求中斷剛開始的連載。因為當時的我不僅無法兼顧雙重生活，漫畫連載的壓力也逼得我幾乎就要崩潰。

面對一直強調「做不來」的我，尾形先生的勸說簡直讓人難以接受。他說：「繼續畫吧，怎樣都好，用什麼樣的方式都沒關係，即使每個月只畫兩頁也無妨。」再怎麼說，只畫兩張對讀者畢竟太過失禮，但他卻是正經又嚴肅。而正因為他一臉認真地說著不合常理的話，反倒別有一番說服力。結果，我被尾形先生的纏功給折服，開始過起原本強烈否定的雙重生活。

當『風之谷』預計籌拍成動畫時，以「別小看這部小小作品，它的連載可是大受歡迎呢」而到處奔走說服出資者的，也是尾形先生。當時他本人好像不清楚也不想知道『風之谷』的單行本究竟賣了多少本。可見得尾形先生全靠真本事。

『神隱少女』（2001）

不考慮成本、不計代價，想做的事情就非做不可，這是他本人至今仍深信不疑的理念。而聘任尾形先生當總編輯的故德間康快社長也是這種人。

尾形先生的信念，為我開拓了一條道路。從『風之谷』到設立吉卜力工作室，都少不了尾形先生超乎常理的果斷力和行動力。

無論是尾形先生或德間社長，都是世上難得一見的人，對於有緣能夠與他們相遇，我不得不感謝自己的幸運。

尾形先生，祝您長命百歲。

（尾形英夫著『向那面旗射擊！』「animage」血風錄』オークラ出版　二〇〇四年十一月二十五日發行）

『霍爾的移動城堡』（2004）

ジブリのみなさんへ

みながぜんやみ

ゴメゴメ

ダニ

ガタンゴン

ミリ

ヒュー

ジー ジー

ミシッ

呪いやタタリの
お家ではありません。
つつましに 生きた
人達がいた フンイ
気が、屋にのこってい
ます。夜は 別な
かんじになります。

とても にぎやかな おばけ屋教で、すこしもさみしくあり
ません。

ガタ

おやすみ
なさい

大きな部屋
（母屋）は
使ってませんが
時々 声をかけて
います
朝は、なはようこて
いますと 前から
いろいやな方々に挨拶
をします

呂ハシが来たので、前からの方々は、一寸 えんりょ勝ですが、
今後から また近くにおいでになるでしょう。

想製作一部可以說出「被生下來真好」的電影

第六十二屆威尼斯國際影展　記者會

——得到表揚終生成就的榮譽金獅獎這個大獎，請發表一下您的感想。

宮崎　這好像是老人家才會得的獎，我不喜歡啊（笑）。於是，影展主席馬可穆勒（Marco MÜLLER）就說：「克林伊斯威特也得到金獅獎，那之後他依舊認真地在當導演。」（笑）聽到他那麼熱心地勸說，我便回答：「我明白了，我願意接受。」

——馬可穆勒先生在這次的頒獎典禮上，讚揚宮崎導演的作品「喚醒了我們心裡面的童稚之心」，不知您對此有何看法？

宮崎　儘管嘴上說著「必須為小孩著想才行」或「想製作給小孩看的電影」，但偶爾還是會把小孩的事情給忘記，所以才會忍不住製作出『紅豬』，以及這部『霍爾的移動城堡』（笑）。不過，我還是想製作給小孩看，唯有非常清楚知道「想製作給誰看」，電影才能順利進行，所以在這方面我完全不想打馬虎眼。

——到目前為止，您曾在二〇〇二年的柏林國際影展得到金熊獎，二〇〇三年得到艾美獎，但是您都沒有出席頒獎典禮，那麼，您這次親自來到威尼斯的理由是什麼呢？

宮崎　不知道能否得獎，卻必須圍在頒獎桌前面等待，我不喜歡那種假假的感覺，或許被當成眾

人的觀賞物也有其趣味吧（笑），這次是因為「大會已經決定頒給我，所以我就來領獎」。製作電影這個行為本身，有點像是赤裸著身體站在眾人面前。從事導演這個行業的人都很耐磨耐操，但裝作公平客觀，假如鄰座有人得獎還要給予祝福，我不想做那種裝模作樣的事情，所以我盡可能不出現在那種場合。

—— 『神隱少女』在柏林國際電影展上勇奪金熊獎，那個時候，動畫電影是和一般電影共同角逐這個獎項，而您得到了第一名。可說是為動畫電影開啟了一扇門，只可惜在那之後，能夠和一般電影並駕齊驅而廣受好評的動畫電影，未能源源不絕的出現。

宮崎 我無意拿動畫電影和實景拍攝的電影做比較，或是爭奪勢力。因為，在現今的實景拍攝的電影當中，也充斥著許多可說是很像動畫的作品。總而言之，或許應該可以說，實景拍攝這種東其實已經動畫化了吧。

就像我在製作『小天使』（現譯為『阿爾卑斯的少女 海蒂』）時，也會脫口說出「這部電影」（笑），我不知道周遭的人是怎麼想的，但當時的我們認定自己所製作的是一部電影啊。眼前所見的明明是繪畫，腦袋裡卻把它想成是真人在動呀，那是它給我的印象，明明看的全都是繪畫，卻連我都免不了會那樣想。因為在不知不覺間構築出那樣的世界，所以等到電影結束之後，那個世界的風光還會恍如真實存在的風景般，清晰殘留於腦海中，而不是以繪畫的形式存留，所以我經常告訴工作人員「我們並不是光在作畫而已」，「那裡有個世界，我們想把它畫出來，無奈現在只能畫到這種程度而

已」，也因此我們必須要不斷的畫下去才行。

——宮崎導演所打造的世界，在歐洲也廣被接納，關於其中的理由，不知導演本身有何看法？

宮崎　你知道我們受到歐洲的影響有多深嗎？我們和自己的父親完全不同，既不會唱三弦短歌和長歌，又把傳承下來的東西全部捨棄，結果卻在歐洲事物的影響下過日子呀。置身其中的我們雖然對於自己究竟應該紮根於何處，做了多方考量和探尋，但在很多方面免不了還是會受到歐洲的影響，諸如歐洲的文學、繪畫、電影、政治思想或各方面的見解、對事物的看法等等，而這樣的人所製作出來的東西，歐洲人怎麼可能會無法領會呢？就算歐洲人能夠心領神會也沒什麼好驚訝的啊。反倒是，從觀看日本動畫電影的人增加這件事看來，歐洲的停滯不前似乎挺嚴重的（笑）。

——『霍爾的移動城堡』明天起將在義大利上映，不知導演此刻的心境如何？

宮崎　我不會關心這類的事情，至於為什麼不去關心，是因為我只要一關心，整個人就會受到牽引。因為我是個非常在意別人的反應的人，所以才刻意不去接近。電影院的公開上映是如此，電影展也是如此，就是因為我對他人的反應比一般人加倍在意，為了不想隨之起舞，所以我才盡可能不去參加。假如不喜歡為他人帶來歡樂的話，將無法從事這項商業買賣對吧，所以我希望能為人們帶來歡樂。可是，當我看到有人沒有從中得到快樂時，就會覺得心好痛。因此，在我的電影上映期間，我都不想去看。

比方說在試映會上跟觀眾打招呼這件事，假如是在試映之前跟大家打招呼倒還好，如果是安排

在試映結束之後的話，我這個人就會想，萬一我走到一半時突然有顆番茄飛過來，或是生雞蛋砸過來的話該如何是好（笑）。而由於日本的觀眾都是彬彬有禮，不管好壞都會鼓掌，所以讓我經常心生疑慮，不知道真實情況究竟為何，所以說，我會變得相當多疑。我想，電影導演應該都是這樣吧，小心謹慎的人居多，因為小心謹慎所以才會在意許多事情呀（笑）。

宮崎 真想不到耶。

—— 不意外喔！要是神經大條又大剌剌的話，是做不出電影來的。

—— 『阿爾卑斯的少女 海蒂』和『未來少年柯南』都在歐洲上映過，熟悉宮崎先生的動畫電影的人應該不少吧！

宮崎 啊，「居然是日本人製作的，真是令人震驚」有人甚至這麼說。

應該是絕大部分的人都不知道是我們製作的吧，因為有很多人都以為「這絕對是在歐洲製作的」。『阿爾卑斯的少女 海蒂』要是在瑞士上映可就傷腦筋了。因為我雖然畫得非常認真，但是光靠少量的外景拍攝和用功勤奮，不見得就能夠畫得正確。就像我們在看外國人以日本為舞台所製作的電影時，總會擔心看到諸如穿著木屐走在榻榻米上之類的表現，因此難免擔心自己是否也會犯同樣的錯誤。

—— 我在吉卜力美術館看過「海蒂展」，非常清楚您是在經過縝密研究之後才製作出這部電影的。

宮崎 一切都要歸功於擔任導演的朴先生（高畑勳）的力量，就『阿爾卑斯的少女 海蒂』來說，如果沒有朴先生就無法成就這樣一部作品。如何將原著做最恰當的改造，這項作業只有他做得來。若問電影裡有的情節是不是原著裡也都有，結果是完全不一樣，因為電影賦予了它截然不同的意義，我覺得這全部是朴先生的功勞。

——高畑導演的存在是非常重要的，對吧。

宮崎 有一個人，他擁有熱情和野心，能夠讓人或事物得以順暢地運作，我認為這是最重要的事情。有個熱情洋溢的人是首要之務。

在電影展結束之後，我將拜訪位於英國的亞德曼動畫公司（工作室），因為吉卜力美術館想要舉辦他們的相關展示。該公司的創始人是兩個一貧如洗的年輕人，當初為了想要製作黏土動畫而窩在車庫裡，然後再逐漸增加夥伴。他們透露出的訊息是，不見得進動畫製作公司不可，也不見得非尋找贊助者不可，「雖說是電影，但一個人其實也做得來」，我認為這個訊息是非常重大的，而且在日本應該也是非常重要的。進入吉卜力並非意義所在，真正的意義在於了解「憑自己的努力去開始創作自己想做的東西，是非常重要的」「那樣做的話，前途自然有望」。不過，這還需要「才能、努力與幸運」就是了（笑）。幸運，也是一種重要的才能，即使到了二十一世紀，我想，這件事應該還是絲毫沒有改變。

——您是想對年輕人說「要擁有熱情」是嗎？

宮崎 對沒有熱情的人說「拿出你的熱情來」，應該不會有用吧！但我相信有人具有熱情，因此希望多少給這種人一點動力，讓他們萌生「我也來試試看」的念頭，因為有很多人在付諸行動之前都會先想「應該是行不通吧」。

想要從事影像製作的年輕人大幅增加，其中絕大多數應該都是以為到時候可以跟電腦做朋友吧，可是我不認為電腦會跟我們做朋友喔，即使是用鉛筆畫出來的、非常樸素的東西裡面，也可能會有驚喜之作，不過我知道光說「有」是沒有用的，「唯有他們自己試著去做做看」才行。

——對於宮崎導演的作品，提姆・波頓（註）導演說：「在這個電腦時代裡，卻能始終堅持手繪，真是令人驚訝」，您認為這次獲頒榮譽金獅獎，是因為這方面受到好評嗎？

宮崎 我們也大量使用電腦，只不過，在運用許多方法來使用電腦的同時，工作人員又非常了解模擬的優點罷了。模擬的魅力所在，和人類的生理有絕對的關係，因此吉卜力的CG工作人員便致力於這方面的研究，想要找出能夠表現出人類生理變化的電腦繪圖方法。

——製作長篇動畫是一項令人身心俱疲的作業，您曾在『魔法公主』製作完成之後發表引退宣言，但不知您現在的心境如何呢？

宮崎 那時候就覺得假如要引退的話，就應該在『魔法公主』製作完成之後，總覺得那樣一來很多事情才能夠全新展開（笑），第二個人生必須盡早開始才行，當時是最佳的退隱時機。

——吉卜力的規模也變大了，您要繼續創作下去嗎？

376

『霍爾的移動城堡』（2004）

宮崎　這個嘛，最大的理由應該是，我有「還想再做一陣子看看」的貪心劣根性吧！那時的我因為累得癱軟虛脫，所以就想「這次真的結束了」，於是就憑著「這種東西絕對無法吸引觀眾前來，應該不會有第二次機會了，既然這樣，乾脆就全用上好了」的感覺去做，沒想到居然吸引了大批觀眾捧場，而下一個機會自然也就產生了。當時的我抱著即使吉卜力倒了也在所不惜的心態，什麼都盡情使用，就連人力或金錢也一樣，人力的使用尤其可觀，就連不應該對動畫繪製員提出的嚴苛要求也都任意提出了，因為鈴木（敏夫）製作人都說：「宮先生，這是最後一次能夠花這麼多錢了」（笑）。

既然那部電影是在「這樣應該絕對無法吸引觀眾吧」的覺悟下所製作出來，我當然非引退不可，而且也覺得若是再去籌劃下一部作品就太傲慢自大了，那些都是我的真心話。

——可是，想要做的企劃還是不斷湧現，是嗎？

宮崎　電影導演這份工作，是只要當過一次，就一輩子都是電影導演了，沒有人會用「前電影導演」或「原電影導演」來稱呼他們不是嗎？我覺得，電影導演是個只會徒增煩惱的工作，就算當了再多年，也無法成為了不起的人，它是個讓人煩惱與日俱增的工作呀（笑），即使活到八十歲或九十歲，唯有煩惱一事不會有什麼變化。

——您透過電影持續傳送的訊息是什麼呢？

宮崎　想聽場面話？還是真心話呢？（笑）。

——兩者都想聽。

宮崎 　說出真心話雖然讓人感到難為情，但是，那就是「這個世界上有許多有趣好玩的事情」。

「或許你尚未遇見，但是真的有許許多多美麗的東西，或美好的事情」，我想傳達給孩子們的，就是這項訊息。不過，我沒打算在電影裡把它們畫出來喔！我只是想告訴孩子們「電影的背後有好多好多美好的事物（笑）」，我是這麼想的。

——您在製作電影的過程當中，是否曾想過什麼是您今後也「絕對會重視」的事情呢？

宮崎 　說得好聽一點，就是想要碰觸到小孩的靈魂，這不光是因為小孩的靈魂是純真的、是無邪的、是和善的。除了這些之外，還有更深層的東西，例如更加殘暴的一面、還在娘胎裡就繼承下來的東西，或是更加古老的、基因遺傳裡的東西等，諸如此類的東西。只是後來在接受各種訓練的過程當中，小孩會逐漸變成無趣的大人罷了。不過話說回來，小孩變成無趣的大人也是莫可奈何的事情，因為小孩如果就其原有的樣子變成大人的話，事情就會精彩可期了。但是，我總覺得小孩的靈魂，不可能存在於大人用手即可輕易觸摸的地方，所以我就想，若是能製作出觸摸得到小孩靈魂的電影該有多好。

即使想要再度重拾童稚之心，周遭如果沒小孩也是行不通的，結果巧的是，最近吉卜力工作人員的親朋好友接二連三生小孩了，反正就是紛紛結婚，陸續生小孩就是了。可是，我雖然很想對出生在這個看不見未來的時代裡的孩子們說：「你們出生在非常艱困的時代」，但是卻更想告訴他們「你們出生得正是時孩就越是覺得，自己應該拍得出為孩子們著想的電影才對。因為，我越是看著這些小

『霍爾的移動城堡』（2004）

候」，想對他們道聲「恭喜」或是「歡迎」，這是我最真誠的心聲。那麼，該如何在這件事和這個艱困的現實世界之間架起橋樑呢？這座橋樑沒有那麼容易搭建。儘管如此，我還是想要製作能夠對孩子們說「你們被生下來真好」的電影，心想著若是真能實現該有多好。如此一來，肯定會離電影既定的方程式或模式越來越遠吧！真是傷腦筋（笑）。

二〇〇五年九月八日，於威尼斯·利多島、「La Merineana」旅館的庭園

註解：

提姆·波頓，好萊塢當紅鬼才導演，電影作品包括『陰間大法師』、『蝙蝠俠』、『剪刀手愛德華』、『巧克力冒險工廠』、『瘋狂理髮師』……等，動畫作品則有『聖誕夜驚魂』和『地獄新娘』。

自己是否真覺得有趣

第十八屆東京國際電影展　與尼克派克導演的公開對談

始於一人的動畫製作

——宮崎導演已經觀賞過尼克派克導演的最新作品『酷狗寶貝之魔兔詛咒』（二〇〇五年）了嗎？

宮崎　是的，關於電影方面，只要看過就可一目瞭然，因此請大家先找機會觀賞電影，至於今天，我首先想述說自己為何對亞德曼動畫公司感興趣，然後再跟尼克派克先生多方討教。

一說到電影製作，大家往往覺得那是一項需要投入大量資金、創立公司、集結工作人員，然後才能完成作品的工作，可是名為亞德曼的這家動畫公司，卻是在彼得羅爾和大衛史伯斯頓這兩個年輕人，基於想要獨力製作動畫電影的念頭之下所創立的，聽說他們剛開始的時候是在廚房的餐桌上進行作業，後來，尼

克派克先生便加入了，據說尼克先生也是在孩提時代就自己一人從事電影創作，因此想請教您這方面的事情。

派克　我是在十二歲左右開始嘗試動畫創作的，我從小就立志成為動畫繪製員，我母親當時有一台八釐米的照相機，有一天，我發現那台照相機具有停格攝影的功能，也就是說，我在那上頭找到了可以一個畫面一個畫面拍攝的按鈕，於是就想嘗試拍攝動畫。

那時的我對於動畫方面的知識幾乎一無所知，剛開始我原本想要嘗試賽璐璐畫，可是又不知道該去哪裡買材料，碰巧家裡有黏土，所以就想乾脆用黏土好了，這就是我的創作開端。然後在不斷的嘗試錯誤中，我持續從事動畫創作，直到上大學為止，總共完成了六、七部作品。

宮崎　聽說，你把『月球野餐記』（一九八九年）當作大學的畢業作品，還委託校方幫你購買器材，結果卻差點趕不上畢業時間對吧（笑）。

派克　是啊，雖然我全都忘了，但的確是這樣（笑）。我是在大二、大三以三十五釐米照相機拍攝製作『月球野餐記』時，遇見在布里斯托經營亞德曼工作室的彼得和大衛的。「要不要加入亞德曼呢？」他們一直邀我，我卻一直拒絕。因為我以為，一旦進入公司就無法製作自己的作品。後來，因為他們兩人說：「你可以一邊製作作品，工作室的工作只要利用打工時間做就行了」，所以我就進工作室上班了。由於我一邊工作一邊製作，那之後再花四年時間才把『月球野餐記』完成，所以總共花了七年（笑）。

宮崎　聽說，你在工作室裡好像還負責泡茶工作（笑）。

派克　是嗎？不過，我記得我的確經常泡紅茶（笑）。因為對我而言，彼得和大衛以及他們的作品都令我由衷仰慕，為了他們，我什麼都願意做，更何況是泡茶呢。

宮崎　對於彼得和大衛在發現尼克派克先生的才能之後，願意以讓你持續製作自己作品的方式延攬你，那種提供土壤栽培，不像資本家的思考方式，讓我感到佩服。我甚至認為假如不是他們的寬闊胸襟，說不定『月球野餐記』將無法問世。

派克　您說的沒錯，還有，從這件事也可明顯看出彼得和大衛的人品。他們兩人將擁有獨特風格和想像的、各種不同類型的導演延攬進亞德曼，託他們的福，亞德曼才會人才濟濟。

宮崎　在日本，如果有人想從事動畫製作的話，絕大多數會選擇進入組織確立的工作室，或是以自己操作電腦的方式一點一點慢慢進行。可惜的是，從他們的作品裡面，無法讓人感受到像在尼克你的作品裡，那種令人畏懼的堅韌特性或真摯情懷。不過，尼克和亞德曼二人組不惜繞遠路，打開了屬於自己的大門，這讓我相當感動。

派克　聽到您這麼說，我非常開心。現在，亞德

曼已經成為組織規模確立的公司，各項企劃的資金募集也比以前輕鬆了些。話雖如此，但是跟人家借錢畢竟不是件容易的事，目前的情況是，我們還是得非常辛苦才能募得資金。黏土動畫原本屬於家庭產業的範疇，我們默默地辛勤付出了好多年，才總算建立起屬於黏土動畫的特定市場。因此您剛才所說的話，對我們而言真的是一種讚美，謝謝您。

——宮崎導演初次看到尼克派克的作品時，是怎麼想的呢？

宮崎　尼克的作品裡有一種英國人特有的黑色幽默，還有，儘管這部作品花了七年的時間獨力製作，卻絕非實驗性的造形藝術作品，而是百分之百的娛樂作品，給人感覺非常地新鮮，新鮮到簡直無法形容，讓人有種目瞪口呆的驚愕感覺（笑）。在英國，雖然偶有『動物農莊』（約翰‧哈拉斯、喬‧巴巨羅導演，一九五四年）或『黃色潛水艇』（喬治‧鄧寧、傑克‧斯德克斯導演，一九六八年）之類的動畫作品，但是依然沒有什麼脈絡可循呀（笑）。『動

物農莊』和『黃色潛水艇』之間並沒有任何脈絡，而接下來的『酷狗寶貝』讓人感覺更像是在摸不著頭緒下推出的，那種感覺活像是在街頭突然碰到豆豆先生（笑）。這部作品彷彿是在證明：世界上真的是什麼樣的人都有。

日本的人口不是多達一億二千萬嗎？因此光靠國內市場即可勉強支撐下去，即使沒有海外市場也可以維持下去。雖然在生活上人多是件麻煩事，但是有這樣的市場對製作電影而言，可說是得天獨厚的環境。例如在我們隔壁的韓國，就是因為缺乏那麼大的市場，所以在製作動畫電影時，根本很難光考慮國內的市場就好。

不過，『酷狗寶貝』的情形也一樣，它的魅力在於濃濃的英式風格，當初若是以國際化為目標的話，肯定會魅力全失。我想，同樣的事情也適用在我們的身上，也就是說，尼克你本人十分清楚和美國社會攜手合作的危險性和可能性，所以當初才會有「只在英國製作可能會比較好」的想法（笑）。雖然我這樣說

『霍爾的移動城堡』（2004）

有點多管閒事。

派克　在英國，大家把堅守自己的風格看得非常重要，因此，我也一直努力想要表現出屬於自己的獨特風格。

事實上，像今天這樣與宮崎導演同登舞台，我就擔心自己的思慮會不夠周延成熟，畢竟宮崎導演是個在歐洲、英國、美國等地都備受尊崇的人物，對於具有出類拔萃的獨特視野，擁有迥異於西方觀點的世界觀，邁步往自己的道路前進的宮崎導演，我們有著無上的敬意和讚嘆。

至於和美國動畫公司的合作方面，他們是在詳知『酷狗寶貝』將會是怎樣的一部作品之後才做投資的。雖然他們幾乎是全力支持，但有時難免有看法不一樣的情況發生，甚至曾出現緊張的情勢，但是我們始終堅持當個頑固的英國人，將自己的風格貫徹到底。

宮崎　誠如各位所看到的，尼克先生的確是個非常和善親切的人，此外，我覺得他同時也是一個異常頑固的人。從九月上旬開始，他就為了宣傳活動而奔波於世界各地，都沒有回過英國，為作品做宣傳固然重要，但我覺得這樣有點可憐。電影製作完成之後的時間，原本就是導演啥事都不做的發呆放空時間，而他卻花了整整四個月的時間走遍全世界，而且無論走到哪都都被問到相同的問題（笑），希望能讓他多休息一下，這是我個人的看法（笑）。

派克　謝謝！既然宮崎導演都為我說話了，我一定會確實傳達給工作室，要他們讓我多休息。

宮崎　請務必要這麼做（笑）。

直到下一部作品完成前都逃不掉

——宮崎導演也有那樣的經驗嗎？

宮崎　我雖然僅限於國內，但是只要一整個禮拜都來往奔波於日本各地，我的頭腦就會變得混亂失常。無論去到哪裡，都被問到「主角為什麼是隻豬呢？」，漸漸地就會感到厭煩不耐，忍不住就會脫口

說：「總比駱駝要好不是嗎？」（笑）美國更加厲害
驚人喔，像約翰拉薩特（以『玩具總動員』等電影享
譽國際的動畫電影導演）等人就非常的積極，總是秉
持著「儘管放馬過來」的態度，聽說一天可接受六十
場左右的採訪呢。緊盯著對方，眼睛眨都不眨一下，
嘰哩呱啦地說個不停，等到採訪結束之後就……（洩
氣地將身體往後靠）。但是等到進入下一個採訪時，
馬上又抬頭挺胸（挺直背脊），眼睛閃耀著燦爛的光
采，那是美國電影界所形成的商業模式，我們應該沒
必要跟他們一樣吧，我是這麼認為（笑）。

——在那樣的生活當中，要如何創造出有趣好玩
的東西，和令人驚奇的東西呢？

派克　這也是我很想請教宮崎導演的問題。

宮崎　所以說，就是逃避囉（笑）。我今天是為了尼克先生才出
席的，在接下來的半年裡我是不會和任何人見面的。
脫，不接受採訪（笑）。從混亂騷動中逃

假如在今後的半年裡過著偶爾才進工作室的生活，相
信尼克先生也能為下一部電影而奮鬥才對。以我的經

驗來說，製作完成一部電影之後，往往容易罹患自律
神經失調症，若想讓它恢復，至少必須花六個月的時
間（笑）。

派克　很棒的忠告，我一定會轉述給工作室裡的
同事聽。不過，我想請問宮崎導演的是，導演到目前
為止雖然製作了許多作品，但是每部作品都擁有獨特
的世界，每部作品都完全不一樣，觀念創新洋溢，細
節豐富多彩，品質也非常好。請問您是如何讓靈感源
源不斷的呢？

宮崎　電影這種東西，可說是由製作完成的那一
刻的「唉呀，完了」的感嘆所累積而成。當我們在看
自己所製作的電影時，往往不會認真注視畫面，而只
會在意不行的部分（笑）。只要是自己的電影就不會
想再看第二遍，如此一來，假如不再接再厲製作下一
部的話，將無法從那個詛咒中逃離，真的是這樣。如
果不去製作下一部作品的話，無論二年或三年，那個
詛咒都還是會緊跟在後面。

——因為這樣，所以下一部電影的創作靈感就自然

『霍爾的移動城堡』（2004）

湧現了嗎？

宮崎 要是真能自然湧現就好了（笑）。不過，那些能夠成為構想誘因的東西，其實是在各式各樣的地方遇見的，比方說當我去拜訪亞德曼動畫工作室時，早上，我漫步在布里斯托的街道上，雖然不是為了幫電影找外景，但在不知不覺間卻還是把它當成了外景。那不是因為在下意識希望它能派得上用場，也不是在決定電影拍攝內容之後而去出外景。只是，我現在已經不想再製作以英國為舞台的電影了，因為已經有個很棒的人在這裡製作了呀（笑）。

派克 謝謝，太不好意思了。

——當您在擬定電影企劃時，什麼是最核心的部分呢？

宮崎 自己不覺得有趣好玩的話就不值得一提，因此，重點在於是否能碰到或想到讓自己真覺得有趣的東西。「因為有這樣的要求，所以就擬定這樣的企劃」，這樣的想法我不曾有過，我相信尼克也是一個「堅持製作自認為最棒的作品」的人才對。

派克 我想，現在的我是站在一個非常幸運的位置上，只要有靈感浮現，就可以此為根據將整個企劃傳達給工作室知道。因為我可以打電話給傑弗瑞凱森伯格（Jeffrey Katzenberg，電影製作人，夢工廠娛樂事業公司的動畫部門最高經營責任者），跟他說：「我有一個想法，您願意聽聽看嗎？」他就會幫我安排開會的時間。而如果問企劃本身的發想來自何處，當然還是源自於自己本身的興趣嗜好，那是我自己覺得有趣好玩的東西、以自己本身的幽默品味作訴求的東西，卻正好可以讓他人感受到其中的魅力，我認為這是非常幸運的事。

宮崎 我去拜訪亞德曼時，史帝夫巴克斯（『酷狗寶貝之魔兔詛咒』的共同導演）所說的話令我印象非常深刻，他說：「我們好想回到車庫（笑），想回車庫裡去，是因為人數眾多的做法太辛苦了」。

派克 以這次的長篇電影來說，是由我和史帝夫巴克斯共同撰寫腳本，共同擔任導演，大約是在五年

兼具娛樂性和藝術性

—— 您是先構想角色人物嗎？還是先構思故事內容呢？

前開始撰寫腳本，擬定企劃。然後拍攝花了一年半左右，在這段期間，有好幾次令我忍不住懷念起拍攝短篇電影的日子。那時候，只要腦海裡浮現靈感就可以立刻付諸實行，因此我實在有點懷念和夥伴們小規模創作的時代。宮崎導演您又是如何的呢？

宮崎　三十多年前，當我首度和高畑勳導演製作電視系列時，是懷抱著想要藉此改變我們的命運的心情。我記得我們當時非常拚命，但並非意味著我們想當有錢人，而是希望營造能夠製作好作品的機會。姑且不論是否因此而開啟了康莊大道，但卻是段令人難忘的時期。那時的我年約三十上下，而在此同時，彼得和大衛也正在英國的布里斯托，開始製作起動畫電影。

派克　宮崎導演有塗鴉的習慣嗎？我是只要一得空就愛亂塗鴉的。

宮崎　我會塗鴉，但大多是畫戰車之類的（笑）。

派克　以『酷狗寶貝之魔兔詛咒』來說，在我和史帝夫巴克斯一起寫腳本的作業過程中，我會嘗試畫

派克　我是聽說宮崎導演連腳本都不用，但我至少會先有腳本。不過，在改寫過程當中，幾乎有大半的內容都會被捨棄就是了。聽說如果由您負責導演，通常會以影像為主，而不使用腳本，這是真的嗎？

宮崎　不，沒有這回事，我的作業程序應該跟尼克差不多才對。大概是因為每次在公諸於世的時候，都是以分鏡草稿、分鏡腳本的形式來呈現，所以才會讓人誤以為我都是以分鏡腳本來做思考，但其實我也有埋頭寫文章的時候呀。

—— 兩位的電影裡的角色都非常有魅力。不知道兩位在怎樣的情況下，會忽然產生角色的塑造靈感？

『霍爾的移動城堡』（2004）

出角色草圖，以黏土捏出角色的粗糙模型。由於這些作業都是與撰寫腳本同時進行，因此，角色的整體形象會日漸擴大清晰。

宮崎 我則是以角色出現的剎那來決勝負，所以向來只畫畫得出來的東西（笑），所以有好多角色都是沒有設計圖的，但我不認為這是好方法就是了（笑）。

有好多東西我都很想做，我想，尼克先生應該也跟我一樣才對。只是想歸想，一旦考慮到花錢製作，並將成本確實回收的任務，就往往必須將絕大多數的想法束之高閣。因為「這個絕對賺不了錢」之類的東西，我們還是不能做啊，我們只能製作「雖然無法保證絕對能夠賺錢」的東西。我想在這個有限的範圍內勇往直前，我想，尼克先生應該也跟我一樣背負著這個重擔。

派克 身為創作者的我們，不見得會時常意識到「如何讓人開心」這件事。我們雖然會將它放在腦中

的某個角落，但是，最先想到的應該是自己想要的那個視覺幻想。而就結果而言，這個視覺幻想顯然包含著讓人開心的許多豐富要素。在宮崎導演的作品裡，娛樂性和獨特的藝術尊嚴是並存的。在我的心中，商業性和藝術的誠意之間，是沒有矛盾的，而在拜見了宮崎先生的作品之後，更證明了身為藝術家的尊嚴和商業性是可以並存的，真的是獲益匪淺。

——時間眼看就要接近尾聲，不知兩位是否有什麼要做說明。

宮崎 事實上，我想在吉卜力美術館舉辦亞德曼的傳說展或是藝術展，目前正在進行展覽會的準備工作。內容不光是故事展，還包括他們如何從生活中創造作品之類。可是，亞德曼的倉庫前陣子不是失火嗎？所以，我的心裡有點忐忑不安，不知道明年的「亞德曼展」能否如期舉行，但是不管延期一年或是兩年甚至更久，我都打算等下去（三鷹之森吉卜力美術館已於二〇〇六年五月二十日～二〇〇七年五月六日舉辦「亞德曼展」）。

387

派克

　我本身尚未掌握此次火災的確切損失，不知道有哪些東西慘遭燒毀，我也還在等待詳細的結果報告。不過慶幸的是，運到外地做展示的『酷狗寶貝之魔兔詛咒』的道具，或是我在大學時代所製作的『月球野餐記』的裝飾品等，好像都完好無缺。雖然有些東西可以重做，有些東西再也無法復原，但是，我們無論如何都要讓這個展覽會付諸實現，因為那對我們工作室而言是意義非凡的。

　　二〇〇五年十月二十三日，於六本木HILLS森TOWER四十九樓Academyhills Tower Hall

尼克派克 Nick Park

　一九五八年出生於英國蘭卡夏州普利斯頓。先進入謝菲爾德工藝學校（現今謝菲爾德Hallam大學）學習，後進入國立電影電視學校就讀，接著開始製作『酷狗寶貝』（Wallace ＆ Gromit）系列的第一部作品『月球野餐記』（一九八九年）。其後進入亞德曼動畫工作室，並完成該作品。系列作品第二部為『引鵝入室』（一九九三年），第三部為『剃刀邊緣』

（一九九五年），至於此系列的首部長篇『酷狗寶貝之魔兔詛咒』（二〇〇五年）則榮獲第三十三屆國際動畫電影協會獎，第七十八屆艾美獎長篇動畫電影獎。其他作品有『落跑雞』（二〇〇〇年）等。

『霍爾的移動城堡』（2004）

一部短篇電影的嘗試

二○○五年度國際交流基金賞　得獎感言

方才雖然放映了作品中的一部分，但是連我自己都覺得我做了一部充滿喧鬧的電影。音樂在響、人在怒吼，許多物體都發出喀搭喀搭、咕嘟咕嘟的巨大聲響。我們一直都在做這樣的工作，這彷彿像是我們的宿命一般。

事實上，我從以前就曾經想過，若是用動畫電影來呈現不知結果將會變成如何，而現在，我正在進行當中。因為我正在製作只限於在三鷹之森吉卜力美術館館內的電影院放映的電影，而它就是其中一部（『尋找棲所』，請參照425頁）。

我覺得日語真的非常不可思議，例如，此刻站在這裡的我心臟怦怦直跳，胸口怦怦響，膝蓋喀搭喀搭，汗水滴滴答答，喉嚨乾得喀啦喀拉，諸如此類的擬聲語、擬態語或擬音語，日語裡面可說多得不得了。

漫畫裡面大量使用這類的語詞，可是，讀者卻只把這些文字當作是畫面，幾乎不去讀它。因此我就想，假如把它們大量放進動畫電影裡，結果不知會如何。

故事內容在敘述一個住在大街上嘈雜地方的女孩，為了尋找新住所而將許許多多的東西裝進背包

裡，獨自一人徒步外出。當她來到一條沒有人經過的古道時，她發現了一條河，還有河川的主人，於是她藉由丟出一顆蘋果，然後悄悄渡過河川。河水潺潺而流，因此我們真的在河川部分寫上「潺潺」這樣的字眼，讓文字跟著河水一起流動。

這是我們首度的嘗試。不過仔細一想，我們其實並不知道潺潺究竟是怎樣的一種聲音，只是覺得只要說出小河流水潺潺，所有的日本人就都能夠明瞭。

電影的聲音，乃由音樂、音效和台詞混製而成，例如當音樂轉為悲傷曲調時，呈現在觀眾眼前的，可能是炸彈爆炸、主角大聲喊叫的畫面。但是這次並不一樣，我拜託許多位藝術家，隨著影片播放的內容，不做任何事前演練，現場即席配音。

例如，當許多輛汽車一齊通過時，就會冒出「咻―」、「噗―」、「轟隆」、「嘟嘆嘆」等，各式各樣的擬聲語，可是光靠一個人無法一次配那麼多音，所以可能只會配「咻―」、「轟―」兩個音。但是，當我們照著配音觀看動畫時，就會發現一次無法看清楚那麼多密密麻麻的擬聲語，從而了解到這是一個非常嘈雜的狀態。

這對我們而言，真的是一種發現。因為當初我在進行配音時，因為不安而事先錄了許多種聲音，想說只要多重複幾次特別強調一下，就可表現出街上的喧囂吵嚷，但實際上卻是，只要配「咻―」、「轟―」兩個音就足夠了。我這才明白，根本沒必要為了刺激耳朵而製作太多噪音。

結果，他們為我配的音幾乎都被我拿掉，而變成了一部留白特多的電影。我以前所製作的電影，

都是音樂高揚，處處讓人感動的場面，可是現在卻一點聲響都沒有，唯有畫面兀自靜靜流動。不過，我認為這項嘗試是成功的。

我很想知道小孩會如看待我的這項嘗試，還有，三鷹之森吉卜力美術館的外國訪客，最近有增加的趨勢，不知這些看不懂平假名和片假名的人們，對於我們所拍攝的不可思議的電影，能夠了解多少，我對這點也非常感興趣。說不定他們會說「完全看不懂」吧（笑）。

今天，為了談論與日本國際交流基金有關聯的話題，因此向大家介紹我們正在拍攝奇怪的電影，藉以代替口頭致詞和表達謝意。謝謝。

二○○五年十月十四日，於東京‧大倉飯店

（『遠近』第八號　國際交流基金　二○○五年十二月一日發行）

392

『霍爾的移動城堡』（2004）

對靈魂而言到底什麼是重要的？

二〇〇五年度國際交流基金會 得獎的演講稿

他們說希望我準備三分鐘的演講，還說因為要進行同步翻譯，所以希望我能先交原稿。

我沒自信可以照著原稿演講，所以雖然有點丟臉，但請容我照著原稿來唸。

我們的工作被評價為對國際交流有貢獻，這讓我感到有點惶恐，因為這是我們壓根都沒有想過的事情。

我們的作品本來就不代表日本的動畫電影，反倒應該說，我們是站在日本動畫的邊陲，所從事的一向都是反潮流的工作。

對於流行或被認為新奇的東西，我始終抱著懷疑的態度。

我們總是以要在下一部作品背叛死忠觀眾的方式，勇敢向前行。

我們從不盼望成為這個社會中的一片拼圖，也不期待求得穩定，因為基本上我們對於今日的文明樣貌有著非常大的疑慮。

就像氣憤我的肚子完全不會縮小一樣，我對於大量消費文化的日漸肥大也感到氣憤。

而由於我們的動畫電影本身，就是大量消費文化的一員，因此，那個大矛盾就像是我們的宿命一樣，隨時威脅著我們的存在。

393

情況到現在還是沒有絲毫的改變。

現今文明加速走向不可收拾的局面，我們的工作也因而得到更多的讚許。

難道是因為我們的作品已經被消毒過了嗎？

還是因為這世界的毒氣日漸增多，而我們已經被追上了呢？

我們是無名的——意思是我們不想成名——我們是抱著即使一輩子默默無名也無所謂的覺悟，來從事這份工作。

我們的願望就是，盡可能努力，讓自己接受自己所做的工作。

所以，我們受到許多類別——諸如歷史、文學、美術、音樂、電影，還有電視、漫畫……各式各樣東西的影響，可以說是自由的。

我們的美術熱中於將太陽的光芒放進畫面裡、描繪出空間層次、表現出世界之美。

例如，儘管慘劇正在眼前展開，我們仍應盡全力表現出其背後的世界之美。

對我們而言，無論是近代繪畫史、東洋或西洋的差異、傳統或前衛的差別，怎麼樣都無所謂。

唯有潛藏在畫面的最深處、那個看不到盡頭的地方，或是從畫面的框架滿出來、向左或向右延伸的這個世界，以及燦爛的太陽，種種生物或草木或人們得以生存，才是最重要的。

唯一會束縛我們的，就是我們不成熟的技術。

我們雖然居住在非主流的狹窄巷弄的角落裡，卻是自由的。

不論是從日本動畫文化產業或文化交流的角度來看，我們都是自由的。

雖然像這樣站在講台上獲頒榮譽，卻萬萬不可沾沾自喜，我們不能因為錯覺和過度的驕傲自滿而失去自由。

總之，我們非得更加往前邁進不可。

我們是在確知自己正站在危險之處的前提下，接受今天的表揚。

「靈魂是什麼」

「對靈魂而言何者最重要呢」

我想，這正是我們永遠不變的主題，也是我們被賦予的課題。

盡可能不隱藏、不露骨、不大聲張揚，在歡笑和平靜之中把它表現出來，這是我們現在的課題。

謝謝大家。

同時感謝同步翻譯的辛勞。

感謝大家的聆聽。

（由於在頒獎典禮上，說的是前述的「得獎感言」，因此這篇演講原稿誠屬不可多得）

羅伯特威斯托『布拉卡姆的轟炸機』

雜想指南附錄本　企劃書

意圖

若以轟炸機之類為書名出現在兒童文學的領域裡，肯定連喜歡威斯托（註）的忠實讀者都不見得會出手購買，因此我想，福武書店的初版極有可能就此成為絕版。

此外，由德間書店出版的選集好像也漏了收錄「布拉卡姆的轟炸機（Blackham's Wimpy）」、「洽斯曼基魯的幽靈（The Haunting of Chas McGill）」這兩篇，但我認為它們都是不容錯過，值得細細品讀的好書。

因此，我們想到用這種打破界線的出版方式。假如是解說書，就可以獨立成冊，以別冊的方式推出，但是，在此將指南和原著綁在一起的意圖在於，儘管會遭人詬病，但如果可以喚起大家的注意，不使它被人遺忘，就很值得了。

如此一來，印刷冊數就必須讓它達到一定的量，而且要不惜付出勞力。

由於我是羅伯特迷，所以我不在乎個人花費多寡，也有出外景的心理準備。

我想製作的並不是漂亮美觀的書，而是讀者在書店裡會隨性把它拿起來翻閱瀏覽，最後會想買回

『霍爾的移動城堡』（2004）

家的書。因此，向來不喜歡腰帶或書衣之類的我，現在只好暫時忍耐，希望透過戰場的士兵、逃兵的故事，盡可能將羅伯特威斯托筆下所描述的世界傳達給更多的人。

（編註／收錄了宮崎駿導演親手繪製的全彩漫畫「塔茵瑪斯之旅」的『布拉卡姆的轟炸機　洽斯曼基魯的幽靈創造我的事物』〈羅伯特威斯托著，宮崎駿編，金原瑞人譯〉一書，由岩波書店於二〇〇六年十月五日發行）

註解：

羅伯特威斯托／Robert Westall，一九二九～一九九三年，英國知名兒童文學作家。

内容)　　　　　　　　　　　　　　　の

冒頭

（これがつまらないと、買ってもらえない）
※事前に描きたい

カラー12ドラ　マンガ（吉野ノート参考）
の8度位（一ナナイのジツ）
内容はとにかく楽しいとして、画の中を
6名の乗員が ドイツ本土への発信経路
にいく途上を描く。↑
　　　　　　　→ ドイツ占領地フランス
　　　　オランダ　フランス　スイタイ　など。

本文A

全登場人作の訳
本文は粗くとして
必要なら別な画内が
エント　D位を設定
一寸　校正してい困がアリ.

ノート

リヒリンメンの
解説.
6500　... 材を指信をして
つかう、無意別爆撃をつくって
　　... 楽園 という...

小説の舞台となり
ドニ次大戦の発信経路かし
どんなものだったか　イラスト、マンガ、文章
とりまぜて　カラー　でうまく風
ドイツの発信経路等件についても主要点+.
... 真率の情況の最前線が何かあった
かも、日々をづづく伝えたい。
... ...する時、何万人を殺し何十の町を応くしか...

本文
　B

本文Aと同様に粗くとして.
これは単行として絶品だと思う. 戦争fのとか
SFとか幽霊物とか、分葉を指絶していりを
さし絞一実.

ノート

P.ラシメールの生まれ育ち、生涯をみて
小説の舞台にした 渓村 さんとかを
紹介してい
カラー　マンガイラスト風に、これは少量6位?

つづく

398

ふつう風の
解説

ＲＰの字裏がなんかとちつつ

なぜ、小さな子が ディテールのｓｆ的ρφ をれ
これ等のｓｆ的ρφを愛するかを書きたい。
研究書ではなく、ひくままのひとをおしを
したいのである。

ディテールは
狂気と慌要の呼のかに、いかに正きを
もって生きものを 伝えようとした 作家である
重い内容をつつまず 読者をぶつけかから
（とし、〇〇〇〇〇 をしっかり中に握りしめつづけて
いた人である。 強い、弾力のある 彼の信条は
まぶしい

＝

とりつくに厚い本いはなりれ
りんしをい（弾力がとてなり）
つより、書栄を消してまきたい
効な本にしたい。

トンと　　ご校けて下さい。

尚、取材、きけ、あつめ、などで、協力してきににける
アートボックスの 小泉 吉行キ悦人の動きがあると、いいと思っています。
出ますなり、ダイカース、ラミットと爆重体の定路（たさに、某国のどこか
にある）と ディテールの 漂所を見た行きをいと茶えています。

我喜歡羅伯特威斯托

看著威斯托的照片，我時常想著：威斯托就好像是蹲伏在青康藏高原的飛雪之中的野生犛牛，擁有比被豢養的犛牛大一倍的龐大身軀，一臉莊嚴的相貌，凝視著世界冷酷無情的命運。

儘管遭受不幸的打擊，威斯特本人依然鼓起勇氣創作不輟。他大剌剌地超越兒童文學的框架，在節制的同時，毫不猶豫地描寫出人性或社會的黑暗面。年輕讀者之所以支持他的作品，是因為感受到他所寫的一切屬實。

勇敢、不幸、熱情的威斯托。我喜歡威斯托。

（刊載於『Wesstall Colection』〈德間書店　二〇〇六年〉書盒上的推薦文）

抵抗嚴酷的現實，拿出勇氣過生活的人

「為孩子述說希望的老師」──威斯托

──請先敘述一下與威斯托作品相遇的經過。

宮崎　我雖然是個大人，卻經常閱讀兒童文學，尤其是在二、三十歲的時候。我是在三十歲左右與威斯托的作品相遇的。

我覺得英國的兒童文學直到一九六〇年代為止都是充滿希望的。『歐巴頓上校的時鐘』（Colonel Shepperton's Clock，神宮輝夫譯，岩波書店）的作者菲利浦特納（Philip Turner）曾寫道：「世界雖然變得非常複雜，但我們還是能夠藉由設定可能解決的課題，來創造出讓孩子們可以隨之摸索的故事」。於是，他以名為丹利米爾斯的小鎮為舞台，創作出以『歐巴頓上校的時鐘』為開頭的三部曲。那時的我非常喜歡這三本書。而且現在也還是一樣喜歡。

但是，那樣的東西到了七〇年代卻一度中斷了。那是因為英國的現實情況太過嚴峻，孩子們在接受完義務教育之後，以十五歲的勞動者的身分想要獨立，卻遲遲找不到工作，孩子們只好過著畢業之後就到郵局領取失業保險金的日子。許多小孩都被迫過那種生活，在那種現實的情況下，作家們能寫出什麼樣的東西呢？

——意思是說，兒童文學的故事裡已經失去了希望嗎？

宮崎　我不敢說自己看遍了所有的兒童文學，但是在讀了那時期的幾本作品之後，心情的確變得非常灰暗，連我最喜歡的鋼筆插畫都沒了，映在眼前的全都是以拙劣的插畫，配上描述人生不如意之類的殘酷現實面的作品，所以當時的我以為，英國的兒童文學已經變成那副模樣了。當然，其間也不乏像『湯姆的午夜花園』的作者菲利葩皮爾斯（Philippa Pearce，一九二〇～二〇〇六年）之類文學底蘊豐富的作家，但是敢於勇敢和孩子們對峙的作品可說幾乎都不復見了……而當我這麼想著時，威斯托出現了。

——您一開始讀的，是他的首部作品『機關槍要塞的少年們』（註）嗎？

宮崎　當時的我根本不知道那是威斯托的第一本作品，因為我並非刻意去找威斯托的作品來看，不過，讀過之後就覺得「這個人不一樣」，但是想歸想，由於那時期的我非常忙碌，所以沒空繼續對其作品保持興趣，直到我遇見『稻草人』（註）之後，我才開始廣泛閱讀他的作品。但是，我有個壞習慣，不愛正經八百地看書，而是很隨性的翻閱，因此對威斯托的了解也就非常片面（笑）。

就我的印象來說，它的作品總是在對抗嚴酷的現實，雖然都不是喜劇收場，但幾乎都是在告訴大家：勇氣是有意義的東西。這部分讓我印象非常深刻，尤其是在那個時期的英國，能寫出「總之要鼓起勇氣活下去」這件事，可說是意味深長。

他雖然是美術老師，卻一直擔任輔導就業暨升學的導師工作。在整個社會充滿絕望感的時候，擔

402

任高中的就業暨升學指導老師，想必歷經了各種艱辛。那個時候，他不斷地告訴自己「要當個帶給學生希望的老師」，而這種想法也頻頻出現在他的作品中。

以『布拉卡姆的轟炸機』（註）來說就是機長——丹森特上尉，他本身雖然懷抱著許多複雜的思緒，卻還是竭盡所能，不讓自己的機組員白白喪命，這正是他的所有作品的一貫理念。就連出現幽靈而容易被誤認為恐怖小說的『稻草人』，就內容而言也還是一部描述勇氣的作品。『承諾』（註）和『洽斯曼基魯的幽靈』（註）也一樣，威斯托所描繪出的小說世界擁有非運用妖魔鬼怪就無法成立的部分，而我總覺得這部分正是威斯托為兒童文學所帶來的新氣象。

『落入榮耀（Falling into Glory）』、『承諾（The promise）』裡所隱含的東西

——宮崎先生這次為了岩波書店全新改版的『布拉卡姆的轟炸機』畫了全彩的插畫隨筆，而且在其中將少年時代的自己稱為「與時代脫節的戰時少年」，可見得宮崎先生與威斯托之間，似乎擁有「戰爭」這個共通的語彙。

宮崎　我從小就看了許多戰記，雖然一開始只是因為對戰爭感興趣，但是在廣泛涉獵之後，眼光也就越來越高，一眼就能看出這是騙人的、這是誇大的、這是在為自己做辯護，日本的戰記幾乎都不脫上述範疇，其中大概頂多只有二人是例外吧！而在閱讀的過程中，我發現英國也沒有令人滿意的戰

記，當然，由於我只看日本現有的翻譯作品，所以僅能就看過的範圍來談，但是，英國人的民族主義想法比美國人還要強烈，他們總會忍不住想要誇耀自己的民族是最棒的。威斯托基於國民義務而去服兵役，但是他並沒有真正上戰場，因此即使描寫戰爭，也大多是在軍中服役時的體驗、少年時代的經歷，還有他自己的想像力。雖說是想像力，但是能像『布拉卡姆的轟炸機』那樣，將轟炸機的內部狀況描寫得如此逼真寫實的，就我所知，威斯托絕對是世上第一人。

正是威斯托厲害的地方。

——那種說服力是從何而來呢？

宮崎　前陣子，我試著走訪了威斯托成長的故鄉——North Shields，那真是個貧窮家庭林立的小鎮。他在那裡成長，靠獎學金唸完大學，服兵役，然後成為學校的老師。以英國的社會階級來說，學校老師的地位算是非常崇高了，它的地位在實業家之上，且僅次於神職者，在社會上備受尊崇。在那樣的小鎮裡長大，一邊克服階級社會中的種種問題一邊往上爬，這種情形可說是少之又少，更難得的是，他還在學校擔任學生的升學暨就業輔導。

儘管兒子死亡，夫人精神失常，個人遭受無情的殘酷打擊——這些事情，我都是後來才得知，在

『洽斯曼基魯的幽靈』也一樣，他是在抗拒一種非常恐怖的、在英國算是一種基本常識的東西，雖說是在抗拒，但卻得到少年們的全力支持。只要是大人所寫的東西，無論主題是關於戰爭或和平、抑或是人生，少年們通常都會覺得非常虛偽，可是威斯托所寫的內容對他們而言卻充滿了說服力；這

404

閱讀他的文章時，我只是隱約感覺到這個人似乎有些不一樣而已。總之，知道得越多，越覺得威斯托這個人實在是了不起。漸漸地，我對他本人的喜愛程度便凌駕在他的作品之上了。就文學家而言，我認為菲利葩皮爾斯的地位遠在他之上，但是，我實在無法想像兒童文學的世界裡若是少了威斯托，將會是什麼模樣。

——皮爾斯和威斯托的差別在於？

宮崎　菲利葩皮爾斯的作品讓高喊「我喜歡兒童文學！」的人易於閱讀，但是，威斯托的作品卻不容易讓人說出「我喜歡威斯托」這句話（笑）。因為他的書屬於艱澀難懂的一派呀！『海邊的王國』（The Kingdom by the Sea）（註）和『貓的歸還（Blitzcat）』（註）都一樣。還有，他在死前所寫的『落入榮耀』（註）更是了不起，因為那已經和兒童文學完全無關了，是以一種正直無比、毫無顧忌的心情來寫作的。

——『落入榮耀』這本小說彷彿是作者在回顧自己的人生！

宮崎　我覺得他本人應該沒有明顯意識到這點才對，聽說麥克安迪（Michael Ende）（註）在臨終前以「夠了」為由拒絕一切醫療措施，醫院相關人士還因此說：「從來沒看過這麼不想活下去的人」，我想，威斯托應該也一樣。我任意想像著威斯托應該會被醫生禁止吸菸，但是聽說他依舊滿不在乎地繼續吸他的菸。因為他根本不甩醫生，聽說他是個即使病情再差也照樣吸菸，照樣胡來的病患。威斯托一點都不在乎死亡，於是，當他完成『落入榮耀』之後，便在六十三歲之年因肺炎過世

了，我想他應該算是壽終正寢吧！

──主角十七歲少年戀上學校女老師，將師生的界線完全打破，這樣的展開真是令人驚訝。

宮崎　假如我們站在像他一樣的女老師的位置上，我想我們應該也會想要寫出事實，想要超越兒童文學的界線吧！簡單來說，他所描述的是活在這個世上的種種，出現在他的作品裡的青年，包含他的天真在內，都非常有真實感。同時擁有健康的肉體和精神，既有隨性沒分寸的一面又有過度認真的一面。我總覺得那個青年就是威斯托本人的寫照，而且那個青年的身上隱含著威斯托的願望，一種近似祈禱的願望，他一直將這個願望隱藏在心中，時而將它推**翻**，時而站在相反的角度，嘗試用各式各樣的方式去描寫，但其實所寫的都是同一件事。

──那是什麼樣的願望呢？

宮崎　就是在他的作品中不斷出現的女老師這個主題──在『洽斯曼基魯的幽靈』登場、因戀人戰死沙場而失去神采的女老師，恐怕在現實生活中是真有類似這樣的人，而青年時代的威斯托也的確出現過「為什麼人會像那樣神魂無情地改變呢」的想法。這和威斯托在現實生活中是否像『落入榮耀』的主角那樣，曾為女老師神魂顛倒過一點關係都沒有。那麼燦爛耀眼的人為何突然變得黯淡無光──這才是他一貫的重要主題，若更近一步說明，他的一貫想法就是──對於這樣的人，沒有人能夠給予光采。

『承諾』裡的故事也一樣，它也是作者的完美投影，芭蕾莉這位少女主角的父親和少年男主角，

406

都是威斯托本人。在故事裡往生的雖然不是兒子而是少女，但是給人有些瘋癲感覺的少女母親，卻跟威斯托的夫人很像不是嗎？還有，在故事結尾，少女的父親對少年說：「活在這個世上，你的脾氣未免太好了。」這句話實在太過突兀，聽起來就像是威斯托在說給自己聽啊！說著：為失去的東西而嘆息是不行的……。

——在那個場面裡，父親所說的話是強而有力而且又很酷，對吧！

宮崎　我覺得與其說很酷，不如說是很唐突吧（笑）。感覺就好像威斯托的本尊凌駕在故事內容之上並突然出聲吶喊，藉由故事裡的少女父親劈哩啪啦地說了一大串。『承諾』這部作品，乍看之下容易讓人以為是鬼怪故事，但若是細細品讀，就可發現它同時兼具人生的愁苦與喜樂，我因此讀了好多遍。他的作品，可說是越到晚年寫得越好喔！

——那應該有什麼原因吧？

宮崎　或許是因為夫人過世的緣故吧！雖然這是我的任意猜想，但是他在夫人去世之前，應該活得就跟廢人一樣吧……。就我僅有的少許見聞而言，若真要說有什麼原因，大概不脫一些悲慘的經歷吧！例如他兒子的英年早逝、夫人的精神失常……。

——因為他夫人的去世，使得他脫離了那些詛咒嗎？

宮崎　關於這方面，我個人並不清楚，但他的確是在夫人過世之後更加勤於創作，因為現實對他而言實在太過殘酷，他所擔負的東西太過沉重了。

認同「少年的忠誠」的威斯托

宮崎 我讀他的作品發現了一件事，那就是他認同所謂的「少年的忠誠」，這種東西在日本敗戰後的民主主義裡是遭到否定的。不過這也無可厚非，畢竟自古以來少年的忠誠往往會釀成悲劇。會津白虎隊（註）的切腹自盡，當初若有明理的大人在身邊就不至於發生了。因為無法將心底話完整說出而感到焦躁不耐，這種事在世界上屢見不鮮，現在也依然會發生。就像在此時此刻，說不定就有少年將炸彈纏在自己的身上。在群體之中的年輕雄性畢竟是不安定的，他們亟欲發揮力量，想要有所貢獻，經常為了小事就引起衝突糾紛。而之所以發生悲劇，就是因為少年的忠誠不斷地被大人所利用、被國家所利用、被組織或團體所利用。戰爭時期，大人和國家的善於見風轉舵，背叛了少年的忠誠心。戰後民主主義牢不可破的核心，使得少年對於成人的背叛更加不信任，儘管如此，少年依舊懷抱著忠誠，因為那才像是個少年啊！他們光靠對家人的愛或將來的利益就是無法活下去的，他們想要有所貢獻。威斯托深知這個道理，因此，他想要描寫出足以引導少年們的正派大人，他寫下了對少年具有說服力、擔任升學暨就業輔導的大人角色，不斷地強調身為教師的大人有多重要。

雖然注定是個悲劇角色，但他並沒有在不如意的時候捨棄一切，正因為這樣的架構，才使得他的文學作品無法被稱為一流，身為威斯托愛好者這是我的結論（笑）。

—威斯托在七〇年代荒廢的英國擔任教師，一邊肩負起升學暨就業輔導的工作，一邊和孩子們

408

朝夕相處，他當時心中所想的，應該和現今宮崎先生您所想的一樣吧！

宮崎 英國比日本更加保守，因為他們老是覺得整個世界都是他們的，為什麼那些人擁有石油呢？這個國家的許多人，都會大剌剌地這麼說。我覺得英國人絕對是個和善的民族，但也因為這份和善，讓他們可以做出非常殘酷的事情來。正如『布拉卡姆的轟炸機』裡所描寫的夜間轟炸，威斯托在『弟弟的戰爭（Gulf）』（註）裡，描述出他對這種東西的絕對反抗。

——在日本的兒童文學裡，並沒有『弟弟的戰爭』這種類型的作品，對吧？

宮崎 因為日本的兒童文學是不成熟的啊（笑）。說到現今的孩子們的行動範圍，也就是他們自己所看到的範圍真的是非常狹隘，為了要配合這個狹隘的尺寸，兒童文學所描寫的世界也就日漸狹隘了。而那些二人居然還說是為了孩子們的心靈著想，真是令人感到氣憤。假若因為對大人勸說無效，轉而對小孩訴說反對戰爭的論調，我覺得這樣的做法絕對是錯的。我認為在日本的兒童文學裡堪稱一流的，就是『いやいやえん』的中川李枝子女士和『ノンちゃん雲に乗る』的石井桃子女士。

——就這層意義來說，真希望威斯托的作品在日本也能夠被廣泛閱讀。

宮崎 我非常能夠理解孩子們為何會支持他的作品。但是，威斯托作品並非能夠獲得廣泛閱讀的類型。我只是覺得，『布拉卡姆的轟炸機』已經絕版，若是讓它就這樣消失未免太可惜，因為我個人對飛機有濃厚興趣啊（笑）。比起飛機，我對夜間轟炸更有興趣，說得再白一點，對於戰爭的理解方式，我深深感覺到身為日本人的我們從大人那裡聽來的，和英國或歐洲人的看法似乎有很大的差距。

這點從羅爾德達爾的『單獨飛行』（永井淳譯，早川書房）（註）即可得知，他個人是自動自發去從軍的。儘管對軍方提出諸多批評，對指揮者也多批判，但是他之所以上戰場，並不是基於應盡的義務，而是出於自願，那是他自己所選擇的道路。這和日本人將戰爭形容成「滅亡的宿命」之類的重擔而強壓在自己的身上，感覺是不一樣的，我無意評論兩者之間的好與壞，只是領悟到我們其實生活在這兩者皆存在的世界裡。

——能夠在兒童文學裡面將這件事確實傳達出來，我覺得是「很了不起的事情」。

（提問者　山下卓・編輯部）

註解：

1. 『機關槍要塞的少年們』／儘管身處戰爭當中，仍然生氣勃勃地過活的少年洽斯，發現了一架墜落在森林裡的德軍轟炸機。他從殘骸中悄悄偷走機關槍和槍彈等裝備，開始和同伴們共築要塞。然後，有一天突然發生空戰，少年們在意想不到的情況下，抓住了一名脫逃的德軍飛行員當俘虜，少年們和德國士兵之間的另一個戰爭於焉展開。（越智道雄譯，評論社）

2. 『稻草人』／在母親的再婚對象家中度過十三歲的賽門，因忘記不了亡父，而無法原諒母親和繼父。賽門所懷抱的憎恨，喚醒了潛藏在曾經發生悲慘事件的舞台——老舊的水車小屋裡的魔物，隨著他的孤獨和絕望日益加深，魔物變成了一個稻草人逐漸朝他們逼近。（金原瑞人譯，德間書店）

3. 『布拉卡姆的轟炸機』／描述在第二次世界大戰期間，擔任英國空軍的蓋瑞們，搭乘威靈頓轟炸機的恐怖經驗。誓死效忠希特勒的年輕德國空軍即使被擊落，還是一心一意想著要攻擊英國空軍，而他們的機長丹森特

410

上尉則是竭盡所能想保護這些機組員，讓他們免於被詛咒所困。希望能在戰爭當中述說希望的上尉身影，與威斯托本人的身影重疊在一起。（宮崎駿編，金原瑞人譯，岩波書店）

4. 『承諾』／十四歲的波布愛慕著同班少女芭雷莉，跨越彼此家世上的差距而互相吸引的兩人，不時在海邊小鎮的山丘上、防波堤旁散步，彼此的距離也逐漸縮短。但是，體弱多病的芭雷莉知道自己所剩的時間不多，「如果我迷路了，你一定要找到我喔」……波布和少女許下了約定，不過，那卻是個無法承諾的約定。（野澤佳織譯，德間書店）

5. 『洽斯曼基魯的幽靈』／一九三九年，英國正式向希特勒所率領的德國宣戰，少年洽斯疏散到鄉間，卻在那戶人家的家裡歷經了不可思議的體驗，那棟建築是女性教師所開設的學校，可是洽斯卻在那裡遇見了第一次世界大戰中失去了家人……。（收錄於『布拉卡姆的轟炸機』）

6. 『海邊的王國』／十二歲的哈利在空襲中失去了家人，突然孤獨一人面對整個世界，為了不讓自己的悲傷爆發失控，他開始在海邊走著，想要找一個沒人認識他的地方。在不斷與形形色色的人們相遇和離別之後，哈利藉由跟失去兒子的一位男性接觸，而找回中斷了的時光。只是，他好不容易才抵達的王國，竟是個脆弱而虛幻的地方。（坂崎麻子譯，德間書店）

7. 『貓的歸還』／一九四○年春天，家貓，羅德特在不可思議的第六感引導下，尾隨著主人——出征的空軍飛行員，踏上旅程。牠在沿途遇到年輕寡婦及在住慣了的街道慘遭戰火襲擊依舊力求生的老人，還有認為黑貓是幸運的象徵的年輕士兵，在他們的照顧之下，牠最後才得以和主人重逢；透過貓的眼睛描繪出處於戰火之下的普通人們的模樣。（坂崎麻子譯，德間書店）

8. 『落入榮耀』／十七歲的少年亞特金森，與十歲時相遇的女老師哈莉斯再度重逢。多愁善感的他，和未婚夫死於戰爭的女老師跨越年齡的差距，陷入熱戀。兩人的關係就像他所熱愛的橄欖球一樣，開始不規則地彈跳了起來。這本描寫苦悶又激烈的戀愛，自傳似的作品雖於一九九三年付梓，但是威斯托本人在同年便過

世了。（小野寺健譯，德間書店）

9. 麥克安迪／德國當代最重要的兒童文學作家，生於一九二九年，父親是超寫實派畫家，著作有『火車頭大旅行』、『默默』、『說不完的故事』等。

10. 會津白虎隊／西元一八六八年，武士與明治政府發生了激烈的戰鬥，二十名趕往戰場的未成年白虎隊成員，因見會津鶴之城起火，誤以為被攻陷而一起自殺，戰事最終慘敗收場。

11. 弟弟的戰爭／波灣戰爭爆發的那年夏天，十五歲少年湯姆的弟弟，突然被伊拉克的少年兵給附身了……。（原田勝譯，德間書店）

12. 羅爾德達爾／Roald Dahl（一九一六～一九九○年），出生於英國南威爾斯的作家、劇本作家，『Going Solo』中譯為『單飛・人在天涯』。

（『熱風』吉卜力工作室 二○○六年十月號）

（1～9註記 『熱風』編輯部）

羅伯特・亞德金森・威斯托 Robert Atkinson Westall

一九二九年生於英國諾森伯蘭州North Shields，進入達拉姆大學專攻美術，並於一九五三年畢業，然後進入倫敦大學斯烈德美術專門學校就讀。畢業後，在擔任美術老師之餘，還為獨生子克里斯多弗撰寫小說，於一九七五年出版『機關槍要塞的少年們（The Machine-Gunners）』，並獲得卡內基獎。之後直到五十五歲教師退休為止，都過著教職和寫作並行的日子，一九八一年以『稻草人（The Scarecrows）』一書再度榮獲卡內基獎。威斯托的一生並不算平順，獨生子死於一九七八年的一場摩托車事故。妻子・琴也因此精神失常，並自殺身亡。不過，他在一九八七年與林蒂・瑪姬諾展開新生活，此後便專心寫作。一九九○年以『承諾（The Promise）』獲得雪菲爾兒童文學獎，同年再以『海邊的王國』奪得英國衛報獎，一九九二年以『弟弟的戰爭（Gulf）』榮獲謝菲爾兒童文學獎，留下許多作品，並被稱許為現代英國兒童文學代表作家。一九九三年因肺炎過世。

『水蜘蛛紋紋』企劃書

三鷹之森吉卜力美術館　影像展示室「土星座」原創短篇動畫電影

原創故事

10分鐘100鏡頭未滿、電腦繪圖10%以內

水蜘蛛紋紋是……

世界上唯一一種棲息於水中的蜘蛛，據說生長於歐洲，但是日本的北海道、青森等地的池塘裡，也被確認有其蹤跡。由於水蜘蛛的呼吸口（氣門）位於臀部前端，因此當牠浮在水面時，會將氣泡蓄積在臀部，以便在水中行走。以蓄積於水草的氣泡當作巢穴，並利用吐出的蜘蛛絲支撐氣泡。

實物大小的紋紋

水中的世界

棲息於水中的小蜘蛛，對於這個世界會有什麼樣的感覺呢。

重力對牠而言幾乎毫無意義，對於上下的感覺也是模糊不清，若是一不小心失去重力平衡，臀部氣泡的浮力往往會讓牠浮上水面。閃閃發光的水面對牠而言有如異世界的疆界，牠經常去那裡摘取黏膩的空氣，將它搬到猶如高樓建築般高低林立的水草之間。牠不是用游的，而是用走的！！

水草雖是牠藏身的重要場所，但同時也是水生昆蟲狙擊獵物的狩獵場。水蠆和龍虱的幼蟲是比暴龍還要兇殘且迅速的捕食者，在水底匍伏巡視的小龍蝦隨心所欲地撕扯著水草，無所不吞的巨大鯉魚比傳說中的大鯨魚更像是一陣颱風。

在那樣的世界裡，水蜘蛛永遠顯得格格不入，卻依舊提心吊膽且勤奮地生活著，牠甚至不曾察覺自己的孤獨，無情地捕捉著比自己更加弱小的生物，活生生地把牠吞下去。

提心吊膽、勤勉奮發、膚淺卑劣……（就好像我們一樣）。

但這個世界美麗無比，而且生氣蓬勃。

我想製作的是一部無須大聲疾呼自然保護，以討人厭的蜘蛛為主角、充滿幽默、甜美中帶著些許苦澀的愛情故事。

如果可以的話，我希望小觀眾能因此不討厭昆蟲，並願意與牠們和平共存。

故事概要

有一天，水蜘蛛紋紋突然愛上了在水面上自由滑行的水黽姑娘。可是，牠們一個在水面上一個在水面下，況且水黽姑娘非常地兇殘。只要紋紋稍不注意，就可能被水黽姑娘那尖銳的吻喙給刺中，而被吸走體液。水黽姑娘能夠了解紋紋的心意嗎……？

二〇〇四年八月二十四日

吉卜力之森的漫畫『水蜘蛛紋紋』跟大家問好

在小學的教室裏，老師跟我們說蜘蛛有八個眼睛，若將捕蠅蜘蛛的頭部放到顯微鏡下觀察，便可發現牠的頭部長滿黑毛，八個紅色眼睛排列在一起，非常的漂亮。我們同時還看了棲息在水中的蜘蛛的漫畫，牠居然住在緊貼著水草葉片底下的氣泡裡，我覺得好有趣喲，只可惜我似乎缺乏成為昆蟲學家的素質，看過也就算了。

當美術館的「龍貓蹦蹦跳」的房間裡在建造全景視窗時，我就好想製作一個水中的世界，因為我本來就喜歡窺看水中世界，每當看著澄澈的流水或水池時，總覺得好像站在高樓大廈往下望，若能看見小生物，更加令人興奮雀躍。水蛭緊貼在水底，透明的蝦子猶如無重力狀態的太空船般移動著，而且還有不時出現的小龍蝦呢，還記得當我發現牠的許多隻手都可以變成爪子靈活動作時，甚至感動得說不出話來。

水中的那些小生物，是如何看待這個世界的呢？他們對於氣泡

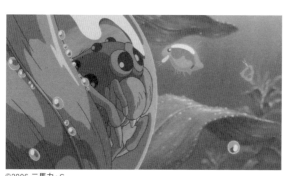

的感受，應該比我們人類來得更加有彈力，牠們應該是處於一個幾乎沒有重量、彷如宇宙般的地方才對。

基於這樣的想法，我決定製作水蜘蛛待在氣泡裡的全景視窗，並當場就決定取名為『水蜘蛛紋紋』。而由於工作人員將小龍蝦、青蛙，還有在裡側的鏘魚等畫得精細又逼真，所以『水蜘蛛紋紋』至今仍是孩子們喜愛的標的。看到孩子們屏氣凝神，直盯著視窗裡面瞧的模樣，我便忍不住露出得意的笑容。

不過，這和水蜘蛛的實際生態是不一樣的，因為我向來習慣憑模糊的記憶來作畫，等到畫好之後，許多資料才紛紛出現，參考書籍才送到我手裡，但卻為時已晚了。

水蜘蛛的臀部下方有個呼吸的氣門，因此臀部會冒出氣泡，讓牠像帶著水中呼吸器一樣在水裡呼吸。只要牠的臀部沾黏上氣泡，就會變得很難捕抓。因為牠會吐絲將氣泡固定在水草葉片的背面，然後不停重複浮上水面用臀部沾黏氣泡的動作，讓氣泡逐漸變大，等到氣泡大到可以容納整個身體，居住的巢穴便完成了。牠會在氣泡裡面吃東西，也會將頭探出水中獵捕食物。

由於全景視窗裡的繪畫深受孩子們的喜愛，因此若想修改必定會討人厭，所以在不知不覺間，我的心底萌生了想要製作電影水蜘蛛紋紋的念頭。話雖如此，但並不是馬上著手進行。而是偶爾想起，就再思考一下，或是再度放進腦中的抽屜裡，也就是說，我有時會忘記這件事情。

但不可思議的是，許許多多的事物在這段期間裡紛紛映入眼簾，恍惚之間觀看的電視影像有時會

突然給我靈感。在散步途中，我會去觀察生長在水邊的植物與水和空氣的交界點。思考蚱蜢明明掉在水面上，為何還能順利跳脫而不會下沉；我就這樣胡思亂想著。

各式各樣的形狀和模樣，在腦中的抽屜裡逐漸累積。

在我們的生活周遭，昆蟲已經漸漸減少，同時，討厭昆蟲的孩子們正在逐漸增加，不，應該是連大人也一樣，因為父母不喜歡昆蟲，所以小孩也就跟著討厭昆蟲。

請喜歡昆蟲吧，不去觸摸也無妨，但請不要討厭牠們。

能夠製作水蜘蛛的電影，讓我感到非常幸運。在此除了感謝工作人員的努力之外，也要感謝促使我製作這部電影、屏息注視著全景視窗的孩子們。

（『水蜘蛛紋紋』簡介　財團法人德間紀念動畫電影文化財團　二〇〇六年一月一日發行）

448

『買下星星的日子』企劃書

10分鐘100鏡頭未滿，電腦繪圖10%以下

原案　井上直久，腳色　吉卜力工作室

故事概要

少年諾那在將自己栽種的蔬菜運往市場的途中，遇見了兩名奇怪的男子，他們停下孤立於荒野的電車（完全看不到車軌），打開手提箱，說是要販賣星星，手提箱裡排放著好多個像是土塊又像是岩石標本的碎片。

少年用蔬菜換得其中最小的星星種子，將它帶回家並放在小屋的窗邊。他把泥土裝進花盆裡，再放上星星種子，以噴霧器澆水，開始栽種了起來。

少年寄住在荒野的獨棟小屋裡，那是魔女妮妮雅的房子，妮妮雅每到黃昏就出門去，直到早上才歸來，從不干涉少年的一切。少年清晨即起，然後下田工作，每天幾乎都過著同樣的生活。關於少年的父母、就學等等，好像都有一些狀況，但是作品中並未加以說明。為了回家，少年顯然必須找到屬於他自己的秘密才行。

在月光下，窗邊的星星從花盆裡稍稍冒出頭，開始自轉了起來。星星開始成長，創世紀，噴霧器噴出的水，不久便產生雲朵，化為雨水澆淋在小星星身上，隨著雷電在雲中閃現，不停降下的雨水終於將大半的星星化為海洋，重現地球原始海洋的誕生樣貌。星星吸取著花盆中的泥土漸漸長大，泥土中的雜草種子往大陸紮根，同時也出現一隻鼠婦，猶如生物始祖般開始匍匐蠕動。於是少年將毛毯搬進小屋內，就像造物主守護自己所創造的世界般，守護著星星的成長。

終於，少年的身邊開始出現喧鬧議論的聲音，與星星道別的日子已然來臨……。

追記　井上直久氏有著將『買下星星的日子』製作成繪本的構想，在與宮崎的對談當中雖然提出製作成短篇動畫電影的企劃，卻因種種緣故而不得不延期。這次，在不斷地更改企劃的過程當中，部分內容已經與當初的構想相去甚遠。

在拍成電影之際，特地載明：分鏡繪製完成後，必須重新徵求井上氏的同意。

二〇〇四年八月三十日

吉卜力之森的電影『買下星星的日子』跟大家問好

我與『買下星星的日子』的原作者井上直久先生已經相識十多年了，而且在拍『心之谷』這部動畫電影時也曾經一起共事過。

井上先生持續在繪製編織著幻想世界——伊巴拉德「IBLARD」。伊巴拉德是個擁有獨特的奇妙光芒和顏色和故事的世界，諸如雲、岩石、植物等物體之間的區別並不明顯，而是混雜在一起，星星或時間等互相融合，是個燦爛耀眼的世界。

那感覺就像是出現在路易士・卡洛爾（Lewis Carroll）的『愛麗絲夢遊仙境』之續集『鏡中奇緣』中的架子，那個架子上放著許多稀奇的物品，只要定睛注視其中一項物品，想要確認它的顏色和形狀，該項物品就會變得模糊不清，而且眼底深處還會看見更加漂亮的東西。

在井上先生的作品當中，也有以伊巴拉德為舞台的繪本或漫畫。我在很早以前就想拿到那本漫畫，而且連看了好多遍，有時邊看還會邊想：不知道能不能將它拍成電影。

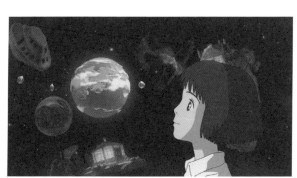

©2006 井上直久・二馬力・G

然後應該是在請井上先生幫忙畫美術館禮堂上的壁畫的時候吧！我和他聊著聊著，他便將心中所想像的繪本內容告訴我，那就是『買下星星的日子』。

「由於所種的蕪菁大豐收，諾那便將蕪菁拿到市場去賣，正好碰到販賣星星種子的兩個小矮人，諾那很想買星星，但是光靠賣蕪菁的錢根本不夠，於是小矮人說：『只要肯栽種星星種子，一年後在星星上面舉辦派對招待我們就好。』然後就把星星賣給諾那，後來星星越長越大，諾那便乘著星星外出去冒險……」

井上先生開心地描述著，那時的他就像個小孩般地沉醉著迷。

「啊，假如是這樣就做得到，可以拍成伊巴拉德電影」我這麼想著，「請無論如何都要拍喲」井上先生這麼說著。我們雖然談得很起勁，但是井上先生想把主角設定為女生，我則是一開始就想把它拍成男生的故事，因而相持不下。後來，我們兩人都變得很忙，時間在不知不覺間匆匆流逝，井上先生並沒有畫出繪本，我也僅止於偶爾會想起這件事。

大約經過兩年左右，『霍爾的移動城堡』拍攝完成之後，工作室終於有空閒了，正是製作美術館專用電影的好機會。於是我十萬火急地——但其實花了不少時間——瞞著井上先生，擅自畫起了分鏡草稿，當然，我將主角設定為男生。

然後，我請鈴木製作人將分鏡草稿拿去給井上先生看，幸好結果是好的，井上先生非常開心，不然我這樣做，其實算是有點違反規則。

『霍爾的移動城堡』（2004）

於是，井上先生的漫畫和繪本的構想變成了種子，隨著時間的經過而兀自萌芽，我則是讓它長出讓人無計可施的繁茂枝葉。就這樣，電影『買下星星的日子』於焉誕生。

在這部電影裡，我將伊巴拉德設定在另一個世界，這個世界或許位在現實之鄰，或許就在我心中。

我想，諾那如果一直居住在伊巴拉德的妮妮雅的庭園裡，他的身影肯定會逐漸失色變淡甚至消失不見。但同時又覺得，假如否定伊巴拉德的世界，而只生活在這個世界上卻又未免太無趣了。

對了，正如美國的一位作家所說：

光靠和善並無法生存。

若是不和善則沒有生存的資格。

（Raymond Chandler 『playback』）

我想，這就是伊巴拉德。

（『買下星星的日子』簡介　財團法人德間紀念ANIMATION文化財團　二〇〇六年一月一日發行）

『尋找棲所』企劃書

（中譯版請見486頁）

吉卜力之森的動畫 『尋找棲所』 跟大家問好

我們所使用的日語當中，有很多的語詞是用來表現物體的動態或模樣。

ふわふわ（輕飄飄）、ぷくぷく（漲大）、ゆらゆら（搖啊搖）、ぬるぬる（鬆鬆垮垮）、ぐにょぐにょ（軟趴趴）、ぐずぐず（搖搖欲墜）

表現聲音的語詞也不少。

ゴーン（噹——）、ドカーン（轟隆）、ボキ（喀啦喀啦）、ザブン（嘩啦嘩啦）、ピシャ（啪擦）、ポトン（吧噠）

諸如此類的擬聲、擬態語非常多，這似乎是日語的特色。

這是我在製作『風之谷』時所發生的事情，我在畫分鏡構圖時，在王蟲的幼蟲蠕動的畫面上，寫下ピキピキ或サワサワ等擬聲語，但是在進入音效會議的階段時，卻覺得實行起來麻煩重重。

就我的想法而言，既然是長著很多腳的幼蟲在蠕動，那麼除了シ

ヤカシャカ或ザワザワ等足部移動的聲響之外，應該還會混雜著ピキッピキッ之類，既像是幼蟲的鳴叫聲又像是硬殼互相碰撞的聲響才對。

但是，我雖然對負責音效的工作人員做了許多說明，卻也明白無論是シャカシャカ或ザワザワ，都絕對是樣態描寫勝過聲音呈現，因此即使我心裡那麼想，也很難讓人直接就聯想到那些實際的聲響。

以枯木的摩擦聲為例，它若是與小樹枝的斷裂聲或骨頭的碎裂聲、龍蝦殼的破裂聲一起出現的話……我想應該連我自己都無法確實分辨並做清楚說明。我甚至想，早知道就大刺刺地將那些擬聲語寫進電影畫面裡。

當然，畫面上假如突然出現文字的話，應該會讓觀眾感到混亂而且不喜歡看吧！那麼，假如從頭到尾全部使用文字的話，結果會如何呢？不懂日語的人應該會感到困擾吧！可是，以看漫畫的經驗來說，文字和圖一樣，對於畫面給人的印象有絕對的影響力……。

小時候，大家幾乎都有邊畫畫邊出聲配台詞和音效的經驗，所以我就想，假如全部以真人發聲，結果不知會如何，配樂和音效乾脆也採真人發聲好了，如此一來反倒讓人心情痛快舒暢多了。於是，我開始製作『尋找樓所』。

『尋找樓所』是一部畫面上會出現文字的電影，至於台詞、音效和音樂，則委託塔摩利先生和矢野顯子女士兩人全權負責。

『霍爾的移動城堡』（2004）

不過，我是在另一個時間點想到這個故事的。我在想，既然擁有許多形容聲響或模樣的語詞是日語的特徵，那麼，覺得山川湖海和森林是活的，家也是活的，也是日本人的特徵。如今，日本人對於這種感覺似乎已逐漸遺忘。不過，只要回顧一下人類的文明歷史便可得知，在好久好久以前，所有的民族都認為無論是天空或雲朵、大地或星星、岩石或草木等萬物，都是有靈魂的。

聽說後來是因為人類發明文字，聖經、可蘭經、佛經等書籍陸續出現，人類的生活基準才因而被定型，萬物皆有靈的想法才逐漸消失。但是，日本人似乎是個將這種原始的想法和感覺永久延續下來的民族。我試著檢視一下自己，才發現自己的想法和感覺都殘留著強烈的先人血液。

我喜歡「人類珍惜自然、清理河川不是為了人類自己著想，而是有感於萬物皆有生命」的想法，而且小孩子有這種想法更可說是天生自然。

以我的小孩為例，當他們兩人將老舊漏水的泡澡木桶弄壞時，會脫口說「木桶好可憐喔」，大概是因為那個老舊木桶對孩子們來說，跟人一樣都擁有靈魂吧！我雖然要孩子們進去空空如也的木桶裡面，幫他們拍張紀念照順便安慰一番，但自己卻有種揪心悸動的感覺。

以古老的感覺和想法為基礎，拍攝一部活潑有朝氣的女孩為了尋找棲所而展開旅程，這樣的故事逐漸在腦海中成形。

被遺忘的河川、草地、古老的神社，它們一定感到很寂寞吧！那女孩一來到，它們就全都現身

427

了，但是那女孩一點也不害怕，一邊打著招呼一邊向它們道謝，大步向前行，然後，大家就越來越有活力了。我在想，如果能拍出這種電影不知該有多好。

我不知道河川的主人或神社的主人會發出什麼樣的聲響。

滑溜溜、不寒而慄、沙沙作響等等的感覺或聲響，絕對是這部電影所必須的。託眾人具有萬物皆有生命靈性的想法，以及塔摩利先生和矢野顯子女士的才能加持，電影『尋找棲所』才得以順利完成。

由衷期盼這部電影能夠得到大家的喜愛。

（『尋找棲所』簡介　財團法人德間紀念ANIMATION文化財團　二○○六年一月一日發行）

『霍爾的移動城堡』（2004）

謹向吉卜力美術館全體工作人員致謝

正值『水蜘蛛紋紋』、『買下星星的日子』、『尋找棲所』上映之際

想要提供「電影的體驗」

三鷹之森吉卜力美術館的原創電影，若再加上這次的三部作品，總共就有六部了，但其實我一開始是「想要拍個十二部」的。而且，我原本打算在這十二部電影全部完成之前，都不製成錄影帶或DVD販售，也絕對不參加任何影展的邀請，我要讓它們專屬於吉卜力美術館，讓觀眾只能在這裡觀賞到。

因為，DVD可以不限次數反覆觀賞，有哪個地方看漏了馬上可以停下來，倒轉回去再看一遍。可是，那種觀賞方法會讓人無法從頭到尾好好觀賞電影，而變成是在消費電影，把電影啃得一乾二淨。

也就是說，所謂的「電影的體驗」，是在觀賞的瞬間所產生，儘管把故事內容全部忘光光，卻有某種印象殘留在心底；即使不大明白箇中意涵，卻會一直思索著：「那究竟是什麼呢？」諸如此類就是所謂的電影的體驗。唯有將這些種子撒播在小孩的心底，他們長大之後才會想要接續拍攝電影，我認為唯有這樣做，才能培育出從事電影創作的人們。

但是，現在由於觀眾可用DVD反覆觀看，因此變得無法擁有電影的體驗。剛開始看的時候，通

429

常都是基於興趣。而既然現在的世界已經變成大家都是如此，那麼，製造機會讓大家可以享受難得的瞬間體驗，應該非常有意義。這樣的想法，正是吉卜力美術館的一大支柱。

雖然館內的許多地方都有影像，但是絕對不使用錄影帶，例如土星座裡面有一間外觀模擬電車造型的放映室，觀眾還可以看到負責操作的電影技師的模樣。「這個機器是什麼呢」、「放映機好像很好玩耶」，只要一千人之中有二人對這些事物感興趣就好了。

總之，在這座美術館裡，並沒有所謂的「熱門主打項目」，而是希望來賓自己發掘好玩的東西，無論是「廁所很棒」或是任何一樣東西很有趣都行。

在舉辦展覽活動的時候，我們會盡可能大量擺飾。美術館在舉辦展覽會時，為了讓大家便於鑑賞，通常會盡量拉開展示品之間的距離，但我們的做法並非如此，反倒認為把它們擺得亂七八糟，讓人摸不到頭緒也沒關係。而且，我們希望孩子們能多多觸摸這些展示物品，我們希望藉著這樣做，讓大家在整個美術館裡都能領受到諸如「電影的體驗」之類，一生只有一次的難得體驗。

對製作短篇電影的人而言，電影創作出來之後，如何找到願意播放電影的場所也是難事一件。我們則是很幸運，本身就擁有這座電影院，因此我們不能讓大好機會白白溜走，只要一有機會，我們就要去做。雖然吉卜力工作室基本上是以製作商業電影，然後從中牟利來維持運作，但是在下個企劃開始進行之前，通常會有一些空檔。假如今後能夠利用這些時間來持續創作，不知該有多好。

『霍爾的移動城堡』（2004）

希望成為有活力的美術館

在美術館成立之初，我雖然說了很多很多（開館之際的冗長採訪收錄於『三鷹之森吉卜力美術館 圖錄』），但其實我常有的經驗是，在下雨的午後一個人悠悠哉哉地走進美術館或博物館，發現裡面空無一人，感覺很棒。不過，若真是變成那樣的話，站在經營層面而言，便意味著營運狀況非常糟糕。

我曾經前往地方自治體所經營的小型鄉土資料館參觀，在我進去之前整棟建築不見任何燈光，直到我走進之後才有人幫我開燈呢（笑），而且這樣的經驗還不只一次。像那種地方，預算通常都少得可憐，展示品也是長期擱置不做任何更新，因此都蒙上一層灰塵。就連玻璃展示櫃也因為向來只擦拭外部，致使內部在不知不覺間變得白濛濛，變成這樣是相當危險的，但是，這樣的美術館不在少數。

因此，如果不持續努力的話，將無法讓前來參觀的人盡興而歸。開館之初的遊客雖然非常多，但是，美術館若不努力做變化的話，遊客肯定會日漸減少，我們最好有這樣的心理準備。

一開始覺得「這樣很好」，半年後再來看，卻發現它沾滿塵埃，這就表示它已經沒什麼好看的了。跟風景一樣，一旦被看膩，力量就會減弱。這時只要下功夫動點手腳，改變一下配置，便會起死回生。

這跟打掃的道理相同，每天看的話就不會有所察覺，不會察覺經營三十年的中華料理店的油垢是

431

多麼地多（笑）。那些油垢絕對不是在一夕之間形成，而是店家老覺得今天和昨天都一樣的心態下日

積月累形成的，一天比一天難吃的蕎麥麵店也一樣，它們都是在「反正，應該跟昨天差不多吧」的思

維下，讓招牌逐漸老舊、蒙塵。

不做任何努力，放任顧客日漸減少，卻以「沒辦法啊」或「因為今年的冬天特別寒冷嘛」為藉

口，生意當然無法繁盛興隆，如果要為了客人不來而大傷腦筋，還不如為了人滿為患而煩惱來得比較

好。

雖說是美術館，但是我們畢竟和羅浮宮不一樣，我們幾乎是一無所有，我們固然將製作過的電影

裡的許多物品聚集在這裡，但若問是否能利用這些物品來賺錢，就必須承認，這些物品的法力還是有

限（笑）。

無論是羅浮宮或紐約的大都會博物館，它們在招攬來客方面都下足了苦功。一想到這點，我忍

不住思考起「換作是吉卜力美術館，又該如何來招攬客人呢」這件事，同時也明白我們非努力不可。

因此，即使是在這間電影館獨家放映的電影，也絕非「因為我們想做所以就把它做出來」，我們必須

以能夠維持美術館營運、讓許多事情得以順利進行為前提，去做出對美術館有所貢獻的電影才行。可

見，這間美術館需要某種活力呀。

看到孩子臉上的笑容就是大人的幸福

『霍爾的移動城堡』（2004）

我只要看到身旁不認識的小孩臉上展現笑容，就覺得身為大人的自己非常幸福。而這間電影院既然是為小孩打造的，身為大人的各位坐起來當然難免會腰痠背痛。這並不是因為我有壞心眼，而是考量到大家在小時候應該都有進電影院看電影卻被前面的人的背部擋住而看不到畫面的經驗。還有，孩童在第一次進入電影院時，難免會因為強烈的壓迫感而覺得「恐怖」。因此，我們硬是在這間電影院的牆壁上裝設窗戶，想要告訴孩子們「一點都不恐怖喔」（笑）。

我想，像這種為小孩所打造的專用劇場，放眼全世界應該是難得一見才對。不過就實際狀況而言，在所有的來客當中小小孩所占的比例並不算高，差不多和大人人數相當而已，儘管如此，我們並不認為小孩的來訪率必須提高才行，也不認為團體遊客越多越好。

我們希望的是，來此一遊的孩童訪客，在踏上歸程時會忍不住說出「好好玩喔」、「好刺激」、「有點恐怖」或是「我受傷了」之類的感想，因為受傷也是相當重要的體驗。不過話說回來，現場的工作人員還是戰戰兢兢就是了。就像我以為絕對不會有小孩從貓巴士上面跌下來，可是現在的小孩卻好像頻頻從貓巴士上面跌落（笑）。不過只要看到孩子們所經歷的種種體驗，即使是大人自己來，應該也會產生一種幸福的感覺才對。假如這家電影院或美術館能夠變成這樣的場所，不知該有多好。

雖然我們從事的是娛樂事業，目的在於製作商業電影，然後藉以賺取金錢，但是帶給人們歡樂這件事，對我們而言畢竟是最大、最重要的動機和誘因。我們並不是為了傳達自己的主張而製作電影，我們便能當觀眾因為開心而哈哈大笑時，我們也會因此感到高興，而當我們發現自己很開心的時候，我們便能

433

持續從事這項職業。我想，這間美術館也一樣。

　至於美術館裡的商店該如何經營這件事，我想應該不可以全部依賴電影，應該也要從來看展覽的觀眾反應當中搜尋靈感，才能更加清楚知道什麼樣的商品能夠得到來客的青睞。總之，我希望電影和展覽和商店之間並非各自為政，而是能夠攜手同心向前行。以上。

（談）

二〇〇五年十二月二十六日，於三鷹之森吉卜力美術館之影像展示室「土星座」

434

蟲的世界・樹的世界・人的世界

與養老孟司氏的對談

『尋找棲所』與鏡像神經元

養老 最近在演講場合裡，我經常提到「重要的不是說話內容，而是聲音」，因為有所謂「鏡像神經元」（Mirror neuron）這種東西。它的意思是說「當我們看到對方在做某種動作時，自己的相關神經元也會下意識地跟著強烈動作」，也就是說，當我們聽到對方發出聲音時，我們的神經元會感同身受地隨之起舞動作，而假如我們像鸚鵡學話那樣不斷重複的話，這個動作反應就會更加強烈。這樣的神經元反應，已經透過猴子實驗得到證明。

宮崎 那不就像是當我透過翻譯人員來與他人對談時，談著談著，明明不懂對方話語的我忽然漸漸懂得對方的意思，而不等翻譯人員把話翻譯完就直接回

『霍爾的移動城堡』（2004）

答了起來嗎？

養老 意思很接近。

宮崎 其實，那是我個性上的缺點，因為我常不好好聽別人說話（笑）。

養老 『尋找棲所』正是這樣的故事不是嗎？

宮崎 我從老早以前就覺得，短篇動畫應該不需要台詞或綿密的音效才對。說到最近的動畫製作過程，幾乎都很固定。以音效會議來說，討論的內容不外乎這裡該用自然音抑或人工音，或者兩者交替使用等等。音樂應該從這裡配到那裡為止，這裡應該有台詞等等，淨是在做這些事，難怪把我們搞得越來越神經質。其實我覺得，或許應該要草率一點比較好。於是，召開『尋找棲所』的音效會議時，我只露臉五分鐘左右，然後就直接進入正式作業。連我自己

都不知道接受配音委託的矢野（顯子）小姐和塔摩利先生會配出什麼樣的聲音來，那種實況演出的感覺真是愉快，不用事先擬定周延計畫，真是輕鬆無比呀（笑）。

好笑的是，在後期錄音的時候，無論矢野小姐或塔摩利先生都是在影像出現之後才開始配音，因此和繪畫在時間上有些微差距。不過神奇的是，比方說他們在一開始慢了十二格，結束時居然也正好慢了十二格。有許多人只要事先經過不斷彩排，幾乎都可以做到繪畫和聲音完全吻合。直覺靈敏的人則通常可以在繪畫一出來即分秒不差接上台詞，至於反應遲鈍的人則會慢個八格左右。但是，他們兩人卻彷彿默契十足似的，壓根不想配合繪畫速度，從頭到尾都慢十二格，真是太厲害了。

養老　感覺就好像是自由的爵士歌手，對吧。

宮崎　的確是這種感覺。

『水蜘蛛紋紋』與水生昆蟲的世界

宮崎　『水蜘蛛紋紋』的錄音更加神奇，矢野小姐問我「要配什麼樣的聲音呢？」，我因為覺得其實什麼音都不要配也無所謂，就回答「隨意就好」，結果，電影就在矢野小姐的水電之歌的歌聲中揭開序幕，直到那一刻我才恍然大悟，「原來它是這樣的一部電影」，於是就順著那種感覺走下去，因此真的是臨場感十足。假如水電姑娘當初不是由矢野小姐來擔綱的話，我想整部電影的感覺一定大不相同。

養老　『水蜘蛛紋紋』基本上不需要配音，對吧？只要放上背景音樂，然後即使沒有半點聲響，我覺得也是OK的。

宮崎　我原本也是這樣想的，但是當我一聽到矢野小姐所配的水電姑娘的聲音，我就覺得很有說服力，覺得這個最棒。我一直想要以昆蟲的時間概念來描繪世界，那是我的夢想，但卻往往才剛起個頭就不得不放棄，就覺得那樣根本行不通（笑）。因為那畢竟超越人類的生理，若是拍紀錄片還另當別論，但問題是就人類而言根本畫不出來呀。以『紋紋』為例，

若牠真是活生生的水蜘蛛，那麼除了水蚤之外，牠其實還會捕食其他許許多多的生物。但問題是，我們連水蚤都不知道該怎麼畫才好，所以，我就對工作人員說：「差不多就好。」（笑）。

養老　看起來很像水蚤呀（笑）。

宮崎　聽您這麼說，我稍稍鬆了一口氣，不過真正的水蚤應該只有一個眼睛吧。牠擁有一顆得以在透明之中感受光線的黑色眼球，這是我們在製作中途才明瞭的事情。當我看到海洋堂所販售的水蚤模型時，才恍然大悟：「啊，是一個才對！」（笑）。

養老　可是，主角水蜘蛛的眼睛畫對了不是嗎？

宮崎　事實上，那是以捕蠅蜘蛛的眼睛為參考模型，真正的水蜘蛛眼睛應該要再小一點才對，而且需不需要加眼白部分，也讓我們煩惱了好久。因為牠的眼睛其實是複眼，是由很多小眼睛集聚而成，但是當我們如實畫出來之後，卻發覺那讓牠看起來有如邪惡的帝王。不過既然有牠為水黽繫上緞帶，那就沒什麼好大驚小怪的了（笑）。即使被批評說「從生物學的

角度看來，這樣的舉動很奇怪」，但我還是忍不住要說，因為水黽就是生活在繫著緞帶的世界裡啊（笑）。而真正的水黽雖然在大腿骨的部位有個大關節連接，但我們卻把牠畫成了穿著燈籠褲。如此一來，牠便成了一個讓人不禁莞爾的輕鬆角色。

養老　當水蜘蛛被水黽姑娘拉出水面時，露出身體內側部分嗎？我定睛仔細一看，發現你們連水蜘蛛的足部關節部分都畫得很真實呢（笑）。

宮崎　是啊（笑），不過大家的意見都很多，有人認為牠應該長得像火星人，有人認為牠的腳非常難畫，幸好工作人員都非常蟹就是了。蜘蛛的腳非常難畫，幸好工作人員都非常努力，才不致把它們給搞混了。我們還特地去翻閱一般的節肢動物圖鑑，卻發現裡面雖然有許多給孩子們看的照片，卻完全看不清楚細部結構，我們只好拜託別人畫出來給我們看。因為透過人的眼睛吸收再畫出來的東西比較容易讓人明瞭，像彩色照片那樣看起來雖然像真的一樣，但往往看不出所以然來。

養老　沒錯沒錯，照片這種東西就是乍看之下似

乎很清楚，事實上卻是幾乎什麼都看不清。

宮崎 所以，像我這種人才會傷透腦筋啊！天性無知愚昧的我，從不曾好好觀察過那些生物，這次卻突然要像這樣蒐集昆蟲的照片，還誇口說：我要在電影裡為牠們創造角色啊。像我看到龍蝨幼蟲的照片時，根本弄不清哪個才是眼珠（笑），因為光看照片只覺得黑點一大堆，看了老半天也看不出個所以然。

養老 水的表現非常漂亮喔！當水蜘蛛的巢穴、也就是氣泡在水中合體時，那種表面張力的感覺表現得很好。

宮崎 聽到您這麼說，我非常高興，因為無論作畫、美術或攝影方面的工作人員都非常努力。我從很早以前就不斷告訴他們，關於氣泡或水珠之類的表現手法一定要更加精進逼真才行。因為在描繪水這種東西時，與其憑我們眼睛所見，還不如運用模型去捕捉來得比較有趣，而且要大量描繪才能表現出真實感覺，這道理就跟畫果凍一樣。

養老 昔龍蝨（Phreatodytidae）就是在地下水裡面棲息，牠們用氣泡將自己包裹住，然後藉助氣泡裡的氧氣來生存。當牠們吸取氣泡裡的氧氣時，氣泡裡的分壓會變得比周遭水域中的氧氣分壓來得低，氧氣便會自動供給補充。因此，只要周遭的水中保有一定程度的氧氣，牠們便能夠生存下去。

宮崎 沒錯，就是這麼回事。當初我還在想，這究竟是蜘蛛巢穴裡的空氣從沒更換卻能保持新鮮，這究竟是為什麼呢？

養老 水中昆蟲的世界真的非常有趣，我可是從小就很喜歡一種叫做黃色根食葉蟲（Macroplea mutica japana）的昆蟲，牠的體型和水蜘蛛差不多，大約在七釐米左右，身體呈現黃色。昭和三十年代，在兵庫縣寶塚市的水池裡一次約可捕捉到二十隻左右，以前在東京也可看到牠們的蹤跡，但是現在卻早已經絕種了。直到最近，人們才在北海道的釧路濕原發現類似的種類，聽說牠們的食物是水中植物。

438

以昆蟲為主的冒險——鼠婦、蝗蟲和園藝的無止境對抗

宮崎　我小時候也和大家一樣對昆蟲採集非常熱中，小學三年級的時候，我抓到了一隻獨角仙，就直接把牠活生生地往標本盒裡一釘……沒想到被插上圖釘的牠居然沒死，還插著針在盒子裡面繞行了起來，從那之後，我便開始對昆蟲採集有點排斥。此外我還做了很多很多標本喔。例如剛破繭而出的白色幼蟬，不是非常漂亮嗎？於是，「哇嗚，抓到了！」我就啪擦一聲把牠釘在標本盒裡，誰知道後來牠居然變成咖啡色了。

養老　（笑）。

宮崎　我真的是被那隻帶著圖釘走路的獨角仙給打敗了。不然在那之前，我著實做了不少讓人恍目驚心的事。比方說把蜻蜓的尾巴割掉，然後把牠塞進葉子裡讓牠沒命地狂飛等等，反正只要覺得玩到沒什麼好玩、心情上變得有些頹廢時，就會開始想東想西。

例如感到有些慵懶倦怠，就把螃蟹的腳一根根拔下來……諸如此類的事，我在孩提時代大概全都幹過。

養老　我可是到現在都還在做，假如是這類事情的話，我這裡有本好玩的雜誌喔（養老先生從包包裡取出雜誌）。

宮崎　『蟲月刊』……。

養老　連公司名稱也很好玩喔（笑）。

宮崎　蟲社……。

養老　簡直是一點智慧都沒有（笑）。

宮崎　真厲害。是專門介紹昆蟲的雜誌嗎？

養老　很厲害對不對？這可是每月出刊的商業雜誌，能做到這樣，實在是已經到了爐火純青的地步。他們將昆蟲的身體全部肢解開來，然後分別加以擴大拍成彩色照片。我也會做這種事，為了和同種類的昆蟲做比較，最後只好把牠們一一分解了。

宮崎　（一邊翻著雜誌）哇，真的都是分解彩圖……

養老　我會在紙張上黏貼雙面膠，再把昆蟲置於

其上，不這樣做的話，我擔心牠們會突然甦醒然後就飛走了（笑）。而且不可以使用黏性太強的膠帶，否則昆蟲會拿不下來，所以我都使用四種膠帶中創意標示為「弱」的那種（笑）。這可是我從東急手創館買了八種雙面膠來做各種測試之後的結論，今天我還隨身攜帶一個有趣好玩的捕蟲專用道具（從包包中取出道具）。

宮崎 這應該是要用吸的吧。

養老 沒錯。用竹棒把昆蟲敲下來，然後再用這東西去吸，就可以抓住昆蟲了。攜帶這東西最讓我感到困擾的就是，要是正好在吸菸的話，會搞不清楚哪一支是於管（笑）。

宮崎 這東西叫什麼呢？

養老 吸蟲管（笑）。

宮崎 真是名符其實（笑）。不過我想，應該沒有人會拿它去抓芋蟲吧。

養老 去年的初春時分，有窩小螳螂在我家房間裡出生，而且每隻都很活潑，我一聽到我內人的尖叫聲，立刻飛奔過去，然後用這東西把牠們全部吸住，拿到外面去放生（笑），沒三兩下就大功告成了。假如用吸塵器的話，小螳螂們不就太可憐了嗎？所以我用這東西去吸，好讓他們毫髮無傷。

宮崎 我家老婆有在玩園藝，所以視鼠婦有如眼中釘。我覺得，從事園藝的工作就等同於殺生，因為我個人是喜歡鼠婦的呀（笑）。

養老 方才的短篇電影（『買下星星的日子』）裡也出現過鼠婦對吧，我內人也在家裡種植鐵線蓮，誰知卻被蝗蟲吃個精光，於是她說要灑藥除蟲，我就說既然如此就多讓一點讓蝗蟲吃不完嘛，結果大吵了

宮崎 我非常了解你的心情，有一陣子不是有毒蛾的毛蟲之類的生物大量出現嗎？結果我家老婆就問我：「該怎麼處理呢？」而且還說：「如果是娜烏西卡的話會怎麼做呢？」我立刻就火冒三丈。

養老 好恐怖喔（笑）。結果，你是怎麼處理的呢？

宮崎　沒辦法啊，我只好用火攻。口中念著「南無阿彌陀佛、誰教你們來到壞人家」，一面把牠們給燒死（笑）。不過，牠們是絕對不會被消滅的。

養老　栽培的植物原本就非常美味可口，而野生的食物則會自行除蟲。只要造訪森林就可以明白一旦有一棵樹木遭蟲啃食，四周的樹木通常就會安然無恙，那是因為只要有棵樹遭到侵襲，那棵樹就會發送「我遭殃了，請小心」的訊號，周遭的樹木便會製造讓蟲兒不喜歡，進而不願靠近的物質。

宮崎　我聽說過葉子彼此之間會做這種事，原來連樹木之間也會這樣做呀。

養老　是啊，通常只有一棵樹會被啃食得很悽慘。不過，這應該算是彼此彼此吧！假如啃食的一方肆無忌憚的亂吃一通的話，昆蟲的數量便會大量增加，供作食糧的樹木會因而瞬間消失殆盡，沒有昆蟲會做這種傻事的啦，這道理跟寄生蟲一樣啊。

絲蟲的卵經過調查，〇.一cc之中約有一千顆，而且全都活潑地游著，雖說牠們一旦完成傳宗接代的使命就會在瞬間死去，但其實唯有被蚊子吃下肚並進而叮進人體肌膚的才能順利傳宗接代，其他的都只能白白送命。

宮崎　我一直有個尚未付諸實行的企劃，故事內容在描述一群小毛蟲的數量逐漸減少，最後只剩下一隻存活下來，我覺得假如拍成美術館專用的短篇電影的話，應該可行。不過，目前還處於分身乏術的階段就是了。

以樹木為主的冒險
——綠色皮帶式的國土再生

宮崎　我有時會想，假如要製造一片綠油油的草原景象，讓以前的種種昆蟲復活的話，不知大概需要多少坪的土地才夠？

養老　我想應該不可能吧。

宮崎　用坪數來計算是不夠的，對吧？

養老　因為我認為，綠色地帶一定要全部相連才

行。只需從飛機上往下看即可明瞭，諸如尚有綠地殘留的鎌倉等地，全都成了一座座孤島。在以前，綠地是從多摩丘陵一路延伸到丹澤或箱根的，後來卻一一分割開來了，因此若想讓它們恢復原狀的話，就必須讓高速公路地下化，然後在其上廣植綠地，使得全日本的綠地以某種形式相連結才行。

宮崎　以綠色皮帶的形狀嗎？總之要讓它們聯繫在一起……。

養老　我是想拋磚引玉啦……，以現在來說，大家雖然做了很多，但是在這方面的共識畢竟還不夠，而且又缺乏必然性，因此很難去執行。不過，日本的山林面積現在還占國土的將近七成，英國才只有7%而已。

宮崎　每次去英國都讓我很火大。因為我一直覺得，他們的綠意根本只是一種假象嘛。

養老　日本的綠地既然還有六十八％，就必須好好維護才行。

宮崎　由於我想利用有限的土地面積建造新的

事務所，所以就想在那片土地上種一些樹木，至於該種些什麼才好，我想，在東京應該不適合種欅樹，因為欅樹會因氣候暖化而長不好並招來昆蟲啃食。後來我去找園藝社的人商量，他們也建議最好不要種植欅樹，因此我就想，乾脆種植古代的森林守護樹——常綠樹中的白背櫟好了，可是，又擔心如此一來事務所會變得很暗（笑）。

養老　確實會變暗喔（笑）。我想，繩文時代的關東以南，恐怕是個黑漆漆又毫無用處的世界，所以，東北等地才會那樣繁榮啊。

宮崎　是個暗得讓人無法居住的綠色世界。

養老　應該頂多只能撿撿橡實來吃或抓抓野豬之類的吧，所以，人們才會居住在海邊以捕魚維生。

還有，森林裡肯定有很多螞蝗，只要去過不丹就會明瞭，那裡的螞蝗真是多得不得了，假如想進森林抓昆蟲，一定沒三兩下就會被螞蝗叮咬。

宮崎　我覺得鎮守森林的樹林也一樣啊，我喜歡常綠闊葉林那種好像有什麼生物在裡面的感覺，但是

448

假如要我住在裡面的話……。

養老　那樣會沒有辦法生活的，有個橫濱國立大學教授、同時也是森林專家宮脇昭先生弟子的人，他在灣岸道路的旁邊廣植樹木，如今從八潮團地往南的土地上已形成一片美麗的森林了呢。也就是說，假如種植的是那片土地原有的樹種，便可在頃刻之間形成森林，而且即使放任不管，它們也會自動更新。

宮崎　就心情而言，我其實很想種植欅樹，即使只是在事務所的正中央種植個二、三棵也好，我想為大家製造一些驚奇。不過，吉卜力工作室的欅樹確實已經被蟲蟲所占領，變得傷痕累累。

養老　那是因為地面的環境越來越糟糕了吧！地下水的水位持續下降，而欅樹只要缺水就完了。

宮崎　話說回來，我還在考慮是否要在連白天也暗無天日、像古代的鎮守森林那樣的地方工作。我怕一旦處理不好，就會有螞蝗從天而降呀（笑）。

養老　那種東西只要食物不夠充足數量就不會增加，所以不用擔心。現在螞蝗最多的地方應該是紀伊半島，那裡的鹿群由於有特別保護區的植物可食用而大量增殖，螞蝗當然也就跟著增多。

宮崎　最近每到夏季，便可看到鹿或猴子出現在人們面前，玉米田裡常見鹿群出沒，猴子也組成軍團任意遊走。不過，猴子之類的動物有點恐怖，讓人不敢跟牠們打交道呀。

養老　最適合和猴子打交道的就是狗，所以我建議將狗野放，因為日本境內並沒有所謂的狂犬。

宮崎　成為將狗野放的國家是很好啦，但只怕牠們會因此經常被車追撞……。

養老　可是，那樣說不定對小孩比較安全，開車的人會因此提高警覺、小心注意。我曾搭乘小型公車在越南的鄉下從事為期一週的旅遊活動，結果車禍受害者共計有一隻狗和三隻雞（笑），但是負責開車的並不是我就是了。

宮崎　我在愛爾蘭旅行時，曾經碰到一群正在國道上閒晃的烏鴉，當時真的好危險。我們只好大叫：借過！快閃開呀！牠們的體型雖然比日本烏鴉來

得嬌小，但由於生性喜歡在國道沿線的樹上築巢，所以特別有趣好玩。那之後，愛爾蘭在經濟泡沫的影響之下，應該多少會有些改變吧。最近因為工作的關係，我去了一趟倫敦，卻發現那裡到處都在施工，昔日那種沉穩的氛圍已不復見。英國現在似乎正處於經濟泡沫的全盛期，而所謂的泡沫，最後往往帶來那樣的結果。說不定，倫敦的城市氣氛之所以沒有改變並不是因為當地人特別有見地，而是因為他們口袋空空想變也變不了。

養老　四萬十川就是其中的典型呀！四萬十川不是只有一座水庫嗎？而且那還是在二次大戰期間建造的。有一天廣島縣某町的町長去那裡遊玩，便對當地的町長居然是「不是這樣的，真是了不起。」結果得到的回答居然是「不是這樣的，是因為高知縣沒錢，所以才什麼都沒做」（笑）。

雖然大家鮮少提及，但其實日本各地的沙灘正在減少當中，那是因為河川沿途建有水庫等設施，以致河川無法將沙子運往大海的緣故。因此，雖然明知自

己是痴人說夢，但我們非得讓到目前為止遭到破壞的自然全部恢復原樣不可呀，我們必須勵行國土再生才行。

宮崎　真的是這樣沒錯。

覆蓋住日本的隱然不安的真面目

宮崎　我呢，都已經六十五歲了，到了這把年紀，世事多說無益。當我看到報紙的讀者投稿欄裡，批評現在的年輕人時，我心裡就會很不以為然，假如有時間說這些的話，為什麼不趁著當初年輕時多做一些呢，不是嗎？

一位七十四歲的人寫著為少子化的現況感到憂心，

養老　的確（笑）。

宮崎　就算體諒老人家原本就比較愛發牢騷，但還是覺得與其那樣還不如自己默默地做，能做多少就做多少來得比較實在呀。光說不滿是不行的──不過想是一回事，我自己本身還是經常火冒三丈就是了。

但話說回來，說不定我的存在本身就足夠讓很多人火冒三丈了呢（笑）。

養老　這一點我和你很像（笑）。

宮崎　我總覺得，日本這十多年來一直都過度放大政治或經濟方面的議題，讓人感到非常厭煩。

養老　可笑的是，在一次學者雲集的重要會議上，舊通產省的社會經濟研究所的所長以「今日的日本經濟」為題，發表了一小時左右的演講，然後有位經濟學家不斷提出問題，兩人就拚命討論，二小時的會議好不容易即將進入尾聲。這時，北九州工學部的一位人士突然站起來發言，「總之就是有關錢的問題」！錢的問題。就是因為都在討論這些事情，日本才變糟的啦」，會議就在這段話之後結束（笑）。

宮崎　我非常能夠理解！

養老　當時真的是大快人心哪！那句「總之就是有關錢的問題嘛」（笑）。

宮崎　話題老是圍著金錢打轉，真是太不堪了。這種事情無關好壞，反正就是不堪。雖說非做不可的

事情非常多，但是就結果而言，在日本畢竟沒有人餓死啊。

養老　就是啊，而且那根本就沒什麼了不起嘛。

宮崎　我很想去體會在現實生活中，米櫃裡沒米可煮究竟是怎麼一回事，無奈光是用想的，都覺得難以想像。而當家中食糧用罄再也沒有食物可吃時，精神狀態究竟會變成如何，老實說我不曉得。

養老　與其舉辦一些毫無助益的防災演習，還不如將東京以食糧為主的物流停止一個月。如此一來人們才能徹底醒悟，才能知道災害來臨時該如何因應。

宮崎　不用停止一個月啦，光是停個三天就會陷入大混亂了。

養老　最近令我感到不可思議的是，大家老是在擔心少子化的問題，卻沒人肯好好去想該如何計算出合理人口。或許再怎麼計算都無法得出確切的解答。前陣子，我看了賈德．戴蒙（Jared Diamond）這位經濟學家所寫的書，裡面提到若以澳洲的自然做考量，其合理人口應是

八百萬。我在一九七○年造訪澳洲時，它的人口正好是八百萬。如今卻已經成長一倍以上，如此一來，當然會引發自然破壞。

養老 是八百萬吧。如今卻已經成長一倍以上，如此一來，當然會引發自然破壞。

宮崎 日本的人口也一樣，在我還是學生的時候才剛突破一億，後來卻急速增加，應該差不多要到達極限了吧！不過，誠如養老先生所經常提及，都市化早已是人類的命運。在都市化之後，人類或許可以都市為主軸呈放射狀往郊外移居，但那畢竟是以都市為前提呀。

養老 現在的確是這樣啊。

宮崎 關於這方面，老實說我最近實在很困惑。大家都知道接受現況準沒好事，卻寧願選擇自欺欺人，不僅不去正視根源性的不安，還試圖轉移焦點，在不相干的地方，找尋不安的種子。當老人年金無法增加，就以為是少子化的影響。可是，我認為這是不對的。那不安明明是來自於更深層的，無可如何的部分，卻只想從眼前可見的事物中，找出足堪頂替的不安種子。但是，若問我該怎麼辦才好，我也只能說目前無計可施。

養老 我想應該沒問題吧，因為生物會自動調節啊。

宮崎 我想，問題應該就出現在調節，因為所謂的調節通常意味著「請自動消失」，有遭到排除才會有所調節。

養老 就長遠來看，應該就是要將人口控制在合理數目之下吧。我認為石油已經撐不久了，因為按照統計數字來看，也已經所剩有限了。如此說來，現在的少子化應該是大家早就知道會發生的事，大家只是不說出來罷了。

宮崎 也許是吧。大家都體認到人類這個物種開始在地球上逐漸減少的事實，於是對未來感到莫名的不安，進而形成了目前籠罩在全日本、令人感到茫然的巨大不安。

養老 話雖如此，但日本應該算是比較好的吧。

宮崎 沒錯，我也認為日本的確算是比較好的了。

養老 因為社會的整體成本控制得比較低廉啊，

446

『霍爾的移動城堡』（2004）

不像伊拉克或美國等等，幾乎已經到了無可救藥的地步，他們為了許多無謂的東西付出非常高的成本。讓我經常想到的，就是機場的金屬探測機。要求每個人都要脫下鞋子通過那台機器的檢驗，花了那麼多的心力卻連一個恐怖分子也沒逮著，不是嗎？所以我私底下有一個想法，那就是金屬探測機製造公司的股票八成是賓拉登所擁有（笑）。口口聲聲說堅決反對恐怖主義，卻為了反抗恐怖攻擊而不惜耗費鉅資，就事實而言，這樣的舉動簡直就是在縱容恐怖攻擊嘛。

埃及最好玩的是，在大型購物中心及百貨公司、飯店全都裝設了金屬探測機。大家也全都大搖大擺地通過。但是，不管是誰、無論身上的穿是什麼，那台機器都會嗶嗶作響。於是大家都在「嗶嗶」的響聲中從容通過，也沒見半個人在檢驗取締（笑）。結果，就讓那些恐怖組織在經濟體系中紮根茁壯了。

宮崎　從吉卜力所在的東小金井，或三鷹方向往東京都心前進的人，只要坐在電車裡欣賞沿途風光，大概都會有一種感想，那就是景色實在有點荒涼。不

過，若拿我現在所住的所澤和昔日相比，它的各項設施的確比以前齊備多了。公園也在不知不覺間增多，散步其間的人數更是不在少數。那麼，難道大家在散步時都懷著些許警戒心嗎？其實不然，大家都是一臉輕鬆自在，有的甚至還帶著小狗，真可說是一幅天下太平的景象。

我想，這種風光在三十年前應該是讓人想都想不到吧。儘管老人們心懷不安，但還是依靠年金過活，為了身體健康而外出散步，或是飼養小狗並拚命幫牠們梳妝打扮，而且到處成立攜帶小狗參加的社交俱樂部。但我想，那大概就是二次大戰後經過幾十年才好不容易形成的祥和景象吧（笑）。在此同時，我又不免覺得，那並不是我們所期待的祥和氣氛，因為那樣的景象並不是最理想的。話雖如此，但是每當看到那種畫面，卻又有種似懂非懂的感覺湧上心頭，總覺得登上媒體版面的那些問題，根本沒什麼大不了的

嘛！

大量消費文明的告終

——少子化和不景氣下的生存之道

養老 假如現在我還年輕的話，肯定會笑容滿面。

宮崎 我也一樣（笑）。

養老 因為少子化的關係，未來將會有許多的土地空出來。

宮崎 還有，也會因此出現許多便宜的中古公寓呀。若是想到鄉下地方定居的話，肯定找得到許多空屋和空地。我對這方面雖然缺乏才能，卻老是懷抱著夢想——假如能夠經營農業股份有限公司的話，不知該有多好。

養老 我最近常主張每個人都應該身兼二職，同時當上班族和農夫。因為現在無論哪個縣，兼職農夫的比例都高達八十五％，大多數的上班族都在從事農業，說成「全民皆農」也不為過啊。

前陣子我造訪福井縣，發現離都市較近的田地幾乎都使用除草劑，他們雖然以人手不足為理由，但說穿了其實就是在偷懶，我認為可以藉著投入上班族的人力來解決因應。

宮崎 那也必須個人有意願才行啊，這也是攸關教育的問題。

養老 我認為應該要強制執行「參勤交代」（註）制度（笑），並且建議由任職於霞之關的公務員率先實行。不是有所謂的農忙時期嗎？那就讓霞之關的公務員在農忙時期全部從事農耕作業，並規定其中百分之十的公務員必須每年輪替，如此一來也可增加雇用人數。更重要的是，這樣的做法正好可以立下他們自給自足的基礎啊。

宮崎 我希望至少竹掃把能夠在日本製作，現在市面上所販售的竹掃把幾乎都是中國製，害我覺得好難過，不懂竹掃把為什麼會變得那麼醜。雖說在日本製造人事成本太高，一把說不定得賣到日幣四千圓左右。但我還是忍不住想著：即使那樣也無所謂，還是日本製的漂亮竹掃把比較好啊。動畫所面臨的狀況也

448

和竹掃把幾乎相同，例如電視卡通系列的原畫有所謂
在中國代工每集可當天往返或兩天一夜的套裝行程，
當天往返指的就是當日提出要求當日即可全部繪製完
成，而且是完全上色並加以數位化，這是日本國內的
工作人員絕對無法辦到的事情呀。我想，這樣的情形
恐怕不只出現在動畫方面，其他方面應該也有類似的
情況才對。

養老　糧食方面也一樣不是嗎？一方面促進栽
培，一方面卻在提倡慢食，關於這方面最典型的例
子，應該就是ＢＳＥ（狂牛症）吧。

宮崎　若問這樣的傾向是否為文明所必然導致的
結果，可就變成一個讓人很難回答的問題了。

養老　總之，所謂的人類文明其實就像對數曲線
一樣，有些地方雖然會迅速往上升，但是在那之後卻
可能無論再怎麼努力都無法再讓曲線向上揚起。既然
已經來到這樣的田地，就不應該再投入過多的努力才
對呀。

宮崎　假如是各有各的高峰點，那也還好，但

我總覺得它似乎引發了許多全球性的問題。人們在好
久以前曾預言大量消費文明將會在五十年後告終，但
我覺得現在似乎開始出現衰敗的跡象了。如果可能的
話，我想再活個三十年，親眼目睹世界將會發生什麼
事情，不過這似乎是不太可能（笑）。

（『熱風』吉卜力工作室　二〇〇六年四月號）

養老孟司（YORO TAKESHI）
一九三七年生於神奈川縣，解剖學者，東京大學
榮譽教授，特定非營利活動團體「ひとと動物のか
かわり研究会（人與動物之間研究會）」理事長。東
京大學醫學部畢業，一九八一～九五年擔任東京大
學教授、一九九六～二〇〇三年擔任北里大學教授。
一九八九年，以《からだの見方》（筑摩文庫）獲
得SUNTORY學藝賞。於二〇〇三年出版的《バカの
壁》（新潮新書）成為暢銷書，並獲得流行語大賞、
每日出版文化賞特別賞。另有《唯腦論》（筑摩學藝
文庫）、《解剖学教室へようこそ》（筑摩文庫）、

《養老訓》（新潮社）等著作。另出版與宮崎駿的對談集《虫眼とアニ眼》（新潮文庫）。

註解：

參勤交代／意指輪流觀見，江戶時代，幕府為了加強對諸侯的統治而規定各地諸侯（藩主或大名）都得率領家臣輪流到江戶述職。表面上是為了聽取政績、廣納民情，實際上箝制各地諸侯的行動，損耗其精神體力以防止可能發生的軍事叛變。

對小孩的未來有責任 不做不成熟的作品

時常前往吉卜力美術館，和小孩接觸

和小孩實際接觸，看看他們的臉蛋是很重要的事情。因為那可以讓我們再度體認到小孩是一切的出發點，也可以讓我們進而思考更多的事。例如我們禁止來館者在美術館內拍攝紀念照，結果孩子們的舉止變得更加活力奔放，表情也變得更加開朗，或許是因為他們擺脫了大人想將美好回憶收錄在照相機內的要求，變得自由的緣故吧。

我告訴周遭的人，不要讓未滿三歲的小孩看電視。因為那樣會剝奪他們自我思考的機會。可以讓他們觀賞我的作品，但是我希望他們在觀賞完之後，可以上山去抓抓獨角仙之類的昆蟲，我是懷著這樣的期待在製作電影的。跟整個暑假都在看電視比較起來，享受抓昆蟲之類的體驗絕對能夠成為美好的回憶，而且對往後的人生也絕對有助益。

對教育現狀有很多話想說

我覺得現代的小孩真的出生在一個艱困的時代，因為他們必須背負著父母們的過度期待和考試競爭、就業困難等等許多的壓力。只不過，其中也不乏媒體或父母的不安在作祟。或許這正反映出了籠罩在社會當中的不安吧！現代，可說是個人人都感到不安的「不安的大眾化」時代。但是，其中應該也有許多是無謂的擔心吧。擔心將來的年金固然無可厚非，但問題是我們都不知道自己能否活到領年金的年紀，而孩子們很敏感，立刻就能感受到父母心中的不安。

吾兒、宮崎吾朗執導的長篇動畫『地海戰記』將於七月公開上映

作為一名動畫或電影導演，我敢說每個人打從心底都不會認同別人的作品，我也一樣。只要跟製作有一點關連，我就忍不住會提出許多要求。因此，我沒有參與『地海戰記』的任何製作項目，因為我是個把家當旅館的父親，所以也沒資格說什麼大話。

正因為動畫屬於小眾，所以才能產生活力

日本動畫最近在海外頻頻得到好評，不知得到最高評價的宮崎先生對此有何看法？

受到好評的機會確實是增加了，但是在另一方面，因為裡面過多的暴力或色情畫面而緊皺眉頭的

人數也增多了。我雖然在『魔法公主』也描寫血淋淋的戰鬥畫面，但總認為那些將暴力本身當成賣點的動畫實在有待商榷。而若考量到那些支持日本動畫的海外人士當中，其實以無法適應他國文化的御宅族居多這點來看的話，便很難斷言日本動畫在海外已經成為主流文化。更何況，當地媒體的反應也是非常兩極。

即使是我個人的作品，若以海外的觀眾動員數來看，跟好萊塢的大片比較起來根本是望塵莫及。我敢說今後在海外，尤其是在美國，它也不可能成為超級賣座片。甚至在伊拉克戰爭之時，我還故意製作了一部在美國絕對不會賣座的電影。而雖然日本動畫現在得到很高的評價，但我總覺得那應該只是一時的。假如現在是鼎盛期的話，那接下來會有衰退期也不足為奇。

政府認為動畫的海外市場大有可為，其態度頗令人質疑

動畫產業居然可以增加雇用人口並賺取外匯，想起來實在有點滑稽可笑。我認為正是因為動畫屬於小眾，所以反而能產生活力。萬萬沒想到政府居然要傾注全力發展動畫……。搞不好它將會像九○年代的椰果那樣，大家一致看好，認為它一定會蔚為風潮，於是爭相創業投資，誰知居然誤判情勢，風潮瞬間消逝，讓大家損失慘重，因此，絕對不可有過度的期待。現代的動畫作品無論拍成多少錄影帶、賣出多少DVD，都避免不了數百年後逐漸消逝的命運。

放眼海外固然很好，但日本畢竟是個人口超過一億的少數先進國家之一。只要有這樣的規模，便可獨力進行歐洲單一國家或韓國所做不來的事情。我覺得正因為這個緣故，今日的動畫才能走向鼎盛的局面。因此，千萬不可只在意海外的評價而忽略最重要的國內。

在立體又能展現深度的 CG 大行其道之際，堅持「手繪」

無聲電影中的許多名作都是在有聲電影開發之後才拍攝的，蒸氣船發明之後，歷史上還發生過帆船需求量突然大增的情形。因為技術革新在拓展全體視野的同時，也能夠提高世人對古老技術的需求。就算沒有這些，我個人還是喜歡在紙上作畫，也從不認為手繪需求將有消失的一天，而且今後我還想繼續從事手繪創作。

話雖如此，其實吉卜力的作品也和美國動畫差不多，都大量使用 CG。CG 絕對是大有可為的手段。但問題在於使用的方式，將立體畫成平面，這攸關個人對世界的看法，甚至可說是個人思想的表現。假如只有追求立體感的 CG 受到尊重的話，恐怕將會演變成否定多元的思想和看法的局面。只要身為創作者，就不該將自己的思想輕易捨棄才是。

（採訪　文化部・田村廣濟）

（『日本經濟新聞』二〇〇六年五月一日晚報、五月二日早報）

消失的風景的記憶

談吉野源三郎所著的『你們該如何活下去呢』

記憶中的舊書店風景

第一次閱讀『你們該如何活下去呢』（初版由新潮社於一九三七年發行。現在則有岩波文庫版、ポプラ社版等版本）是在我唸小學的時候，我記得這篇文章當時是刊載在教科書上。

那之後，我家附近開了一家奇怪的舊書店，我在那裡再度與它相遇——或許應該說，那是我第一次把集結成冊的『你們該如何活下去呢』拿在手裡。

這時期我所唸的書，幾乎都與前來這家舊書店看書的記憶重疊在一起，我在唸國小和國中時，在這家書店逗留了相當多的時間。

那真是一家狹小又詭異的舊書店，從小孩的眼光看來，那樣的店內擺設和風格也是絕對吸引不了顧客上門的。井之頭大街沿線的京王帝都井之頭線的車庫附近，有一塊還算寬敞的繁華之地，這家舊書店就孤伶伶地開在道路一旁，平日幾乎看不到客人上門，只有一位老大哥模樣的歐吉桑守在店裡面。

當時的我已經從疏散地宇都宮搬回到東京，定居在永福町，但由於那個時期的我算是個晚些時候

455

出生的軍國少年，因此舉凡跟戰爭有關的書籍，諸如否定戰爭的書籍或刊載著戰爭慘狀的照片，我都努力去搜尋閱讀。

我的腦海裡雖然殘存著四歲時遭受空襲的記憶，但在當時對於戰爭本身卻是一無所知。因為市面上幾乎看不到相關書籍的出版，更別提小孩目光所及的地方，可以看到什麼東西了。

雖說街上隨處可見受傷的軍人，父母也會述說戰爭的事情，滿身傷疤的人也會登門乞討，但是，在當時我的世界裡，並無法將那些事情和現實中的戰爭做連結。我甚至是直到小學五年級時，才首度看到大人的飛機雜誌，也才明白日本居然有那麼多飛機，可見得當時的資訊有多貧乏。

然而，只要到那間舊書店，就可以看到許許多多在其他地方絕對看不到的書籍，例如配有火箭插圖的戰前科幻書籍，或是記載著科技進步軌跡的書籍，或是描述愛迪生發明有聲電影的歷史事蹟的書籍等等。

這本『你們該如何活下去呢』照理說應該也是在當時所邂逅，但是每當我想確定記憶是否正確時，記憶便在瞬息之間溜出腦海。我記得當時的確曾站在舊書店裡看這本書，而且記得是把一整本都看完，因此說不定我在當時就買下了它。不過，現在我手邊所有的，是新潮社於昭和三十一年再版的新編版本，因此並非當時所買的那本。

總之，這家舊書店的存在，對當時的我產生了決定性的影響，因此，每當我想要述說這本書時，首先浮現腦海的總會是這家舊書店的風景，然後才是這本書的內容。

456

消失的東京風景的記憶

我至今仍然清楚記得，第一次拿起這本書翻開扉頁時的印象。開頭是一張男主角可貝魯和叔父在雨中一起搭包租汽車回家的插圖，我一看到這個畫面，就莫名地感到好懷念。

雖說當時的我還只是個小學生，產生「好懷念」的感覺似乎有點奇怪，但真的是感到好懷念。當然，那樣的畫面在我之前的記憶中從不曾存在過，我也完全無法理解為何自己會感到好懷念。是因為我曾經看過那樣的畫面嗎？還是有過那樣的經驗呢？連我自己都感到模糊渾沌，莫名所以。

事實上，在我更小以前曾經有過類似的經驗，一張男子走在步道上的繪畫曾經讓我感到非常懷念。畫裡描繪的是一群穿著立領制服配短褲的少年結伴去上學，但其實在我看到那幅畫的時候，在日本早已看不到那種步道，而我也不曾有過因為那種風景而感到莫名懷念的體驗。

因此，儘管我當時只是個小孩，卻隱約意識到懷念這種感覺，並非因為存在於自己的記憶裡而感到懷念，而應該另有其他的因素才對。就某種意義來說，說不定我是在看到這本書的插畫之後，才領悟到了那種莫名感到懷念的感覺。

這本書當然不光只有插畫，它的內容也非常有趣。不過，我不大想說出它有趣之處究竟在哪裡。因為關於「你們該如何活下去呢」這件事情──我只能說我自己在不知不覺間就活到這把年紀了（笑）。比起這些，讓我感興趣的部分其實是作者在寫這本書時所看到的時代風景。

這本書雖然寫於滿州事變發生之時，並於昭和十二年由新潮社收錄於所發行的『日本少國民文庫』（山本有三編纂）之中，但是卻在戰後才被廣為傳閱。

所謂閱讀以前的讀物，當然不能光看書中內容而忽略其時代背景。因此，我忍不住懷想起寫這本書的人當初所見的、如今卻已消失在時代洪流之中的風景。

不久前，當我在吉卜力會議室的書架上找到『消失的帝都東京 大正・昭和の街道與住屋』（新裝版『幻景の東京──大正・昭和の街と住い』柏書房）寫真集時，之所以會被封面的照片給深深吸引，也是基於這個理由。看到那張照片，使我回想起『你們該如何活下去呢』這本書開頭的插畫，男主角可貝魯和叔父在百貨公司的屋頂上眺望東京街頭的情景。寫真集的封面照片拍的是白木屋這家百貨公司的大樓屋頂平台。那片屋頂平台從昭和三年到六年，只存在了短短三年，隨後便因改建而消失不見了，無論怎麼看，我都認為那風景和『你們該如何活下去呢』裡的插畫一模一樣。然後，這本寫真集的編輯──建築師藤森照信先生正好是其中之一，也堅決認為，這張照片的拍攝人絕對看過『你們該如何活下去』的插畫（笑）。

在『你們該如何活下去呢』出版的昭和十二年前後，基於軍事上的安全考量，政府是禁止人民從像百貨公司那樣高的建築物上面往下拍照的。綜觀這本書完成之前的昭和十二年之間的近代史便可明瞭，那正是國家施行思想或學問方面的鎮壓，煽動民族主義的情緒，塑造為國捐軀也不足惜的少年們的短暫時期。昭和時期的軍閥政治真的是短得嚇人，沒多久便走向悲慘的結局。我們由此可見，今日

458

生鏽了的風景記憶

的世界仍然極可能在瞬息改變。

總之，看著在『消失的帝都東京』中出現的那些風景，吉野源三郎先生在那逐漸消失的年代中，一定是一邊凝視著東京的街景，一邊思考著自己能直接向時代發出什麼訊息，而終至寫成此書的。因此我認為，寫在封面上的書名「你們該如何活下去呢」是個別具意義的問句，而出現在故事中的叔父在面對正值少年的可貝魯時，也的確直接說出了許多真切的想法。

我覺得，我們眼前的生活現況和這本書所描寫的時期並沒有太大差別，就某種意義來說，反而正面臨著根源性的文明危機。

這並不是中國或北韓變得如何，或是他們做了什麼不該做的、只要他們改正就能解決的問題，所謂的文明的危機，其實是以美國為震央，進而波及到世界各地，以致演變成今日的局面。

那麼，若問現在我們能否捨棄美式生活？問題是現在大多數的人幾乎只知道那種生活方式，因此並非那麼簡單即可捨棄。不過，現在的大量消費文明可說已經逼得我們不得不做好將會失去一切的心理準備，並面臨非得以暴力方式將它捨棄不可的狀況。

因此我覺得，其實大家都已經隱約感覺到，現在的風景恐怕又將在瞬間消失，而且這樣的時刻正

在逐漸逼近當中。只是，我們妄想要以近在眼前的其他問題來取代罷了。

我是在戰爭結束時、也就是四歲左右開始懂事，因此原本就出生在一無所有的時代。然後，等到我懂得一個人到處遊晃時，有好多曾經是遊樂園或公園的地方，都已經猶如廢墟一般。

走進雜草叢生的公園內側，跨過長滿苔蘚的木橋，再往小島的草叢深處走去，便看到似乎關過動物的生鏽大鐵籠，往內一瞧，只見裡面有座已經積滿許多落葉的水泥製動物飲水處。

那是直到戰前的某個時期為止──也就是昭和十年左右或再往後推個幾年，以鐵道公司為中心，在東京西部建構郊區住宅的團體所開發出聚集人群的文化設施。就像現今的井之頭公園或石神井公園、善福寺公園，在戰前原本都是水田地，後來才加以破壞變成別墅興建用地，然後再經歷戰爭而一度成為廢墟。因此那些設施可說是戰前的人們文化生活指標的殘存物，摩登的螺旋型溜滑梯和飼養水鳥的大鐵籠，逐漸淹沒於草叢中、生了鏽、日漸傾斜、破洞無數、終至腐朽毀壞，這些都是我在孩提時代的日常生活中所看到的風景。

因此對我來說，我是從早期的遊玩中，親眼目睹文明的衰退容貌。這裡曾經有過繁華事物，後來卻消失了。現有的東西將會毀壞，成為廢墟。那段時期雖然極其短暫，但是那樣的體驗，顯然已經深植於我的心中。

比我年紀稍長的──例如以大我五歲的阿朴（高畑勳導演）來說，他所感受到的應是充裕的物質在轉瞬間消失的匱乏感，以及戰後那些物質逐漸回歸的過程。

460

父親所處時代的夾縫中的風景

然而，我卻是打從一開始就沒有這樣的經驗。因此我所看到的世界，當然和他所看到的完全不同。若是阿朴他們那個世代看到化為廢墟的公園，可能會想著「這裡曾經是我們遊玩過的遊樂園」，但是對完全不知道那個時代的我來說，看到那些東西卻讓我有種彷彿看到古羅馬遺跡的感覺。也因此，我的想像力得到了無限的刺激。

我最近常在想，當初第一次拿起『你們該如何活下去呢』翻閱時，其中的插畫之所以使我產生懷念之情，或許是因為我童年時期的那些體驗，和昭和十年左右、那張對即將而來的空襲透露著不祥預感的街道插畫產生了某種連結，因而引發了內心深處某種既感傷又懷念的情緒吧。肯定因為這樣，我才會在那間狹小的舊書店裡尋尋覓覓，想要找出鐵籠尚未生鏽、還透露著新穎顏色的那個時代的畫。

我之所以那麼想知道那戰前消失的風景或戰爭相關的事情，其中最大的動機之一就是，我實在無法想像自己的父母在這本書所描寫的昭和初期的灰色時代裡實際生活過。

東京在大正十二年發生關東大地震，接著歷經世界經濟大恐慌，然後是二戰事連連，東京在空襲中幾乎化為灰燼，這前後才不過二十年左右。那分明是個在極短時間內以異常速度衝向毀滅、猶如狂風暴雨侵襲的時代，而且，這本書的作者吉野源三郎先生也以真切的態度去面對時代的危機，但是，

我在孩提時每次向父親問及當時的事情，他卻總是大剌剌地說：「那個啊，可好玩了」或「當初假如有一塊錢的話……」。

另一方面，從我在學校所學到的日本歷史當中，我知道那是個思想鎮壓和經濟大蕭條的時代，全日本都籠罩在即將引發滿州事變、山雨欲來風滿樓的瘋狂氣氛之中，我根本感受不到有任何的空隙可以讓當時正值青春的父母活得那麼事不關己。那個落差造成我很大的疑問，始終在我的腦中盤旋。

然後，一直到最近我看了小津安二郎在昭和七年左右所拍攝的喜劇電影『青春之夢今何在』親的翻版。頭髮抹上髮油，根本不看書卻刻意把書夾在腋下（笑）、還戴著一副眼鏡。

（一九三二年，青春の夢いまいづこ），才比較了解當時的種種。儘管處在那個因為不景氣所以連找份工作都困難重重的時代，那部電影裡的男主角既摩登又不負責任，一副無法無天的樣子，活脫就是我父

在『青春之夢今何在』這部電影中，一群學生千方百計想要勾引田中絹代所飾演的咖啡廳女侍，雖然是部沒啥營養的電影，但是我卻聽父親說過幾乎相同的故事。我父親說，當初他經常光顧一家咖啡廳，有一天早上，店裡的女侍突然對他說：「我喜歡你」，害得他腦筋一片空白，當天的大考題目全都答不出來（笑）。

我那愛吹牛到無可救藥的父親最愛看活動寫真（電影的舊稱，主要用於無聲電影的時代），時常在淺草一帶晃盪玩樂。聽著那樣的父親訴說往事的結果，就是了解到任何時代都會有夾縫。只要不去發現生活周遭發生了什麼事，或是即使發現了也裝做不知情，那麼，自然就會覺得這世上其實有許許多多

462

的夾縫。

我不清楚我父親是故意忽略所處時代而活得像化外之人，抑或只是純粹不關心周遭事物，但若問他為何要選擇那樣的生活方式，我想，應該是關東大地震的體驗讓他深刻了解到人真的是一旦死亡就什麼都沒了，雖然還談不上是哲學上的大道理。

所以，儘管他天天過得非常頹廢，但是整個人生卻沒有崩潰失序。

我是個較晚出生在戰爭時代的少年，因此到十八歲為止，雖然心裡很討厭戰爭但是對於日本這個國家還是心存著愛，正因為如此，對於父親「為何當初沒有反對戰爭」、「為什麼要從事軍需產業」的疑問就像渣滓一樣在我的心中累積。我的父親曾經在宇都宮空襲中緊抱著我們這群小孩驚慌失措，但另一方面卻又利用戰爭發戰爭財，這讓身為兒子的我無所適從，掌握不住父親的確切形象。於是，當時的我總是用自己年輕的想法去頂撞父親，如今到了這個歲數難免會想：假如父母還健在的話，現在的我說不定能夠以懇切的心情詢問父母，你們是怎麼活過來的？說不定會有更多靜心傾聽的機會。

我並不是在後悔。只是覺得，我把父母的問題當成純粹的父母問題，用事不關己的態度活到了這把年紀。

父母固然愚昧，身為孩子的我也一樣愚昧呀（笑）。

我現在已經可以坦然接受，雖然我父母都只是平凡無奇的市井小民，但是這種人所背負的昭和史或大正史，竟是與正史有所不同，別有一番風景。

少年時代的我雖然認為有些事情可能比個人的幸福還要重要，也認為若是為了這些事情而犧牲性

463

命也在所不惜，但是，我並不會把這種想法和日之丸連結在一起。甚至直到現在，我都認為這世上絕對有超乎個人死生、意義非凡的東西存在。就政治而言，又和右翼或左翼的派別區別相去甚遠。

話說回來，我個人雖然抗拒戰爭，卻很討厭德國學生對納粹所進行的「白玫瑰反抗運動」這類屬於狂熱分子的激烈活動。我反倒比較喜歡英國兒童文學作家羅伯特·威斯托筆下的人物，雖被強拉至戰場，卻仍竭盡所能地想要活得像人，儘管身心疲憊不堪，還是努力想要活下去，我喜歡這種人。因為，那是我可能做得到的類型啊（笑）。

儘管如此，我也知道自己有虛張聲勢、想狂熱蠻幹的部分，也不時在想亂世中自己會怎麼過？結果想著想著，歲月已去，我們已經不可能上戰場了。既然如此，現在我最不想拍的就是助長殺人或是有人被殺之類的電影——對此，我是很明確的。

遭破壞的風景——身為普通人這件事

雖然有人說現在和戰前相似，但我並不這麼認為。為什麼呢？因為現在的年輕人不具攻擊性。無論報紙如何報導、媒體如何渲染，少年所引起的犯罪事件還是很少，日本已經成為全世界殺人事件發生率最低的國家，這可說是戰後民主主義的成果。

最近，我們正在商討要為吉卜力的公司成員成立一所小型的托兒所，不過我們的目的並非想要培

464

育優秀的人才，我們只是想培育普通人罷了。普通人是會做出殘酷暴行的，當異常事態發生時會忍不住做出殘酷暴行的，就是普通人。

所謂的人類，其實說穿了就是這麼回事，因此當人類身處那種異常事態時，例如『你們該如何活下去呢』的作者吉野源三郎先生，我認為他感受到了軍閥政治是無法抑止的這個事實，因此只好眼睜睜看著他們發動戰爭並嚐到失敗苦果。而且他也心知肚明，戰敗後將會發生更加悲慘的事情。

所以在『你們該如何活下去呢』這本書裡，並沒有寫出我們該如何改變時代。不過，倒是傳達出一個訊息，那就是無論處在多麼艱困的時代或是殘酷的時代都要「活得像個人」。反過來說，這個訊息其實帶著一股絕望，因為我們的確也只能做到這個地步不是嗎？

即使被抓進奧修維茲集中營也要活得像個人，儘管這樣告訴自己，但結果極可能是早早就被處死。在那種時刻唯一能夠給人安慰支撐的，或許是想著家人「等你歸來」的期盼吧！但是，若問我自己在那種極限狀態下能否忍信心啊（笑）。

對於人類是否真的能夠自我控制這件事，我是不抱期待的。

所以我在想，在這個故事裡，自許要活得像個人、活得有尊嚴的男主角可貝魯的叔父，在之後的戰爭裡該如何活下去呢？因為不能排除被白白犧牲的可能性啊。

昭和這個時代，除了地震和戰爭之外，還有肺結核的蔓延，真的是一個傷亡無數的時代。許多人因為貧窮而死亡，也有許多小孩自殺身亡，因為戰爭而喪命的人更是難以計數。昭和的開端，真的等

同於為殘酷無情的時代揭開序幕呀。

因此，戰後的文明社會也非得發展到這個地步不可，雖說文明的過度發展是個問題，但人類卻非得這樣做不可。

這條泥土道路雖然經常施工，無奈怎麼維修補強都做不好，到最後只好鋪上水泥。北風實在冷列得讓人受不了，所以即使不見得有用但還是先把窗框換成鋁製的再說。液化石油氣一旦接通，房子裡的地爐便可棄置不用，反正只要有煤油爐就夠暖和了。如今的生活型態已經變成這樣了。然後，所有的風景都被破壞殆盡。

人類真的能夠控制那屬於自我的東西嗎？若問人類能否以理性之類的意志來面對問題，我個人對此是一點自信都沒有。雖說這樣一來就得回歸到堀田善衛先生及司馬遼太郎先生再三述說的「人類是無可救藥的」這句話，但人類真的是無可救藥啊，所以肯定會把這個地球給糟蹋光的。

因此，『你們該如何活下去呢』的意思是，要我們活得有所匱乏。它不是在告訴我們：只要繼續這樣過生活就可以活得很好，而是在說：要認真思考每件事物，儘管有所匱乏，儘管可能白白犧牲，但還是要活下去，即使白白送死也一樣。書中並沒有直接寫出那個時代的暴力，只傳達著一個訊息——即使那樣的時代來臨，你們也要活得像個人，而不能輕言放棄。我想，那應該是因為吉野源三郎先生明白：自己大概也只能做到這些。

我最近不大會去想太過遙遠的事情或是未來的事情，反而會想要把自己半徑五公尺之內的事情確

『霍爾的移動城堡』（2004）

實做好，我強烈的覺得，這麼做，我從中所獲得的，相對踏實。與其將電影送給五百萬個小孩，還不如讓三個小孩笑開懷。雖然那樣做的經濟效益很低，但那才是真實。我相信，那樣做也會讓我自己感到幸福。

（：『熱風』吉卜力工作室　二〇〇六年六月號）

致別辭

尾形英夫先生。

我們傳說中的總編輯……。

記得去年夏天見面時，他還面帶微笑地說：必須再加把勁才行，那麼，我先告辭了……，接著就一如往常像一陣風似的離開了，沒想到這次他也這麼性急，揮一揮衣袖，就離開我們了。

那，我先走囉……總覺得還聽得到尾形先生這樣說。

我們的總編輯是個不拘泥於形式或名分、會坦白說出心底話且意志堅定的人。

聽到人家稱他為唐吉訶德就喜上眉梢，三番兩次向城門或風車展開突襲。後來為了要替那些混亂的局面善後，還因此培育出了不少人才。

事實上，尾形先生的衝勁在很多地方製造了洞口或留下了足跡，讓我們得以發現許多意想不到的入口或道路。

另一方面，尾形先生對田園生活始終非常嚮往。

他眼神悠遠地說：我想在故鄉氣仙沼的山丘上，過著養牛維生的生活。

有一陣子，他當真考慮要買一小塊土地並建一棟小房舍。

「隔壁還有一大塊地，宮先生你就把它買下來吧，因為牛真的很討人喜愛喔。」

剎那間，那些景象在我的腦海裡一一浮現。

當我早上醒來時，便見尾形先生所飼養的牛隻已經在我的庭院正中央大快朵頤。

「我不要，什麼牛不牛的，說穿了，你就是打算拐我買土地讓你養牛嘛」

尾形先生根本不聽別人說話，兀自陶醉地說著：

「我好喜歡牛啊」

然後這件事便就此打住，他終究沒有去買山丘上的土地。

尾形先生分明跟馬比較像，或許曾是文藝青年的他，對於夏目漱石寄給芥川的鼓勵信上那句

「希望你成為默默推車的牛……」

有著無限的憧憬吧！

懷抱著養牛的夢想，卻持續培育著瘦馬不斷進行突襲，尾形先生，您還是跟馬比較像啊。

尾形先生，您是氣仙沼的唐吉軻德。

我依然勇敢向前行

胸口潛藏著悲傷

敵人多得不可勝數

儘管夢想無法實現

儘管道路迢迢

手臂已經疲累無力

我依然竭盡全力

繼續邁步挺進

這才是我的命運……

尾形總編輯、謝謝您。

請您安眠。

（給『Animage』首任總編輯・尾形英夫氏的致悼詞　二〇〇七年一月二十八日）

三隻小熊的家

我想建造一個孩子們都非常喜愛的場所。

一個儘管小孩早上會有所猶豫，一旦進入門內，在不知不覺間，就會變得愉快又有活力的場所。

一個讓孩子們自然而然想要舒展筋骨、時而奔跑、時而攀爬、時而溜滑的場所。一個讓孩子們願意去碰觸、抓弄、撫摸的場所。一個擁有讓孩子們樂於去窺探、想要潛入的秘密空隙的場所。

一個在潛移默化之間培育出身心協調的好兒童的場所。

一個讓孩子們可以玩針線、打繩結或解繩結、切東西、黏貼東西、生火或滅火的場所。

一個無論是路過的人或附近的鄰居都會同感欣喜，飯菜和點心都非常好吃，人人都想來接受款待的場所。

那是個即使長大成人依舊無法忘懷的場所，讓人忍不住想跟周遭的孩童分享經驗的場所……如果能建造出這樣的場所不知該有多好。

（寫於吉卜力工作室社內托兒所「三隻小熊的家」設立之際　二〇〇七年二月十三日）

從白蟻之塚談起　代替前言

這本書（『聖·修伯里 插畫集』）就像是將蛇脫皮之後，撿拾細碎鱗片集結而成的作品。對於想要研究鱗片或是喜愛蒐集鱗片的人來說，這本書也許對他們有用。但是，對於渴望深入了解蛻去鱗片、消失無蹤的蛇的模樣的人來說，這本書或許會讓他們感到不滿足吧。

他的畫並不足以讓人看到繪者隱藏在眼眸深處的東西，也不屬於技巧純熟的類型。他那獨一無二的『小王子』裡的插畫，讓人領會到他的精神乃是透過眼睛可見的形式結晶而成，是一種發生於瞬間的奇蹟。

那麼，這本書有著什麼樣的意義呢？

它是「回憶」的印記。

這本書是為了表達對那位稀有人類的「回憶」而製作的，它代表的是我們對他難以忘懷的尊敬和憧憬，我們製作這本書是為了將它靜置在那間古老宅邸裡的老舊壁櫥上，從旁邊的窗口看去，還可以看到那透露出童年時光的庭院。我們絕對不是為了要對他進行分析解剖，或是為了要消費他。

當我看到日本的某家銀行或保險公司的展示櫥窗裡居然使用『小王子』的插畫時，只覺得那真是莫大的褻瀆，只要是深愛著他的作品的讀者，應該就能夠了解我的心情吧。另外，也能明白我對那張

472

翻遍整個地中海、打撈起他最後所乘坐的飛機、略帶驕傲地展示著他手鍊的肥胖男人的照片有多麼地深惡痛絕。

因為我認為，聖・修伯里的生涯屬於一種不可侵犯的領域。

他是一顆未經加工即消失於大海之中的鑽石，沒有經過流行和時代風浪衝擊的璞石，絕對是歷久彌新。而描寫出昔日郵務飛行的黎明期，並刻畫出人類高貴情操的『人類的土地』（中文版書名為『風沙星辰』）至今仍未減損任何光芒，就是最佳的證明。

他同時也是為了迫降於這個星球而犧牲性命的飛行員。他的倖存是為了創作『人類的土地』和『小王子』，在那之後他的倖存理由便不復存在。他為了飛離這顆星球而幾經挫折、身負重傷，最後才終於在地中海得償宿願。

鑽石和紅磚的碎片是不一樣的。更何況他還是顆拒絕研磨加工的璞石，當然不可能在這個世間過得輕鬆如意。因此，有人說他的飛行技術只有二流水準，說他欠了一屁股債、有好多女朋友，而就任務而言他的最後飛行根本毫無意義，他是自殺身亡……。

對於那些傳言，我一點都不在意。因為我覺得，那可說是詩人的特權。當然，他並不是一般人眼中的那種詩人。不過，他卻透過各式各樣的人類類型或職業，在令人意想不到的地方表現出詩的精神。他留下了許多重要的文字…

三棵橘子樹

羈絆、交換、

人類的本然

遭到虐殺的莫札特

然後，白蟻之塚……

賦予人生意義……

若將這些話語囫圇吞棗，一意追求表面的人類高貴情操，那麼，我們這些紅磚碎片極可能會成為便宜行事的民族主義者、集體主義者或恐怖主義者之類。

「與其孕育出一位貝多芬，還不如創造出對貝多芬感到驕傲的人來得容易」他如此寫道。可見得他深知以自己的人生做交換，去追求另一個人生意義有多麼地困難。

但是，我喜歡小槍彈三百發的那段插曲。身為客人卻願意為了敵方上尉軍官而將三百發子彈發射殆盡、那些不願投降的人民的驕傲，以及寧願在開戰之前先發射三百發子彈作為回報的那位上尉的驕傲，都讓我好感動。即使高貴的情操換來的是殘酷的結果也在所不惜……。

世界的確變成了白蟻之塚。

『霍爾的移動城堡』（2004）

在二十一世紀，梅爾摩斯和吉約梅所搭乘的郵務機已不復存在。一切都以成本計算為準則，物品充斥，早已分不清何者重要、何者不重要了。量的氾濫，改變了各種東西的品質。

即便如此，我們還是得繼續往人類的本然之性邁進。即使身處無法抑止、令人憎恨的歷史洪流之中，只要身為人類，就不可能失去所有的高貴情操。儘管如此深信著，屬於白蟻之塚裡的數十億隻白蟻之一的我，遭遇即使不會像莫札特那麼悽慘，身邊也必定會有人遭到虐殺，而我自己，肯定也會繼續虐殺莫札特。

遭到虐殺的莫札特最後終於愛上了酒吧裡的糜爛音樂，他這麼寫道。自己該不會已經像是破洞百出的酒吧了吧？他越來越擔心。

即便如此，白蟻之塚裡還是有許多小孩誕生。

為了受傷、為了讓人鑄壓成型……

儘管懷抱著不斷破裂的傷口，但是看到剛出生的孩子就在我的眼前，怎能忍心不給予祝福呢？有著無限可能的孩子，就近在眼前。那孩子是在證明，這個世界無限美好……。這個世界不僅變成了白蟻之塚，人類還變成了這個星球的癌細胞，眼看就要將這個星球啃噬殆盡，即便是這樣，白蟻還是只

能以他們的文字寫下世界的美好。

根據娥蘇拉‧勒瑰恩（美國女性小說家，『地海戰記』作者）作品裡的說法，人類總有一天能夠解讀白蟻寫在榛果上的文字。因為，人類說不定有一天會願意傾聽癌細胞的低語。

每當我懷想起聖‧修伯里的時候，那些情景總會彷如自己的親身經歷般清晰浮現在眼前。

我們駕著飛機並肩低空飛行，通過波光粼粼的南運河。他所駕駛的Breguet-14就在我們所搭乘的木造架構、外罩織布、鐵絲機翼的木飛機的正前方，他從駕駛座裡揮揮手向我們打招呼。避開大雪紛飛的庇里牛斯山，來到海面，他航向中繼站阿利坎特。

我們默默地目送淡黃色的機身緩緩離去，在綠色的大地和廣闊延伸的海洋與天空的狹小間隙之間，飛機的影子逐漸縮小，最後消失在地中海的粼粼波光之中。

我們一邊往下降落，一邊感受到他這前所未有的存在──。

我想將這本書排放在陳列著他的著作的書架上。

（『聖‧修伯里　插畫集』　みすず書房　二〇〇六年一月二十五日二〇〇七年四月二十五日發行）

476

『霍爾的移動城堡』（2004）

「動畫是值得從事的工作」
『雪之女王』是部讓人覺得

的作品

——您之前在與俄國的尤里・諾魯修迪（Yury Norshtein）導演對談時，曾提及『雪之女王』這部電影，並說它是「描寫心靈」的作品，能否請您說明一下？

宮崎　正確的說，與其說是心靈，不如說是想望，簡言之，女主角格爾妲一心一意想要救回心愛的卡伊——這就是此部電影的重點所在。在我年輕的時候，我覺得藉由動畫這種表現手法來描繪出那種想望是非常可行的。並且認為那正是我最想做的東西。因此，促使我立志成為動畫繪製員的雖是『白蛇傳』（藪下泰司導演，一九五八年），但是讓我覺得能當動畫繪製員真好的，則是在觀賞『雪之女王』之時。因為在那之前我都過著準時打卡上班，自問著我的人生這樣過好嗎的日子（笑）。

——您是在哪裡觀賞這部動畫的呢？

宮崎　剛進入東映動畫時，在練馬的公民館裡看的。我想應該是工會或其他組織團體所舉辦的電影放映會。我看的雖然是配音版，但是在那之後東映動畫播放原音版時，由於有位前輩用大型錄音機把它全程錄音下來，所以我就把它借來並在職場工作時不斷播放。聽著聽著，聽到錄音帶都彈性疲乏了，而我對於配音版的印象也全部消失不見了。每當我聽著那些聲音時，總會忍不住讚嘆：俄語實在

—— 非常美妙。

—— 那對您往後的作品產生非常大的影響嗎？

宮崎 這不光侷限於『雪之女王』，而是當我和製作於一九五〇年代的動畫相遇時，我才明白我們所從事的工作水準有多低，貫穿在作品裡的創作志向有多微不足道，真可說是當頭棒喝。因此，無論如何一定要向這部電影看齊，至少在志向方面需要努力提升，不夠熟練的技術也要急起直追才行

—— 這是我和阿朴（高畑勳導演）以及當時一起並肩奮鬥的許多人的共通想法。時至今日，我仍然保有將自己的作品說成「我們的作品」的習慣，因為我總覺得，當我在製作作品時，我並非孤單一人，而是擁有一個「團隊」。我想製作的，並不是屬於我一人的作品，而是屬於我們的作品。所以我盼著，有朝一日我們若能創作出可與『雪之女王』相匹敵的高純度作品，將是件多麼幸福的事。而且我滿心期動畫的可能性，其實與買賣、商品化或週邊商品等毫不相干，而是以「志向」之名存在於作品之中。

相較之下，我們所處的位置不值一提，所以當然要想辦法找回屬於我們的驕傲才行。

—— 當時的動畫界真的有那麼悽慘嗎？

宮崎 我當時雖然製作了『汪汪忠臣藏』（一九六三年），但是電視卡通系列一旦和那種長篇動畫電影一起在電影院上映，放映電視卡通系列時，孩子們總會開心地大合唱，在放映長篇時，孩子們就會無聊得在電影院的觀眾席之間跑來跑去。因為它抓不住孩子們的心。因此，東映形式的長篇動畫注定會沒落消失。儘管如此，我當初之所以還一心一意想

要製作長篇動畫，可說完全受到『雪之女王』這類作品的影響，還有在手塚（治虫）先生的故事漫畫感召之下，亟欲創造出一個獨特的世界的緣故吧。因為我不想向手塚先生投降啊（笑），不過我壓根沒想過要做像手塚先生那樣的東西，所以我當時一點都不想進入手塚先生的製作公司。

—— 您可以具體舉出『雪之女王』裡讓您深深感動的畫面嗎？

宮崎 例如山賊的女兒在哭泣的時候，不是撩起裙子的時候嗎？那樣一來就露出了大腿。那樣的畫面高明地表現出那孩子的純真心靈，讓人覺得她真是個率直的女孩。我這才恍然大悟，能夠如此直截了當地刻畫出人心的，唯有動畫呀。真的是讓人佩服得五體投地。在『雪之女王』裡也出現許多動畫的笨拙破綻，不過多歸多，畢竟還是大膽嘗試了。例如有個畫面是馬匹被螺旋狀地捲上天際，就表現得很不好。雖然一點都不高明，但還是願意放手一搏。這種志氣難能可貴。

—— 關於格爾妲這位少女呢？

宮崎 她是個絕對堅持信念的人啊，就像『安珍清姬』（註）裡的清姬化身為大蛇，一邊吐著火焰一邊追著心愛的男人那樣，格爾妲完全不顧一切，甩開鞋子，赤腳奮力衝向荒野。因為她要去北國的盡頭把深愛的卡伊帶回來，她要去拯救心靈完全凍結的少年，她的堅強勇敢感動了與她相遇的每位女性，大家都願意助她一臂之力，這段表現真的很棒。

『神隱少女』中，針對千尋在故事最後為何能看出豬群中並沒有父母的身影，我並沒有多做說明。剛上映時，的確有人認為它在道理上說不過去而希望我們提出說明。但是，我卻認為那一點都不明。

重要。經歷過這麼多事情之後，千尋就是能夠明白父母並不在裡面。至於為什麼會明白就是所謂的人生呀，理由就是這麼簡單。既然有時間找出這裡缺什麼、那裡缺什麼，那觀眾就自己去找答案吧，因為我不想浪費時間在那種地方呀。我知道做說明會讓觀眾更加容易了解，但看電影並不是在於懂不懂，所以，我最不喜歡以條理製作而成的電影。若是以條理來製作，將無法描繪出格爾姐的力量。

宮崎　您的意思是說，會失去一氣呵成的魅力？若以道理去思考『雪之女王』，將會發現它有許多無法解釋的畫面。比方說，我們會不明白為何大家都願意無條件助格爾姐一臂之力。

——說到格爾姐的心情，她就是那種不斷唸著「卡伊」而勇往直前的女性，因此，我覺得在她臉上做特寫的感情表現手法是多餘的。因為當她將鞋子放進河中流走時，即代表她已決定朝著那個方向大步邁進了，之後就是逐漸擴散的波紋的畫面。那樣就夠了。

——她在展開旅程之初，遇見魔法老婆婆的那段劇情也非常不可思議。魔法老婆婆為了要留住她而想要消除她對卡伊的記憶，可是當她看見玫瑰花時卻又想起了卡伊。記憶明明已經消失，心底卻還牢牢記住。

宮崎　真是不可思議的劇情。

當她們遇見一群打鼓前進的軍隊時，格爾姐感到有些畏縮，老婆婆便牽起她的手，領著她小心翼翼地從旁經過，那正是古典芭蕾的動作。讓具有古典芭蕾素養的孩子發揮演技，感覺上就是運用了實

480

景與動畫合成的技術，那些地方是沒有道理可言的。比方說既然要展開旅程，接下來就有漫長的路途要走，那為何要打赤腳呢？但是，打赤腳又是劇情之所需，因為女主角絕對不能有他人守護，她必須全身赤裸才行，她將逐漸失去所有，唯有失去所有才能抵達下一個地點，才能有所收穫。

——仔細想想，格爾姐在途中曾經獲贈鞋子，但是到最後究竟還是打赤腳。

宮崎　負責製作的那些人完全掌握故事內容並且用心製作啊，我個人對此非常讚賞，這可說是一部嘗試將神話部分和傳說故事融合的電影，在融合的過程當中，心情和精神都完全合而為一。

——所謂的神話部分是指？

宮崎　例如剛踏上旅程時，當格爾姐將獲贈的鞋子轉送給河川之後，船索就自動解開，船兒也漂動了起來，這就是以萬物有靈論的神話觀念在製作動畫。雖說動畫的根源或許正是來自萬物有靈論，但是，河川在吞下鞋子之後便以運送船隻來報答女子，這樣的故事發展就好像將神話的情節融入安徒生的童話當中，我覺得很了不起。

——誠如這部電影的片名『雪之女王』，您相信這種東西確實存在嗎？有人將它比擬為史達林政權，有人說它是人類理性的象徵，各式各樣的看法都有，但不知宮崎先生您的看法為何？

宮崎　我在閱讀『沉默的羔羊』的原著時，發現萊克特博士在將文件交給克麗絲時，兩人的指頭碰觸了一下，這一段情節讓人感到文學性十足，而這也正是這個故事的最高潮。無論事件到最後是如何解決，不管萊克特博士是如何殺害他人，這些環節根本都無關緊要。同樣的，關於『雪之女王』究

竟是何方神聖這件事，根本無需以語言來做說明。

話說回來，這部電影的最高潮在於山賊的女兒將自己所飼養的生物全部放生，嘴上說著「你們想去哪裡就去哪裡吧」，然後就把他們全都丟了出去——這段情節，就是這部電影的最高潮。這個動作讓所有一切全都純粹化，儘管不知道那個女人究竟是繼母抑或是親生母親，但是只要被她背著，就一定要咬她的耳朵或其他部位一口才甘願，諸如馴鹿、狐狸、兔子之類全都臣服在山賊女兒之下，隨山賊的女兒任意支配，但是，儘管個性蠻橫又粗暴，當她聽完格爾妲的身世之後，才發現自己並沒有可以愛慕的對象。方才領悟到儘管支配著許許多多的東西，但其實心裡最想望的，並不是用籠牢或繩索去捕捉他們，而是想要一個可以體貼愛慕的對象。所以，她才會說：「你們都走吧！」因為，她只會為她都沒說話，所以就由那位山賊的女兒來說，帶來這項訊息的格爾妲什麼話都沒說，正因為她都沒說話，所以就由那位山賊的女兒來說。因此，我認為整部電影的最高潮就在那裡。而正因為有那樣的高潮，才會讓人覺得前後劇情如何發展都無所謂了。

——是格爾妲解放了山賊女兒的心靈嗎？

宮崎　融化了冰凍的心靈，只有格爾妲擁有這種力量啊，不要問格爾妲為何擁有這種力量，反正她有就是了。我總覺得每個人的心中應該都有這樣的部分，而這也正是世界上最重要的一部分，它可能存在於自己心中，或是由他人所擁有，抑或是存在於自己心中，只是找不到出口罷了。

由於要拍成電影所以必須有條有理，但其實那是不重要的。因為這並不是安徒生的原著，而是

482

由有所領悟的人們的人類的演技、色彩的效果等等，由許多要素架構而成，且剛好來到完美頂點的作品，這是非常難能可貴的。也因此它才能抓住進入動畫世界的後進年輕人的心。讓他們明白：動畫其實可以做到這個地步，讓他們覺得：這是值得從事的工作。若論從事動畫工作該有何目標、該立定什麼志向，我想，其根本就在於達成那樣的片段。這是我的體悟。

——和『雪之女王』相遇，對您的影響非常深遠呢。

宮崎　就生理上來說，我也是那種很想拍許多冒險武打劇或笑鬧喜劇的人，但是，如果沒有核心就絕對不行。因為一旦缺乏核心就必定會變成胡鬧劇。當然，我們必須背負來自公司諸如經濟壓力之類的種種理由，但是又不能以那些經濟上的理由來藉口來合理化自己的行為，因此我們期許自己，至少不要製作出讓人批評為「這種東西，不拍也罷」的作品。問題不在於別人對我們說了什麼，而是我們只能努力製作讓自己問心無愧的作品。所謂的讓自己問心無愧，並不是指現在的自己喔！而是立定志向的那一刻的自己，我們一定要這樣期許自己，並且要隨時牢記不忘初衷。

——聽說有人的感想是格爾姐太過任性妄為？

宮崎　聽到有人有這種反應，阿朴好像很驚訝，我則是一點都不驚訝。因為那代表那位觀眾一定是個很無趣的人。他以為電影就是讓人產生移情作用，以便在虛擬的世界裡端口氣的道具。其實在以前，電影可是讓人學習人生的地方。如今，我們卻把那些在超市挑三揀四、絮絮叨叨地嫌太貴或嫌難吃的消費者視為觀眾。不過，我不做那種會被消費的東西，我是為了讓自己可以一天比一天更好而製

作電影、欣賞電影。

（『熱風』吉卜力工作室　二〇〇七年十一月號）

註解：

安珍清姬／日本民間傳說的悲戀故事，內容為名叫清姬的女子愛上了名叫安珍的修行僧，後來得知遭到背叛之後，清姬就化身為大蛇，追殺安珍至和歌山上的道成寺，安珍嚇得躲進吊鐘內，清姬便吐出熊熊火焰將他燒死。

給吉卜力的各位

這並不是遭到詛咒或
有什麼作祟的房子，
白天流露著人們
嚴謹生活的氣氛，
夜晚則別有一番感覺。

熱鬧非凡的鬼屋，讓人一點都不覺得寂寞

晚安

大房間（主屋）
雖然無人使用，
但偶爾會去打聲招呼。
早上會去道聲「早安」，
向老早以前就住在
這裡的前輩問候一下。

高橋已經來了，所以這些前輩收斂了些，不過，他們
今晚應該會再度來到我身旁吧。

『尋找棲所』企劃書

『崖上的波妞』（2008）

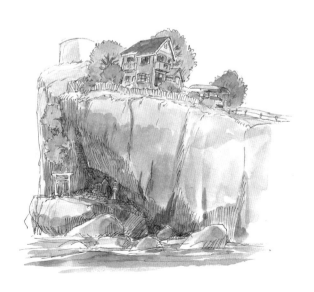

關於『崖上的波妞』

○長篇電影　預計90分鐘、1000個鏡頭
○對象　幼兒及所有年齡層觀眾
○內容　前所未有、充滿幻想與歡樂的娛樂作品
○隱藏宗旨　2D動畫的繼承宣言

企劃宗旨

　　這是一個關於棲息在海洋當中的小魚兒波妞，想和人類宗介一起生活而固守此一任性想法的故事，同時也是五歲男孩宗介恪守約定的故事。

　　將安徒生童話『美人魚』的舞台移到今日的日本，除去基督教的色彩，描繪出幼童們的愛與冒險。

　　位於海邊小鎮靠崖邊的一棟房子。數量不多的登場人物。彷彿有生命的海洋。魔法可以自在展現的世界。存在於每個人潛意識深處的大海，與外在的滔滔大海得以相通。因此，要打破空間的限制，

488

『崖上的波妞』（2008）

並大膽地繪圖，讓海洋成為主要登場人物而非背景。

少年與少女、愛與責任、海洋與生命，將這些屬於源頭的事物大膽地描繪出來，以對抗當今充滿著不安和精神障礙的時代。

登場人物

宗介　五歲，自在且直率的男孩，住在崖上的屋子裡，是故事的男主角。

理莎　二十五歲，宗介的母親，任職於日間照護中心「向日葵之家」，是個俐落爽直的年輕女性，美女。

耕一　三十歲，理莎的丈夫、宗介的父親，國內航線的貨物船船長，動畫中幾乎沒有露面。

波妞　人魚公主，由於舔了宗介的血液而成了半人魚，為了成為人類而偷走父親的魔法。是個惹人憐愛的小麻煩，也是本故事的女主角。

藤本　波妞的父親，曾經是陸地上的人，現在則是獻身於海洋的水棲人類，使用魔法以恢復海中生物原有的平衡，非常忙碌。

波妞的小妹妹們　尚未具有人面的幼小魚群，被飼養在藤本的作業船「姥鯊號」的水球當中。

水魚　因魔法而化成魚形的活動水，可以自由自在地變化大小，從沙丁魚到龐然大物皆可變化。除了

489

藤本所駕馭的「姥鯊號」的型態之外，還有其他各種不同的形體，並擁有幾許自我意志。

珂藍漫瑪蕾　海洋之母。既是海洋，又兼具有人格，是個形體不定的巨大存在。藤本是她眾多丈夫當中的一人。

其他　「向日葵之家」的老人們，還有托兒所的孩子及工作人員。

劇情概要

乘著水母離家的波妞，由於被船隻的拖曳網給纏住，小臉蛋整個卡在玻璃瓶當中。海浪把波妞打到了海灘，而拯救她的就是住在崖上的五歲男孩宗介。當宗介拿著石頭敲破波妞頭上的玻璃瓶時，宗介的手指被割傷了。在宗介捧著波妞回家的途中，波妞舔了宗介手上的傷口，沒想到人類的血液一進入人面魚的體內，原本隱藏其中的人類基因居然顯露出來。

雖然宗介把波妞放在水桶裡，並帶到托兒所裡藏了起來，但還是被藤本的水魚給帶了回去。

此後，宗介一直很擔心波妞的安危，而波妞也全心喜歡著宗介。波妞打算在妹妹們的協助下偷走父親的魔法以變成人類回到宗介的身邊。然而，帶有危險力量的生命之水，在灑落後引發了巨大的天象異變。海水高漲，風雲變色，妹妹們也變成了巨大的水魚，朝著宗介所在的崖上逼近……。

『崖上的波妞』（2008）

影像上的課題

1. 人物的線條雖然減少，但希望增加描繪動作的張數，還要拋棄「演技在三格之內」的想法（註）。因為波妞和宗介要是不動的話，魅力就出不來了。

2. 在人物設計上的注意事項：希望能畫出眼球的球面，這是為了做出幼童身體圓滾滾、Q嫩Q嫩的感覺。

3. 海浪或水波以實線表現，色線當然也會使用，但輪廓線則以實線的方式描繪。

4. 希望能表現出風吹樹木的感覺，不論何時，懸崖上的樹梢總是被風吹得沙沙作響。狂風吹襲的處理雖然在賽璐璐動畫（註）上做出來了，但始終無法做出輕拂的感覺，希望能實現此一想法。

5. 希望能除去直線。用變了型的線條帶出溫暖的感覺，讓魔法的存在變得可能，也希望從透視圖法的咒語中解脫。這是個就連水平線也扭曲起伏、搖搖擺擺的晃動世界。

6. 將現代日本的居住環境稍稍理想化，使其更加適宜居住。提高居民的水準，以及去除過度擁擠的情況。

7. 用老實、耗工夫的方式繪圖，使畫面展現溫馨，讓觀眾從中得到解放。希望能從純熟精緻的表現，轉向純樸的表現。

491

關於配音

希望能找相同年齡的孩子來配音，雖然需要大費周章才能尋得，但這是一定要的!!

關於音樂

看過劇情概要之後，會以為那是一部跟宿命血脈相連有關的偉大史詩，但那充其量不過是其骨架。其實，這是一部活潑且愉快的大型漫畫，我希望它充滿歌聲。

例如波妞的歌。

有腳真好耶

手有兩隻　有手真好耶

摳一摳　握一握

牽一牽　拉一拉

有手真好耶

有腳真好耶

『崖上的波妞』（2008）

賣力的跑　用力的爬
跳上跳下　摸得到的腳
腳有兩隻　真開心耶
像是這樣的歌曲⋯⋯。

二〇〇六年六月五日

註解：

1 三格／意指三格攝影，同一格動作畫面用攝影機拍三次。美國的動畫多採一秒二十四格畫面，但利用三格攝影的話，一秒只需八格的畫面，日本動畫在拍攝上多採用此方式。

2 賽璐璐動畫／Celluloid animation，在透明的賽璐璐片上描繪人物，然後搭配背景圖案來攝影的動畫。不過，現在的動畫製作幾乎都採用電腦製作。

給久石讓先生的音樂備忘錄

故事舞台位於海陸交接處，所以場景便在陸地和海裡之間來來去去。

雖說是海裡，但我並不追求海洋那種寬闊或壯觀。反之，應該把它當成近在身旁的異界來看待。

而陸地上的舞台也只限定在幾處，只有懸崖上的房子和向日葵之家（托兒所和日間照護中心）而已。

故事的架構簡潔。

海洋表現出女性象徵，而陸地則表現出男性象徵。因此，故事中的海港小鎮呈現著衰退的景象。

男人們雖然乘著船隻或漁船頻繁往來於海面，但在這個世界早已不被大家所尊敬。不過，女人們也是每下愈況。在海邊等待著男人歸來的老嫗們，以及看似快活卻因盼著出海的丈夫早日歸來而一肚子氣的宗介母親。

然而，波妞的出現，卻搗亂了這個乍看之下祥和平穩的世界。

波妞可以說是最純粹的女性象徵，她對於一切壓抑之事進行反抗，不顧一切展開行動全力以赴地爭取想要得到東西。不論是吃喝、擁抱、還是奔跑追逐，她都沒有絲毫的猶豫或是疑慮。波妞雖然是個愛談戀愛、關係複雜且屬於多產系的角色，但在本動畫中的她則維持著幼兒的姿態，至於她會成長成什麼樣的女性，那就得看她碰上的男性來決定了吧。現在的波妞所代表的，仍是純粹的女性特質。

494

也因為這樣，她的那些小妹妹才會那麼喜歡她。

波妞的母親珂藍漫瑪蕾，就是波妞待在海裡順利成長之後的身影。她是一切生命的後盾、多產、一妻多夫、育有無數的孩子，位於生死兩界的中間，即使知道波妞是冒著可能化成泡沫的危險，她還是給予了想成為人類而努力放手一搏的波妞絕對的支持。

身為男性卻拋棄陸地，轉而生活在海底的藤本，是個永遠被放逐的角色。他是弱小父親的代表，不論是信念還是行動，都無以豐厚他的生命。越是追求理想，他就變得越是孤獨，背負著被背叛的宿命。藤本的形象，大大的諷刺了現代父親形象。但是，他也是最能理解宗介肩上重擔的人物。宗介的父親雖然是個頗有氣概的男性，但他是到了二十一世紀卻依然追尋著大航海時代的幻影的男子。因此，他的存在本身似乎象徵著男性特質的消退，只要他一回到陸地上，就是個連理莎也會感到不耐煩的人物。

五歲的宗介，接受了突然闖入且代表著女性特徵的波妞。五歲的孩子還屬於神界，也是成為這個世界的男性之前的最後年限。處在兩界中央的宗介因此遭遇到最大的攻勢。

宗介所背負的課題是什麼呢？就是無條件地接受波妞、喜歡上她，並且堅守誓言保護她。現在的人十分清楚，人心是很容易游移的，所以對於大部分的觀眾來說，宗介的信守諾言或許讓他們看過即忘。但是，對宗介來說，這卻是個關鍵性的重要約定，是要徹底遵守這個約定？還是把它拋在腦後？這將決定宗介今後的人生，不是成為藤本（封閉），就是成為逃脫的耕一，這兩者都是現代男性的簡

易生存之道。

可是宗介卻不一樣。他是真正的優秀人才，是個能夠貫徹到底的五歲神童。現在的他雖然還未展現絲毫才能，但他接受了波妞、理解理莎的心事、甚至對於藤本也表示關心……。這要是普通孩子的話早就精神分裂了，但他超越了精神創傷，也沒有變成心理學領域上的治療對象，不論是人面魚的可愛波妞，還是半人魚的凶惡波妞，或是蠻橫的女孩波妞，他全都接受了。所以我才會說，宗介是個優秀人才，而且是個有資格成為主角的人物。藉著宗介內心的堅強先取得了新的平衡，讓世界恢復了平靜。當然，這並不表示是女性性格得勝，也不代表是男性性格得勝，並非一部電影就能概括論定的。電影雖然在結局不明確的情況下結束了，但這就是二十一世紀以後人類的命運，這樣的課題。而這正是讓我腦筋混亂，一籌莫展的原因。劇情所需的配樂當然是不可或缺的東西，但關於整體構想方面，我希望能稍微討論一下。

接下來，是我在猶豫之中所記下的東西，是一些可能成為靈感的東西。

波妞來了

大風大雨　千百的波浪全都是怪物

全部都是　我的妹妹

賣力的跑　扭著身軀用力游

哈哈大笑　抬頭挺胸

圓滾滾的眼珠　大口大口深呼吸

我大吼大叫　妹妹們也大吼大叫

頭髮　整個飛了起來

風呀　再大一點　轟轟地吹呀

泡沫　全都變成魚兒

活蹦亂跳吧

我用剛長出來的腳丫

大力踩在海浪上

啪啦啪啦　每一腳都好大聲

小島　小船　全都一口吞掉

我好開心

我是大風

我是大浪

搖籃曲

海浪滔滔　藍色的家

曾經和無數的兄弟姐妹

咕嚕咕嚕地談天說地

還記得嗎？

你曾經生活在海中

好久好久以前

水母　海膽　魚兒　螃蟹　海星

大家都曾經是兄弟

珊瑚塔

還記得嗎？

好久好久以前

那些數也數不清的兄弟姐妹

※此詩篇是以覺和歌子的詩集『成為海洋般的大人』（海のような大人になる，理論社）當中的一篇「魚兒」（さかな）為藍本，寫成的詩歌。

（註　此詩篇已製作成「海洋的媽媽」一曲。〈作詞：覺和歌子、宮崎駿。改編自覺和歌子的「魚兒」一詩〉）

在內莫艦長率領的鸚鵡螺號的船員中，藤本曾是唯一的亞洲人，而少年時期的藤本邂逅了海之女，墜入了情網。從那時候開始，藤本以半個人類、半個海之男的身分活過了百年。

面對海洋污染、濫捕、潛水艇到處出沒的現況，藤本為了拯救海洋而展開行動。

珊瑚塔是藤本落實理想的海洋農場，也是淨化海水、增殖生命的地方。

海底火山咕嚕咕嚕地冒泡，綠色的柔軟珊瑚搖曳生姿。紅色的珊瑚塔中，聚集了魔法的力量，萃

取著生命之水。

藤本是絕對孤獨的存在，他所愛慕的海之女並非自己一人所獨有。他甚至不確定，兩人是否能再碰上一面，那樣的一天能否到來。

不過，身旁成群的小魚兒是他的女兒。將女兒們養育成亭亭玉立的海之女，是他的責任和工作。

金色的生命之水，以一滴一滴落下的緩慢間隔，逐漸在瓶子當中蓄積。所耗費的時間之久，恐怕會讓人等到失神。

在魔法保護膜之外，是光線斜射而入的湛藍海洋。旁觀的魚群正窺視著生命之水，螃蟹、海蝸牛、章魚、墨魚也都一樣，他們對著生命之水猛嗅猛探，並緊密觀察著藤本，看看是否有機可乘。

海洋生物不斷地增加博物館圖鑑的頁數，藤本夢想著總有一天，海底的和平會擴及整個世界，也夢想著自己和那長生不老的美麗海之女，有柔情相會的一天。

泡泡一個接著一個

螃蟹的卵有一億個

海膽則是十億個，墨魚有百億個

五千隻圍觀在旁的魚兒

向日葵之家的迴旋曲

一滴一滴落下的生命之水
輕柔搖曳的珊瑚之田
章魚的孩子有百萬隻，海蝸牛有千萬隻
蝦子的卵則是天文數字
海底波光粼粼地搖晃著

如果可以再一次自由地走動
我要盡情地來場大掃除、洗個衣服、煮個飯
修剪庭院裡的花草樹木、撒下花種，然後，出去散個步
天空晴朗無比　多麼明亮呀
我也喜歡雨天，撐著漂亮的雨傘或穿上雨衣去散步
大限之日尚未到來
在這之前，就讓我走個一小步吧
就算只是擦擦窗戶也好

都讓人覺得暢快無比

牽起手來轉呀轉

壞心眼的阿時、癡呆的法子

無法開口說話的和子

大家開開心心地跳舞吧

挺起腰桿、拉平皺紋

膝蓋也打直

雙腳盡情地蹦蹦跳跳

裙擺飄飄搖搖

就算內褲被看到也一笑置之

化成微風

一次就好，好想跳個舞

當大限來臨時，才能微笑以對……。

水魚

水魚是唯物的，是海水、膠質及洋菜綜合而成的軟滑生物。

可以任意伸展縮小，可以看似波浪，也可以看似鯊魚，還可以變大變小

是冷眼旁觀者的僕人

水魚總是笑笑的，乖乖地聽從藤本的命令

讓船隻的引擎停住，豎起耳朵偵查秘密

任人隨意差遣，一旦失去用處就被丟進水裡沖走

可憐又滑稽，或許還有一些可怕的水魚僕人啊

今天也是化身為滑溜溜的海浪

Q 滑滑　軟溜溜

咕嘟咕嘟　噗嚕噗嚕

發光信號

夜晚的海洋很忙碌

點綴著白色、橘色、紅色、綠色燈光的船隻來回穿梭

辛苦的討海人，揉著惺忪的睡眼，成群結隊緩緩前行

崖上的那道光芒，是老婆和孩子所在的家園

我愛你們，雖然工作忙碌讓我無法回家，但我永遠掛念著你們

藉著已然落伍的摩斯密碼，傳送將會毫不保留地傳來

如果是電話或簡訊，老婆的抱怨將會毫不保留地傳來

唯有用發光信號，我才能自在地說出「我愛妳」

瞧，是回覆的信號光

緩慢閃爍著，長長短、長短長

那是我兒子，我五歲的兒子呀

謝謝，老爸我正精神抖擻地工作著

你說你會祈禱我出海平安，這不是會讓男兒落淚嗎

謝謝，晚安，我的兒子

晚安，我親愛的、可怕的老婆大人

信號結束

夜航的船隻，調整船舵整齊列隊，航向艱辛的漫漫旅途

同伴們，辛苦了，大家都努力不懈地打拚著

太陽升起的地方，就是下一個港口

大家去洗個澡，再喝杯啤酒吧

妹妹們

我們最喜歡姐姐了

姐姐好強

我們要跟在姐姐後面

這是姐姐的手手

這是姐姐的腳腳

我們要和姐姐待在一起

我們要變得跟姐姐一樣

二〇〇七年九月五日

年譜

1941～1962年
誕生・疏散到鄉下・升學

1941年

1月5日，誕生於東京都文京區，是四兄弟中的次子。

1944～1946年

因為戰爭，舉家疏散至栃木縣宇都宮市和鹿沼市。此乃因為伯父所經營的「宮崎飛機公司」就在鹿沼市，而父親為該公司的員工。

1947～1952年

進入栃木縣宇都宮市的小學就讀。唸到三年級，於四年級時回到東京，插班就讀杉並區立大宮小學。五年級時，轉至大宮小學新設的分校永福小學就讀。

1953～1955年

以永福小學第一屆畢業生身分畢業。隨後進入杉並區立大宮中學就讀。經常與喜愛各項活動的父親和佣人一起去看電影。印象深刻的電影有『飯』（めし）（1951年，導演成瀨巳喜男）、『黃昏酒國』（1955年，導演內田吐夢）等。

1956～1958年

畢業於大宮中學。進入都立豐多摩高中就讀。當漫畫家的夢想於此時萌芽，開始積極學畫。高中三年級時，因觀看日本首部彩色長篇動畫『白蛇傳』（1958年，導演藪下泰司），而對動畫產生興趣。

1959～1962年

畢業於豐多摩高中。進入學習院大學政治經濟學部就讀。專攻研究的是『日本產業論』。進入大學之後，由於學校社團裡沒有漫畫研究

當時是福島鐵次的『砂漠的魔王』的熱情影迷。

會，於是轉而進入性質最為接近的兒童文學研究會。有時整個研究會只剩他一人獨撐大局。

在這段『漫畫修行』期間，認真專注地畫畫，偶爾還會拿到出版租書店專用漫畫的出版社投稿。沒有完整的作品。只累積了數千張大長篇的草圖。

在大學唯一感到有趣的是久野收的課堂。同時也開始閱讀堀田善衛等人的作品。在電影方面，ATG（藝術電影院）的活動正方興未艾，觀賞過波蘭電影『天使的母親喬』（1961年，導演耶吉·卡瓦萊洛威茲）等電影。

1960年發生安保運動時，雖然只是一名旁觀者，但等到抗議活動進入退潮期，才因為看到刊載於『Asahi Graph』的照片而開始關心。但就算以無黨派身分參加示威遊行，也為時已晚。

1963年

畢業於學習院大學。進入東映動畫，成為最後一

批定期採用社員。

進入公司以後，賃屋住在東京都練馬區的一間4帖半大的公寓（房租6000日圓）。剛開始的起薪是1萬9500日圓（前3個月的培訓期是1萬8000日圓）。

參與製作的第一部動畫作品是『汪汪忠臣藏』（1963年，導演白川大作）。之後擔任電視卡通動畫系列『狼少年健』的製作。

1964年

劇場用作品『格列佛的宇宙旅行』（1965年，導演黑田昌郎）的動畫製作。電視卡通系列『少年忍者風之富士丸』的原畫助理。擔任工會的書記長（同時期的副委員長是高畑勳）。

1965年

參與電視卡通系列『Hustle Punch』的原畫製作。入秋之後，主動參加劇場用長篇『太陽王子』的籌備工作。其他的參加成員還包括擔任導演的高畑勳、繪圖的大塚康生、林靜一等人。

508

10月與同事大田朱美結婚。新居位在東京都東村山市。

該年秋天因盲腸炎而住院開刀，期間所畫的『岩男』成為參與製作『太陽王子』的契機。一種說不定再也無法製作長篇的危機感和因工會運動而與主要成員所產生的連帶感，是這部作品的基調。

1966年

參與『太陽王子』的製作。擔任場面設計・原畫工作。雖然從4月開始作業，但因製作延遲而於10月暫停作業。只好繪製電視卡通系列『彩虹戰隊羅賓』的原畫。

1967年

1月再度展開『太陽王子』的製作。長男誕生。一整年都投入『太陽王子』的製作工作。購買1954年製的雪鐵龍2CV。

1968年

3月『太陽王子』首號試映。7月以『太陽王子

霍爾斯的大冒險』的名稱公開上映。擔任電視卡通系列『魔女莎莉』的原畫（77集和80集）。之後，致力於劇場版長篇『穿長靴的貓』（1969年，導演矢吹公郎）的原畫作業。

1969年

4月，次子誕生。移居至練馬區大泉學園。擔任劇場用『飛空幽靈船』（1969年，導演池田宏）的原畫、電視卡通系列『秘密的阿可』44集和61集的原畫製作。

9月至隔年1970年3月為止，在『少年少女新聞』連載原創漫畫『沙漠之民』（筆名秋津三朗）。

1970年

繪製『秘密的阿可』的原畫。加入劇場版長篇『動物寶島』（1971年，導演池田宏）的籌備班底，擔任創意構成與原畫工作。移居至現居地埼玉縣所澤市。

1971年

忙完劇場版長篇『阿里巴巴與四十大盜』
（1971年，導演設樂悅司）的原畫，正式離開東映
動畫。與高畑勳、小田部羊一一起轉往A製作公司。
以新企畫『長襪子的皮皮』主要工作人員的身分進行
籌備工作。

8月，與東京MOVIE社長藤岡豐一起前往瑞典，
是首次出國，目的是要與『皮皮』的原作者林格蘭見
面，並到外景地歌特蘭島（電影版的『皮皮』就是在
此地拍攝）勘查。在看過殘存著中世風貌的城塞都市
威士比之後，內心受到相當大的衝擊。只可惜，最後
並未與原作者見面。順道參觀位於斯德哥爾摩近郊的
斯勘先野外博物館。

結果，『皮皮』無疾而終，然後便中途加入『魯
邦三世』的製作行列，與高畑勳一起擔任導演。在
『皮皮』所學得的經驗，剛好可以活用在稍後的『熊
貓家族』和『小天使』的製作上，而威士比和斯德哥
爾摩也成為日後『魔女宅急便』的舞台。

1972年

『魯邦』結束後，製作了千葉徹彌的原著『ユ
キの太陽』的試映片，但是企畫案卻胎死腹中。替電
視卡通系列『赤胴鈴之助』繪製數集的分鏡腳本。此
外，也畫了電視卡通系列『ど根性ガエル』的分鏡腳
本，可惜未能被採用。

加入迎合當時的熊貓熱所推出的劇場版中篇『熊
貓家族』（1972年，導演高畑勳、作畫導演大塚
康生、小田部羊一）的製作行列。這部作品完全是順
應流行的企畫，畫面設定、原畫。這部作品完全是順
內容敘述熊貓父子闖入一名女生日常生活中的種種趣
事，好玩又緊張刺激，是後來『龍貓』的製作原點。

1973年

擔任劇場版中篇『熊貓家族 雨淹馬戲團之篇』
（1973年，主要工作人員同前述作品）的腳本、
美術設定、畫面構成、原畫。雖然是因為前述作品大
受好評才決定推出續篇，但整部作品更具有宮崎駿的
風格。之後，擔任『荒野的少年』（15集）、『侍ジ
ャイアンツ（1集）的原畫製作。

映像，開始籌拍『小天使』（『阿爾卑斯少女 海蒂』）。

6月，和高畑、小田部兩位一起轉至ズイヨー映像的原工作團隊宣布獨立，成立日本Animation公司。

7月，前往瑞士勘查外景。

1974年

擔任電視卡通系列『小天使』的場面設定、畫面構成。是所推出的「名著系列」中令人印象深刻的作品，在日本和世界各地皆廣受好評。與導演高畑、作畫導演小田部組成強力的三人組，致力於卡通動畫製作。宮崎的主要工作是將導演和作畫、美術銜接起來，也就是擔任版面設計的工作。不光只是決定畫面整體構圖，連「畫面構成」的所有動作都得兼顧，以拍寫實電影來說，大概相當於攝影師。負責擔任「不畫只導」的導演高畑勳的手腳和眼睛，設計出全52集的所有畫面。

1975年

做完電視卡通系列『龍龍與忠狗』的原畫之後，開始籌備預計隔年推出的『萬里尋母』。

7月，前往義大利和阿根廷勘查外景。ズイヨー

1976年

擔任電視卡通系列『萬里尋母』（1976年，導演高畑勳）的場面設定、版面設計。主要成員仍然是高畑、小田部、宮崎3人。

1977年

做完電視卡通系列『小浣熊』的原畫之後，6月起開始籌拍『未來少年科南』。是宮崎首度正式擔任導演的作品。拜託隸屬シンエイ動畫的大塚康生給予協助。

1978年

擔任NHK第一支30分鐘電視卡通系列『未來少年科南』的導演。

1979年～1982年
至『風之谷』開始連載為止

1979年

擔任電視卡通系列『清秀佳人』（1979年，導演高畑勲）至15集為止的場面設定、畫面構成。為了製作新的電影『魯邦三世 卡利歐斯特羅城』而轉往東京電視台新社。

12月15日，『魯邦三世 卡利歐斯特羅城』完成。

首次擔任劇場版長篇作品的導演，同時負責腳本、分鏡，雖然未能造成轟動，卻得到許多影迷、電影相關人士的強力支持。此片的作畫導演大塚康生正是最初的『魯邦』電視卡通系列的創始人。在作畫方面，則有友永和秀等新人加入，塑造出肢體語言更加逼真的新魯邦形象。

1980年

負責培訓Telecom（第2期）的新人。Telecom是東京MOVIE新社內名為作畫工作室的新公司，從前年開始定期採用新人。這些卡通動畫新手曾經參與『卡利歐斯特羅城』的製作工作，其中負責作畫的新手成員還擔任『魯邦三世（新）』第145集和155集的腳本、導演。筆名取為「照樹務」，就是仿照Telecom的日語發音。期間也繪製新企畫的藍圖。『魔法公主』就是其中之一。此外像被稱為「所澤妖怪」的

1981年

參與電影企畫『Little Nemo』和『Rolf』、與義大利RAI合作的『The Sherlock Holmes』的籌備工作。因此前往美國和義大利等地。

『Little Nemo』雖然在1989年7月以劇場版作品『Nemo』的名義推出，但其實是東京MOVIE新社社長藤岡豐多年來所催生的企畫案，宮崎先生和近藤喜文只是參與籌備工作而已（高畑後來接替宮崎擔任導演，但他最後也把棒子交給了別人）。

同年8月號的『Animage』推出首度的宮崎駿特輯，也開啟了德間書店和宮崎先生的合作契機。

1982年

『Animage』從2月號開始連載『風之谷』的漫畫。宮崎先生也差不多在同時期擔任『福爾摩斯』的導演。

『風之谷』是宮崎以「只有漫畫才做得到」為目

的『龍貓』的藍圖作品等，也是在這個時期完成到最早期的構思作品，應該是從『小天使』時期就已開始）。

標示所構想出來的作品。獨特的手法和畫的密度帶給相關人士無限衝擊，作品世界的深奧內涵令許多人驚歎不已。唯一可惜的是，由於宮崎還要忙其他事情，加上畫的密度極高，所以連載次數緩慢。

『福爾摩斯』由Telecom的作畫、導演團隊製作出4集左右的底片。宮崎只參與製作了6集。11月，離開MOVIE新社。

1983年～現在
至『崖上的波妞』為止

1983年

開始醞釀將『風之谷』拍成電影。決定由高畑擔任製作人，工作室則是由原徹擔任社長的特助。這些工作人員同時也是東映動畫時代製作『太陽王子』的成員。籌備室設在東京都杉並區阿佐之谷。於8月開始作畫。宮崎擔任導演、腳本、分鏡。

另一方面，『風之谷』漫畫連載進行到6月號便宣告中斷。6月，在Animage文庫刊載素描繪本『シュナの旅』。

1984年

3月，完成電影『風之谷』（以東映發行的方式於3月11日公開放映。同時還放映『福爾摩斯 藍色紅寶石／海底的財產』）。4月，在杉並區成立個人事務所『二馬力』。腦中一邊思索著已部作品的內容，一邊萌發以福岡縣柳川市為舞台拍攝紀錄片的構想，於是以高畑擔任導演，開始進行製作（這就是於1987年4月公開放映的『柳川堀割物語』）。於『Animage』8月號再度連載漫畫『風之谷』。

1985年

創作電影『天空之城』開始進入籌備階段。漫畫『風之谷』連載於5月號中斷。於東京都武藏野市吉祥寺成立吉卜力工作室。

5月，前往英國威爾斯勘查外景。

1986年

8月2日，『天空之城』以東映發行的方式公開放映。宮崎擔任導演、腳本、分鏡。同時放映『福爾摩斯續集 ミセスハドソン人質事件／ドーバー海峽

の大空中戰』。於『Animage』12月號再度連載漫畫『風之谷』。

1987年

『風之谷』連載於6月號中斷。『龍貓』進入籌備階段。仍然由吉卜力工作室負責製作，與『螢火蟲之墓』同時製作。

1988年

4月16日，『龍貓』以東映發行的方式公開放映。擔任原作、腳本、導演。成為昭和最後一年最受歡迎的日本電影。『螢火蟲之墓』同時上映（導演、腳本、高畑勳）。

1989年

7月29日，『魔女宅急便』以東映發行的方式公開放映。擔任製作、腳本、導演。

1990年

於『Animage』4月號再度連載漫畫『風之谷』。

1991年

擔任『兒時的點點滴滴』（導演高畑勳）的製作人。『風之谷』連載於5月號中斷。『紅豬』進入籌備階段。

12月，出版廣納近代日本民家的圖文集『龍貓所住的家』（トトロの住む家，朝日新聞社）。

1992年

7月18日，『紅豬』以東映發行的方式公開放映，擔任原作、腳本、導演。

8月，吉卜力工作室的新工作室於東京都小金井市完工，基本設計由工作室自己進行。擔任同為日本TV的短片『那是什麼』的導演、原畫。兩部作品皆由吉卜力工作室製作。

11月，發行與堀田善衛、司馬遼太郎的鼎談集『時代的風音』（ユーピーユー）。

1993年

於『Animage』3月號再度連載漫畫『風之谷』。

8月，發行與黑澤明的對談集『何謂電影 漫談 東販出版』

『七武士』與『まあだだよ』』（德間書店）。

1994年

擔任『平成狸合戰』（導演高畑勳）的企畫。在『Animage』3月號刊載漫畫『風之谷』最後一集。

8月，獨自著手進行『魔法公主』的準備工作。

1995年

4月，完成『魔法公主』企劃書，隔月開始撰寫分鏡腳本。與工作人員一同前往屋久島勘查外景。

7月15日，擔任『心之谷』（導演近藤喜文）的腳本、分鏡腳本、製作人。在同時上映的『One Your Mark』中擔任原作、腳本、導演。

1996年

6月，吉卜力工作室被母公司德間書店吸收合併，成為株式會社德間書店／STUDIO GHIBLI COMPANY。

7月，發行集結文章、對談或受訪資料的『出發點 1979～1996』（德間書店，中文版由台灣

1997年

7月12日，『魔法公主』以東寶發行的方式公開放映。擔任原作、腳本、導演，開創日本電影的新記錄。

1998年

2月，前往德國參加柏林影展。

3月，因電視節目的企畫，為了追尋聖·修伯里的足跡，經由法國前往撒哈拉沙漠。

6月，在東京都小金井市設置名為二馬力的辦公室兼工作室。9月之後的半年間，開設『東小金井村塾II』。以村塾負責人的身分對有志成為動畫導演的人講課。同一時間，在東京都井之頭恩賜公園創建美術館的構想開始急速具體化。

1999年

7月，正式開始製作美術館專用的短篇電影。

9月，前往美國參加『魔法公主』北美公開放映

業。

的宣傳活動。

11月，『神隱少女』的企劃書完稿，進入準備作

2000年

3月，三鷹之森吉卜力美術館於東京都井之頭恩賜公園正式動工。

9月，德間康快社長去世。擔任葬儀委員長。

2001年

7月20日，『神隱少女』以東寶發行的方式公開放映。擔任原作、腳本、導演。創下了包括日本電影與西洋電影在內的日本票房最高紀錄。

7月下旬，為了辦一場『神隱少女』特別試映給那些曾經幫忙動畫製作與後製的韓國工作夥伴看，而前往韓國。同時舉辦『龍貓』在韓國上映的迷你宣傳活動。

10月1日，三鷹之森吉卜力美術館開館。負責企劃原案、製作，並擔任館長一職。同時親自策畫「神隱少女展」。美術館專用的原創短篇電影『捕鯨記』開始公開放映。擔任腳本、導演。

12月，前往法國宣傳『神隱少女』。

2002年

1月吉卜力美術館開始放映原創短篇電影『可羅的大散步』。擔任原作、腳本、導演。

2月，『神隱少女』獲得第52屆柏林影展金熊獎。

7月，擔任電影『貓的報恩』（導演森田宏幸）企劃。與養老孟司的對談集『虫眼とアニ眼』（德間書店）、受訪集『風の帰る場所 ナウシカから千尋までの軌跡』（ロッキング・オン）相繼出版。

9月，前往美國參加『神隱少女』北美公開放映的宣傳活動。拜訪位於舊金山的皮克斯動畫電影公司。

10月，吉卜力美術館的企劃展「天空之城與幻想科學的機械展」正式開跑。擔任企劃、原案、監修。短篇電影『幻想的飛行器們』也同時公開放映。擔任講述、原作、腳本、導演。原創短篇電影『小梅與龍貓巴士』公開放映。擔任原作、腳本、導演。在此同時，『霍爾的移動城堡』進入準備作業。

2003年

3月，『神隱少女』獲頒第75屆美國奧斯卡金像獎的最佳長篇動畫電影獎。

2004年

9月，『霍爾的移動城堡』獲得第61屆威尼斯影展Osella獎。

11月20日，『霍爾的移動城堡』以東寶發行的方式公開放映。擔任腳本、導演。入秋之後開始製作吉卜力美術館專用的第三部原創短篇電影。

11月至12月前往英法訪問。在法國舉辦『霍爾的移動城堡』公開宣傳活動。在英國，則是去訪問位於布里斯托的亞德曼動畫電影工作室。並放映為亞德曼工作人員和原作者黛安娜·韋恩·瓊斯（Diana Wynne Jones）所特別剪輯的『霍爾的移動城堡』。

2005年

自3月31日起，吉卜力工作室脫離德間書店而獨立，以株式會社吉卜力工作室重新出發。擔任董事長一職。被4月11日號的『Time』評選為「全世界最具影響力的100人」之一。

5月，吉卜力美術館開始舉辦「小天使展」。擔任監修，並幾乎包辦所有的解說工作。

6月，為了『霍爾的移動城堡』公開放映宣傳活動而前往美國。並與『地海戰記』原作者娥蘇拉·勒瑰恩見面。

9月，出席第62屆威尼斯國際影展。獲得榮譽金獅獎。10月，獲得國際交流基金獎。

2006年

1月，原創短篇電影『尋找棲所』、『水蜘蛛紋』（以上，原作、腳本、導演）、『買下星星的日子』（腳本、導演）3部同時在吉卜力美術館公開放映。

2月，為了畫收錄於羅伯特威斯托所著的『布拉卡姆的轟炸機』（岩波書店）的插畫隨筆，而前往英國取材旅行。這本書已於10月出版。

4月，開始進行『崖上的波妞』的準備作業。6月，製作備忘錄完稿。

2007年

5月，吉卜力美術館開始舉辦「三隻小熊展」，

擔任企劃、構成。

2008年

4月，吉卜力的社內托兒所「三隻小熊的家」正式開辦。負責提案、基本設計等。

7月19日，『崖上的波妞』以東寶發行的方式公開放映。擔任原作、腳本、導演。

7月、出版『出發點』的續篇『折返點 1997～2008』（本書）。

（敬稱省略）

後記

「從『魔法公主』到現在，都已經超過十年了。」

當我再度重新審視收錄在這本書裡的原稿時，不禁這麼想著。可是就實際上的感覺來說，我並不覺得時間已經過了那麼久。

一部電影要完成，通常得花二、三年的時間來製作，而在這段期間，世上的變化是相當劇烈的。

不過，無論二年或三年，由於我們向來處於「沒時間，時間不夠」的緊迫狀態，所以對於時間雖然有種「啊，原來已經過了二年呀」的感覺，但是對於時間匆匆流逝這件事倒是感受不深。無論是花了二年的時間或是三年的時間，一旦只要化為片長二小時的電影，就代表我們只活了二小時，只有二小時的時間殘存在自己的記憶裡。可是，我們照樣跟著變老，這感覺好像是浦島太郎。

到『崖上的波妞』為止，我所導演的長篇電影正好滿十部，但是和以前比較起來，我最近好像花比較多時間在專注拍一部電影，因此更加有人生苦短的感慨，真的是這樣。

＊

話雖如此，但是出版這本書並非我的本意。編輯對我說：「要推出『出發點』（德間書店、一九九六年）的續集。」我就說：「哦，這樣啊。」也就是說我並沒有積極想出這本書的意思。若是真

想出書的話，至少先要具備「我想出書」的明確意念，然後開始振筆疾書才對，而不是將到處去演講或是非開口說話不可、非寫不可的東西全部集結成冊，不然即使出書了，老實說也不會感到開心，反而會有種留下丟臉證據的感覺。若是從事寫作的人，當他們在寫短文時，應該會有有朝一日將會集結出書的心理準備吧，但是我卻沒有那種心理準備。

我對於這個世界有許許多多的想法，而且都在我的心裡衝突拉鋸。但是當我站到眾人面前說話，或寫文章的時候，我會盡量去蕪存菁、盡量積極正向、盡量不將破滅的部分表現出來。但是，那畢竟只是我的一小部分而已。我是個在諸如兇殘的部分或是憤怒、憎惡之類的情緒部分，都比別人強上一倍的人。明明是個偶爾會陷入失控的危險境地的人，卻在日常生活中盡量壓抑住這部分，因而甚至被認為是個「好人」。這和我的真面目是不一樣的。儘管如此，我其實並不十分了解自己是個怎樣的人，但可以確定的是，我的內心似乎住著一個我所不知道的「宮崎駿」。「管它有什麼差距，我才不在乎呢」，我打算拋開這部分。但是，當我像這樣看著過去的文章或發言的集結書時，若問我書中的那個我是否才是真正的宮崎駿，老實說，連我自己都不敢保證。

※

我將電影的企劃書也收錄進這本書裡面。在製作電影時，為了要告訴工作人員「這是這樣的一部電影」，首先就必須要寫文章。不過，由於電影這種東西在製作過程中會不斷地更改，因此並無法照著企劃書去呈現。不過，說真的，我自己總是在做的過程中慢慢了解電影的內容。

因此，我覺得所謂的電影並不是光靠自己一個人製作，而是將許許多多的東西摻雜混合而成。並不是「我想這樣做，所以就這樣做」，而是在「不得不這樣做的情況下，就變成這樣了」，我並不認為「我想回到最原始的想法」。因此對於這究竟是自己的發想，抑或是混雜了其他人的想法，關於這部分其實是渾沌不清的。不過，與其是自己想出來的東西，還不如是自己所無法預料的東西要來得比較好。

我也曾注重起承轉合，規劃好「這裡是平靜的場面、這裡是高潮」等等，或是有意識的先想好架構，再按照常理去鋪陳，結果，我覺得那樣拍出來根本不好看。「那種東西，根本不值得耗費工夫去做」，另一個我這麼說著。

反正，到目前為止，我的每部電影都是在竭盡所能地努力、想盡辦法追溯到底的情況下所產生，總是懷抱著「一定要想辦法再超越」的心情。而最重要的依據則是，曉得自己「的確已經挑戰極限」。而若是完成的作品被說「不行」，也只能回答「是嗎、不行嗎」。

若問電影這種東西能否永遠留存下來，我是認為頂多只有二十年或三十年的期限。即使是非常知名的作品，例如山中貞雄的電影，無論再怎麼有趣好看，現在也不見得會有很多人愛看。我認為電影逃不開時間的限制，是無法擁有悠久的歷史。

我可以每天都外出散步，卻不想每天都看電影。不過如果有人問我不認為我自己喜歡去看電影。我可以每天都外出散步，卻不想每天都看電影。不過如果有人問道「那麼，你為什麼要拍電影呢」，我想這應該就像開染房的人反而穿白褲，而幫人梳頭的師傅反而

披頭散髮吧！

*

現在的我，正在體驗前所未有的年老感覺。我是新科老年人，剛邁入老年的新人。「原來、這就是老了啊」，我每天都有驚奇的發現。

一旦邁入老年，眼前的門扉就突然嘰——地打開來，那扇門是在幾年前，我年滿六十歲時打開的。不過，門扉的那頭並不是清晰可見的筆直道路，而是有如天與地混雜在一起、渺茫模糊的灰色世界。儘管回頭看是熟悉的巷弄，卻是再也回不去，從此以後只能往灰色的世界走去。那些隨處可見、在稍前方走著的前輩們，他們的身形看起來就像個影子。但是，那景象無法讓人產生連帶感，我還是只能一個人向前走。

人一旦老了，每天就都過得很辛苦。因為必須做體操、去散個小步，每天早上出門上班前都必須做一大堆準備工作。換句話說，就是不能再像昔日體力旺盛時那樣，二十四小時都想著有關電影的事情。腦漿一旦過熱，鎢絲馬上就像是要斷掉一樣，因此必須確實把握腦袋清楚的短短幾個鐘頭才行，而且必須在過熱之前切換開關，按下OFF，消除腦中的電影相關事情，否則鎢絲一定會斷掉。我這才明白，原來變老就是這麼一回事，所以，如何把握時間不讓腦袋過熱，是我最近的重大課題。

年老，真是件非常麻煩的事情。本來以為將因此變得更加心平氣和，誰知道根本是一點都不平和。我很努力想讓自己變沉穩，卻怎麼也辦不到。

522

＊

回顧這十多年來，我除了製作電影之外，還創建了三鷹之森吉卜力美術館，社內托兒所「三隻小熊的家」也在今年四月開始營運。

之所以想到「要開托兒所」，並不是有什麼遠大的想法，而是我們可以因此得到孩子們的協助。

看著孩子們，可以感受到無窮的希望。我深知「老年人只要看著小孩子，就會有種幸福的感覺」，這是非常非常重要的事情。即使對於「文明的末路」、「大量消費文明的沒落」、「居住在進入地殼變動期的地球的命運」等悲觀的事情做再多的討論，詢問著「那麼，該怎麼辦才好」，還是不會有答案的。

即使每天好像都過著單調的生活，但是所謂的體驗，真的是一生只有一次。若要從自己的生活當中去探尋，絕對是困難至極。但是，看看孩子們，對他們來說每天都是嶄新的一天。正因為每天對孩子們而言都代表著接二連三的成長，所以當他們遇見戲劇性的畫面時才會開心無比。

若說孩子長大之後會變成怎樣，答案當然是只會變成無趣的大人。即使長大成人，等待著他們的既不是榮耀，也不是喜劇，而是悲劇性的曖昧人生。

但無論如何，小孩是時時充滿了希望，面對挫折、懷抱希望，這是他們唯一的答案。

從人類的悠久歷史當中我們可以感受到，這樣的情況不斷地在重複，一而再再而三。世界，應該就是這樣形成的。這並不是我們所創造出來的，我們只是恰巧在這個循環當中罷了。所以，儘管說著

一大堆擔心事，但是我想，人類應該不至於滅亡才對。

二〇〇八年五月二十日

宮崎駿

動畫電影導演。1941年1月5日，出生於東京。

1963年，學習院大學政治經濟學部畢業後，進入東映動畫公司（現為東映アニメーション株式會社）任職。擔任「太陽王子霍爾斯的大冒險」（1968）的場面設計‧原畫工作，之後轉往A Pro,，並負責「熊貓家族」（1972）的原案‧腳本‧場面設定‧原畫工作。1973年，與高畑勲一起轉至ズイヨー映像。其後於日本Animation、Telecom等公司負責電視卡通與動畫等工作，並於1985年成立STUDIO GHIBLI（吉卜力工作室）。其間參與負責「阿爾卑斯少女 海蒂（小天使）」（1974）的場面設定‧畫面構成、「未來少年科南」（1978）的導演等工作，並於「魯邦三世 卡利歐斯特羅城」首次擔任劇場版導演。1984年，發表了以在雜誌『Animage』連載的漫畫為基礎的動畫電影「風之谷」，並擔任其原作‧腳本‧導演之職。

之後陸續於STUDIO GHIBLI推出所導演之「天空之城」（1986）、「龍貓」（1988）、「魔女宅急便」（1989）、「紅豬」（1992）、「魔法公主」（1997）、「神隱少女」（2001）「霍爾的移動城堡」（2004）、「崖上的波妞」（2008）的劇場版動畫。

其中，「神隱少女」獲得第52屆柏林國際影展金熊獎、第75屆美國奧斯卡金像獎長篇動畫電影獎；「霍爾的移動城堡」獲得第61屆威尼斯國際影展Osella獎，並因陸續推出多部傑出作品而於第62屆威尼斯國際影展獲頒榮譽金獅子獎。

在STUDIO GHIBLI的最新作品「借物少女 艾莉緹」（2010年，米林宏昌導演）中擔任企畫‧腳本一職。

著書有「トトロの住む家」、「シュナの旅」、「何が映画か」（與黑澤明導演的對談集）、「魔法公主」、「出發點 1979～1996」（以上皆為德間書店出版），以及「折返點 1997～2008」等多部作品。

國家圖書館出版品預行編目資料

折返點 1997～2008 / 宮崎駿著 ； 黃穎凡譯. -- 初版.
-- 臺北市 -- ： 台灣東販, 2010. 12
532面 ；12.8x18.8公分
ISBN 978-986-251-340-8（精裝）

1. 宮崎峻 2.訪談 3.動畫 4.影評

987.85 99021385

折返點 1997 ～ 2008

2010 年 12 月 1 日初版第一刷發行
2024 年 6 月 1 日初版第十五刷發行

著　　者　宮崎駿
譯　　者　黃穎凡
主　　編　楊瑞琳
美　　編　陳美燕
發 行 人　若森稔雄
發 行 所　台灣東販股份有限公司
　　　　　＜地址＞台北市南京東路 4 段 130 號 2F-1
　　　　　＜電話＞(02)2577-8878
　　　　　＜傳真＞(02)2577-8896
　　　　　＜網址＞www.tohan.com.tw
郵撥帳號　1405049-4
法律顧問　蕭雄淋律師
總 經 銷　聯合發行股份有限公司
　　　　　＜電話＞(02)2917-8022

購買本書者，如遇缺頁或裝訂錯誤，請寄回調換。(海外地區除外)
Printed in Taiwan

TOHAN